Banksy

The man behind
the wall

Banksy: The Man Behind the Wall by Will Ellsworth-Jones

Text © 2021 Will Ellsworth-Jones

All rights reserved.

Korean edition © 2021 Misulmunhwa Publishing House

Korean translation rights are arranged with Quarto Publishing plc. through AMO Agency, Seoul, Korea

This book is 'unofficial'. It has not been authorised by Banksy or Pest Control.

뱅크시
벽 뒤의 남자

초판 발행 2021. 11. 17
초판 2 쇄 2024. 01. 19

지은이 윌 엘즈워스-존스
옮긴이 이연식
펴낸이 지미정
편 집 강지수, 문혜영
마케팅 권순민, 박장희, 김예진
디자인 한윤아, 김윤희

펴낸곳 미술문화 **|** **주소** 경기도 고양시 일산동구 고양대로1021번길 33 스타타워 3차 402호
전화 02) 335-2964 **|** **팩스** 031) 901-2965 **|** **홈페이지** www.misulmun.co.kr
등록번호 제 2014-00189호 **|** **등록일** 1994. 3. 30
인쇄 동화인쇄

ISBN 979-11-85954-81-3 (03600)

뱅크시 _____ 벽 뒤의 남자

윌 엘즈워스-존스 지음

이연식 옮김

아트북스

차례

들어가며

뱅크시는 마지못해, 하지만 가차 없이 예술계에 바짝 끌려온 범법자이다. 예전에 '헤어컷이나 1온스의 대마초'와 바꾸곤 했던 그의 작품이 지금은 수백만 달러에 팔린다.

그는 미술관과 갤러리 같은 공간을 조롱한 예술가이다. 그러나 동시에 가장 엄격한 미술관으로 손꼽히는 브리스틀 미술관에서 첫 번째 전시를 열었고, 동물 박제와 골동품 피아노를 들여놓은 이 전시는 커다란 성공을 거두었다.

그가 활동하는 기간 내내 비평가들은 코웃음을 치며 그를 비웃었지만 대중은 그 반대였다. 2017년 그의 〈풍선과 소녀〉는 존 컨스터블의 〈건초 마차〉를 제치고 가장 사랑받은 미술품으로 뽑혔다. 2019년에는 영국인이 가장 좋아하는 예술가 1위로 뽑혔는데, 참고로 그해에 미켈란젤로가 10위였다. 2010년에 『타임』지가 버락 오바마, 애플의 스티브 잡스, 레이디 가가와 함께 그를 세계에서 가장 영향력 있는 100인으로 선정했을 때, 그는 종이봉지(물론 재활용 가능한)를 머리에 뒤집어 쓴 자신의 사진을 제공했다. 그는 유명하지만 익명으로 남은 21세기의 독특한 예술가이기 때문이다.

그는 사법 당국으로부터 자신을 보호하기 위해 이 익명성이 필요하다고 주장한다. 이는 과거에는 사실이었지만 지금은 대부분의 도시들이 뱅크시가 벽에 그림을 그려주길 고대하고 있으며, 그가 새로 그린 그림을 어떻게 보존할지를 궁리할 뿐 그를 붙잡아 가둘 궁리는 하지 않는다. 이 책은 그의 가면을 벗기려 들지 않을 것이다. 그의 고향 브리스틀을 돌아다니며 소꿉친구들을 만나 그의 정체를 캐는 이야기는 그리 흥미롭지 않을 것이다. 더 중요한 점은 그의 팬과 추종자, 심지어 그의 존재를 어렴풋이 아는 이들조차도 그가 누구인지 알고 싶어 하지 않는다는 사실이다. 『뉴스테이츠먼트』의 비평가는 이 모든 것을 '과시적인 익명성'이라 조롱하지만 그건 소수의견이다. 우리는 가난한 이들을 도우려고 부자에게서 재물을 빼앗지는 않지만 아무튼 '로빈 후드'처럼 묘사되는 이 남자의 미스터리를 좋아한다.

대신 이 책은 1990년대에 브리스틀의 벽에 스프레이를 칠했던 무법자가 영국과 미국의 경매장에서 수백만 파운드에 작품이 거래되는 예술가가 된 상향나선을 따라갈 것이다. 아웃사이더는 자신의 의지와는 달리 인사이더가 되었다.

쉽지 않은 여정이었다. 페스트 컨트롤Pest Control이라는 조직은 그 적절한 명칭처럼 뱅크시의 진짜 작품과 가짜를 구분하기 위해 만들어졌는데, 이 조직은 뱅크시를 외부인으로부터 보호하는 데도 관여한다. 페스트 컨트롤은 통제를 유지하기 위해 모든 수단을 사용한다. 엄격하게 법적 계약서를 작성하고 때로는 당사자에게 전화를 걸기도 한다.

뱅크시는 자신만의 서사를 보호하고 유지하길 원하며, 이를 매우 잘하고 있다. 페스트 컨트롤은 이 책이 '예술가에게 승인을 받았다고 대중이 생각할 염려를 피하기 위해', '비공식적'인 것임을 표시해 달라고 요청했다. 그렇다. 이 책은 완전히 '비공식적'이고, 전혀 승인받지 않았다. 그의 작품 자체가 사람들에게 명료하게 의미를

전하고 있는데도, 그는 사람들이 그에 대해 생각하고 글을 쓰는 방식을 통제하려고 애쓴다. 아이러니한 노릇이다. 특별한 재능을 지닌 그는 예술세계에서 완전히 새로운 운동의 선두에 놓였다. 그 운동은 바로 스트리트 아트이다. 말 그대로 지금껏 단 한 번도 그랬던 적이 없는 예술작품이 제자리에 위치하도록 만드는, 기술적으로 숙련된 예술가는 우리를 둘러싼 세계를 바라보는 날카로운 시각을 자신의 솜씨와 결합시킨다. 그는 위대한 만화가의 유머를 지닌 예술가이자 사회 비평가이다.

불가피하게 이 모든 것에는 어느 정도 부작용이 따라온다. 몇 년 동안 점점 더 커진 편집증도 있고, 물론 돈 문제도 있다. 그는 말한다. **"나는 사람들이 생각하는 만큼 많은 돈을 벌지 않아요."** 그리고 이는 사실이다. 그는 데이미언 허스트처럼 돈을 긁어모으지는 않지만, 그럼에도 확실히 돈을 번다. 활동 초기에 그의 작품 가격은 갑자기 치솟았고, 종종 화제가 된 건 그가 아니라 그의 팬들이었다. 보통 그들은 뱅크시의 고향 브리스틀 출신으로, 투자 목적이 아니라 단순히 그림이 마음에 들어서 수백 파운드에 사들이고 몇 년 뒤 수천 파운드에 팔았다. 잠깐 동안, 뱅크시의 그림은 공공미술이라 불리는 모호한 상품이었다. 그러나 예술 투자가들이 움직이면서 뱅크시 자신에게 돈이 흘러들기 시작했다.

뱅크시는 다른 사람들을 자본주의자라고 비난한다. 그는 자선단체나 다른 그래피티 아티스트들을 위한 행사에 내놓으면 곧 두 배 이상의 가격으로 되팔린다는 걸 알면서도 자신의 프린트를 합리적인 가격에 판매한다. 하지만 그 역시 그가 꺼려하는 자본주의자이다. 모든 타협과 거짓이 불가피한 상황에서, 이 사실이 그가 가장 불편해하는 삶의 측면이다.

그의 성공과 함께 어쩔 수 없이 시기하는 이들이 생겨났고 장삿속이라는 비난이 뒤따랐다. 확실히 스트리트 아트 세계에서는 그를 비판하는 사람들이 많지만, 거의 일반적으로 갤러리 소유자든 자신의 작품을 위한 시장을 찾은 스트리트 아티스트든, 가끔은 마지못해 '뱅크시가 없었다면 나는 여기 존재할 수 없었을 것'이라고 인정한다.

그는 스트리트 아트를 이끌었기 때문에 '순수한' 그래피티 라이터graffiti writer이건, 자신과 같은 스텐실 아티스트stencil artist이건, 혹은 자신의 그래피티를 뜨개질하는 예술가이건 상관없이 거리에서 행해지는 작업을 훨씬 더 넓은 대중의 의식 안으로 이끌었다. 뱅크시는 자신의 영화 〈선물 가게를 지나야 출구Exit Through the Gift Shop〉를 홍보하기 위한 이메일 인터뷰에서 넌지시 암시했다. **'전혀 새로운 관객들이 밖에 있는데, 특히 경제적으로 하위계층에게는 팔기가 결코 쉽지 않아요. 대학에 갈 필요도 없고 포트폴리오를 들고 돌아다니거나 속물 갤러리로 슬라이드를 보낼 필요도 없고, 힘 있는 사람과 잘 필요도 없죠. 지금 필요한 것이라곤 약간의 아이디어와 넓은 연줄뿐이에요. 대중이 근본적으로 부르주아 예술계를 장악한 것은 이번이 처음이죠. 우리는 그걸 의미 있게 만들어야 해요.'**

그가 옳다, 어느 정도는. 인터넷을 중심으로 활성화된 뱅크시 팬이라는 새로운
세력이 분명 있으며, 그들은 뱅크시가 개최한 몇몇 전시를 보기 위해 몇 시간이나
줄을 서고 새로운 프린트가 발매되면 그걸 사려고 밤을 샌다. 뱅크시의 팬을 만나면
〈트롤리〉나 〈멍청이들〉(231쪽) 혹은 〈하늘을 나는 경찰관〉을 비롯한 여러 작품에 대해
이야기를 나눌 수 있고, 그의 작품 중에서 어떤 것을 말하는 것인지 서로 곧바로 알 수
있다. 뱅크시 팀에는 미술사 학위가 없어도 가입할 수 있다.

장기적으로 보면 뱅크시는 스스로 말한 것처럼 '성공했다'. 이는 그의 동료
아티스트들이 기억되는 방식과는 다르지만 그럼에도 뱅크시가 부상한 이후로 스트리트
아트에 대한 인식은 크게 바뀌었다.

예술 운동의 위력은 너무 자주, 그 운동을 주도한 인물의 작품이 경매에서 얼마에
팔렸는지에 따라 평가되곤 한다. 약간은 혼란스럽지만, 뱅크시의 가격 외에도 스트리트
아트가 어떻게 우리 삶의 일부가 되었는지 가늠할 다른 방법도 있다.

2010년에 나는 빅토리아 앨버트 박물관에서 소장하고 있는 스트리트 아트
프린트 순회전의 개막식을 보러 코번트리에 있는 허버트 아트갤러리를 방문했다.
전시회에는 뱅크시부터 디페이스D*Face, 스운Swoon, 셰퍼드 페어리Shepard Fairey를
비롯한 거물들의 이름이 등장했다. 그러나 그 이상의 것이 있었다. 여섯 명의 '떠오르는'
스트리트 아티스트들이 갤러리의 흰 벽에 그림을 그리게 된 것이다. 개막식 날 밤을 좀
더 돋보이게 하기 위해 DJ가 초대되었고, 아티스트들이 서로 경쟁하면서 스프레이를
뿌릴 수 있도록 벽까지 마련되었다. 시청에서는 낙서를 '반사회적인 불법 행위'로
간주하고 매년 수천 파운드를 들여서 그래피티를 지웠지만, 여기서는 시청의 고위
관료가 환영사를 했다. 개막식에 모인 군중에게 그의 말은 객쩍은 것처럼 들렸겠지만,
스트리트 아트는 상징적으로 혹은 말 그대로 무리 속에 받아들여졌다.

그러나 뱅크시가 죄인에서 성인으로 바뀌었음을 보여주는 가장 좋은 예는
웨스트민스터 시청이 보여준다. 2008년에 시청은 뱅크시가 〈감시체제 아래의
국가〉라는 거대한 그림을 그려놓은 벽의 소유주들에게 이를 없애라고 명령했다.
부시장은 이렇게 말했다. "내가 보기에 이건 그래피티입니다. 만약 이걸 허용한다면,
이것과 도시 전체를 쓸고 다니는 그래피티는 대체 뭐가 다르다는 겁니까?" 11년 후인
2019년. 런던 전역에서 2주 동안 기후변화 반대 시위가 진행되는 동안, 뱅크시의
작품으로 추정되기는 하지만 확실치는 않은 작품이 시위대의 본거지인 마블 아치Marble
Arch에 나타났다. 웨스트민스터 시청은 이번에는 이 작품을 복원하고 보호하기로
결정했으며 '벽화', '스트리트 아트', 혹은 '예술품'이라고 지칭했다. 뱅크시의 것이든
아니든 살아남은 것이다. 시청의 핵심 멤버인 이에인 보트는 이렇게 선언했다. "뱅크시의
작업은 너무 큰 흥분과 관심을 불러일으키지만, 슬프게도 그 관심 중 일부는 긍정적이지
않습니다. 그래서 우리는 미래를 위해 이를 보존하기 위한 조치를 취해야 했습니다."

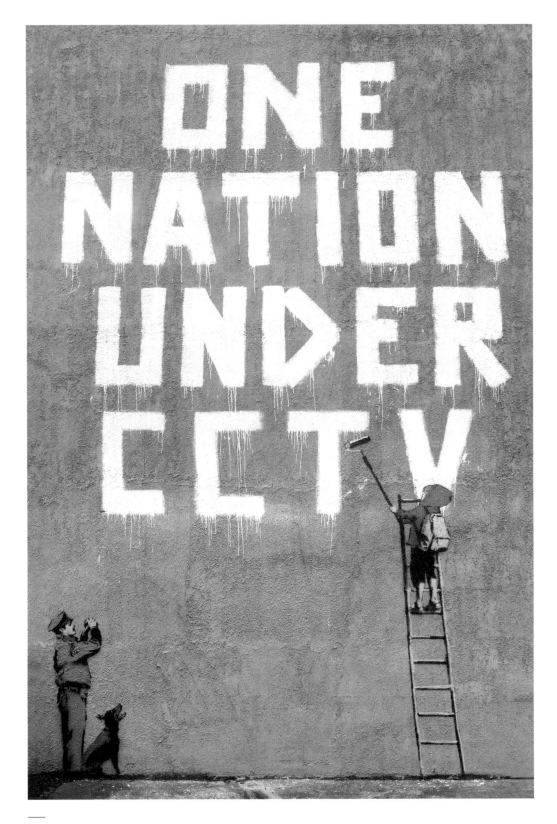

〈감시체제 아래의 국가One Nation Under CCTV〉, 뱅크시, 영국 런던, 2007

만약 내가 사는 아파트 외벽에서 낙서를 목격한다면 아마도 나는 몹시 화를 낼 것이다. '누가 왜 이런 짓을 했지?' 하지만 그래피티 라이터들, 뱅크시처럼 유명한 이들이 아니라 더 열악한 환경에서 작업하는 사람들과 이야기를 나누면서 나는 그래피티가 지니는 구원의 힘에 놀랐다. 때로 그것은 거리에서 그래피티를 그리는 재미와 기법을 발견할 때까지는 무기력했던 아이들(거의 모두가 남자아이들)에게 희망을 주고 심지어 삶을 가져다준다.

거리에서 그래피티를 하는 태거tagger 중 극소수는 뱅크시가 성취한 자리와 가까운 어디든 도달할 것이다. 그러나 뱅크시가 없었다면 그래피티 아트가, 이제는 '도시 예술', '거리 예술'이라고 불리는, 또는 더 우스꽝스럽게도 '아웃사이더 아트'라고 불리는 그래피티 아트가 오늘날과 같은 지위를 갖지는 못했을 것이다. 2001년 뱅크시는 처음으로 자신에 대한 얇은 책을 자비 출판했다. 그래피티건 다른 분야에서건 자신의 책을 낸 예술가가 몇이나 될까? 그 책에 그는 이렇게 썼다. **'당신의 분야에서 정상에 서는 가장 빠른 방법은 사업을 거꾸로 해보는 것입니다.'** 이 책이 하려는 것은 그렇게 하려는 그와 함께 여행을 떠나는 것이다.

침투의 기술

Chapter 1

2003년 10월 중순의 어느 수요일, 검은 오버코트에 스카프를 두르고 크리켓 선수들처럼 플로피 모자를 쓴, 키가 크고 약간 꾀죄죄해 보이는 남자가 커다란 종이 가방을 들고 테이트로 걸어 들어갔다. 뱅크시였다.

그는 관람객들이 뭘 갖고 들어올지보다는 뭘 갖고 나가는지를 더 염려하는 경비원들 곁을 지나 2층 7번 갤러리로 올라갔다. 미리 조사해둔 것이 틀림없는, 잘 선택된 장소였다. 이 갤러리는 별 생각 없이 들어갈 수 있는 위치가 아니다. 메인 복도와 바로 연결되어 있지 않아 다른 갤러리를 거쳐야 들어갈 수 있고, 평소에 매우 조용해서 직원이 한 곳에 앉아 지키지 않고 다른 갤러리를 오가곤 했다.

갤러리를 결정했으니 이제 벽을 고를 차례였다. 그는 목가적인 18세기 풍경화와 8번 갤러리로 향하는 통로 사이에 적당한 자리를 찾아내고는 자신의 공간으로 점찍었다. 그는 종이 가방을 바닥에 내려놓고 가방에서 그림을 꺼내서는 벽에 붙였다. 배짱 좋은 행동이었다. 테이트는 자신들의 작품이 아니라 공간을 훔치는 사람 역시 그다지 좋아하지 않을 것이다. 아마도 초창기에 브리스틀 거리에서 스프레이 페인트를 칠해본 경험이 그의 신경을 안정시키는 데 도움이 되었을 것이다. 그는 가방 속으로 손을 넣어 흥미로운 물건, 즉 작품의 제목이 쓰인 빳빳한 흰 판지를 꺼내 자신의 그림 곁에 깔끔하게 붙이고는 자리를 떴다.

뱅크시는 미국 라디오 인터뷰에서 이런 침입을 혼자서 했느냐는 질문에 이렇게 대답했다. **"물론이죠. 다른 사람들을 끌어들이고 싶지 않아요."** 엄밀히 따지자면 맞는 말이다. 벽에 그림을 붙인 건 뱅크시 혼자였다. 하지만 그 계획에는 다른 이들도 가담했다. 그들 중 한 사람은 뱅크시와 함께 카페에 앉아 상황에 따른 대안을 검토했던 걸 기억한다. "우린 서로 말했죠. '은행털이를 꾸미는 것 같아.'" 그는 적어도 한 명, 어쩌면 더 많은 공범과 함께 갤러리에 들어왔을 것이다. 우리는 뱅크시가 어떻게 이걸 멋지게 해치웠는지 정확하게 알 수 있는데, 누군가가 그를 촬영했기 때문이다. 영상은 그의 얼굴을 알아볼 수 없게 살짝 손을 본 뒤 인터넷에 공개되었다. 결국 엄청나게 팔린 그의 책 『월 앤 피스Wall and Piece』에 스틸 사진이 실렸다.

그림 자체에 대해, 뱅크시는 런던 거리 시장에서 발견한 서명 없는 유화라고 말했다. 그는 '진짜 좋은' 그림을 발견했다고 주장했지만 정작 그림을 다룰 때는 꽤나 불친절했다. 나무 사이로 햇빛이 초원을 비추고, 예배당 같은 건물이 있는 밋밋한 시골 풍경을 담은 그림이었다. 그림 전경을 가로질러, 그는 우리가 보통 사건이 발생한 장소의 출입금지 표식으로 봐 왔던 파란색과 흰색의 폴리스라인을 스텐실로 찍었다. 이 그림의 제목은 〈'크라임워치 UK'가 우리 모두의 시골을 망쳤다〉이고, 그 옆에 붙인 캡션은 뱅크시가 내건 많은 선언 중 초창기 것이었다.

침투의 기술

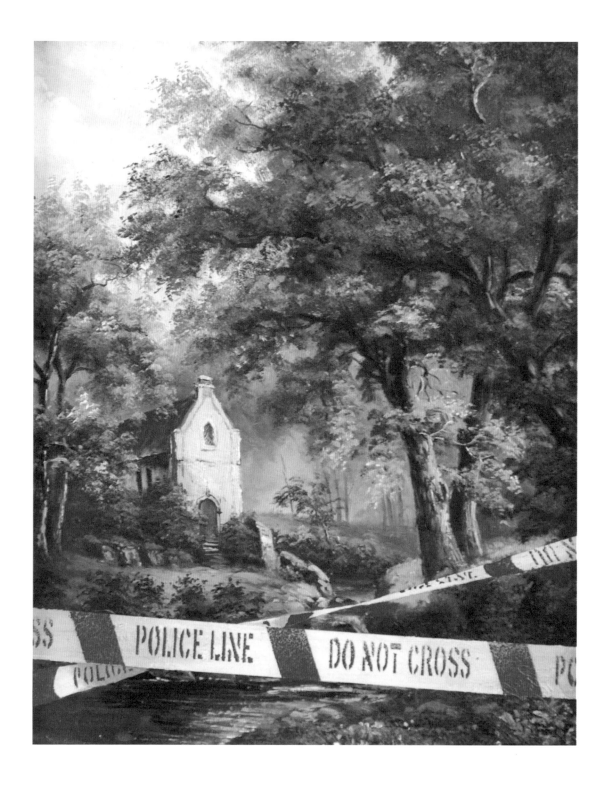

<‘크라임워치 UK’가 우리 모두의 시골을 망쳤다Crimewatch UK Has Ruined the Countryside for All of Us>, 뱅크시, 영국
런던, 테이트, 2003

이런 목가적인 현장을 훼손하는 것은 범죄와 소아성애에 대한 집착으로 인해 우리나라가 파괴된 방식을 반영한다고 볼 수 있다. 이런 외딴 아름다운 장소를 방문하면 추행당하거나 버려진 신체 부위를 발견할 것만 같은 느낌에 사로잡히게 된다.

(원래 캡션은 더 농담에 가까웠다. '대마초와 낮 시간 TV방송에서 영감을 얻은 뱅크시에 대해서는 거의 알려진 바 없다'고 쓰여 있었다. 흥미롭게도 뱅크시가 점점 주류가 되자 『월 앤 피스』에서 이 캡션은 편집되었다.)

뱅크시는 처음 이를 구상했을 때 **"나는 누구도 해본 적이 없는 천재적인 발상이라고 완전 확신했다"**고 말했다. 하지만 옛 것을 새 것으로 바꾸는 아이디어는 이제 독창적이지 않다. 덴마크 예술가 아스거 요른은 파리에 기반을 두고 활동한 소규모 단체인 '상황주의 그룹Situationist International'의 핵심 멤버였다. 1960년대에 그는 고도로 발전한 자본주의가 우리 모두를 삶에서 수동적인 방관자로 전락시켰다고 주장했다. 요른은 파리 벼룩시장에서 구입한 그림들에 자신의 소용돌이치고 질퍽거리는 필치를 덧칠했다. 일종의 '변환détourned'을 한 것이다. 파리에서 열린 전시회 도록에서 그는 컬렉터들과 미술관이 받아들이기 어려운 조언을 했다. "이게 현대적인 겁니다. 당신이 갖고 있는 그림이 오래된 거라고 낙담하지 마세요. 추억은 간직하되, 당신의 시대에 맞게 바꿔 놓는 겁니다. 붓질만 몇 번 해도 요즘 걸로 만들 수 있는데 옛 것을 거부할 필요가 없죠."

더 최근의 예로는 후일 뱅크시의 친구가 된 반전 예술가 피터 케나드가 1980년에 〈건초 마차〉에 덧그린 크루즈 미사일이다. 컨스터블의 작품 중에서도 유명한 〈건초 마차〉에 크루즈 미사일 3기를 얹어서는 괴상하게 바꾸어 놓았다. 2007년 테이트는 이 그림을 구입했다. 이제 와서 옛 그림에 뭔가를 덧그린다는 아이디어가 독창적인지 어떤지는 중요하지 않았고, 뱅크시의 그림이 접착제가 마르면서 겨우 세 시간 동안 붙어 있었다는 것도 중요하지 않았다. (당시 그곳에 있었던 한 미술학도는 이렇게 말했다. "그게 바닥으로 떨어지자 경비원은 깜짝 놀랐어요. 뭔가 일이 벌어졌다는 걸 알아차린 그는 다른 경비원을 불렀죠.") 중요한 점은 뱅크시가 그걸 테이트에 붙였고 이 행위가 촬영되었다는 것이다.

뱅크시는 여전히 익명으로 남아 있으면서도 언론이 이를 보도하게 만드는 걸 좋아했다. **"사람들은 종종 낙서가 예술이 될 수 있는지 묻습니다. 음, 틀림없이 예술이죠. 그 얼어 죽을 테이트에도 걸려 있잖아요?"** 그러나 사실 그 이상이었다. 이 퍼포먼스는 멋지게 성공한 홍보 활동이었다. 게다가 테이트에서 이게 먹혔다면 다른 곳에서도 해볼 만했다.

이후 17개월 동안 그는 파리, 뉴욕, 런던의 일곱 개 전시장에서 비슷한 장난을 쳤다. 재미있었다. 스타일리시했고 꽤 쿨했다. 아무도 다치지 않았다. 미술관들은 대체로 좋게 받아들였다. 그리고 이 기행은 뱅크시를 겨우 몇 달 만에 국제적인 유명 인사로

만드는 데 일조했다.

그는 갤러리를 그냥 돌아다니지도 않았고, 맨 처음 눈에 띈 벽에 그림을 걸지도 않았다. 우선 정찰을 했다. **"정말 웃겼죠. 나는 이 모든 갤러리에 가서 미술품이 아니라 미술품 사이의 빈 공간을 찾았어요."**

그의 2004년 목표는 두 가지였다. 4월에는 런던 자연사박물관에 다소 복잡한 작품을 설치했다. 그래피티 스타일로 '우리의 시대가 올 것이다'라고 적은 배경 앞에다 스프레이 캔, 마이크, 횃불, 백팩, 선글라스를 걸친 봉제 쥐 인형을 발톱으로 긁은 자국과 함께 설치했다. 꽤 무거운 작품이라 벽에 걸려면 무선 드릴까지 준비해야 했다. 그 무렵

<크루즈 미사일이 있는 건초
마차*Haywain with Cruise Missiles*>,
피터 케나드, 영국 런던, 테이트, 1980

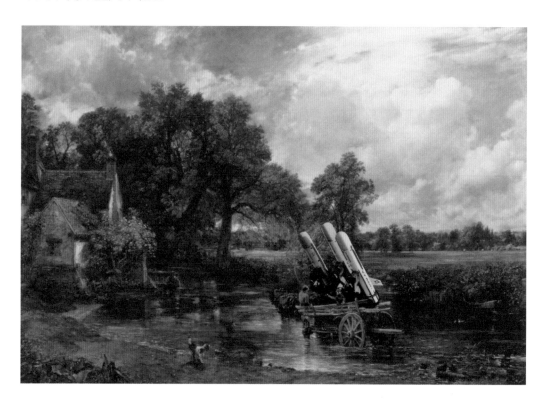

뱅크시의 매니저였던 스티브 라자리데스는 이렇게 말했다. "나는 직원 한 명이 이쪽으로 걸어와서는 잘 붙어 있는지 확인한 뒤 글까지 읽고 가는 걸 봤어요."

그는 파리 루브르 박물관도 노렸지만 그리 성공적이지 못했다. 그의 책에는 웃는 얼굴로 바뀐 '뱅크시 판' 모나리자가 전시실에 걸려 있는 모습이 다소 흐릿한 사진에 담겨 있다. 이 사진에서는 모든 게 분명치 않다. 한 남자의 뒷모습이 보이는데 머리 부분을 의도적으로 흐릿하게 만든 걸로 보아 아마도 뱅크시인 것 같다. 빠르게 지나가면서 한 손으로 자신의 〈모나리자〉 밑에 캡션을 붙이는 그의 모습은 다급해 보인다. 그게 다였다. 사진과 달리 비디오만으로는 무슨 일이 있었는지 잘 알 수 없었다. 그림이 얼마나 오래 붙어 있었는지에 대해, 뱅크시의 책에는 '지속기간 불명'이라고 나와 있다. 하지만 아무리 짧은 시간이었대도 루브르에 걸려 있었다는 게 중요하다.

2005년에 그는 미국에 입성했다. 적어도 뉴욕에 있는 박물관 네 곳과 갤러리에 한 번도 들키지 않고 잠입할 수 있었다. 브루클린 미술관에 또 다른 그림을 걸었는데, 이번에는 이상한 가발을 쓰고 러플과 프릴로 멋 부린 우스꽝스러운 귀족이 검을 찬 모습이었다. 한 손은 의자 등받이에 느슨하게 올려두고, 다른 손도 마찬가지로 스프레이 페인트 캔을 나른하게 들고 있다. 모두 밝은 색으로 칠했는데, 인물 뒤의 어두운 배경은 평화 기호CND sign와 '전쟁은 그만'이라는 단순한 요구를 담은 그래피티로 덮여 있었다. 크기는 61×46센티미터로, 뱅크시가 미술관에 침입할 때 가져온 그림들 중에서 가장 컸다. 작업 비디오 역시 그의 영상 중 가장 선명했다.

테이트에서 입었던 코트 대신 눈에 잘 띄지 않는 레인코트와 더 튼튼한 모자를 착용했지만 이번에도 가짜 수염을 달았고, 그의 그림을 담은 캐리어백은 우스꽝스러울 정도로 두드러졌다. 또 다시, 그는 관람객이 많지 않은 5층의 '미국의 정체성' 갤러리를 선택했다. 그림을 거는 데 정확히 33초가 걸렸고, 당시에는 그림이 3일 동안 걸려 있었다고 보도되었지만 뱅크시는 8일 동안 걸려 있었다고 저서에서 밝혔다. 그는 자신이 어떻게 빠져 나갔는지 설명하면서 갤러리에 **"사람들이 꽤 많지만 지루한 그림이 걸린 곳은 한가롭다"**고 말했다.

브루클린에서는 지루한 곳을 선택했지만 맨해튼에서는 사람이 많은데도 빠져나갈 수 있었다. 어떻게 그럴 수 있었을까? 그는 자신을 촬영하는 공범자들이 상황에 따라 필요하면 관람객의 주의를 분산시켰다고 설명했다. **"그들은 아주 시끄럽게 소리를 지르며 마치 연인들끼리 싸우는 것처럼 어수선하게 굴었죠."** 다른 인터뷰에서는 좀 더 신중하게 말했다. **"대부분의 사람들이 미술관에서 어떤 마음가짐을 갖는지를 보여주는 거라고 생각해요. 대개는 세상이 흘러가는 대로 내버려두고 대부분의 일에 무관심하죠."**

인터뷰들을 보면 그가 아무하고나 잡담을 나누는 듯한 느낌이지만 물론 전혀 그렇지 않았다. 그는 갤러리를 고를 때처럼 자신과 이야기를 나눌 사람도 신중하게 정했다. 『뉴욕 타임스』와 미국 공영 라디오(미국판 라디오 포), 그리고 『로이터』를

선택했다. 인터뷰는 전화나 이메일로 진행되었으며 아무도 그를 만나지 못했기 때문에 인터뷰어는 전화와 이메일 저편의 인물이 실제 뱅크시라고 믿는 수밖에 없었다.

그는 자신의 작품을 적어도 47일 동안 메트로폴리탄 미술관에 거는 걸 목표로 삼았다고 밝혔다. 왜 그처럼 구체적인 숫자여야 했을까? 왜냐하면 앙리 마티스의 〈배〉가, 어느 관람객이 경비원에게 알려주기 전까지 47일 동안 거꾸로 걸려 있었기 때문이다(그는 실제로 메트로폴리탄 미술관에서 장난을 쳤고, 이는 어렵지 않았다. 하지만 뉴욕 현대미술관에서는 뜻대로 되지 않았다). 뱅크시의 작품은 겨우 두 시간 동안 걸려 있었는데, 그 이유는 금방 알 수 있다. 뱅크시는 '위대한 미국 회화' 갤러리에 주변 분위기와 잘 어울리는 여성의 초상화를 걸었다. 금색 프레임은 옆의 다른 그림들과 잘 어울렸지만, 프레임에 담긴 그녀는 고풍스러운 방독면을 쓰고 있었다. 눈에 띄지 않을 수 없었다. 미술관 대변인은 약간 냉소적으로 말했다. "예술작품을 메트로폴리탄 미술관에 가져오려면 스카치테이프 한 조각보다는 더 많은 게 필요하다고 해야 맞을 것입니다."

미국 자연사박물관에서는 유리로 둘러싸인 흥미로운 딱정벌레를 걸어 놓았는데, 딱정벌레는 미사일이 부착된 에어픽스 전투기 날개를 달고 있었다. 캡션에는 '위투스 오르가인스투스' 딱정벌레라고 되어 있었다(2001년 9.11 테러 직후 조지 부시 대통령이 행한 연설의 한 대목으로서 그의 재임 시절 대외 정책의 기본 방침이 된 '우리와 함께 하지 않으면 우리의 적You are either with us, or against us'을 비꼰 말장난). 앤디 워홀의 〈32개의 캠벨 수프 통조림〉이 자리 잡은 뉴욕 현대미술관 3층에는 테스코 밸류 토마토 크림 수프를 그린 〈수프 캔 할인〉이라는 작품을 두었다. 그는 그림을 벽에 붙여놓고 나서 무슨 일이 벌어지는지 5분 동안 보고 있었다고 『월 앤 피스』에 썼다. **'관람객이 파도처럼 몰려와서 작품을 쳐다보고는 혼란스러운 표정으로 떠나면서 서로 이야기를 나누었다. 나는 진정한 현대 예술가가 된 느낌이었다.'**

이러한 성공적인 침입은 약간 짜증을 유발하는 뱅크시의 순진한 생각에서 비롯되었다. 그가 『뉴욕 타임스』와 나눈 이메일 인터뷰에 따르면, 구겐하임에서도 시도해보려 했지만 너무 두려웠다고 한다. **'피카소의 작품 두 점 사이에 작품을 두려고 했는데 그리고 빠져나가기는 어려워 보였다.'** 그리고 이렇게 덧붙였다. **'나는 스스로 할 수 있었을 거라고 생각하며 여러 미술관을 돌아다녔다. 역시 시도해봐야 했다고 생각한다. 이 갤러리는 소수의 백만장자를 위한 트로피 장식장일 뿐이다. 대중은 그들이 보는 예술에 대해 진정한 발언권이 없다.'**

뉴욕에서 전시를 끝내고 뱅크시는 런던으로 돌아왔다. 5월에는 대영 박물관의 49번 갤러리를 방문했는데, 이곳은 로마 시대 브리튼의 미술품으로 가득한 분주한 공간이다. 아티스Atys(대지모신 키벨레의 젊은 연인)의 상 아래, 1세기 묘비로 살짝 가려진 자리에 그는 그럴싸한 거친 바위 조각을 가까스로 세워둘 수 있었다. 건너편에는 쇼핑 카트를 밀고 있는 '얼리 맨early man'이 선사시대 동굴벽화 스타일로 그려져 있었다.

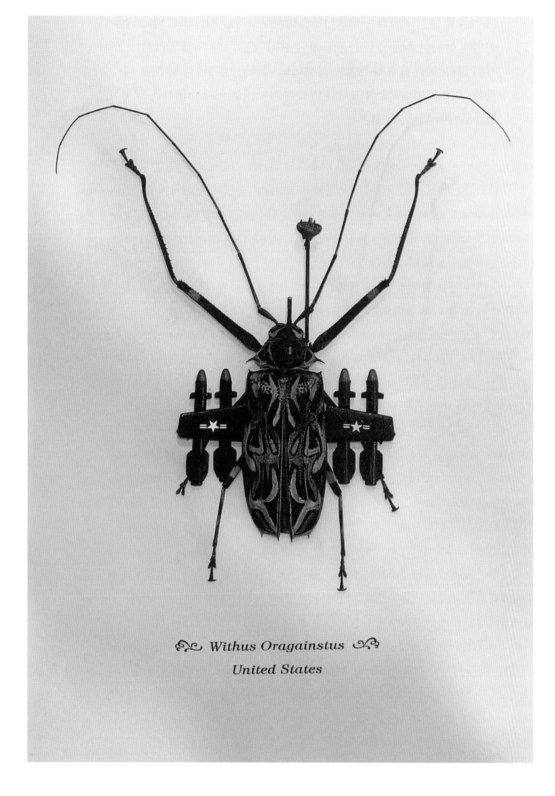

&⸱⸎~ *Withus Oragainstus* ~⸎⸱&

United States

<위투스 오르가인스투스 딱정벌레'*Withus Oragainstus' Beetle*>, 뱅크시, 뉴욕, 미국 자연사박물관, 2005

이 작품을 만든 예술가는 뱅크시무스 막시무스라는 이름으로 영국 남동부 전역에 상당한 작품을 만든 것으로 추정되지만, 그에 대해 알려진 것은 거의 없다. 이런 유형의 작품은 불행히도 대부분 살아남지 못했다. 대다수는 벽에 그린 그림의 예술적 가치와 역사적 가치를 인식하지 못하는 열성적인 시공무원에 의해 파괴된다.

대영 박물관이 사용하는 캡션과 비슷한 디자인의 캡션에 이렇게 쓰여 있었다.

뱅크시는 공식 웹사이트에서 보물찾기 게임을 시작했다. 선사시대 인간을 묘사한 자신의 그림을 발견하고 그 옆에서 찍은 인증샷을 맨 처음으로 보낸 사람에게 상을 주겠다는 것이었다. 하지만 대영 박물관 측에서 선사시대 인간을 서둘러 치워버리는 바람에 아무도 상을 받지 못했다.

이러한 침입은 효과적인 홍보였을 뿐 아니라 결국 돈벌이가 되었다. 뱅크시의 〈수프 캔 할인〉을 예로 들어보자. 그는 뉴욕 현대미술관에 이걸 붙여 놓고는 3년 뒤에 좀 더 큰 버전을 만들었는데, 이 버전은 보넘에서 11만 7,600파운드에 팔렸다(122×91.5센티미터 버전을 뉴욕 현대미술관에 몰래 들이기는 어려웠을 것이다). 이걸 구입한 일본인 컬렉터가 2017년에 다시 시장에 내놓았고 소더비에서 39만 2,750파운드에 팔렸다. 두 배가 넘는 가격이었다.

이렇게 갤러리를 침입하는 작업으로 결국 뱅크시는 많은 돈을 벌었지만, 그가 돈을 염두에 뒀던 건 확실히 아니다. 익명으로 남고 싶어 하는 예술가에 대해 이렇게 말하는 것은 이상해 보이지만 침입은 그의 명성과 인지도를 높여 주었고, 갤러리나 미술관 근처에도 가보지 않은 사람들이 신문이나 TV에서, 특히 인터넷에서 그의 사진을 처음으로 보고 즐거워하며 나중에는 직접 찾아보게 만들었다. 뱅크시는 아주 빠른 속도로 최초의 국제적인 인터넷 아티스트가 되었다.

그는 갤러리를 방문하지는 않지만 웹사이트는 즐겨 찾는 팬들 사이에서 엄청나게 충성스러운 추종자를 만들어갔다. 그는 베들레헴, 로스앤젤레스, 파리, 심지어 휴양지인 클랙턴에서도 벽에 스프레이를 칠했고 그걸 본 누구나 그의 작업임을 알아볼 수 있었다. 이런 이유로 뱅크시의 작업은 앞서 다른 예술가들의 작업과는 달리 긴 수명을 누릴 수 있다. 벽은 새로이 칠해지더라도 그림은 여전히 웹사이트에 남아 있다. 뱅크시의 사이트와는 별개로 여러 사이트들이 그의 작품을 계속 끌어올리고, 그가 누구인지에 대해 논쟁하고, 뱅크시의 새로운 작업으로 짐작되는 벽화를 사진 찍어 올리고, 그것이 정말로 뱅크시의 작업인지 토론하고, 시장 가격을 추적하고, 그를 공격하거나 옹호하기 위해 생겨났다. 요컨대 거실 벽이나 금고에 뱅크시의 작업을 걸거나 소장하고 있는 백만장자가 아니더라도 모든 사람에게 뱅크시의 일부를 공유한다고 느낄 기회를 제공하는 것이다.

그는 새로운 규칙을 만들어 명성을 얻었다. 게다가 매우 영리하게 해냈기 때문에 인기를 좇는 사람이 아니라 힘 있는 갤러리와 아트 딜러에 맞서 싸우는 작은 투사로 여겨졌다. '파괴자' 대신 요즘은 흔히 '스칼렛 핌퍼널The Scarlet Pimpernel'〔옥시 남작부인이 쓴 장편소설 『스칼렛 핌퍼널』의 주인공, 프랑스 대혁명 때 처형당할 처지에 놓인 귀족들을 구출하며 활약한 복면의 영웅〕이라고 지칭하며, 『선데이 타임스』는 그를 '영국의 둘도 없는 보물'이라고 불렀다. 확실히 그는 브리스틀의 초기 시절을 기점으로 짧은 시간에 먼 길을 떠나왔다.

<수프 캔 할인Discount Soup Can>.
뱅크시, 미국, 뉴욕 현대미술관, 2005

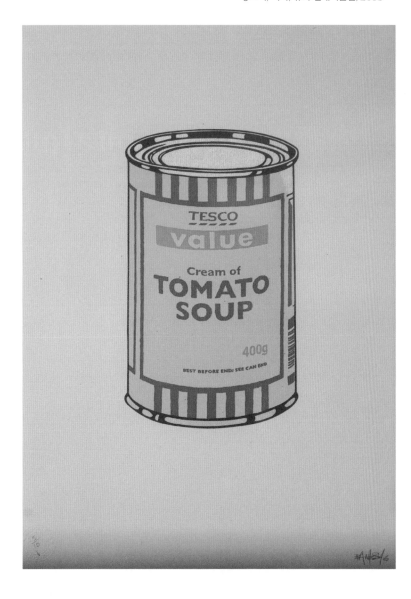

옛날 옛적에

Chapter 2

1980년대 바턴힐은 영국 남서부 도시 브리스틀의 중심가에서 자동차로 10분 거리에 있는 험악한 동네였다. 전형적인 백인 노동계급은 가난했고, 어떤 피부색이든 낯선 이에게 호의적이지 않았다. 아마도 흑인 가정은 세 가구 정도밖에 없었을 것이다. 1950년대에 들어선 높직한 공용 주택 단지는 마약과 범죄로 유명했다. 벽에는 '교황은 엿 먹어라Fuck the Pope'라고 외치는 낙서가 있었지만, 그렇다고 바턴힐이 신교도 거주지는 아니었다. 오히려 분노로 가득한 곳이었다. 극우정당인 국민전선의 지지 기반이었고, 옛 주민의 말마따나 '아무도 여기로 오줌조차 누러도 오지 않았다'.

바턴힐보다 훨씬 더 녹음이 우거진 지역에서 지내던 뱅크시는 처음 바턴힐에 갔을 때 긴장했다. 뱅크시가 진실을 말한 건지, 각색을 한 건지, 아니면 그저 이야기를 지어낸 것인지는 결코 알 수 없다. 하지만 그는 동료 그래피티 아티스트이자 작가인 펠릭스 브라운에게 이렇게 말했다. "아버지는 어렸을 때 거기서 심하게 얻어맞고 바지를 뺏겼어. 그래서 그곳에 대해 엄청난 두려움을 내게 심어주셨지. 용기를 내서 한 바퀴 돌아보긴 했지만 정말 두려웠고, 만일의 경우를 대비해 가장 좋은 바지를 입고 갔던 게 기억나."

뱅크시는 왜 그곳을 첫 장소로 택했을까? 존 네이션 때문이었다. 뱅크시는 브라운에게 그를 '얼굴이 붉고 소리를 지르는 키가 작은 사회운동가'라고 실로 정확하게 묘사했다. 네이션은 '모든 것을 만들어낸, 지난 20년 동안 이 도시에서 나온 그 누구보다도 영국 문화에 커다란 영향력을 끼친' 사람이다. 오늘날 세계적인 예술가이자 영화 제작자인 뱅크시와 브리스틀에서 스트리트 아트 투어를 이끌고 있는 존 네이션의 접점을 찾기는 어려울지 모른다. 안타깝게도 뱅크시가 브리스틀 미술관에서 전시회를 열었을 때 네이션은 개막식에 초대받지도 못했다. 하지만 전시회가 끝날 때까지 네이션은 적어도 여덟 번은 방문했다. 네이션이 없었다면 브리스틀에서 그래피티가 그처럼 흥성하지 못했을 것이고, 오늘날의 뱅크시도 없었을 것이다.

나는 네이션을 그의 본거지인 바턴힐에서 만났다. 면도도 안 한 그는 랠프 로런 야구 모자에 청바지, 연청색 운동복을 입고 있었다. 또한 잉글랜드의 상징동물인 사자 세 마리가 새겨진 배낭과 여성의 맨 엉덩이에 꽂힌 성 조지의 깃발이 달린 담배 라이터를 가지고 왔다(비록 그는 담배를 끊으려고 노력하는 중이었지만). '선천적인 이야기꾼'인 그가 뚜렷한 브리스틀 악센트로 그래피티 이야기를 시작하면 좀처럼 멈추게 할 수 없었다. 그는 시간을 넉넉하게 내주었고 선물까지 준비했다. 뱅크시의 브리스틀 전시에서 가져온 열두 장의 엽서 세트를 백팩에서 꺼내 내게 건넸다. 그 세트는 인터넷에서 15달러에 거래된다. 이제 58세인 네이션은 그래피티를 하던 시절을 자신의 전성기라고 여긴다.

네이션의 이야기는 구원의 이야기이다. 그가 사는 공용 주택 단지의 14층에서는 바턴힐 유스 센터에서 벌어지는 일이 훤히 내려다보였다. 그는 열한 살 때부터 보통

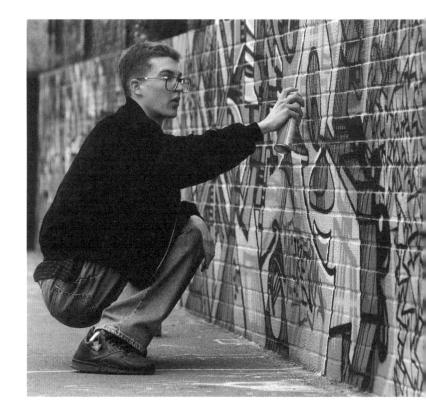

— (왼쪽)
공용 주택의 다섯 블록 주변 벽에
스프레이 작업을 하는 그래피티
아티스트 잉키, 1990

— (오른쪽)
브리스틀 업페스트 페스티벌Bristol's
Upfest festival의 일환으로 스트리트
아트를 소개하는 존 네이션, 2015

일주일에 나흘 밤은 센터에서 보냈다. 그 무렵 누군가가 센터 간판을 고쳐 쓴 사진이
있다. '유스 센터Youth Centre'를 '건달 센터Yob Centre'라고 바꾼 것이다. 네이션은 이렇게
말했다. "엄마는 내가 그곳에 가는 걸 싫어했어요. 그곳은 아주 제멋대로에다 거칠고
정신없는 곳으로 악명이 높았거든요." 그러나 그는 아버지가 어머니를 때리곤 했던
집보다 센터에 있는 게 좋았다.

열다섯 살에는 폭력에 휘말렸다. 아주 뜻밖이었다. 브리스틀시티를 응원하던
그가 순전히 우연의 일치로 웨스트햄 팬과 브리스틀 역에서 충돌했다. 그들은 같은
경기를 본 것도 아닌데 싸우면서 역 바깥으로 나갔다. 네이션은 손에 잡히는 대로
상대에게 휘둘렀는데, 하필 도로 공사를 알리는 노란 경광등이었다. 상대는 두개골에
골절상을 입었고, 네이션은 당시 보수당 내무장관 윌리엄 화이틀로가 '짧고 날카로운
충격short sharp shock'이라고 불렀던 구치소에 수감되었다.

그러나 네이션은 운이 좋았다. 이 젊은 노동자는 중산층 노동자들이 매일
빈민가로 출퇴근하는 것이 그다지 존경받는 일이 아니라는 걸 깨달았다. 그래서
처음에는 자원봉사자로, 열일곱 살 때부터는 파트타임 노동자로 일했다. 네이션이

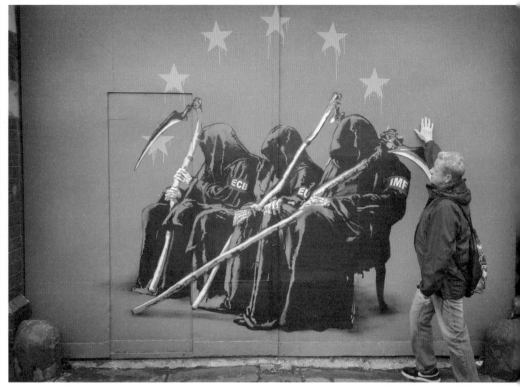

아니었다면 유스 센터는 5인제 축구와 가끔 시끌벅적한 펑크 록 콘서트를 즐기면서 비슷한 방식으로 유지되었을 것이다. 하지만 그는 여길 다른 곳으로 만들었다. 두 가지 기폭제가 있었다. 첫째로 네이션은 1983년에 맬컴 맥라렌의 '버팔로 갤스Buffalo Gals'라는 비디오를 보았다. 포크 댄스와 힙합이 스크래칭scratching, 브레이크 댄스, 그래피티와 멋지게 어우러진 영상이었다. 두 번째는 암스테르담 방문이었다. "솔직히 말할게요," 이제 그는 말할 수 있다. "대마초를 피우고 홍등가에서 놀려고 간 거예요. 나는 젊었고 자유로웠고 독신이었거든요. 하지만 암스테르담에서 다른 무엇보다 놀라웠던 게 그래피티였어요. 그 엄청난 규모만으로도 압도당했죠." 그곳에서 생각지도 않게 도시의 주요 그래피티 집단을 만났고 바턴힐 유스 센터를 브리스틀의 그래피티 센터로 만들기로 결심했다. 더 이상 거리, 버스, 쓰레기통, 현관문에 태깅[벽에 스프레이로 작업할 때 이름을 쓰는 행위]할 필요가 없었다. 그는 그래피티 아티스트들에게 원하는 대로 모든 것을 그릴 수 있는 공간을 제공했는데, 이는 완전히 합법적이었다.

　　　　그는 암스테르담에서 본 것을 사진에 담아 그래피티 네트워크에 올렸고, 얼마 지나지 않아 사진이 전 세계로 퍼져나갔다. 요즘처럼 컴퓨터가 널리 보급되기 전의

SPRAY IT OUT
LOUD

'**Y**OUTH LEADER IS CLEARED OVER VANDALISM' screamed the recent Evening Post headline - final chapter in a court case saga that's been running for over a year now. Barton Hill youth club leader John Nation, the man behind the successful graffiti art project at the club that's attracted national as well as local media attention, was cleared of inciting young graffiti artists to commit criminal damage. The prosecution invited the judge to return a 'not guilty' verdict, offering no evidence on the original charge - that by providing a legal site for artists to work on, John Nation had in fact been inciting them to graffiti illegally.

This was the final court case from Operation Anderson, last year's West Country police crackdown on graffiti. 72 artists were arrested in total; names and addresses taken from the club, John Nation's collection of photos (running into thousands) seized, homes and bedrooms searched. Anything with spray paint on it, from cassette covers to chests of drawers, was confiscated.

The concept, that giving artists a safe and legal site encourages them to go and work illegally, is a strange one - but then graffiti art affects people in strange ways. Reference is frequently made to the cost of damage caused by graffiti, and there's no doubt that tagging (the stylised, and often illegible, 'signatures' you see around) can be unsightly. But one look around the Barton Hill Youth Club Hall of Fame (as graffiti galleries are called) is enough to convince the most confirmed cynic that what is at work here is genuine street art, and art that takes a lot more talent and ability than spreading a pile of potatoes on the Arnolfini gallery floor.

And it's not all bubble letters and old Hip Hop style either - Jody's big faces are a world away from the New York subway, Shab's 'The Lost Aero Soul's' a lot more than a cartoon image. Inkie's stuff is more mainstream, but none the less lively, and as a more established artist, his work has been influential on younger writers.

Barton Hill Youth Club's unique experiments with graffiti art have brought it an international reputation. And the less welcome attention of the local police, who maintained that the Club's activities were the cause of criminal damage elsewhere in Bristol. Dom Phillips reports. Pics by Carrie Hitchcock.

All of these artists have benefitted from the Barton Hill project — which has brought together youngsters from all over the city, channelled the energies and talents, and brightened up a blighted clubhouse, now a beacon of colour in a grey high-rise landscape.

Barton Hill Boys Club was established in the 1920's, later moving to its present site and becoming Barton Hill Youth Club. For many years it stayed predominantly white and male; hostile to outsiders, the club maintained a strong identity and territorialism. Then in the 1980's a senior youth worker, Danny Savage, developed a policy of 'drawing people from the ranks', and now the majority of youth workers are local people. For a club that keeps well to its working class roots, it's a practice that's a lot more successful than bringing in right-on middle class Montpelierites.

The first graffiti pieces started going up at the club in 1985. By 1987 youngsters, put off the area at first by what John Nation calls "traditional images of Barton Hill being territorial and right wing", had started coming from all over Bristol. Nation began working as an outreach worker, bringing in artists citywide, giving them a safe and legal site. Word got out the club was safe, and a reputation was built.

Now it's a mixed and lively place. Loud dance music plays while the kids play pool, skaters rumble on the skateboard ramp, and the walls are covered in work - every space is utilised. Relations with the police have always been less than cordial, and remain so, but the club attracts a cross section of kids, including all the best graffiti artists.

Thanks largely to John Nation, the project is in regular contact with other graffiti groups in this country and abroad. There's been visits to and from Europe; New York's Vulcan crew came over to pay their respects, and the few drab walls they've been permitted to brighten up are adding a splash of colour in St Pauls and Newtown.

Publicity has followed. One artist (Jody) was featured in The Independent, and the club even came second in the 1989 World Street Art Championships, judged by Subway Art author Henry Chalfont, amongst others. Now all they need is space and paint (which is, of course, ozone-friendly). Illegal work in Bristol's been cut down, and the club brightens up Barton Hill - real urban art, right on your doorstep.

JOHN NATION

A native of Barton Hill, John Nation started going to the club when he was 11. "It was rough," he remembers, "gangs and that. There was a lot of

John Nation. "People don't want to give credit to something that is primarily a working class movement".

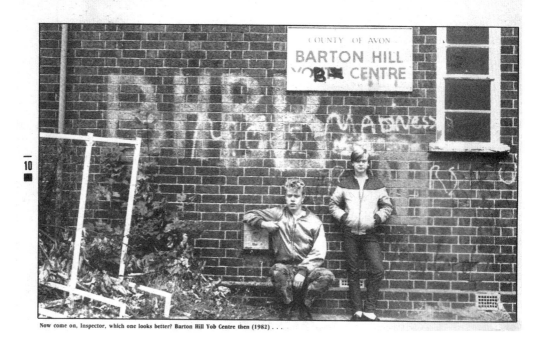

Now come on, Inspector, which one looks better? Barton Hill Yob Centre then (1982) . . .

네이션이 그래피티 본거지로 만든
브리스틀의 바턴힐 유스 센터에 대한
『베뉴 매거진』 기사

일이다. 그는 자신을 태그하지는 않았지만 눈에 보이는 모든 작품을 사진에 담았다. 그래서 브리스틀의 파괴자들은 '암스테르담의 무리'가 그렸던 밑그림과 디자인이 담긴 스케치북들로 가득한 유용한 레퍼런스를 갖게 되었다. 여기에 더해 네이션은 그래피티 아티스트들이 습관처럼 재료를 훔치지 않도록 페인트, 마커, 펜, 여타 여러 가지 혼합 노즐로 벽장을 채웠다.

여러 모로 그는 성공했다. 바턴힐은 그래피티 라이터들의 메카가 되었다. 처음에는 브리스틀에서, 다음에는 영국 전역에서, 마침내 다른 나라에서까지 그래피티 라이터들이 찾아왔다. 아이디어와 연합, 경쟁으로 왁자지껄한 이곳은 반항적인 십 대를 위한 두 번째 가족이었으며 조용한 도시 중산층 지역에서 멀리 떨어진, 보기 드문 창조의 장소였다. 센터의 벽은 곧 페인트칠이 되었고, 그래피티 라이터들은 옥상에도 그림을 그렸다.

톰 빙글, 혹은 그림을 그릴 때 쓰는 이름으로 부르자면 잉키는 이렇게 말했다. "그곳에 들어서자마자 정신이 번쩍 들었어요. 모든 벽이 그래피티로 가득했고, 사람들은 그래피티에 대해 이야기했고, 그래피티를 했고, 열차 선로가 바로 옆을 지났죠. 모든 게 완벽했어요." 네이션이 정확히 지적한 대로 이는 '어두운 풍경 속의 불빛'이었고, 이 불빛이 결국 뱅크시를 끌어들였다.

오늘날 이 센터는 바턴힐 아마추어 복싱 클럽이 되었다. 22개 국가 출신의 서로 다른 18개 종교를 가진 아이들이 함께 복싱을 하는 모습에서 이 지역이 겪은 변화를 느낄 수 있다. 그러나 센터 매니저인 토미 폴리는 여전히 그래피티 아티스트들이 5인제 축구 경기장 벽에 그림을 그릴 수 있게 한다. 말하자면 성지聖地인 것이다.

바턴힐은 영감의 원천이었지만, 그래피티 라이터들은 아랑곳하지 않고 브리스틀의 거리에 불법적으로 태깅했다. 브리스틀의 부촌 클리프턴에 살았던 잉키는 이런 말도 했다. "우리는 로런스힐〔바턴힐에서 가장 가까운 역〕의 철로를 따라 걸어가며 그림을 그렸어요. 모두가 그 주변에서 태깅을 했고, 버스에도 태깅을 했죠." 네이션도 인정한다. "젊은 애들이 여기 와서는 철로를 비롯해서 온 주택 단지의 쓰레기통과 문에 떡칠을 했죠. 여기 사는 사람들은 불만이 많았어요."

이런 상황이 계속 이어질 수는 없었고 이어지지도 않았다. 영국 교통경찰은 앤더슨 작전이라는 용의주도한 소탕 작전을 펼쳤다. 이 작전은 6개월 동안 진행됐으며 100만 파운드에 가까운 비용을 들인 것으로 알려졌다. 마침내 경찰은 기회를 잡았다. 두 명의 소년을 체포했는데, 이 중 한 명의 일기장에서 다른 그래피티 아티스트들의 전화번호와 함께 그들의 태그를 발견했던 것이다. 1989년 3월, 아티스트 72명이 검거되었다. 경찰은 아침 6시에 네이션의 어머니 집에 들이닥쳐 네이션에게 수갑을 채운 채 유스 센터로 끌고 갔다. "짭새들이 엄청나게 많았죠. 로니 빅스〔1963년 런던에서 일어났던 대규모 열차 강도 사건의 범인〕라도 잡으러 온 줄 알았어요.

담당 경관이 말했어요. '우리는 자네가 그래피티 프로젝트를 진행하려고 여기 있었다는 걸 확인했어.' 나는 곧바로 대답했죠. '아뇨. 나는 에어로졸 아트 프로젝트를 진행하고 있어요. 그건 완전히 다른 거예요.' 그러자 이러더군요. '여기서 그래피티 아트가 뭔지 에어로졸 아트가 뭔지 따지려는 게 아니야. 둘 다 망할 놈의 그래피티잖아.'" 경찰은 잉키를 주동자로 보았다. 네이션은 잉키에 대해 이렇게 말했다. "그래피티에 미쳐 있었죠. 사방에 스프레이를 칠했어요. 경찰이 그의 집에 쳐들어갔더니 심지어 침실 벽에까지 그림을 그렸더라구요." 잉키는 그때를 이렇게 회고했다. "처음에는 벌금이 25만 파운드 정도였는데, 실은 100만 파운드는 더 나올 판이었어요. 내가 철로에서 했던 작업 때문이었죠. 그걸 그쪽에서는 사진으로 찍어 놓았더라고요." 그러나 필적 전문가들은 일부 증거에 대해 이의를 제기했다. 그들의 주장은, 요컨대 스프레이 캔을 벽에 딱 붙이고 작업한 게 아니기 때문에 각각의 태그를 누가 작업한 건지 식별할

수 없다는 것이었다. 더 중요한 사실은 태그 사진이 너무 많아 누가 무엇을 했는지 정확히 가려낼 수 없었다. 검찰이 한꺼번에 모든 아티스트를 하나의 혐의로 묶을 수 없게 했다는 점에서 태깅은 큰 도움이 되었다. 결국 아티스트 46명에게 20파운드부터 2,000파운드까지의 벌금이 부과되었다. 잉키의 벌금은 100파운드였다.

네이션은 범죄를 계획적으로 사주했다는 혐의로 기소되었다. 하지만 그가 독려한 그래피티가 합법적이라는 증거는 충분했다. 그래피티 아티스트들이 종종 자신의 작업에 그의 이름을 넣었던 것이다. '존과 레니에게'의 경우 레니는 그가 기르던 스태퍼드셔 불 테리어였으며, 네이션이 아티스트들에게 불법적인 파괴 행위를 부추겼다는 증거는 없었다. 결국 검찰은 이 사건을 재판에 회부하지 않았다. 네이션은 평화 유지를 위해 다음해까지 구속되는 데 동의했지만, 공식적으로 무죄 판결을 받았다.

경찰은 법정에서 처음 기대했던 것만큼 성과를 거두지는 못했지만, 적어도 그래피티 라이터들이 멈춰서 생각하게 만들었다는 명분으로 성공이라고 내세웠다. 그러나 이 사건으로 아티스트들도 널리 알려졌다. 갑자기 국영 방송에 출연하게 된 것이다. 잉키와 함께 두 명의 라이터가 그라나다 티비의 〈디스 모닝〉에 출연하여 카메라 앞에서 그림을 그렸고, 존 네이션은 토크쇼 〈리처드와 주디〉에 출연했다. 이들은 또 잡혀서 감옥에 가느니 은퇴하는 게 낫겠다고 생각했지만, 그 자리를 대신할 사람들은 쌔고 쌨다.

네이션은 바턴힐에 2년 더 머물렀지만 유감스럽게도 센터 경영진과 사이가 틀어져 강제로 떠나야 했다. 아마도 〈리처드와 주디〉 같은 프로들에 출연하면서 콧대가 높아졌을 것이다. 스스로도 이렇게 말했다. "나는 허파에 바람이 들었어요. (…) 신망을 잃었죠. (…) 솔직히 말해 그건 내 탓이었고 직장을 잃는 것도 당연했어요." 나는 몇 년 뒤 그가 다른 영역에서 성공적으로 재기했다는 것을 알고 기뻤다. 어쨌든 그는 바턴힐 같은 흔치 않은 환경에서 많은 이들에게 영감과 열정을 준 인물이기 때문이다. 브리스틀의 그래피티 아티스트들을 거명하자면 3D(밴드 매시브 어택의 로버트 델 나자가 때로 뱅크시라고 오해를 받곤 한다)부터 시작해야 한다. 그리고 지-보이스Z-Boys, 잉키, 플렉스FLX, 닉 워커Nick Walker, 조디Jody, 체오Cheo, SP27, 샵Shab, 소커Soker, 카오스Chaos, 투로Turo, 젠스Xens, 식보이Sickboy, 미스터 자고Mr. Jago, 뱅크시…. 물론 이 뒤로도 한참 이어진다. 그들 모두는 아니지만 대부분이 바턴힐에서 그림을 그렸고 그곳에서 벌어지던 일에서 큰 영향을 받았다. 물론 어떤 이들은 그곳에서의 경험을 살리지 않았지만 다른 이들은 모델 제작자, TV 에디터, 일러스트레이터, 애니메이터, 그래픽 디자이너가 되었고, 성공한 예술가 아니면 더 크게 성공한 예술가로 나뉘었다.

그렇다면 바턴힐 주변의 대규모 주택단지에서 온 '어중이떠중이 노동계급 아이들'과 모험을 찾아 몰려든 중간 계급 소년들이 뒤섞인 그래피티 세계의 어느 지점에 뱅크시의 자리가 있었을까? 이 질문에 답하려면 뱅크시가 실제로 누구인지를 알아야

한다. 그러자면 그가 막 경력을 시작하려고 하던 이 시점을 살펴봐야 한다. 2010년에 그의 홍보담당자는 잡지 『선데이 타임스』에 그가 '전형적인 노동계급'이라고 '진지하게' 확답했다. 홍보담당자는 그의 이미지를 주조하면서도 익명성을 고수했고, 그를 노동계급 출신의 파괴자처럼 보여주면서 두 세계의 장점을 모두 취했다.

주위에 충성스러운 친구들을 모아 놓은 것이야말로 뱅크시의 역량이다. 친구들은 그를 오랫동안 보지 못했겠지만 여전히 자신들이 '뱅크시 팀'의 종신회원이라고 생각하며 가장 무해한 세부 사항조차 누설할까 봐 두려워한다. 그래서 이 책을 위해 리서치를 하는 내내, 나는 그를 아는 사람들에게 내가 그의 정체를 캐는 게 아니라고 강조해야 했다.

2008년, 클라우디아 조지프가 뱅크시의 이름을 밝히고 가족 배경을 자세히 다룬 이야기가 『메일 온 선데이』에 실렸다. 이 매체는 3년 뒤에 뱅크시 아내의 이름도 밝혔다. 뱅크시 팬들은 이 이야기를 『메일』의 흔해빠진 속임수라며 일축했지만, 사실 이 신문에 실린 첫 번째 이야기는 철저한 조사를 통해 치밀하게 완성된 기사였으며 사진도 함께 실렸다. 학창 시절에 찍은 사진도 있었고 뱅크시가 한때 방문했던 자메이카에서 찍은 사진도 있었다. '뱅크시로 여겨지는' 평범한 남자는 스트리트 아트에 필요한 여러 물품과 함께였다. 그의 출생증명서를 통해 『메일』은 그를 기억하는 이웃, 그를 기억하지 않으려고 애썼던 아파트 룸메이트, 그리고 뱅크시라고 여겨지는 남자와의 관계를 애써 부인한 부모를 찾아냈다. 그 사람들의 이름은 이 책에서 밝히지 않을 것이다. 왜냐하면 그 사람들은 내가 뱅크시를 밝히지 않겠다는 걸 전제로 인터뷰에 응했기 때문이다.

복스미디어 부편집인 애덤 클라크 에스테스는 살롱닷컴에 이렇게 썼다. '뱅크시가 익명성을 유지해온 솜씨는 흥미롭다. 설령 그가 스스로 정체를 밝히거나 다른 사실이 폭로되더라도 우리는 계속 궁금해할 것이다. 왜냐하면 궁금한 것은 흥미롭기 때문이다.' 『메일』 웹사이트에 실린 반응은 에스테스의 주장을 입증했다. 대부분의 사람들은 뱅크시가 누구인지 밝혀지는 것에 분개하는 듯했다. 마치 산타클로스처럼 전설 속에 머무르는 게 더 좋았다. 『메일』의 한 독자는 이렇게 썼다. '왜 이런 짓을 했죠? 이해가 안 돼요. 당신들은 특별한 것을 망쳤어요.'

뱅크시가 스스로 밝힌 것과 달리 그는 '전형적인 노동계급' 출신이 아니다. 그의 한 친구는 이렇게 말했다. "매력적인 불한당, 그거야말로 이미지죠. 그는 공립학교를 나왔고 대단히 지적인 사람이에요." 또 다른 사람은 이랬다. "전형적인 노동계급이라는 건 순 헛소리에요. 사람을 출신 지역으로 나누고 싶지는 않지만, 적어도 브리스틀 대성당 학교에 다니는 사람은 '전형적인 노동계급'은 아니죠."

마초적인 그래피티 세계에서 살아남기 위해 뱅크시는 다른 사람들과 마찬가지로 성장 배경을 약간 모호하게 만들어야 했다. "이렇게 말해도 될지 모르지만, 그는 스스로가 덜 여물었다고 생각한 것 같아요." 그 무렵 다른 그래피티 아티스트는 이렇게

'뱅크시가
익명성을 유지해온
솜씨는 흥미롭다.
설령 그가
스스로 정체를 밝히거나
다른 사실이 폭로되더라도
우리는 계속
궁금해할 것이다.
왜냐하면 궁금한 것은
흥미롭기 때문이다.'

—

애덤 클라크 에스테스

말했다. "거리 문화라는 게 좀 껄렁껄렁한 분위기고, 품위나 지성 같은 것과는 상관없는 구석이 있죠. 그가 그림을 그린 곳 중에는 결코 차분하지 못한 곳도 많아요. '안녕하세요? 실례합니다.' 하면서 다가갈 수 있는 곳이 아니었죠. 그에게는 두 가지 면이 있는데, 나는 그가 브리스틀에서 가장 훌륭한 학교를 다녔다는 면을 조심스레 유지했다고 봐요. 그에 대한 이야기의 많은 부분이 윤색되었다는 걸 나중에는 알게 될 겁니다."

뱅크시는 도시 외곽의 녹음이 우거진 교외에서 자랐다. 도시에서 가장 번화한 곳은 아니었지만(클리프턴 같은 활기는 없었다) 바턴힐과는 전혀 다른 동네였다. 높직한 공용 주택 단지에 처음 들어섰을 때 그가 얼마나 긴장했을지 쉬이 짐작할 수 있다. 게다가 그 무렵에 그가 다녔던 학교는 공립학교가 아니라 수업료를 내는 브리스틀 대성당 학교(2008년에 무료 아카데미인 '브리스틀 대성당 합창 학교'로 바뀌었다)였다. 몇 년 전 그는 잡지『스윈들』과의 인터뷰에서 이렇게 말했다. "**학교 친구들 모두가 그래피티를 좋아했어요. 학교에서 집으로 돌아가는 버스에 다들 그래피티를 했어요. 모두가요.**" 그래피티에 몰두한 공립학교 학생들의 이미지는 사랑스럽지만 이는 뱅크시가 자신의 모습을 다른 학생들에게 투사한 것이다.

그가 어린 시절을 얼마나 여유롭게 보냈는지는 분명하게 알려진 바가 없다. 2001년에 그는 자비 출판으로 첫 번째 책『벽돌 벽에 머리를 부딪치며*Banging Your Head Against a Brick Wall*』를 내놓았는데, 여기에는 스스로 꾸며냈다고 보기에는 너무도 가슴 아픈 어린 시절 이야기가 실려 있다. 그는 '**9살 때 학교에서 퇴학을 당했다**'고 적었다. '**동급생 한 명을 빙빙 돌리다가 콘크리트 바닥에 넘어뜨린 것에 대한 벌이었다.**' 그 학생은 두개골에 금이 가 일주일 동안 의식을 회복하지 못했다. '**이튿날 교장은 나를 전교생 앞에 세워놓은 채 선악에 대해 연설했고 나를 집으로 쫓아 보냈다. 이 이야기의 안타까운 부분은 실제로는 내가 그 아이를 건드리지 않았다는 것이다.**' 동급생을 '혼수상태에 빠트린' 이는 뱅크시의 가장 친한 친구였다. 친구가 그 아이가 너무 어지러워서 일어설 수 없을 때까지 빙빙 돌리는 걸 뱅크시와 다른 아이는 지켜보았다. 덩치가 컸던 그 친구는 상황이 심각하다는 걸 깨닫고 다른 아이를 꼬드겨서 거짓말을 하도록 했다. 둘이서 뱅크시를 범인으로 지목한 것이다.

'**내가 하지 않았다고 여러 번 설명하려 애썼지만, 아이들은 자신들의 이야기를 고수했다. 결국 엄마는 잘못을 인정할 용기가 있어야 하며, 내가 한 짓을 받아들이지 않는 것이 더 역겹다고 씁쓸하게 말했다. 그 뒤로 나는 입을 다물었다.**' 그는 '정의 같은 것은 없다', '스스로 뭘 하든 소용없다'는 걸 보여주기 위해 이 이야기를 했지만, 한편으로 이 사건은 그의 가정에 뭔가 문제가 있었다는 걸 암시한다.

뱅크시의 모교인 브리스틀 대성당 학교

그는 한 인터뷰에서, 학교에서 미술을 공부했지만 더 나아지지 않았다고 말했다. 그는 미술학교에 다니지 않았고 예술가 집안에서 태어나지도 않았다. 하지만 그의 학교 친구는 이렇게 회상한다. "그 무렵 학교에 몇몇 뛰어난 예술가들이 있었는데, 그중에서도 유독 눈에 띄는 사람이 바로 그였어요." 하지만 학창 시절 뱅크시는 미술에서 두각을 나타내지는 않았다. 등급이 A~G로 나뉘는 중등교육과정 자격시험 미술 과목에서 E 이상을 받지 못했다. 영감이 부족해서 그런 것이었느냐는 질문에 그는 이렇게 대답했다. **"게다가 나는 대마초를 피우기 시작했죠."**(학교 측에 문의했지만 학생 개개인에 대한 의견을 밝힐 수 없다는 대답이 돌아왔다) 그의 말로 짐작컨대 학교에서 그는 비참했던 것 같다. 그러나 그가 언급하지 않은 것은 그 학교를 나와서 브리스틀 외곽에 있는 성 브렌던의 식스폼 칼리지에 입학해 예술을 공부했다는 사실이다. 동료 그래피티 예술가인 닉 워커도 마침 이 시기에 같은 학교에서 공부하고 있었다. 뱅크시는 '1990년 인두세 폭동, 1992년 하트클리프 폭동(경찰 오토바이를 훔친 두 남자가 표식 없는 경찰차와 충돌하여 사망한 사건 후에 전개되었다), 1994년 형사사법과 공공질서법 폭동'을 거치면서 정치적인 인물이 되었다. **"1980년 세인트폴 폭동이 지나간 뒤 아버지가 부서지고 남은 로이드은행을 보러 날 데리고 갔던 것도 기억해요. 착실하게 사는 사람에게도 어떻게 모든 일이 뒤집힐 수 있는지, 그리고 대부분은 되찾을 수 없다는 걸 알고 화가 났어요."**

뱅크시가 바턴힐에서 활동을 시작했을 때는 마침 딱 좋은 타이밍이었다. 그는 열네 살부터 그림을 시작했고 체포되었을 때는 겨우 열다섯이었기 때문에 어떤 식으로도 혐의에 연루되지 않았다. 1989년 그래피티를 집중 단속했던 앤더슨 작전이 거리의 낙서를 없애지는 못했지만 확실히 한동안은 잠잠했다. 사람들은 위험을 저울질했고, 이제 바턴힐은 외려 섹시하다는 평판을 얻게 되었다. 그러나 뱅크시를 비롯한 다음 세대는 새로운 열정과 아이디어를 가진, 범죄 기록이 없는 이들이었다. 네이션은 자신이 활동하던 시절 끝무렵에 뱅크시가 찾아왔던 것을 기억한다. 네이션은 뱅크시가 스스로 이야기했던 것처럼 긴장한 모습은 아니었다고 떠올린다. "바턴힐 출신이 아닌 사람은 아마 좀 무서웠을 거예요. (…) 젊은이들이 매일같이 떼를 져 돌아다녔죠. 걔는 그 그룹에 속하지도 않았고 이 지역 출신도 아니었어요. 하지만 주말마다 모이는 젊은이들은 백 명이 넘었죠. (…) 나는 걔가 거기 있었던 걸 기억해요. 그림을 그리던 다른 애들보다 훨씬 어렸는데, 걔들을 따라서 태깅을 하더라고요. 흔히 볼 수 있는, 눈에 잘 띄지 않는 젊은 친구였어요…."

유스 센터의 5인제 축구 경기장 구석, 뱅크시가 풋내기 시절에 그린 낙서가

세인트폴 폭동 때 피해를 입은 상점의 모습, 영국 브리스틀, 1980년 4월 3일

빛바랜 채로 남아 있다. 은색 스프레이를 뿌린 벽 위에 염소 머리를 단 푸들이 스텐실로 그려져 있다(나중에야 염소 머리가 아니라 불독 또는 심지어 멧돼지 머리였음을 알았다). 불독, 염소, 멧돼지… 뱅크시가 공들여 그린 것도 아니었고 너무 퇴색해서 그 몸이 푸들인지도 확신할 수 없었지만 분명히 그의 스텐실 태그가 있었다. 다음 몇 년 동안 그는 바턴힐의 '명예의 전당'(그래피티 아티스트 누구나 합법적으로 그림을 그릴 수 있는 큰 벽의 이름)뿐 아니라 브리스틀 전역에 자신의 존재를 알리기 시작했다.

그는 이름으로 실험을 했다. 초창기에는 때때로 '은행털이robbing banks'를 연상시키는 로빈 뱅크스Robin Banx라고 서명했는데, 얼마 지나지 않아 더 기억하기 쉬운 뱅크시로 바뀌었다. 스타일도 실험했다. 엄격한 그래피티 규칙에 따라 자신의 이름을 남기는 그래피티 아티스트가 될 생각이었을까? 화가가 캔버스에 붓질하는 것과 흡사하게 벽에 에어로졸 노즐을 갖다 대는 프리핸드 아티스트가 되려 했을까? 아니면 스텐실 아티스트가 되려고 했을까? 스텐실이란, 빳빳한 카드에서 원하는 모양을 오려내 벽에 붙이고, 그 위에 에어로졸 캔으로 스프레이한 뒤 카드를 떼내면 그 모양만 남는 방식이다.

그래피티 아티스트, 스텐실 아티스트, 에어로졸 아티스트. 이 폐쇄적인 세상 밖 대부분의 사람들에게 이런 용어들은 그다지 의미가 없다. 그래피티는 그래피티일 뿐이다. 그러나 이 커뮤니티 안에서는 엄청나게 중요하다. 그래서 뱅크시의 오랜 친구는 이렇게 말했다. "그는 결코 그래피티를 변절하지 않았어요. 애초에 그래피티 아티스트로 출발한 게 아니기 때문이죠." 그렇다면 진정한 그래피티 아티스트란 무엇이며, 누구일까?

—— (위)
바턴힐에 남아 있는 뱅크시의 초기 그래피티

—— (아래)
미스터 자고의 스트리트 아트, 영국 브리스틀, 넬슨 스트리트

그래피티의 의미

Chapter 3

운 좋게도 나는 그래피티의 세계로 이끌어줄 친절한 안내자를 찾을 수 있었다. 바로 데이비드 새뮤얼이다. 그래피티의 세계를 '백만 가지 법칙이 있는 무법 활동'이라고 아주 정확하게 묘사한 그는 런던 킬번에 있는 공영 주택단지에서 자랐다. 자신의 단지는 견딜 만했지만 주변에 세 단지가 더 있었고 그중 하나는 '끔찍'했다. 그는 뱅크시와 비슷하게 열네 살에 그래피티에 입문했다. 이에 대해 그는 간단하게 말했다. "아주 진부하게 들리겠지만, 그래피티가 제 생명을 구했습니다." 이는 그래피티의 신기한 점이다. 그래피티 세계에 속하지 않은 사람들이 보기에 그래피티는 파괴적인 행동이다. 하지만 내가 만난 그래피티 아티스트들 대부분에게 그래피티는 기물 파손에서 벗어나는 길이며, 어떤 학자의 말에 따르면 '박탈당한 자가 정체감을 얻기 위한 전술'이다.

이제 마흔이 된 변덕스러운 혼혈인(아일랜드인 어머니와 그가 한 번도 본 적 없는 이집트인 아버지 사이에서 태어난) 데이비드는 자신의 이야기를 '흔한 눈물 짜는 사연'이라고 요약했다. "어머니 혼자서 나를 키웠고 집에는 돈이 없었어요. (…) 어려서부터 도둑질을 했고요. 보통 십 대 시절에는 괴롭힘을 당하거나 두들겨 맞지 않기 위해 멋지게 보일 만한 일을 하고 싶어 하죠. 나는 남쪽 킬번에서 온 갱들과 함께 돌아다니며 나쁜 짓을 많이 했어요. 내가 거기서 빠져나오려 하면서 상황이 나빠졌고요. 모두가 내게서 등을 돌렸어요. 내가 그들을 곤경에 빠뜨릴 어떤 사실을 알고 있었거든요. 그들이 도로에서 나를 찌르려고 들었고, 나는 눈이 뒤집혔어요. 빵집에서 칼부림을 벌였죠."

그는 갱단에서 나와 그래피티로 전향했다. 명문 이튼 학교 졸업생이 주식 중개인이 되는 것마냥 확 방향을 틀어 곧장 그래피티로 나아갔다. "그래피티를 통해 근성이 있다는 것을 보여주려고 했어요. 내가 뭔가를 스스로 할 수 있다는 걸 보여줬고 아무도 해치지 않는 일이었어요. 그래피티가 정신적으로 내 생명을 구한 셈이죠. 그리고 나와 함께 그 미친 짓을 했던 사람들 중 여럿이 죽거나 감옥에 갔어요." 그는 불법적인 그림을 그리는 일을 그만두고 왕실자선단체로부터 4,500파운드를 대출 받아 브라이턴에 갤러리를 열었다. 지금은 일러스트 에이전시 '레어 카인드'를 운영하고 있다. 아무렴, 궁금하다면 아직도 웹사이트에서 데이비드가 기차에 그림을 그리는 짧은 영상을 볼 수 있다.

개인적으로 내게 열차 그래피티는 늘 짜증나고, 실망스럽고, 의기소침해 보였다. 간단히 말해 대단히 반사회적이었다. 그러나 데이비드가 열차 한 구석에 그림 그리는 영상을 보면서 나는 그 매력을 느낄 수 있었다. 그것은 두려움, 아드레날린, 그리고 세상을 압도하는 만족감의 결합이었다. "그게 가장 중요해요." 그는 말한다. "아침에 기차를 보면 끝내줘요. 일찍 가면 기차가 달리는 모습을 볼 수 있어요. 아, 그건 말로 설명할 수 없어요. 하지만 정말 끝내주는 기분이죠."

그렇다면 왜 그들은 '태그'만 쓰는 걸까? 사실상 서명일까? "우리가 신경 쓰는

게 그것뿐이니까요. 돈을 벌려고 하는 게 아니에요. 우리는 열정과 명성 때문에 태깅을 합니다." 내가 보기에 이 바닥은 온통 마초들이다. "이봐요. 누가 더 배짱이 좋은지, 그게 전부예요. 명성, 자존심, 그런 것들 때문에 이걸 하는 거죠." 데이비드의 대답이다. 유감스럽게도 그는 유명하지 않고 뱅크시는 유명하다. 하지만 그래피티 라이터들은 바깥세상을 놀라게 하려고 작업하지 않는다. 동료를 놀라게 하려고 작업한다. "우린 오로지 우리끼리만 이야기를 주고받죠." 열차에든 아무도 닿을 수 없는 벽에든 자신의 작업을 완성하는 일, 언제 잡힐지 모르는 순간에 솟구치는 아드레날린, 보안 시스템을 망가뜨리고 마치 축구 선수들이 경기에서 이긴 뒤 나누는 이야기처럼 일이 끝나고 동료들과 수다를 떠는 것. 이게 전부다.

데이비드는 뱅크시의 작업을 좋아한다. "그는 정말 똑똑해요. 천재인 것 같아요." 하지만 뱅크시는 그래피티 아티스트가 아니라고도 말한다. 그의 말인즉 그래피티 아티스트는 "이름을 쓰고 캐릭터를 만들 뿐이에요. 뱅크시가 하는 건 죄다 자아도취적인 행동일 뿐이에요. 그래피티는 동료들을 향한 것이지, 대중을 향한 게 아니거든요."

뱅크시와 같은 스트리트 아티스트들에게는 모든 것이 대중을 향한 것이다. 동료들에 대한 배려일 수도 있지만, 그들이 노리는 것은 훨씬 더 많은 관객이다. 그래피티 아티스트로서 똑같이 벽에 그림을 그리지만 대중이 바로 이해할 수 있는 이미지를 만들어낸다. 그들이 거리에 만든 갤러리는 배타적이기보다는 포용적이다. 그 이미지는 순수한 유머일 수도, 사회 비판일 수도, 양쪽 모두일 수도 있다. 그러나 거리를 지나는 사람들은 누구나 그 농담을 이해한다.

게다가 몇몇 그래피티 아티스트들이 미리 스케치를 준비해서 그림을 그리는 것과 달리 뱅크시는 그냥 나가서 냅다 던지듯 작업한다. 그러나 스텐실 아티스트에게 중요한 건 스프레이 캔을 얼마나 잘 쓰느냐보다 작품의 콘셉트와 위치다. 스텐실은 집이나 스튜디오에서 준비해야 하는데 그게 몇 시간 또는 며칠이 걸린다. 흑백에 색을 더할 경우 색깔별로 카드를 준비해야 한다. 딱딱한 카드를 모양대로 정확하게 오리는 건 수고로운 작업이다. 뱅크시는 약 1.5밀리미터 두께의 카드를 좋아한다. **'이보다 더 두꺼우면 자르기가 어렵고, 이보다 더 얇으면 금방 흐물거리게 된다.'** 어떤 아티스트는 이제 포토샵으로 이미지를 만든 뒤 컴퓨터 레이저로 도려내지만, 뱅크시는 '아주 잘 드는 칼'과 미리 잘라둔 강력 테이프를 이용해 스텐실로 벽에 재빨리 작업하는 즐거움을 설파한다.

스텐실 아티스트는 그래피티에 수반되는 위험의 스릴, 그리고 작업실에서 쓰는 기법을 결합시킬 수 있다. 장점은 또 있다. 거리에서 그림을 그리다가 붙잡힐 위험이 완전히 사라지지는 않지만 줄어든다. 일단 스텐실에 사용할 카드를 벽에 붙이면 손으로 그리는 아티스트들보다 복잡하고 화려한 그림을 훨씬 빨리 만들 수 있다. 하지만 스텐실 아티스트가 여러 겹으로 색을 칠하는 모습을 보면 디테일에도 엄청난 인내와 주의가 필요하다는 걸 알 수 있다. 또 기분 내키는 대로 똑같거나 비슷한 이미지를 얼마든지

레어 카인드의 데이비드 새뮤얼, 2007

반복해서 찍어낼 수 있다. 뱅크시가 만든 '플래카드를 들고 있는 쥐'가 좋은 예다. 비록 요즘은 그 이미지를 더 이상 반복하지 않지만.

그런데, 거리에 그림을 그리는 뱅크시 같은 사람이 그래피티 아티스트가 아니라면 대체 뭐라 불러야 할까? 한때 뱅크시의 갤러리스트이자 매니저였던 스티브 라자리데스는 그를 '아웃사이더'라 홍보했고, 물론 자신의 저서 『아웃사이더Outsiders』에서 뱅크시의 예술을 '대중 예술'이라 규정했다. 그러나 지금 이러한 '아웃사이더'의 몇몇 작품이 수백만 달러에 팔린다. 무리에 받아들여진 아웃사이더인 것이다. 뭉뚱그린 명칭인 '아웃사이더'는 존 네이션이 줄곧 고집했던 '에어로졸 아티스트'보다 수명이 짧았다.

가장 잘 어울리는 명칭은 '스트리트 아트'다. 뱅크시와 그의 스텐실 작업을 포함할 수 있으며 스티커, 포스터, 나무 상자, 판지, 목판, 도로 페인팅, 모자이크, 심지어 니트와 뜨개질까지 아우른다. 사실이다. 가로등 기둥에서 버스에 이르기까지 모든 것을 실로 덮는 '얀 스토머스yarn stormers' 그룹과 뜨개질 스트리트 아티스트가 있다. 특히 뉴욕에 거주하는 폴란드인 올렉Olek은 월스트리트의 '돌진하는 황소'에 꼭 맞는 멋지고 따뜻한 뜨개질 옷을 만들어서는 높이 3.5미터, 길이 5미터에 이르는 이 청동상에 입혔다. 안타깝게도 그녀의 작업은 한두 시간 뒤에 잘려 없어졌다.

스트리트 아티스트라는 명칭을 싫어하는 '순수한' 그래피티광들은(스텐실로 작업하는 이들을 '토이'나 '아트 떨거지'라 부르며 경멸하곤 한다) 여전히 스스로를 그래피티 라이터라고 부른다. 그리고 순수한 그래피티는 얼핏 보기보다 훨씬 더 복잡하다. 그래피티를 이해하려면 코드를 해독해야 하고, 코드가 없으면 이해할 수 없다. 글자를 알아보기 어려워질수록 이 하위문화는 더욱 배타적인 성격을 띠게 된다. 도시에 사는 사람이라면 누구나 벽을 메운 구불구불한 글자들을 본다. 그것들 중 일부, 특히 가장 짜증나는 건 그저 구불거리기만 할 뿐이라서 그래피티라는 걸 죄다 없애야 한다는 느낌을 불러일으킨다. '더 많이 태깅하기 위해 벽화의 질을 희생한' 청년들은 공간만 있으면 어디든지 자기들의 이름을 써 넣는다.

그러나 정교한 그래피티도 있다. 중요한 것은 작품의 흐름, 리듬, 균형, 복잡한 레터링의 기울기, (글자 자체만큼이나 중요한) 글자 사이의 간격, 윤곽선의 색, 윤곽선 내부의 색, 배경색 등이다. 이것은 시작일 뿐이다. 최종 결과물은 그저 구불거리는 것들만큼이나 당신의 짜증을 돋울 수 있지만, 아무렇게나 하는 작업은 아니다. 매우 신중하게 고민하고 공을 들인 이 작업들의 표현력은 뛰어나다. 한마디로 예술이다. 그리고 외부인은 각각의 작품 속에 깊숙이 묻혀 있는 이름을 알아볼 수 없다. 이

플래카드를 들고 있는 쥐, 뱅크시, 영국 런던, 바비칸 아트센터 근처

이름들은 대개 가명이다. 실명을 남겼다가는 경찰에게 붙들릴 게 뻔하기 때문이다. 예를 들어 런던의 그래피티 아티스트들에 대한 책 『크랙 앤 샤인Crack & Shine』에서는 각각의 아티스트를 작은 챕터로 실었는데, 그 이름들이 대략 이런 식이다. 티치Teach, 엘크Elk, 다이어트Diet, 그랜드Grand, 퓨얼Fuel, 픽Pic, 좀비Zomby, 드랙스Drax, 텐풋10Foot, ATG, 드렙Dreph…. 그래피티 아티스트들은 자기 이름을 정할 때 발음하는 소리뿐 아니라 벽에 글자를 썼을 때 보이는 모양을 보고 정하는 경우가 많다. 때때로 이 복잡한 서명은 만화나 책에서 가져온 가상 캐릭터와 관련되지만 아티스트가 그냥 만들어내기도 한다. 여기서 아티스트들은 태그를 넘어서는 솜씨와 상상력을 보여준다.

　　데이비드는 나를 런던 워털루역에서 이어지는 철로 아래의 리크 스트리트로 데려갔다. 한때는 더할 나위 없이 어두침침한 샛길이었지만, 뱅크시가 이곳 소유주에게 도로를 빌려 아티스트들이 경찰의 방해를 받지 않고 그림을 그릴 수 있는 공간으로 바꾸어 놓았다. 표지판을 따라 걷다 보면 안내문이 나온다. '터널, 그래피티 허가 구역.

———
유명한 리크 스트리트 터널, 워털루역 아래

갱스터처럼 그림을 그릴 필요는 없습니다. 그러니 갱스터처럼 행동하지 마세요.'
데이비드는 여기 벽에 그려진 압도적인 그래피티를 보여주며 나를 불가사의한 세계로
안내했다. 그래피티 세계는 너무 까다로워서, 아마 내가 쓰는 모든 어휘에 이의를
제기하는 순수주의자도 있을 것이다. 하지만 간단히 말하자면 이렇다.

　　'태그tag'는 그래피티 아티스트가 선택한 이름이며, 기법 면에서는 초보적이지만
굉장히 중요한 요소다. 다음은 '스로우업throw up'이다. 두 가지 색으로 된 두 개의
글자를 말한다. 색깔 하나로는 윤곽선, 나머지 다른 색으로는 윤곽선을 채운다. 그
뒤에 나오는 게 '더브dub'다. 더브는 두 가지 색으로 쓴 풀네임이다. 그다음 단계가
'피스piece'나 '마스터피스masterpiece'인데, 이건 배경 위에 정교하게 쓴 이름이다.
이따금 글자만큼이나 배경을 정교하게 그리기도 한다. 다음은 '와일드 스타일wild
style'이다. 글자를 퍼즐처럼 엮은 것인데, 각각의 아티스트가 다른 이의 스타일을
'공격'하는 경쟁적인 서체 형식이다. 글자를 아예 읽을 수 없을 때가 많다. 마지막으로
'프로덕션production'이다. 대개는 '크루crew'나 친한 패거리들이 함께 만들고 규모가
크다.

　　모두 복잡하기 이를 데 없는 그림이지만 이들은 손으로 직접 그리기도 하고,
때로는 미리 스케치해서 작업하기도 하고, 때로는 아무런 사전 계획 없이 그리기도
한다. 스텐실은 쳐 주질 않는다. 이따금 젊은 그래피티 라이터가 직선을 그리려고
마스킹 테이프를 사용하는 경우가 있는데, 그러면 다른 동료들은 그를 '토이'라고
부르며 무시한다(그레고리 스나이더 교수는 뉴욕 그래피티 라이터에 대한 학술서에서
'토이'는 '솜씨도 없고 그래피티의 문화적 맥락에 대해서도 잘 모르는 초심자'를 가리키는
말이라고 정의했다).

　　합법적인 공간에 그림을 그려야 한다는 압력이 너무 강해서, 리크 스트리트에
있는 대부분의 작품은 다른 아티스트가 그 위에 페인트를 칠하기 전까지 보통 1~2주
동안만 볼 수 있고 가끔은 그보다도 수명이 짧다. 나랑 데이비드가 방문했을 때는 평일
점심시간이라 거의 비어 있었다. 한 켠에는 후드티와 힙합 바지를 입은 세 명의 십 대
크루가 있었다. 어두운 밤에 만나면 겁이 날 법한 이들이지만, 다소 서툰 솜씨로 열심히
그림을 그리고 있었다. 그들은 저마다 따로 벽화를 그리고 있었는데, 결국에는 합쳐질
것이었다. 데이비드는 마치 학교 미술 선생님마냥 그들에게 말했다. 글자들이 서로 맞질
않아. 윤곽선이 너무 단순해. 바깥 윤곽선은 중간 톤이 아니라 더 강하게 칠해야지….
그들의 그림 한가운데에는 여백이 너무 많다. 다른 아이들이 와서 그 자리를 차지해 버릴
것이다….

　　그리고 우리는 소년들의 페인트를 시험해봤다. 데이비드가 내준 스프레이 캔에는
'파괴가 아니라 예술을 위해 캔을 써라'라고 쓰여 있는데, 제조업자가 책임을 피하기
위해 넣은 문구다. 그는 벽에 다가가 캔을 몇 번 흔들고는 마치 우리가 몇 년 동안 한

팀으로 작업을 해온 양, 강렬한 파란색으로 나를 가리키는 'WILL'과 자신의 태그를 썼다. 몇 초 만에 모두 끝나는 그 작업에서 작은 스릴을 느낄 수 있었다.

다음으로 그는 도로에 앉아 커다란 가정용 페인트 통을 들여다봤다. 그걸 일반 붓에 찍은 다음 벽에 탁탁 두드려서 흰색 배경을 만들었다. 소년들이 어처구니없는 실수를 했다는 걸 그때 알았다. 유화제가 아니라 광택제로 배경을 칠한 것이다. 그래서 그 위에 스프레이를 칠하자 전체적으로 심한 균열이 생겼다. "다음에는 유화제를 써." 그가 한 소년에게 말했다. 그러자 소년은 당혹스러워하며 내게 들리지 않길 바라는 듯 데이비드에게 다가가 소곤거렸다. 무슨 말인가 하니 '삥땅친' 페인트라는 것이었다. 훔쳤다는 뜻이다. 엉뚱한 페인트를 훔친 셈이다. 아직 배울 게 많은 소년들이었다.

거리의 다른 한편에는 발밑에 수십 개의 페인트 캔을 놓아둔 외로운 아티스트가 있었다. 그는 페인트로부터 자신을 보호하기 위해 고글과 호흡 보조기를 차고 있었다. 아티스트라기보다는 용접공 같은 모습이었다. 파일럿pilot은 그가 스스로 부르는 이름이었다. 폴란드 출신인데 천천히 또박또박 말하는 그의 영어는 구슬픈 느낌마저 들게 했다. 아침 10시부터 여기서 그림을 그린다고 했다. 이름에 걸맞게 비행기들이 사방에서 다트처럼 폭발하는 그림이었다. 그는 스텐실을 사용하지 않았다. 그렇다고 전통적인 방식을 고수하는 것도 아니다. 오히려 글자를 대놓고 드러내지 않고 자유롭게 그렸다. 그래피티 라이터의 어떤 규칙도 따르지 않는 것이다.

데이비드는 마치 메시아처럼 그래피티의 소명을 설파한다. "아이들은 자신들이 보는 걸 추구하죠. 그렇기 때문에 최선을 다해 그림을 그려야 해요. 아이들이 그걸 보고 기법을 익히려 들 테니까요. 그래피티는 기법이에요. 그래피티는 기본적으로 말도 안 되는 일이에요. 인생을 바치고 돈을 들이부어서 얻는 거라곤 기껏 인터넷에 실린 사진뿐이죠."

나는 다음날 리크 스트리트에 다시 가 보았다. 그림이 모두 그대로 남아 있어서 기뻤다. 그러나 2주 뒤에 다시 가 봤더니 애초에 그렸던 그림들은 거의 남아 있지 않았다. 나는 당시에 그래피티 라이터로 활동했던 데이비드가 『데일리 텔레그래프』에서 했던 말을 떠올렸다. "우리는 그들을 쥐라고 불러요. 아무 데나 나타나서는 갑자기 덧칠을 하죠. 존중심이라고는 없어요. 이게 요즘 세상의 아이들이죠. 그래피티만의 문제가 아니에요. 요즘 애들이 어떻게 자라느냐의 문제죠." 파일럿의 정교한 작품은 태그와 스로우업으로 완전히 망쳐졌다. 하지만 그러면 그 또한 가치 있는 작업이라고

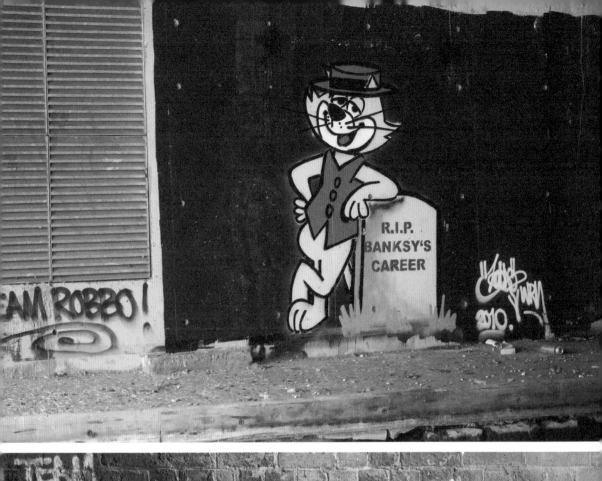

지구온난화를 다룬 뱅크시의 작품을 '그래피티 전쟁graffiti war' 동안 훼손한 팀 로보, 영국 런던, 리젠트 운하

VE IN ITS TO LATE
 FOR THAT SONNY !
 TEAM ROBBO

할 것이다. 어리숙한 소년들의 작품에서 가운데 부분은 살아남았지만 광택제 때문에 생긴 균열은 그대로였다. 그들이 왼편과 오른편에 그린 그림은 완전히 지워져 있었다. 데이비드가 했던 태그도 마찬가지 신세였다.

그로부터 몇 년 후, 리크 스트리트를 '거리 미술urban art, 음식, 오락의 축제'로 바꿔 놓으려는 시 당국의 시도에도 불구하고, 그래피티 아티스트들이 북적이는 관광객과 레스토랑 사이에서 여전히 진지하게 작업하고 있다는 걸 알고 나는 놀랐다.

그래피티가 무엇이냐는 질문에 뱅크시는 한껏 넓게 정의했다. **"나는 그래피티를 사랑해요. 그래피티라는 말도 좋아요. 어떤 사람들은 그것에 집착하지만 내 생각에는 부질없어요. 모든 그래피티가 놀라워요. (⋯) 거리에서 작업하기에 너무 복잡하거나 공격적인 아이디어가 있으면 평범한 방식으로 그림을 그리죠. 하지만 그래피티 작업을 그만둔다면 나는 처참할 거예요. 제대로 된 예술가가 아니라 바구니 짜는 사람이 된 것 같은 기분이겠죠."**

뱅크시는 바깥세상에 '그래피티'로 알려졌지만 경력 초기에는 태깅과 더빙보다 더 많은 것이 삶에 있다고 생각했다. 물론 모두가 그런 건 아니지만, 하드코어 그래피티 아티스트들은 대부분 (가능한 한 완곡하게 옮기자면) 그를 좋아하지 않는다. 『크랙 앤 샤인』에서 그래피티 아티스트 텐풋(후일 26개월간 수감 생활을 했다)이 이렇게 말했다. "뱅크시는 변절했어요, 물 건너 팔려갔죠. 우린 스트리트 아트를 싫어하고, 그에게는 진정성이 없으니까요. 정신 똑바로 차리고 고약스런 스타일을 갖는 것은 덜 헛똑똑이 같지만 더 많은 시간, 결단력, 재능이 필요해요."

뱅크시는 이 거친 런던 무리에게 다가가려고 했다. 런던에 오고 3년 뒤에 그는 그래피티 라이터들을 위해 '버너상Burner Prize'〔테이트 브리튼이 선정하는 현대미술상인 터너상Turner Prize을 비꼰 명칭〕을 만들었다. 그는 1,000파운드를 냈고 심지어 청동상까지 제작했으며 런던 서부에 있는 클럽 지하실을 임대하여 100여 명의 그래피티 라이터들을 위한 파티를 열었다. ATG 크루, 코스Cos, 키스트Kist, NT 크루, 오디어Odea, 오커Oker, 테이크Take, 톡스Tox, 그리고 좀비가 최종 후보에 올랐다. 톡스가 유력했지만 결국 좀비가 상을 받게 되었다. 터너상과 달리 논쟁은 거의 없었다. 좀비가 런던 무대의 왕이라는 데 거의 모든 라이터가 동의했기 때문이다. 시상식에는 두 사람이 불참했다. 바로 뱅크시와 좀비였다. 그러나 친절하게도 좀비의 어머니가 그를 대신하여 상을 받으러 왔다. 데이비드 새뮤얼은 감명을 받았다. "이 뱅크시라는 친구, 스텐실 아티스트이고 브리스틀에서 런던으로 나온 라이터인데, 자기가 번 돈으로 이런 일을 벌이는구나 싶었죠. 대단했어요." 그럼에도 이 긴밀한 연대는 뱅크시를 받아들이려 하지 않았다.

이곳은 비정하고 다툼이 끊이지 않으며 온통 남성으로만 이루어진 세계다. 2010년 빅토리아 앨버트 박물관의 스트리트 아트 순회 전시를 기획한 리카 쿠이티넨은 이렇게 말했다. "그래피티는 밤에 작업하죠. 상당히 육체적인 작업이고 위험해요. 대부분

소년들의 일이죠. 여성들은 섣불리 밤에 철길을 걷고 싶어 하지 않아요." 때로 위험은 현실이 되기도 했다. 2018년 6월, 런던 남부에서 한밤중에 젊은 남성 라이터 세 명이 울타리를 넘어 철로에 접근했다가 달려오던 기차에 치어 사망했다.

2009년 말부터 1년 남짓 이어진 뱅크시와 로보의 다툼 혹은 '전쟁'은 하드코어 그래피티 세계와 뱅크시 세계의 괴리를 보여주는 좋은 예다. 눈길을 끄는 머리기사를 원했던 신문들은 이 다툼을 피카소와 마티스, 터너와 컨스터블, 휘슬러와 러스킨의 분쟁과 비교했다. 내 개인적인 바람이긴 하지만, 뱅크시와 로보 두 사람 모두 이걸 보고 어처구니없어했을 것이다.

로보는 런던 그래피티 세계의 터줏대감이었는데, 그래피티 라이터들의 괴상하게도 위계적인 커뮤니티의 몇몇 '왕' 중 한 사람으로서 상당한 존경을 받았다. 1985년에 그는 리젠트 운하 옆의 접근하기 어려운 벽을 골라 스프레이로 굵직하게 '로보 주식회사Robbo INC'라고 썼다. 여기가 로보의 자리라는 선언이었으며, 그의 작업이 다리 아래 어두운 공간을 환하게 만들어 보기 좋았다. 그 뒤로 25년 동안 '로보 주식회사'는 그 자리를 지켰다. 그래피티 세계에서 이는 일종의 랜드마크였다. 그래피티는 25년은커녕 25일도 살아남지 못하는 게 보통이다. 몇몇 라이터들이 구불구불한 선을 그어놓긴 했지만, 뱅크시가 리젠트 운하에 가기 전까지는 기본적으로 '멀쩡했다'. 뱅크시는 그 위에 네 점의 작품을 그렸다. 모두 재미있는 작품이었고, 사람들이 쉽게 즐길 수 있게 캠든 락 가까이에 있었다. 그러나 그가 로보의 작품에 저지른 짓은 경찰이 아니라 로보와의 갈등에 불을 붙였다.

뱅크시의 작업은 늘 그랬듯 영리했다. 그는 로보의 작품을 절반 이상 지우고 오직 회색으로만 전체를 칠했으며, 이를 배경 삼아 붓과 양동이를 든 노동자의 모습을 스텐실로 찍었다. 노동자가 마치 로보의 이름을 붙이고 있는 것처럼 절묘하게 그려 넣은 것이다. 로보의 작업은 애초부터 벽지 몇 장에 불과했던 것처럼 보였다.

미국 소설가 노먼 메일러는 1974년에 출간된 뉴욕 그래피티에 관한 이색적인 에세이에서 다음과 같이 말했다. '어느 누구도 남의 작업 위에 덧그리지 않았다. 조화를 깨뜨리기 때문이다.' 그런데 뱅크시가 로보 위에 덧칠을 한 것이다. 그래피티 세계에 속한 사람들이 뱅크시의 간섭을 얼마나 심각하게 받아들였을지는 짐작조차 어렵다. 노먼 메일러가 말했던 조화는 무너졌다. 인터넷에서는 뱅크시를 공격하는 목소리가 압도적이었다. 미국 웨스트코스트의 아주 유명한 그래피티 라이터 레복Revok이 쓴 글은 금세 미국 전역으로 퍼졌다. '그래피티의 황금률은 선배들을 존중하는 것이다. 그들의 작업을 건드리면 안 된다. (…) 특히 무언가가 거의 30년 동안 지속된 극히 드문 경우라면(이 정도 그래피티는 UFO 목격과 동급이다). 나는 뱅크시가 이 규칙을 알고 있을 것이라고 생각한다. 그가 전통적인 그래피티에서 출발한 사람이라는 걸 고려하여 존중할 것이다. (…) 하지만 그는 우리를 존중하지 않는 게 분명하다.'

'내가 그걸로 돈을 번다고
아무도 나를 걸고넘어지진 않겠죠.
하지만 내가 좋아하는 것으로
돈을 벌 생각은 결코
없었어요.'

―

로보

바깥사람들은 그래피티 전쟁을 유치한 장난처럼 여겼지만 내부에서는 심각했다. 1990년대 후반의 어느 날 밤, 런던 올드 스트리트 근처에 있는 드래곤 바에서 로보와 뱅크시 사이에 다툼이 벌어졌다. 정확히 무슨 일이 있었는지에 대해서는 진술이 엇갈리는데, 로보는 뱅크시가 자신에게 건방지게 굴었다고 했다. "그놈은 정말로 건방진 애송이였어요." 그날 밤 뱅크시를 때려 눕혔다고도 했다. 로보가 말한 이 싸움 이야기가 몇 년 뒤에 다시 회자되자 뱅크시가 이의를 제기했던 듯하다.

그래피티 전쟁은 뱅크시의 독특한 입지를 부각시키는 일화다. 한편으로 그는 수집가들이 경매에서 서로 손에 넣으려 드는 예술가이고, 영화 감독이자 갤러리에서 전시회를 여는 예술가이며, 두루 알려진 세계적인 스타다. 다른 한편으로 그는 여전히 거리 범법자들과의 연결 고리를 유지하려 한다.

뱅크시가 로보의 벽을 건드린 이유가 무엇이든 그가 시작한 건 확실하다. 로보는 말했다. "그건 케케묵은 그래피티 전쟁이에요. 사람들은 이해 못하죠. 내가 명성을 얻으려고 뱅크시를 괴롭힌다고 생각해요. 하지만 틀렸어요. 그쪽에서 내 작업에 손을 대면 나도 그쪽 작업에 손을 대는 거죠."

로보는 복수를 하는 데 가장 좋은 시간으로 크리스마스 아침 5시를 택했다. 왜냐고? "다들 여왕의 연설을 듣고 칠면조와 선물 같은 것을 챙기느라 정신이 없기 때문이죠. 그래피티 아티스트들도 쉬는 줄 안다니까요. 하지만 그렇지 않죠."

내가 로보의 작업을 본 소감은, 그 자신이 원했던 것만큼 선이 완벽하진 않았지만 뱅크시의 작업만큼 영리해 보였다. 그는 뱅크시의 스텐실을 장식처럼 남겨 두었는데, 그걸 벽지로 삼는 대신 덧칠해 큼지막한 더브로 만들었다. 검은색의 윤곽선, 은색으로 채워진 'KING ROBBO'. 그 옆에는 이런 사인이 있었다. '팀 로보.' 작업을 마치는 데 25분 정도 걸렸다. 그동안 로보는 이렇게 생각했다. '잡히면 안 돼, 아이들이 선물 포장을 뜯을 때 감옥에 있게 될 거야.'

뱅크시와 로보의 작품은 온 런던에서 위용을 과시했다. 뱅크시는 'KING' 앞에 'FUC'를 덧붙여서 'FUCKING ROBBO'로 만들었다. 로보는 시청에서 그림을 전부 지워버릴까 봐 'FUC'만 지웠다. 이 뒤로 그는 눈에 불을 켜고 런던을 돌아다니며 뱅크시의 그림들을 잡히는 대로 훼손했다. "그가 시작했으니 내가 끝내겠어."

로보는 뱅크시와 다툰 후 가진 첫 번째 인터뷰에서 갤러리 전시를 열겠다고 밝혔다. "나는 모든 걸 이뤘어요. 아무것도 바라지 않고요." 그는 진지했다. 열차 옆구리나 운하의 황량한 벽에 그린 그림은 돈이 되지 않기 때문이다. "내가 그걸로 돈을 번다고 아무도 나를 걸고넘어지진 않겠죠. 하지만 내가 좋아하는 것으로 돈을 벌 생각은 결코 없었어요."

한 해 동안 팀 로보는 영국의 트렌디한 지역 쇼디치에 있는 갤러리에서 한 번도 아니고 두 번이나 전시를 열었다. TV 방송국에서 첫 전시회 오프닝을 카메라에 담았다.

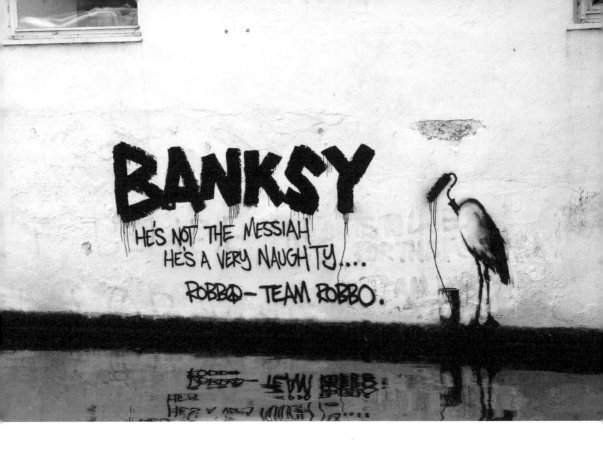

다툰 당사자 둘 모두 없었지만, 사람들은 작품보다 이들의 다툼에 더 관심이 많았다. 뱅크시는 나타나지 않았고 로보는 전시에 대한 반응을 살피면서 근처 펍에 머물렀다. 여전히 그의 예술은 갤러리 벽에 걸려 있을 때보다 거리에 있을 때 훨씬 더 행복해 보였다. 아무튼 그의 두 번째 전시에서 〈왕〉이라는 작품은 놀랍게도 1만 2,000파운드에 판매되었다.

로보가 갤러리 아티스트로 성공했을지는 끝내 알 수 없었다. 2011년 4월, 한밤에 런던 북부에 있는 아파트 밖 계단에서 굴러 떨어져 두개골이 골절되었기 때문이다. 그는 회복하지 못했고, 3년 후에 숨을 거두었다. 하지만 십 년이 넘게 지난 오늘날에도 로보의 추종자들은 기회만 되면 뱅크시의 그림에 칠을 한다. 뱅크시가 리딩 교도소에 그린 그림에다 '팀 로보'라고 태깅한 건 하나의 예일 뿐이다. 그래피티 라이터들은 뱅크시를 절대 자신들과 같은 인간으로 여기지 않는다.

── (위)
'그래피티 전쟁' 동안 뱅크시의 그래피티를 훼손한 팀 로보, 영국 런던, 리젠트 운하
── (오른쪽)
뱅크시의 쥐가 런던 통근자들에게 침대로 돌아가라고 촉구하는 플래카드를 들고 있다.

go
back
to
bed

HAYNE
STREET EC1

CITY OF LONDON

스타일을 찾아서

Chapter 4

뱅크시가 스텐실로 전환한 이유에 대해서는 다양한 이야기가 있다. 그의 저서 『월 앤 피스』에 실린 이야기가 가장 그럴싸하다. 열여덟 살 때, 그가 한 무리의 동료들과 함께 기차에 그림을 그리던 중 교통경찰이 나타났다. 모두 도망쳤지만 뱅크시는 도망치려다가 가시덤불에 '갈기갈기 찢겼다'. '동료들은 차를 타고 사라져버렸고, 나는 덤프트럭 밑에 숨어서 새어나오는 엔진 오일을 맞으며 한 시간 넘게 숨어 있었다. 선로에서 이야기를 나누는 경관들이 떠나길 기다리면서, 그림 그리는 시간을 확 줄이지 않으면 작업을 할 수 없겠다고 생각했다. 나는 누워 있던 자리에서 연료 탱크 바닥의 스텐실 판을 올려다보고 있었다. 그것처럼 3피트 높이의 글자를 만들어 찍으면 되겠다는 생각이 들었다.'

분명히 좋은 서사를 만들어주는 에피소드지만, 2002년에 그는 『옵저버』와의 인터뷰에서 자신이 쓰레기처럼 살던 스물한 살 때 그래피티를 그만두었다고 말했다. 반면 스텐실은 "빠르고 깨끗하고 선명하고 효율적이고, 꽤 섹시했다"고 덧붙였다. 몇 년 후 『와이어드』 잡지와의 인터뷰에선 이렇게 말했다. "나는 프리핸드 그래피티를 잘 하지 못했어요. 너무 느렸죠." 1년 후 『가디언』과도 인터뷰 했는데, 그가 신문과 대면 인터뷰를 한 유일한 사례다. 『가디언』 기자 사이먼 해튼스턴에게 그는 "나는 스프레이 캔을 쓰는 데는 형편없기 때문에 스텐실로 작업하게 됐죠"라고 답했다.

그러나 더 간단한 설명이 있다. 뱅크시가 작가이자 친구인 트리스탄 맨코와 나눈 대화가 가장 믿을 만하다. "나는 어렸을 때 힙합에 빠져 살면서 고전적인 뉴욕 스타일로 그래피티를 그리기 시작했지만, 결코 잘 하지는 못했어. 하지만 스텐실 카드는 처음 만들 때부터 벌써 힘이 느껴졌지. 깔끔하고 완벽하게 효율적이야. 스텐실의 정치적인 의미도 좋아. 모든 그래피티는 단순한 수준의 저항이지만 스텐실에는 특별한 역사가 있지. 그건 혁명을 시작하고 전쟁을 멈추기 위해 쓰였으니까."

브리스틀 출신의 동료 라이터는 뱅크시가 '전통적인' 그래피티를 그만두었던 계기가 그저 덤프트럭 아래 숨어 있었던 경험 때문만은 아니라는 걸 확인시켜 준다. "그저 우연히 스텐실을 시작한 건 아니에요. 스스로도 그걸 알아요. 그는 1960년대의 파리에서 스텐실이 얼마나 흥성했는지 알고 있었죠."

뱅크시는 거의 처음부터 보기 드문 외골수였는데, 그에게는 그런 성향이 꼭 필요했다. 브리스틀에서는 몇 년 동안 뉴욕 지하철을 휩쓸었던 스타일에서 큰 영향을 받은 하드코어 그래피티가 대세였기 때문이다. 미국의 여러 아티스트들, 특히 음악과 그래피티를 넘나드는 록 스테디 크루Rock Steady Crew가 브리스틀에 자신들의 그래피티 기법을 전수했다. 하지만 무엇보다 중요한 참고자료가 된 책이 한 권 있다.

마사 쿠퍼는 로드아일랜드에서 뉴욕으로 이주한 사진가였으며, 루퍼트 머독이 이끌었던 『뉴욕 포스트』에서 작업했다. 조각가 헨리 챌펀트는 뉴욕에서 활동했지만 그다지 성공을 거두지 못했다. 두 사람 모두 자신들이 하는 일에 환멸을 느꼈고 처음에는 서로 경쟁하면서, 다음에는 서로 협력하면서 그래피티를 촬영하기 시작했다. 이들은

미국 그래피티에 대한 중요한 저서 『서브웨이 아트Subway Art』를 함께 만들었다. 이 책은 뉴욕 지하철이 하나의 거대한 그래피티 캔버스가 되었던 시절에 대한 놀라운 기록이다. 그래피티 아티스트들은 이 책이 자신들에게 영감을 주었다고 거듭 말한다. 한 예로 잉키는 이렇게 말했다. "보자마자 확 사로잡혔어요. 그 무렵 우리 중 대부분이 펑크족이었는데, 『서브웨이 아트』를 보고는 그래피티와 무정부주의 성향의 완벽한 시너지라고 생각했죠."

경찰은 존 네이션 사건을 다루면서, 그가 젊은이들에게 불법적인 그림을 그리도록 선동한 증거라며 그의 바턴힐 사무실에서 입수한 책 한 권을 내밀었다. 『서브웨이 아트』였다. 네이션은 자신이 워터스톤스 서점에서 책을 샀다며, 자신을 기소하려면 워터스톤스와 출판사도 기소해야 한다고 주장했다.

책의 판매 속도는 느렸지만 그 커다란 판형만큼이나 영향력도 컸다. 그래피티 패거리가 서점에서 이 책을 훔쳤던 사건도 어느 정도 유효했다. 크기 때문에 숨기기도 어려운 이 책을 라이터들은 페인트 상점에서 페인트를 훔치던 솜씨로 훔치곤 했다. 2009년에 나온 25주년 기념판에서 마사 쿠퍼는 21일 동안 유럽 전역의 18개 도시를 도는 프로모션 투어를 회고했다. "가는 곳마다 아이들이 내게 와서는 『서브웨이 아트』가 얼마나 각별한 의미였는지 말했어요. 어떤 아이는 이런 말도 했죠. '당신이 내 생명을 구했어요.'"

뱅크시의 프리핸드 '태그'는 애초에도 많지 않았지만 이제 오래된 사진에만 남아 있다. 하지만 브리스틀 항구의 나이트클럽 화물선 옆면에는 기세 좋게 '뱅크시'라고 쓴 태그가 있었다. "그건 형편없었어요." 어느 그래피티 라이터가 평했다. 뱅크시가 맨 처음 스텐실로 만든 건 자신의 태그였다. 처음에는 단순한 소문자로 시작했지만 곧 그가 줄곧 사용하게 될 아주 독특한 서명으로 발전시켰다. 대문자 B의 기둥이 없어지고, k의 기둥은 n이 대신하고, s는 머리 부분이 잘렸고, 마지막 y는 이집트 상형문자처럼 보인다.

자신의 시그니처인 스텐실로 전환한 뒤로도 그는 한동안 '프리핸드' 그래피티를 고집했다. 잉키는 뱅크시의 프리핸드 시절을 선명히 기억한다. "그는 스텐실 말고도 재능 있는 아티스트였어요. 그의 스케치북을 보면 엄청난 컨셉, 원근법과 깊이와 비전에 대한 어마어마한 센스가 담겨 있었죠. 나는 개인적으로는 그의 스텐실보다는 캔버스에 그린 그림이나 스케치가 더 좋아요. 하지만 그는 다른 사람들이 할 수 없는 방식으로 스텐실을 깊이 있게 만들죠. 특별히 더 유기적이에요."

심지어 '크루'로서 그림을 그릴 때도 뱅크시는 형상을 묘사하는 데 매달렸다. 글자를 복잡하게 쓰는 작업은 다른 사람이 했는데, 잉키가 곧잘 대신했고 때로는 또 다른 친구 카토Kato가 했다. 뱅크시가 초기에 그린 사람들, 특히 유인원은 모두 어딘지 모르게 이상하고 원시적이다. 내가 개인적으로 가장 좋아하는 작품은(여전히 볼 수 있기 때문이기도 한데) 브리스틀의 타투샵 '피어스드 업'에 들어가면 사람들을 맞이하고 있는

그림이다. 커다란 말벌들(게다가 몸통에 TV를 무기처럼 묶은)이 꽃병에 꽂힌 유혹적인 꽃을 향해 길고 붉은 혀를 내밀며 급강하 폭격기처럼 달려드는 장면이다. 이 에어로졸 페인팅을 그럴듯하게 만든 것은 꽃과 꽃병이 벽에 나사로 고정된 나무 프레임에 담겨 있어서 마치 성난 말벌들이 전통적인 정물화를 향해 웅웅거리는 것처럼 보인다는 점이다. 그 무렵 타투샵 매니저였던 매리언 켐프는 이런 이야기를 들려주었다. "밤을 꼴딱 샌 다음날 돌아왔을 때도 그는 어떻게 끝을 내야 할지 몰랐어요. 빈 프레임을 흘끗 보더니 벽에 나사로 고정시켰죠. 그렇게 완성된 거예요." 평범하게 끝날 수도 있는 그림을 비범한 것으로 바꿔 놓는 것은 뱅크시 특유의 솜씨다(뱅크시의 여러 초기작과 마찬가지로 이 그림도 이베이에 올라왔지만, 벽에서 떼어낼 방법이 없어서 호가가 6,889파운드에서 멈췄다. 최저 매가보다 낮은 이 금액에 여전히 머물러 있다).

아마도 초기 작품을 가장 적절하게 판단할 수 있는 사람은 뱅크시 자신일 것이다. 그가 자비 출판한 세 권의 작은 책에 브리스틀 시절에 손으로 직접 그린 그림을 하나도 싣지 않았다. 뒤에 나온 『월 앤 피스』에는 316장 정도의 사진이 실렸는데, 이 많은 사진 중에 초기작은 겨우 6점이다.

뱅크시가 스텐실을 맨 처음 구사한 아티스트는 아니다. 3D, 즉 로버트 델 나자는 1986년에 모나리자의 얼굴을 스텐실로 찍었다(모나리자의 몸은 손으로 직접 그렸다). 그는 말하길 그래피티를 하는 소년들은 스텐실을 싫어했다. 하지만 3D는 브리스틀의 초창기 그래피티 아티스트였던 터라 아무도 그에게 시비를 걸지 않았다.

조디Jody는 이 도시의 또 다른 초창기 스텐실 아티스트지만 3D와 같은 계보에 속하지는 않아서 어려움을 겪었다. 조디는 『웨펀 오브 초이스』 잡지 인터뷰를 위해 펠릭스 브라운을 만났을 때, 자신이 앤디 워홀의 매릴린 먼로를 바턴힐에 스텐실로 찍은 직후 유나이티드 바머스 크루United Bombers Crew(온갖 교통수단에 태깅했던 걸로 유명하다)의 '험악하기로 유명한' 멤버와 마주쳤다고 했다. "그는 내 면전에서 이렇게 말했죠. '꺼져! 네 빌어먹을 스텐실 면상도 들고 꺼져! 등신 같은 사기꾼! 내 그림에는 상대가 안 돼.'" 이 때문에 조디는 잠깐 스텐실 작업을 멈췄다. 뱅크시는 그런 대접을 받았다는 암시조차 한 적이 없다. 어쩌면 그가 처음이 아니었기 때문이겠지만, 애초에 그가 그런 성향이기 때문일 것이다. 잉키가 말했다. "우리에게 스텐실은 금기였어요. 비웃음을 사기 십상이었죠. 그냥 체면 때문이었어요. 모서리를 날카롭게 하려고 종잇조각이나 스카치테이프나 마스킹 테이프를 쓰기만 해도 다들 눈살을 찌푸렸죠. (…) 하지만 뱅크시는 반항아였어요. 사람들이 뭐라건 신경 쓰지 않았죠. 정말 강한 성격이었어요."

그리하여, 브리스틀에서 스텐실을 시도한 건 뱅크시만이 아니었지만 크게 한 발짝 내디딘 건 그가 유일했다. 그가 하늘에서 뚝 떨어진 것처럼 갑자기 스텐실을 시작한 건 아니다. 그의 초기 작품 중 일부는 얼핏 스텐실처럼 보이지만 실제로는

3D라는 이름으로도 알려진 로버트 델
나자가 브리스틀에서 매시브 어택과
함께 공연하는 모습

스텐실 같은 효과를 내도록 손으로 직접 그린 것이다. 뛰기 전에 발을 굴러본 셈이다. 드라이브레드ZDryBreadZ 크루의 다른 멤버들과 함께 브리스틀 차고에 그린 초기작은 전체적으로는 순수한 그래피티인데, 건널목 표지판에서 흔히 볼 수 있는 두 아이들을 강도로 바꿔 그려 놓았다. 소녀는 총을, 소년은 강도질로 얻은 돈이 비어져 나오는 서류 가방을 들고 있다. 순수 스텐실처럼 보이지만 사실 손으로 그린 것이다. 다른 경우에는 인물의 몸은 손으로 그리고 얼굴만 스텐실로 찍기도 했다.

일단 적당한 매체를 찾자 그는 자신의 길을 갔다. 뱅크시의 또 다른 브리스틀 친구는 그러더 "처음부터 매우 야심차고 심지가 곧았다"고 표현했다. 그 무렵 활동을 시작했던 다른 라이터는 『뱅크시의 브리스틀: 홈 스위트 홈Banksy's Bristol: Home Sweet Home』의 저자 스티브 라이트에게 이렇게 말했다. "내가 그를 처음 만난 건 아마 1993년이었을 텐데, 그때도 그는 몹시 의욕적이었어요. 함께 모여서 공동 프로젝트를 진행할 때도 다른 사람이 뭘 하는지 별로 신경 쓰지 않았어요. 누가 봐도 큰일을 하거나 유명해질 사람이었죠. 그런 분위기를 풍겼어요."

뱅크시는 아주 일찍부터 대리인 비슷한 이들을 거느렸다. 다른 아티스트들이 그저 바턴힐에서 그림 그리느라 정신없던 시절에도 뱅크시는 몇몇 다른 아티스트들과 함께 유스 센터 옆 공용 주택의 세탁소에서 첫 전시회를 열었다. 그는 나중에 자랑스럽게 말했다. **"거기 사는 모든 이들이 전시를 봤죠. 칼하트를 입은 요즘 아이들이 방수 쇼핑백을 든 뚱뚱한 아주머니 옆에 있는 모습은 정말 재미있었어요."**

초기에 그에게 영향을 끼친 사람은 누구였을까? 브리스틀에서 그가 의지할 사람은 3D뿐이었다. 하지만 이름과는 달리 매우 상냥한 아티스트인 블레크 르 라Blek le Rat가 이미 1981년부터 파리에서 실물 크기의 쥐를 스텐실로 벽에 찍고 있었다. 부유한 부르주아 집안 출신인 블레크는 자신이 그래피티를 시작하게 된 멋들어진 이야기를 들려줬다. 어느 점쟁이가 그에게 말하길, 그가 벽에 그림 그리는 모습이 떠올랐다는 것이었다. 그래피티를 시작하기 전에 건축을 공부했으니 점쟁이의 말은 들어맞았던 셈이다. 블레크는 제2차 세계대전 직후 이탈리아에서 휴가를 보내다가 무솔리니를 묘사한 오래된 선전 초상화를 보았다. 아마 이때 경험이 점쟁이 일화보다는 더 중요할 것이다. 블레크는 독재자가 사라진 지 한참 지난 뒤에도 남아 있던 스텐실의 힘에 강한 인상을 받았다.

그가 파리 곳곳에 쥐를 그리며 돌아다니던 초기 시절에는 경찰을 피하려는 다른 스트리트 아티스트들처럼 익명으로 활동해야 했지만, 지금 그는 뱅크시가 익명으로 남아 있는 것과 달리 자신의 정체를 드러냈다. 어쩌다 보니 스트리트 아티스트는 후드티, 청바지, 스니커즈 차림에 공격적인 태도를 지녔을 거라는 스테레오타입이 생겼는데 블레크는 전혀 다르다. 내가 런던에서 열린 출판기념회에서 블레크를 만났을 때 그는 잘 차려입은 중년 남성이었다. 하루 이틀 뒤에 비행기 일등석을 타고 브리즈번으로 간다며

무척 즐거워했다. 그는 난생 처음으로 비행기에서 일등석을 타게 되었고, 게다가 남이 사준 티켓이었다. 브리즈번에서는 합법적으로 그림 그릴 수 있는 벽도 제공받았다.

뱅크시가 언제 처음으로 블레크에 대해 알았는지는 분명하지 않다. 블레크는 자신과 뱅크시를 모두 알았던 트리스탄 맨코가 '90년대 말'에 자신의 작업을 뱅크시에게 소개했을 거라고 했다. 혹은 좀 더 일찍 알았을 수도 있다. 뱅크시가 브리스틀에서 작업을 시작할 무렵 그곳 그래피티 라이터들이 『파리 그래피티Paris Graffiti』라는 얇은 책을 돌려보고 있었기 때문이다. 시기가 언제였든 블레크가 뱅크시에게 영향을 끼쳤다는 데에는 의심할 여지가 없다. 일단 블레크의 작업을 보고 나서는 뱅크시의 작업, 특히 초기 작업을 보면서 블레크를 떨쳐버릴 수 없다. 블레크는 뱅크시처럼 말장난하지 않고 정치적 성향도 훨씬 덜하다(미켈란젤로의 〈다윗상〉이 이스라엘을 위해 소총을 들고 있는 그림을 비롯해서 드물게 정치적 성향을 보여주었던 작업들은 스트리트 아트 커뮤니티에서 좋은 평을 얻지 못했다). 하지만 둘은 강력하게 이어져 있다.

이 두 예술가는 거의 언제나 서로에 대한 존경을 표시한다. "내가 뭔가 조금 **독창적인 걸 그렸다 싶을 때마다 이미 블레크 르 라가 그걸 그렸다는 걸 알게 되죠.**" 뱅크시는 이렇게 말했다. "**블레크만이 20년 전에 그걸 시작했어요.**" 블레크의 대답은 미묘하게 신랄하다. "사람들은 그가 나를 따라한다고 하지만 나는 그렇게 생각하지 않아요. 나는 나이 들었고, 그는 새로운 세대죠. 그리고 내가 좋은 예술가에게 영감을 주었다면 그건 좋은 일이에요. 사람들은 이제 나에 대해 알고 싶어 하죠. (⋯) 나는 세계에서 가장 큰 출판사들과 함께 작업해서 책을 내고 있어요. 내게는 30년을 기다렸던 일이고요. 내가 거리에서 그린 그림은 이제야 화제가 되었고, 그건 뱅크시가 내게서 영감을 받았다고 사람들이 말해준 덕분이죠." 전부 맞는 말이다. 그가 뱅크시에 대해 예의를 살짝 덜 차렸던 적은 한 번뿐이다. "이제야 말하는 거지만 그는 내게서 좋은 아이디어를 많이 얻었죠. 정말로요! 나에게는 좋은 아이디어가 많지만 이번에는 그가 돈을 내야 해요. 왜냐면 그가 끝내주는 부자라는 걸 다들 알거든. (웃음) 그는 내게서 아이디어를 가져왔어요. 하지만 우리 모두 어디선가 아이디어를 가져오죠."

스텐실을 시작한 직후부터 뱅크시의 작업에는 손으로 그리던 초기에는 거의 보이지 않던 유머가 드러났다. 뱅크시가 브리스틀 항구에 찍은 스텐실은 바비 인형 대신에 커다란 폭탄을 안고 있는 귀엽고도 괴상한 소녀였다(65쪽 아래). 그는 몇 년 뒤에 이 이미지를 다시 내놓았는데, 스텐실 작업은 깔끔해졌고 소녀는 더 어려졌으며 머리스타일은 되는 대로 묶었던 말총머리가 아니라 단정하게 땋은 양갈래였다. 이러한 변화 덕분에 이미지는 더욱 눈길을 끌었다. 그는 다리 달린 CCTV 카메라 두 대가 마치 싸움닭처럼 서로 다투는 모습 또한 그렸는데, 이는 감시를 주제로 삼은 첫 번째 작품이다.

이밖에도 바코드로 된 우리에서 바를 구부려 탈출하는 호랑이, 복장을 잘 갖춰

입고 다른 선수들처럼 경기에 집중하지만 정작 볼링공 대신 폭탄을 든 볼링 선수도
그렸다. 익숙한 것과 놀라울 만큼 생소한 것을 결합시키는 방식, 유머, 작품의 질과
기교…. 원본이 사라지고 남아 있는 사진을 지금 보아도 당장 감탄할 수밖에 없는
방식으로, 뱅크시는 그가 애초부터 남다르게 탁월한 존재임을 보여준다. 광고, 이름,
영향력, 돈, 명성을 둘러싼 모든 논쟁을 잊자, 여기 유일무이한 아티스트가 있다.
1970-80년대에 뉴욕 거리와 지하철에서 갤러리로 끌어올려진 장 미셸 바스키아와 키스
해링과는 다르게, 뱅크시는 앞선 어느 예술가도 해보지 않은 방식으로 거리에서 자신을
알렸다.

　　예술가로서의 역량과는 별개로 뱅크시에게는 또 다른 역량이 있다. 조직하는
능력이다. 글자와 캐릭터에 모두 능한 베테랑 그래피티 아티스트 카토는 펠릭스
브라운과의 인터뷰에서 자신이 드라이브레드Z 크루와 함께 그림을 그리던 날, 그리고
뱅크시를 처음 만났던 날을 회상했다. "그는 그래피티에 빠져 있었고 우리와 함께 그리고
싶다고 했어요. 그는 이미 스텐실을 하고 있었죠. 그림을 걸맞은 자리에 배치하는 재주가
있었고, 늘 잘 어우러지는 내용이 있었어요. 우리를 워크숍을 비롯한 이런저런 행사에
초대했고, 항상 좋은 점을 칭찬했죠." 카토와 뱅크시가 브리스틀에 있는 집 외벽에
그림을 그렸을 때, 문을 두드려 주인에게 허락을 구한 사람은 뱅크시였다.

　　잉키는 그 무렵 뱅크시가 사귀었던 동료이자 핵심적인 연락책이었다. 잉키는
뱅크시와 거의 비슷한 시기에 런던으로 나와 비디오 게임 업계에서 그래픽 디자이너로,
그리고 자신만의 영역에서 아티스트로 성공적인 경력을 쌓았다. 그는 이제 부양해야 할
가족이 있고, 술에 취하지만 않으면 예전처럼 거칠게 굴지 않는다. 하지만 어느 그래피티
라이터는 그가 브리스틀에서 활동하던 시절을 이렇게 기억한다. "잉키가 바턴힐에
나타나면 마치 교황이 행차하는 것 같았어요. 다들 극진하게 대접했죠. (…) 존재감이
있었어요. 물론 라이터로서의 평판도 좋았죠."

　　그가 교황은 아니었을지 몰라도 여전히 매우 유용한 사람이었고, 뱅크시는
그에게 거리낌 없이 자신을 소개했다. 뱅크시가 만나러 왔을 때 잉키는 브리스틀의
스케이드보드 판매점인 '롤러마니아'의 셔터에 합법적으로 그림을 그리고 있었다.
"그는 내게 자기소개를 했어요. 나는 그 말을 곧이곧대로 듣지 않았죠. 글래스턴베리
페스티벌에 참여한 친구들을 안다더라고요. 거기서 그림 그릴 기회가 생겼다면서 나도
함께 가자더군요. 우리는 디시Dicy, 피크Feek, 에코Eko와 함께 댄스 메인 스테이지에
작업했어요." 그들의 첫 작업은 페스티벌의 주최자인 마이클 이비스가 소떼에 쫓기면서
트랙터를 모는 그림이었다. 글래스턴베리에서 작업한 뒤로 그들은 꽤 규칙적으로 함께
작업했다.

　　잉키는 계속해서 이렇게 말했다. "처음 봤을 때부터 그는 의욕이 넘쳤어요. 나는
어땠냐면, 그리 조급해하지 않았죠. 내가 아는 한 나는 세계 최고 수준이었으니까요.

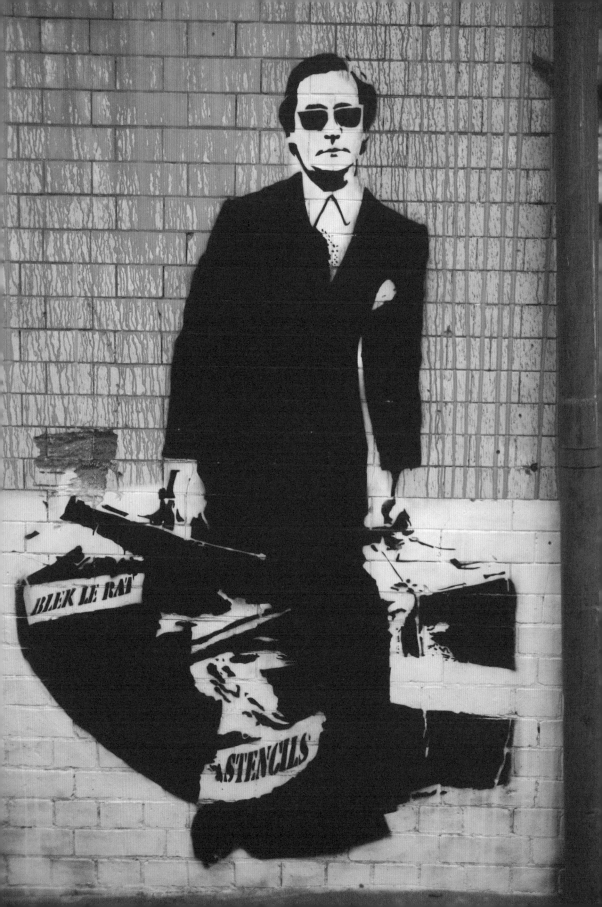

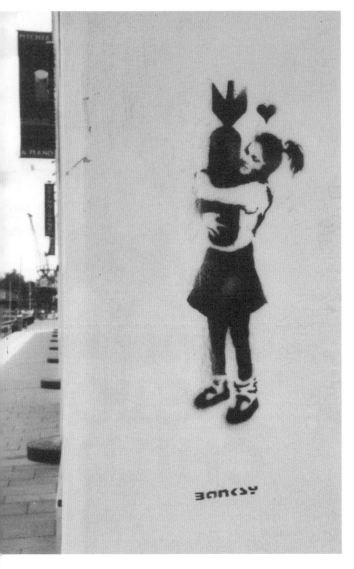

—— (왼쪽)
블레크 르 라, 캔스 페스티벌CANS
Festival에서 작업한 스텐실, 영국 런던,
리크 스트리트

—— (위)
왼편의 DJ는 뱅크시가, 오른편의 클래식
그래피티는 잉키가 작업했다.
브리스틀 세인트폴에서 이루어진 공동
작업, 1999

—— (아래)
<폭탄을 껴안은 소녀Girl with bomb>
스텐실, 뱅크시, 영국 브리스틀 항구

'월스 온 파이어Walls on Fire'에서
작업하는 아티스트들, 영국 브리스틀,
1998

나는 하고 싶었던 걸 해냈어요. 우린 잠깐 동안 명성을 누렸고, 나는 그걸 직업이나 그 비슷한 뭔가로 여겨본 적이 없어요. 그저 그래피티를 하는 게 좋았죠. 하지만 뱅크시는 상황을 완전히 바꿔 놓았어요. 그때 그는 아직 그래피티 세계에서 신망이 없었는데, 그걸 내가 빌려주었고 그는 일을 꾸미는 솜씨를 발휘했어요. 말하자면 이인삼각 같은 것이었죠."

뱅크시와 잉키가 1998년 브리스틀 항구의 건물 주변을 둘러싼 약 400미터 길이의 울타리를 캔버스 삼아 개최한 그래피티 축제 '월스 온 파이어'는 솜씨를 보이기에 제격이었다. 그들은 포스터로 흥미진진한 이벤트를 알렸다. 'WALLS ON FIRE! 영국 최고의 그래피티 라이터들이 이틀 동안 대규모 페인트 배틀에서 실력을 뽐낸다.'

뱅크시는 풋내기였지만 그가 없었다면 이 축제는 진행될 수 없었을 것이다. 잉키가 연락망을 제공했지만 일은 대부분 뱅크시가 했다. 애초에 조직이라는 것과는 아무 관련 없는 그래피티 활동이 조직의 모양새를 갖추었다. 누군가는 이를 합법적으로 진행하기 위해 시청과 협상해야 했고, 누군가는 페인트를 공급할 후원자를 찾아야 했고, 누군가는 DJ를 구해야 했다. 가장 어려운 점은 어떤 아티스트를 초대하여 그림을 그릴지 결정하는 것이었다. 물론 각각의 아티스트가 얼마만큼의 공간을 쓸 수 있을지, 그리고 그 공간은 어디일지, 그러니까 환하게 잘 보이는 곳일지 후미진 곳일지가 핵심적인 문제였다. 이 모든 문제를 뱅크시가 처리했다. 그날 젊은 그래피티 아티스트들이 저마다 벽에 붙어 즐겁게 작업하는 모습을 담은 사진이 남아 있다. 그 유순하고 화기애애한 모습은 포스터에서 홍보했던 '배틀'과는 거리가 멀어 보인다.

뱅크시가 이 축제를 위해 만든 작품은 대부분 프리핸드였다. 예를 들어 이런 것이다. 의사들이 더할 나위 없이 우울한 표정으로 수술대 주위에 모여 있다. 이 그림의 양쪽 가장자리에서 프레임 노릇을 하는 TV 화면은 스텐실로 작업했다. 수술대는 '아스텍ASTEK[동료 그래피티 아티스트]'이라고 쓰인 정교한 그래피티 문자로 가려져 있고, 한쪽 구석에는 '수술 받는 아스텍을 위해'라고 쓰여 있다. 프리핸드와 스텐실 양쪽 모두에 발을 걸치고 있던 뱅크시의 작업이다. 하지만 아무도 불평하지 않았다. 안타깝게도 주말 내내 비가 내렸지만 뱅크시의 요청으로 이 행사를 후원했던 존 네이션은 역대 최고의 행사였다고 회고했다.

그래피티 세계에서 '월스 온 파이어'는 많은 의미를 지니지만, 뱅크시가 몇 달 뒤에 그린 그림은 그의 존재를 더 많은 브리스틀 사람들에게 알리는 계기가 됐다. 〈마일드 마일드 웨스트〉(작품 상단에 제목이 쓰여 있다)는 버려진 건물 바깥벽에 그린 대작이다. 테디베어가 자신에게 다가오는 세 명의 진압경찰에게 화염병을 던지려 한다. 화염병을 들고도 무척 귀여운 모습이다. 〈마일드 마일드 웨스트〉가 그려지고 8년 후, BBC는 브리스틀의 새로운 랜드마크가 무엇인지 묻는 온라인 투표를 진행했다. 〈마일드 마일드 웨스트〉라고 응답한 사람이 다른 작품의 득표 수보다 두 배 이상

많았다. 그 이유는 쉽게 알 수 있다. 어떤 이들은 이 그림이 1980년에 그 근처에서 벌어졌던 세인트폴 인종 폭동을 가리킨다고 봤다. 다른 이들은 당시 브리스틀에서 흥성하던 자유당을 해산하려는 경찰의 전술을 가리킨다고 생각했다. 어디서 왔는지는 분명하지 않지만 메시지는 분명하다. 도저히 화염병 같은 걸 던질 수 없어 보이는 귀엽고 사랑스러운 테디베어가 시민들을 가리키는데, 이들은 강압적인 경찰에 맞서고 있다.

뱅크시는 자신이 "흔히들 '진짜' 화가는 그리리라 상상하는 방식으로 스케치북을 사용한 적이 없으며" 오히려 "내가 방금 다른 사람에게서 얻은 훌륭한 아이디어를 남기기 위해" 사용한다고 했다. 하지만 그는 〈마일드 마일드 웨스트〉의 밑그림을 그렸다. 이 스케치에서 봉제 곰은 화염병과 함께 마리화나를 들고 있다. 만약 마리화나를 벽에 그렸더라면 뱅크시가 더 많은 표를 얻었을지 적은 표를 얻었을지 이제는 알 수 없겠지만, 실제로 그린 이미지에 마리화나가 없기에 의미가 더욱 선명하다. 테디베어는 여전히 그 자리에 있다. 2011년 봄, 그 아래쪽에 새로운 테스코 매장이 문을 연 뒤 벌어진 시위에서 시위대와 경찰이 격렬하게 충돌하는 모습, 말하자면 삶이 예술을 모방하는 양상을 테디베어는 흥미롭게 지켜보았을 것이다.

〈마일드 마일드 웨스트〉는 뱅크시가 브리스틀을 떠나 런던으로 가기 전에 마지막으로 만든 작품 중 하나이며, 그의 스타일이 어떻게 발전했는지를 보여주는 좋은 예다. 이 작품을 스텐실 작업으로 보기 쉽지만 실제로는 손으로 직접 그린 그림이다. 그럼에도 주변에서 그려지던 전통적인 그래피티로부터 이미 한참이나 멀리 떨어진 스타일이 그래피티 세계에 대한 지식이 없어도 뭘 그린 건지 분명하게 알 수 있다. 누구나 그림을 볼 수 있고, 그의 다른 작품들과 마찬가지로 사건, 시위, 이 경우에는 사람들이 그저 느끼는 막연한 감정을 포착하는 타이밍에 대한 영리한 감각을 보여준다.

이렇게 나온 작품은 뱅크시의 작품이 예술세계에 수용되는 독특한 과정을 거쳤다. 일단 작업 과정은 스릴 넘쳤다. 뱅크시는 친구와 함께 사다리를 들고 가서 주변을 살피며 사흘 동안 작업했다. 그 뒤에 벌어진 일은 흔히 예상하는 패턴에서 벗어났다. 경찰도 그래피티 단속반도 이 그림을 문제 삼지 않았고 시청에서 비난하지도 않았다. 그 뒤로 몇 년 동안 이 작품은 점점 더 사랑을 받았고, 다소 지저분한 지역을 모든 도시가 탐내는 보헤미안 예술 지구로 바꾸려는 지속적인 노력으로 여겨졌다. 그 이후 일대가 개선되기 시작했다. 뱅크시가 그림을 그린 지 9년이 지났을 때 부동산업자가 주변 부지를 아파트로 재개발했는데, 1층에 마련된 카페는 그의 그림을 덮을 만큼 높은 유리로 만들어질 것이었다. 이제 사람들은 뱅크시의 그림 밑에서 카푸치노를 홀짝일 수 있게 되었다.

이 계획이 시청의 승인을 받은 지 4개월 뒤, 누군가가 그림에 페인트볼 총을 쐈다. 그림에 붉은 페인트가 묻었다. 스스로를 '도용하는 미디어Appropriate Media'라고 밝힌 단체가 웹사이트를 통해 자신들이 한 짓이라고 밝혔다. 뱅크시의 작품을 도시의

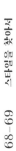

스타일을 찾아서

<마일드 마일드 웨스트*Mild Mild West*>,
뱅크시, 영국 브리스틀, 스토크스
크로프트 80번지, 1999

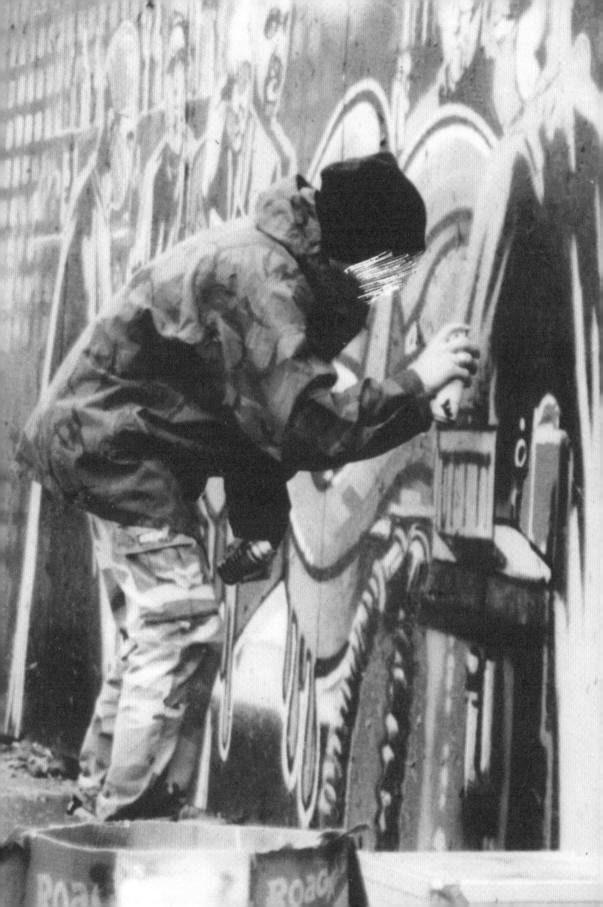

'걸레짝masterpiss'으로, 뱅크시를 '도시를 걸레짝으로 만드는 자'라고 지칭한 이들은 이렇게 선언했다. "이봐, 다들 그 그림에만 관심이 있지. 왜냐면 뱅크시가 그렸으니까. 뭔가 있어 보이는 어쭙잖은 작업을 할리우드 스타들에게 큰돈을 받고 판 뱅크시니까."

이에 대해 BBC 브리스틀과 인터뷰한 주민의 말을 들으면 문제는 더 복잡해 보인다. "충격적이에요. 몇몇 그래피티 서클에서 뱅크시를 별로 좋아하지 않는다는 건 알아요. 하지만 그렇다고 이렇게 하는 건 너무 몰상식한 짓이에요. 절대로 안 돼요, 규칙에 어긋난다고요." 그리하여, 어떻게 된 일인지 뱅크시의 그림은 사실상 이 건물의 일부가 되었고 그걸 공격한 이들은 범법자, 파괴자 취급을 받았다. 하지만 뱅크시는 이를 둘러싼 토론에 동참하려고 꾸물거릴 생각이 없었다. 몇 달 뒤 그는 런던으로 갔다. 브리스틀은 버려졌고, '순수한' 그래피티 세계도 버려졌다. 2010년 그는 『타임 아웃』과의 인터뷰에서 이렇게 말했다. **"전통적인 그래피티 아티스트들이 고수하는 여러 가지 규칙이 있고, 난 그걸 존중해요. 하지만 나는 그래피티 아티스트가 될 수 없어요. 그러니까 누가 내게 뭘 해야 할지 알려줬으면 좋겠군요."**

내가 마지막으로 본 〈마일드 마일드 웨스트〉는 열정적인 자원봉사자들이 페인트 얼룩을 지워낸 모습이었다. 아파트가 아직 지어지지 않아서 그림은 유리로 둘러싸여 있지 않았고, 여전히 CCTV 한 대가 돌아가는 벽에서 보호받고 있었다. 뱅크시가 오늘날 **'현대 영국에서 가장 나쁜 것 중 하나**'라고 말한 바로 그 보안 카메라 말이다.

1998년, '월스 온 파이어'에서 그림 그리는 뱅크시. 얼굴은 지워졌다.

익명의 행복

Chapter 5

익명성은 강력한 무기가 될 수 있다. 페리 맥카시라는 이름이 생각나는가? 혹시 모르겠다면 좀 더 쉬운 이름은 어떤가? 벤 콜린스를 아는가? '펍 퀴즈pub quiz'나 '트리비얼 퍼수트Trivial Pursuit' 같은 게임에서 이런 문제를 내면 금방 알아맞히겠지만, 이들은 한때 이름 없이 유명했다. 페리 맥카시는 BBC에서 시작한 자동차 프로그램 〈탑기어〉의 원조 '스티그Stig'였다. 그의 후임인 벤 콜린스는 스티그와 그의 정체에 대한 의문을 다른 차원으로 끌어올렸다.

이 쇼를 모르는 사람을 위해 말하자면, 스티그는 〈탑기어〉가 테스트하던 퍼포먼스 카의 랩타임을 설정하고, 유명 인사가 이 쇼에서 운전할 수 있도록 안내하는 캐릭터였다. 말도 하지 않고 헬멧과 레이싱 슈트로 보호받던 그의 익명성은 그를 대답할 수 없는 인간 로봇으로 만들었다. 〈탑기어〉에서 편한 농담거리였다. "그의 귀지는 터키 사탕처럼 달콤하다. (…) 사랑을 나눈 후 그는 파트너의 머리를 물어뜯는다. (…) 그의 왼쪽 유두의 윤곽은 뉘르부르크링〔독일 뉘르부르크에 있는 장거리 경주용 도로〕과 꼭 같은 모양이다." 그저 또 한 사람의 아주 빠른 운전자일 뿐인 그의 존재를 훨씬 더 흥미롭게 만든 건 익명성이었다.

BBC는 이 익명성이 얼마나 중요한지 알고 있었다. 매카시는 자신이 '검은' 스티그(헬멧과 의상이 모두 검은색이었기에 그렇게 불렸다)라는 걸 인정하는 바람에 재계약을 할 수 없다는 통보를 받았다. 그는 재규어 XJS를 타고 항공모함 인빈시블의 활주로를 달리다가 '제동 지점을 놓쳐서' 배 옆으로 떨어져 사라졌다. 항공모함에서 떨어져 둥둥 떠 있던 레이싱 글러브 한 짝이 그의 마지막 흔적이었다. 그의 후임자인 벤 콜린스가 〈탑기어〉의 미스터리 맨으로 활동했던 경험에 대해 책을 쓴다는 사실이 알려지자, 그는 전임자처럼 증발하지는 않았지만 계약서에 실린 기밀조항 때문에 법정에 끌려 나왔다. 그러나 콜린스는 그 책을 쓸 권리를 인정받았으며 선인세로 25만 파운드를 받았다고 알려졌다. 길게 보면 벤 콜린스라는 이름으로 나서는 게 더 유리할 수도 있지만, 스티그가 되는 것보다 수익성이 떨어지리란 것은 거의 확실하다.

뱅크시는 평범한 이름을 특별하게 바꿔주는 매력을 가지고 있다. 스티그가 아니라 벤 콜린스를 누가 기억할까? 보노Bono가 아니라 폴 휴슨을, 스팅Sting이 아니라 고든 섬너를, 슬래시Slash가 아니라 솔 허드슨을, 셰어Cher가 아니라 셰릴린 사키시안을 누가 기억할까? 뱅크시가 은둔자는 아니지만 익명을 지킨 방식은 그에게 가수 시드 배럿이나 작가 J. D. 샐린저의 분위기를 연상시키는 은둔의 매력을 덧씌운다. 이 두 가지가 함께하면 그 위력은 훨씬 강해진다.

그런데 왜 익명일까? 뱅크시의 대답은 대개 두 가지다. 하나는 그래피티의 불법적인 성격과 관련된 설명으로 종종 반복된다. 그는 '경찰과 문제가 있다'. 거리에서 그가 남긴 작품을 인증하는 것은 '서명한 자백'인 셈이다. 물론 그래피티는 그저 게임이 아니다. 뱅크시처럼 자주 그렸다가는 감옥에 갇힐 공산이 크다.

와이트섬 뉴포트에 사는 34세의 샘 무어는 런던 전역에 자신의 이름을 쓰면서 텐풋이라는 더 낭만적인 이름으로 유명해졌다. 그의 처지와 성향은 뱅크시와 정반대다. 그에게는 '자신을 알리는 것'이 전부다. 그리고 그는 그가 한 작업으로 그래피티 커뮤니티에서 널리 존경받고 있다. 그는 뱅크시와 그의 스텐실을 싫어하고, 자신의 작업에도 공공연히 그렇게 쓴다. 2010년 6월, 텐풋은 체포되었다. 보석으로 풀려난 뒤에도 암울하지만 무모한 결의로 계속 그림을 그렸고, 이 때문에 더 큰 곤경에 빠졌다. 결국 그는 25건의 기물 파손 혐의를 인정했고 2년여 동안 수감되었다. 또한 어떠한 형태든 '인증받지 않은 페인트'를 비롯하여 '구두염색제, 분쇄석 및 유리식각 장비'까지 아주 넓은 범위의 도구 사용을 금지하는 반사회적 행위 금지 명령(ASBO, antisocial behaviour order)을 5년 동안 추가로 받았다. 요즘 거리에 스프레이로 그림을 그리다 잡힌다면 30년 전 앤더슨 작전 때보다 훨씬 가혹한 처벌을 받게 된다.

뱅크시는 대체로 곤란을 겪지 않고 벗어날 수 있었다. 그는 늘 자신의 기록을 애매하게 언급했지만, 벌금형을 받거나 텐풋처럼 투옥된 적은 없다. 아마 이 이후의 범죄는 엄청난 벌금이나 그보다 더 긴 형량을 받게 될 것이다. 하지만 뱅크시도 오래전 뉴욕에서 한 차례 체포된 적이 있다. 1990년대 후반 몇 년 동안 그는 뉴욕을 드나들었다. 대개 이스트 빌리지 북쪽의 이스트 25번가에 있는 칼턴암스 호텔에 머물렀다. 이 호텔은 한때 생활보호를 받는 취약 가정, 마약 거래상, 매춘부 들의 마지막 피난처였다. 호텔은 대대적인 재정비를 계획했는데, 이때 여러 예술가들이 초대되어 54개의 방을 장식하게 되었다. 그 대가로 그들은 그림을 그리는 동안 무료로 호텔에 머물렀다. 뱅크시가 작업했던 방은 다른 예술가들이 덧칠해놨지만, 그의 밝고 만화 같은 그림은 복도 일부에 여전히 남아 있다. 호텔 총괄 매니저인 존 오그렌은 이렇게 말했다. "그가 막 작업을 시작하던 무렵에 그를 알았는데, 내가 아는 가장 친절하고 재미있고 진정으로 재능 있는 예술가였어."

하지만 모두가 그렇게 생각한 건 아니었다. 그가 맨해튼 미트패킹 지구의 아파트 꼭대기에 요란하게 자리 잡은 마크 제이콥스 광고판에 한참 작업하고 있을 때 경관들이 나타났다. 그는 광고판에 막 말풍선을 그리고는 글자를 써 넣으려는 참이었다. **"나는 붙잡혀서 경관들과 함께 40시간 동안 유치장에 있으면서 오줌을 누고 거짓말을 하고, 사회봉사 명령과 무거운 벌금을 부과받았어요."** 그나마 다행이었다. 원래대로라면 그는 '건조물 파손과 침입' 혐의로 기소되어 징역형을 받을 판이었다. 뱅크시는 어느 인터뷰에서 이렇게 말했다. **"누군가는 내 편일 거라고 생각했죠. 하지만 나는 뉴욕 경찰에게 잘 보이고 싶어 하던 트랜스젠더 매춘부가 꼰지른 덕분에 붙잡혔어요."** 이 이야기에는 다른

<솜씨 좋게 매달린 남자*Well Hung Lover*>, 뱅크시, 영국 브리스틀, 프록모어 스트리트, 2006

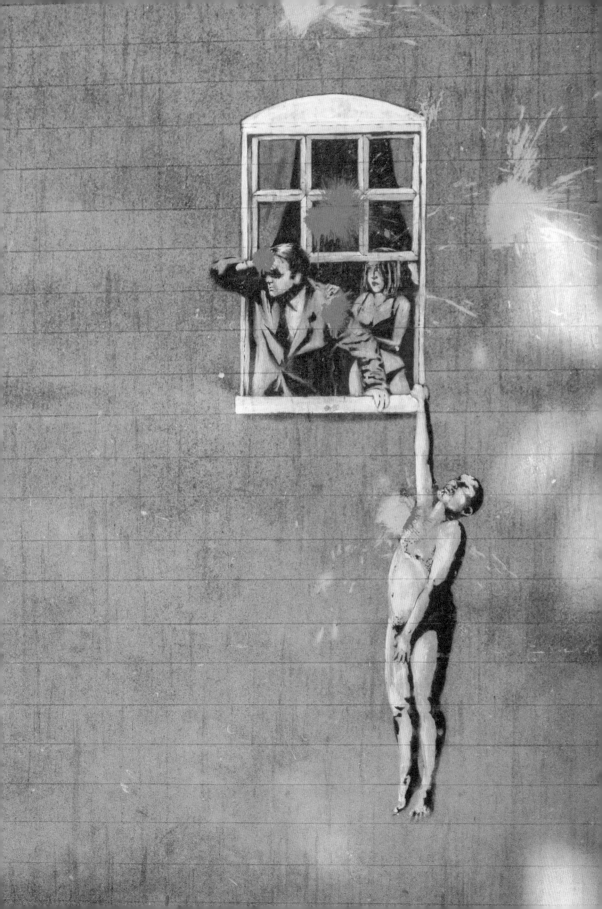

버전도 있다. "경찰이 우리 편이라고 생각하기 쉽지만 실은 전혀 그렇지 않아요. (…) 그때 나는 딱 걸렸어요. 옥상에서 경관 일곱 명이 급습했죠."

그러나 만약 지금 뱅크시를 현행범으로 붙잡는다면 경찰은 당황할 수밖에 없을 것이다. 검찰조차 그를 다른 그래피티 아티스트들과 다른 레벨에 놓기 때문이다. 2011년 6월 런던 북부 캠든 출신인 26세 청년 대니얼 핼핀은 일곱 건의 형사상 손해 혐의를 받고 마침내 법정에 섰다. 런던 교통 단체의 골칫거리인 핼핀은 '톡스Tox'라는 이름으로 알려진 다작의 아티스트로, 공간만 있으면 어디든 태깅했다. 검찰은 톡스의 행각을 설명하려고 배심원들에게 "그는 뱅크시가 아닙니다. 그는 예술적 역량이 없기 때문에 할 수 있는 한 많이 태깅을 하려 했습니다"라고 말했다. 태거는 자신을 한껏 드러내길 원한다는 생각은 그래피티에 대한 심각한 오해지만, 이런 오해는 뱅크시를 거의 건드릴 수 없는 수준까지 끌어올렸다. 정작 뱅크시의 예술 또한 톡스의 것과 마찬가지로 불법임에도 말이다. 그해 여름 이후로 톡스는 27개월 동안 수감되었다.

이와 달리 2013년에 맨체스터 전역에 자신의 태그 'DNB'를 칠하고 다닌 톰 듀허스트에 대해 치안 판사는 "다른 이들은 나를 나무라겠지만 내가 보기에 당신은 재능이 있는 것 같고 제2의 뱅크시가 될 수 있을 것"이라면서 감옥에 보내는 대신 사회봉사 명령과 벌금을 선고했다.

뱅크시는 아직도 스스로를 어느 정도는 공공 기물 파괴자라고 여기겠지만, 실은 그의 작업이 관광 명소가 되고 있다. 브리스틀의 한 경찰관은 현재 그곳에 필수 관광 코스가 세 군데 있다며 오래된 배, 다리(해양박물관과 클리프턴 현수교), 그리고 그래피티를 꼽았다. 브리스틀의 '청년 성 건강 클리닉' 벽에 뱅크시는 오쟁이 진 남편을 피하려고 창가에 매달린 남성의 모습을 그렸는데(75쪽), 이 그림의 보존 여부를 두고 시청에서 주민 여론조사를 실시했더니 93퍼센트가 보존에 찬성했다. 그래서 지금도 여전히 그 자리에 있는 이 그림은 시 당국이 아니라 스프레이를 든 동료 파괴자들의 위협을 받고 있다.

뱅크시는 챌트넘에 있는 정부통신본부 2등급 건물 옆에 감시자를 조롱하는 그림을 그렸다. 시청에서는 2등급 보호건축물인 이 건물이 매각된다는 소식을 듣고 그 벽을 유지하기 위해 뱅크시까지 소급해서 2등급 리스트에 추가했지만, 결국 건물이 철거되면서 그림도 사라졌다.

또한 그는 항구도시 포트탤벗에서 환경오염과 크리스마스를 결합한 그림을 그렸다. 아이가 마치 눈송이인 양 혀로 재를 맛보는 모습이다(86쪽 아래). 웨일스 정부는 처음에는 상근 경비원을 배치하여 이 그림을 보호하다가, 벽에서 그림을 떼어내 6.5톤짜리 벽돌 덩어리를 도시로 옮겨 전시했다. 이 과정에 모두 12만 파운드 정도를 들였다. 하지만 애초에 그림이 있었던 창고 소유주에게서 실제로 그림을 산 이는 시 당국이 아니라 미술품 딜러였다.

이제 시 당국은 뱅크시를 추적하기보다는 용인하고 보호한다. 그러니 뱅크시의 익명성에 대해서는 다음의 이야기가 더 설득력 있다. 그의 영화 〈선물 가게를 지나야 출구〉가 미국에서 개봉할 때 그는 한 로스앤젤레스 기자에게 '익명'으로 말했다. "**찰리 채플린은 이런 말을 했죠. '만약 내가 소리 내어 말하기 시작하면 나는 많고 많은 배우 중한 사람일 뿐이다.' 나도 채플린과 같은 처지입니다.**" 그는 이 문제에 대해 몇 년 앞서 좀더 자세히 이야기한 적 있다. "**나는 알려지는 것에 관심이 없어요. 제 멋에 거워 자신의 대단찮은 얼굴을 알리려는 등신들은 쌔고 쌨죠. 요즘 애들에게 가서 뭐가 되고 싶으냐고 물으면 다들 그럽니다. '유명해지고 싶어요.' 대체 왜 유명해지고 싶으냐고 하면 이유도 없어요. 그냥 그저 유명해지고 싶다고 하죠.**"

뱅크시의 불평은 흥미롭지만 여기에는 더 많은 이야기가 숨어 있다. 뱅크시와 친한 친구로서 스트리트 아티스트이자 그래픽 디자이너인 셰퍼드 페어리는 다소 비판적인 입장이다. "뱅크시는 예술품을 판매하는 일, 그리고 사람들이 그를 어떻게 생각하는지 아주 많이 신경 써요. 사람들의 환상이 현실보다 훨씬 더 나은 마케팅 도구라는 것을 완벽히 이해하고 있죠."

이는 용의주도하게 계획한 것이 아니라 우연히 활용하게 된 마케팅 도구다. 1990년대 말의 어느 날, 뱅크시는 글래스턴베리에서 트럭 옆면에 스프레이로 그림을 그리고 있었다. 잉키는 글자를 쓰는 중이었다. 마치 야외 공연 같은 작업이었고, 이때 는 자신을 감추려 하지 않았다. 그러나 2000년 브리스틀의 세번세드 레스토랑에서 열린 자신의 전시회 개막식을 알리기 위해 BBC와 짧게 인터뷰했을 때 그는 익명으로 물러났다. 이때는 지금과 달리 음성 왜곡 장치를 사용하지 않았다. 인터뷰 테이프에서 그의 목소리는 너무 평범하게 들리는데, 그가 잉글랜드 서부 출신일 거라는 완곡한 힌트만 담겨 있었다. 아마 당신은 극적인 효과를 연출하기 위함이 아니라면 그가 왜 음성 왜곡에 집착하는지 궁금할 것이다. 익명의 나쁜 예술가는 그 모습 그대로 남아 있을 것이다. 하지만 뱅크시의 재능과 익명성의 결합은 놀라운 효과를 낳았다.

아코리스 앤디파는 나이츠브리지에 있는 자신의 갤러리에서 뱅크시 전시를 열어 엄청난 성공을 거두었다. 애초에 이 갤러리와 엮이고 싶지 않았던 뱅크시로서는 분한 노릇이었다. 앤디파는 이렇게 말했다. "그는 아주 단순한 바탕에서 움직이죠. 그는 자신의 작품을 만들어요. 명성에는 관심이 없죠. 유명해질 생각이 없었기 때문에 유명해진 거예요." 만약 그가 익명이 아니라면 어떨까? "익명이 아니라도 그는 매력적인 존재일 테고 시장 가격도 별로 다르지 않을 거예요." 하지만 내 생각으로는 그의 익명성이 흥미, 관심, 화제성을 만들어내고 그게 그의 매력과 작품의 가치를 엄청나게 높인다. 스트리트 아트에 속한 사람들은 스완, 페일FAILE, 페어리, 빌스Vhils, 잉키, 에스포ESPO, 블루Blu, 모드2Mode2, 인베이더Invader, 폴 인섹트Paul Insect를 잘 알고 있다. 이밖에도 아주아주 많은 아티스트들을 알 것이다. 하지만 바깥세상의 선택지에는 대개

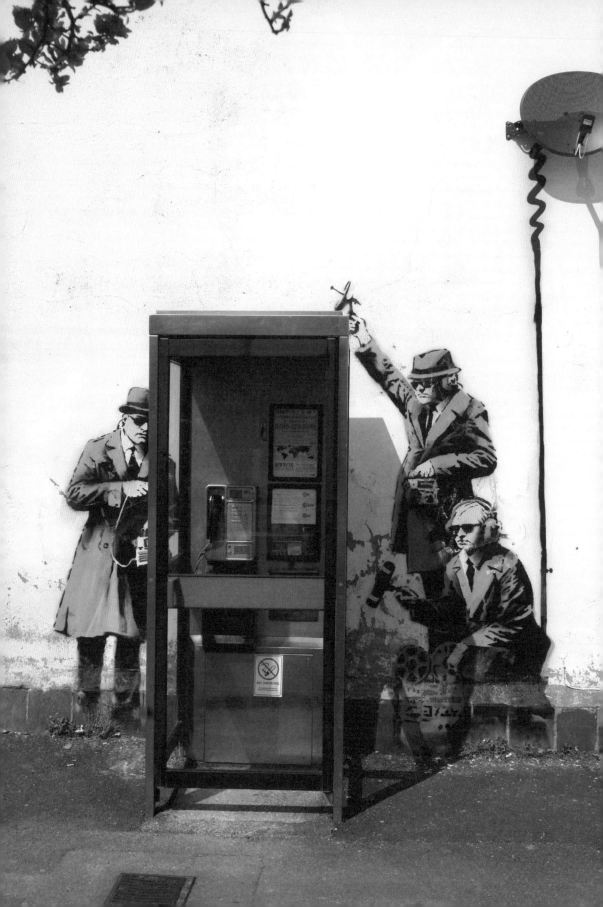

뱅크시 하나뿐이다.

사람들은 뱅크시를 종종 앤디 워홀과 비교한다. 워홀은 매릴린 먼로를 그렸고 뱅크시는 케이트 모스를 그렸다. 워홀은 캠벨 수프를 그렸고 뱅크시는 테스코 수프를 그렸다. 하지만 여러 면에서 두 사람은 정반대다. 워홀은 상업적인 작업, 그러니까 신발 광고와 '여성용' 액세서리 광고로 돈을 벌어 집을 샀다. 뱅크시는 상업적인 주문을 받지 않는다. 워홀은 갤러리 전시를 간절히 원했지만 뱅크시는 대개 갤러리를 피한다. 워홀은 명성과 유명인을 사랑했다. 뱅크시는 유명인을 좋아하지 않는다. 워홀은 발 닿는 모든 패셔너블한 이벤트에 얼굴을 내민 것으로 유명했다. 워홀의 친구는 이런 말도 했다. "그는 뭐든 열리기만 하면 찾아갈 거예요. 서랍만 열려도 갈 걸요." 뱅크시는 다른 사람의 행사는 말할 것도 없고 심지어 자신의 전시 개막식에도 참석하지 않는다.

하지만 워홀과 뱅크시 모두 그들을 둘러싼 신비로운 후광의 덕을 봤다. 워홀은 초기에는 사람을 직접 만나기보다는 전화로 일을 처리하는 걸 좋아했다. 오늘날 뱅크시에게는 전화나 대면 인터뷰를 대신할 이메일이라는 갑옷이 있다. 워홀은 인터뷰에서 모호하게 대답했는데, 오히려 그럴수록 뭔가 대단한 말이라도 한 것처럼 여겨졌다. 사진가 두에인 마이클은, 워홀의 세계를 보여주는 중요한 책 『팝Pop』의 저자들이 워홀을 둘러싼 신비로운 분위기와 그를 선승禪僧처럼 떠받들고 그의 말을 선문답처럼 여기는 모습에 놀랐다고 말했다. 뱅크시는 워홀처럼 모호한 분위기를 풍기지는 않지만, 이메일 질문 중에서도 마음 내키는 것만 답하고 나머지는 공란으로 남겨둔다. 다행히도 뱅크시는 철학자 취급을 받지는 않지만, 그가 어쩌다 하는 말은 아주 평범한 것이라도 그 세대의 다른 어떤 예술가의 말보다 더 주목을 받는다.

그는 실제로 '오늘날 세계에서 정치적으로 가장 부당한 구조물'인 이스라엘의 분리 장벽부터 '특권적이고 가식적이며 나약한 이들의 안식처'인 예술계에 이르기까지 모든 장소에 발을 들여놓고 견해를 표명하는, 익명의 권위를 지닌 존재로 여겨진다. 하지만 이 익명을 유지하려면 매우 계산적이고 결연한 조치가 필요했다. 그는 홍보 에이전시를 통해 자신을 홍보했고 또한 자신을 캐내려는 이들로부터 스스로 보호했다. 필요하면 변호사도 고용했다.

내가 뱅크시에게 홍보 에이전시가 있다고 말하면 동료들은 놀란다. 어쩐지 그것은 익명의 파괴자 이미지와는 어울리지 않는다. 나는 이 책을 시작하면서 브라이턴에 있는 홍보대행 담당자 조 브룩스에게 내 최근 저서를 보내면서 언젠가 뱅크시와 이야기를 나누고 싶다고 전했다. 원고 마감이 가까워지자 나는 좀 더 공식적으로 인터뷰를 몇 번이나 요청했다. 결국 마감일이 임박해서야 그쪽에서 원고

<스파이 부스Spy Booth>, 뱅크시, 영국 챌튼넘, 2013

사본을 요청하는 편지를 보내왔다. 이 책은 공인된 전기가 아니기 때문에 나는 이 요청을 거절했다. 그러자 '우리는 사실 확인을 원합니다'라는 편지가 왔다. 나는 그럴 경우 책의 성격이 바뀔 것이라고 거절하며 덧붙였다. '책에 가장 우선적으로 들어갈 것은 그의 이름일 것입니다(그 시점에는 들어 있지 않았지만). 그리고 나는 그게 맞는지 틀리는지 귀사에 확인을 요청할 것입니다.' 나는 이밖에도 책에서 다룬 다양한 주제에 대해 인터뷰를 거듭 요청했지만 답이 없었다. 교섭이 끝나갈 무렵 그쪽에서 질문을 이메일로 보내달라고 요청했지만 나는 거절했다. 마음 내키는 질문만 대답하고 다른 질문은 중요한 것이라도 무시하는 게 뱅크시의 평소 패턴이었기 때문이다. 그는 전시회나 영화를 홍보하기 위해서는 이메일 인터뷰를 꽤 많이 했지만 그밖에는 아무 말도 하지 않았다. 뱅크시가 이스라엘 서부 지구의 벽을 칠하던 무렵 BBC 라디오 포 프로그램 〈피엠〉에서 그를 추적하던 폴 우드는 이렇게 말했다. "뱅크시와 대화하는 건 지명수배 테러리스트와 협상하는 것보다 어려웠어요."

브리스틀에서 나는 자신을 지키려는 뱅크시의 의지가 얼마나 결연한지를 알았다. 내가 브리스틀에 갔던 건 2009년, 뱅크시가 엄청난 성공을 거두었던 브리스틀 미술관 전시에 대해 당시 부시장이자 문화부 임원이었던 사이먼 쿡과 이야기를 나누기 위해서였다. 이 전시회가 성공하게 된 이유 중 하나는 놀라움이었다. 전시회는 극비리에 계획되어 있다가 브리스틀의 『이브닝 포스트』가 보도한 대로 '하늘에서 뚝 떨어졌다'. 그래서 나는 사이먼 쿡에게 전시회 개최를 언제 처음 알았는지 물었다. "미안합니다. 대답할 수 없어요." 너무 순진한 질문이었나 싶어 이번에는 달리 물어봤다. 아첨을 하면 도움이 되겠지. "내가 듣기로는 당신이 전시회가 열리기 며칠 전에야 알았다던데요? 그리고 전시회를 여러 모로 지원했다면서요?"

"글쎄요, 전시를 보고는 힘써서 지원했죠. 근데 진짜로 나는 대답을 할 수 없어요. 계약과 관련된 질문이라서 대답 못 해요. 미안해요. 계약 위반이 됩니다." 뱅크시의 변호사들이 전시회를 개최하기 전에 시 당국에게 서명하도록 설득한 계약이 모든 사람을 기밀 유지 의무로 엮어 놓았기 때문에, 심지어 전시가 끝난 지 거의 1년이 지나서도 이 계획에 대한 간단한 대답을 하는 것조차 계약 위반이었다. 쿡 씨는 지적이고 유쾌한 정치인이기 때문에 적어도 그는 전시의 재미있는 면을 볼 수 있었다. 이 도시에서 가장 악명 높은 '파괴자'가 자신의 익명성을 지키기 위해 법의 위엄을 한껏 활용하던 모습 말이다.

뱅크시 조직이 그를 보호하기 위해 신속하게 움직였던 다른 사례도 있다. 『메일 온 선데이』에서는 뱅크시의 정체를 밝히면서 그가 자메이카에서 작업하다가 찍힌 것으로 여겨지는 사진을 실었는데, 어느 PR 회사에서 이 사진의 저작권을 곧바로 구입한 것이다. 가격은 1만 파운드라고들 했지만 확실하지는 않다. 사진을 사용할 권리를 파는 것은 사진가가 돈을 버는 방식이다. 그리고 계속해서 사진을 판매할 수 있게 해주는

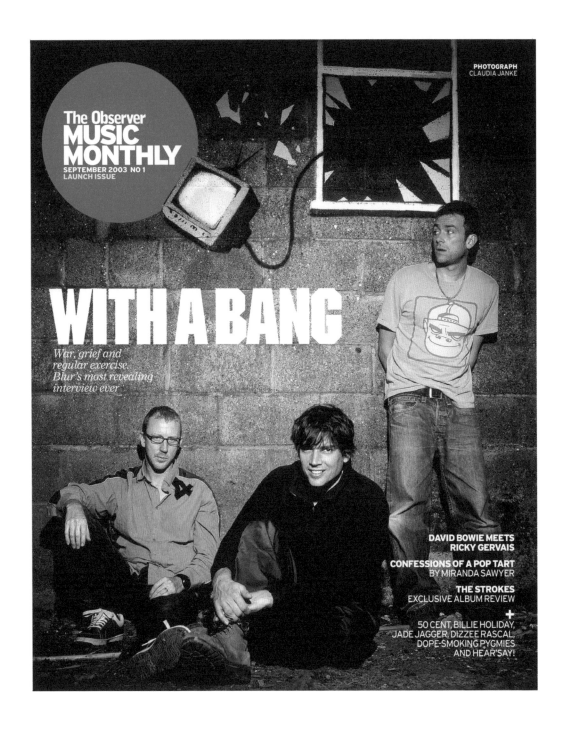

The Observer
**MUSIC
MONTHLY**
SEPTEMBER 2003 NO 1
LAUNCH ISSUE

WITH A BANG

*War, grief and
regular exercise.
Blur's most revealing
interview ever*

**DAVID BOWIE MEETS
RICKY GERVAIS**

CONFESSIONS OF A POP TART
BY MIRANDA SAWYER

THE STROKES
EXCLUSIVE ALBUM REVIEW

+

50 CENT, BILLIE HOLIDAY,
JADE JAGGER, DIZZEE RASCAL,
DOPE-SMOKING PYGMIES
AND HEAR'SAY!

잡지 『뮤직 먼슬리』 첫 호
블러가 고전적인 록스타 패션으로 농장
헛간 벽 앞에서 찍은 사진.
벽에는 뱅크시가 창밖으로 내던져지는
TV를 그려 놓았다.

것이 그들의 저작권이다. 저작권, 다시 말해서 사진의 소유권을 파는 것은 이례적이다. 뱅크시를 찍은 사진가는 그 저작권을 어떤 조건에 넘겼는지 함구했다.

뱅크시는 자신이 드러나는 걸 막기 위해서 할 수 있는 건 다 했다. 2003년 신문사 『옵저버』는 『뮤직 먼슬리』를 창간했는데, 첫 번째 표지는 락밴드 '블러'가 뱅크시가 특별히 그들을 위해 그린 그래피티 앞에 있는 사진이었다. 나중에 촬영 전체를 다룬 신문 기사에 실린 사진에는 뱅크시가 이 그림을 위해 스텐실을 자르는 모습이 담겼다. 당시 잡지 편집자였던 캐스파 르웰린 스미스는 그 사진에 뱅크시의 뒷모습이 찍혔다고 했다. "누구를 찍은 건지 알 수 없는 사진이었어요. 하지만 뱅크시는 내게 전화를 걸어 말했죠. '잠깐 이야기 좀 할 수 있을까요? 그 사진을 시스템에서 없앨 수는 없을까요?' 그는 본론으로 들어갔어요. '그 사진을 없애야만 해요. 내가 어떤 사람인지는 아무도 몰라요. 당신에게 친구로서 부탁합니다. 사정을 봐줬으면 좋겠어요.' 그리고 나는 아마도 이런 식으로 대답했던 것 같네요. '사진을 잃어버리면 어쩌죠?' 그러지 말았어야 했죠." 사진은 사라졌고 뱅크시와 친했던 사진가는 함구했다.

사람들이 유명인의 '비밀'을 알고 싶어 하는 것만큼이나 유명인의 미스터리를 즐긴다는 점은 뱅크시에게 유리하다. 색다른 입지를 부여하기 때문이다. 그의 충성스런 팬들은 그가 누구인지 알려 하지 않겠다고 다짐했다. 뱅크시의 정체를 밝힌 『메일』에 '당신은 특별한 무언가를 망쳤어요'라며 분노를 표했던 독자라면 뱅크시 작품이 판매되는 갤러리에서도 비슷한 감정에 사로잡힐 것이다. 뱅크시가 거리에 그린 그림을 전문적으로 판매해온 로빈 바턴은 이렇게 말했다. "사람들은 뱅크시가 누구인지 알고 싶어 하지 않아요. 컬렉터들도 마찬가지예요. 누구인지 듣고 싶어 하지 않죠. 이상한 노릇이지만 그게 내게는 신선함을 유지시켜줘요. 뱅크시가 누구인지는 쉽게 알 수 있을 거예요. 하지만 모르는 게 더 재미있고 유익하죠."

잉글랜드 서부의 대안적인 라이프스타일에 대해 나보다 더 잘 아는 어느 작가 친구에게 내가 이 책을 쓰고 있다고 하자 그녀는 이런 답장을 보냈다. "우리끼리 하는 말인데, 너는 뱅크시의 정체를 밝히고 싶어? 그가 누구인지 네가 무척 궁금해할 것 같은데." 그리고 나는 고백했다. "아냐, 그의 가면을 벗기고 싶은 생각은 없어. 나는 뱅크시 팀에 가입하고 싶어. 그 클럽은 요컨대 '그가 누구인지 알고 만난 적도 있지만, 너에게 말하진 않을 거야' 클럽이야." 배척받는 아웃사이더와 그에 맞서는 인사이더가 누릴 수 있는 기쁨이다.

뱅크시와 만난 사람들은 충성심이 강하다. 그의 정체를 밝히려는 게 아니라고, 부모와 인터뷰하려는 게 아니라고, 그가 아침으로 뭘 먹는지 궁금하지 않다고 아무리 말해도 소용없었다. 인터뷰를 하려고 누군가에게 접근하면 그쪽에서는 거의 항상 맨 먼저 이렇게 물었다. "뱅크시가 이 요청을 승인했나요?" 다들 이런 질문이 얼마나 역설적인지는 생각지도 않았다.

내가 사이먼 쿡을 만나러 브리스틀에 갔을 때, 과거에 뱅크시와 함께 그림을 그렸던 그래피티 아티스트와 만나기로 약속했다. 그는 뱅크시의 신상에 대해서는 이야기하지 않기로 단단히 다짐을 받아 놓고서야 인터뷰에 응했다. 하지만 브리스틀에 도착한 직후 나는 이런 문자를 받았다. '안녕, 윌. 오늘 페스트 컨트롤이 내게 연락을 했는데, 아무래도 내가 당신과 만나지 않는 게 좋겠대. 그래서 그러기로 했어. 당신이 그들과 먼저 확실하게 이야기를 정리하고 그들이 내게 알려준다면 좋겠어. 하지만 그러기 전에는 미안하지만 만날 수 없겠어.' 나중에 듣기로는 그는 페스트 컨트롤에게서뿐 아니라 뱅크시에게서까지 연락을 받았다. 게다가 그는 그의 오랜 친구에 대한 충성심과 내가 본인 때문에 브리스틀에 헛걸음했다는 자책감 사이에서 괴로워하다가 결국 그날 늦게 다시 전화를 걸어와서 나와 함께 술을 마시게 되었다. 우리는 뱅크시에 대한 이야기를 하지 않기로 암묵적으로 합의하고는 기묘하지만 즐거운 저녁 시간을 보냈다.

브리스틀은 뱅크시에게 위험하다. 너무 많은 사람들이 과거부터 그를 알고 있다. 또 다른 위험은 누군가 갑자기 그에게 다가왔을 때 생긴다. 캐스퍼 르웰린 스미스는 2006년 11월 라운드하우스에서 싱어송라이터 데이먼 알반의 새 밴드 '더 굿, 더 배드 & 더 퀸'의 음악을 듣고 있었는데, 뱅크시가 어디선가 갑자기 나타나 그에게 말을 걸었다. 르웰린 스미스는 이렇게 말했다. "남들이 자신을 알아보지 않기를 바라는 사람이죠. 어떤 때는 외롭지 않을까 싶었어요. 그가 느슨한 사교 모임 속에 있고, 그 자리가 서로 친분이 있는 여러 사람이 모인 곳이라면 그는 누군가와 편하게 이야기를 할 수 있을 거예요." 거기까지는 괜찮았지만 다른 문제가 있었다. 마침 화장실을 갔다가 돌아온 또 다른 기자 벤 톰슨이 르웰린 스미스에게 다가왔던 것이다. 르웰린 스미스는 뱅크시를 어떻게 소개해야 했을까? "나는 벤을 가리키며 짧게 말했어요. '오, 내 친구 벤이야.' 그리고 뱅크시가 대답했죠. '안녕, 나는 존이야.' 그러고는 사람들 사이로 사라져버렸어요. 미리 준비한 대답이었어요."

저 튼튼한 요새 뒤에는 어떤 사람이 숨어 있는 걸까? 사람들이 미심쩍어하는 남자, 자신이 하는 일을 좋아하지만 이름이 알려지는 건 원치 않는 남자, 초기에는 돈도 끔찍이 싫어했던 남자다. 하지만 그도 바뀌었다. 2006년 로스앤젤레스에서 열린 그의 성공적인 쇼가 끝난 후, 그는 이렇게 말했다. **"그때 쏟아진 관심이 나를 너무 이상하게 만들었고, 나는 2년 동안 새로운 것을 팔기를 거부했어요."** 그러나 그가 로스앤젤레스에 간 이유는 처음부터 어마어마한 쇼를 열기 위해서였다. 뱅크시 또는 뱅크시의 스탭들은 안젤리나 졸리와 브래드 피트 같은 사람들을 초대했다. 이 쇼의 스타는 살아 있는 코끼리였다. 동물 애호가들은 격분했고 관람객들은 깜짝 놀랐다. 이는 자신이 알려지지 않기를 바라는 사람의 행동이 아니었다.

유머 아래 깔린 분노는 그의 초기 저서와 인터뷰에 면면히 흐른다. 예를 들어,

주류가 되기 전인 2001년에 그가 출판한 『벽돌 벽에 머리를 부딪치며』에는 이런 대목이 있다. '그래피티는 추하고 이기적이며, 그저 어떤 한심한 종류의 명성을 원하는 사람들의 행동이라고 할 수 있다. 하지만 만약 이게 사실이라면 그것은 그래피티 라이터들이 이 빌어먹을 나라의 다른 모든 사람들과 똑같기 때문이다.' 그는 '다른 모든 사람들'과 함께 자신을 비난한 걸까? 그는 초기 인터뷰에서 인두세 폭동을 언급하며 이런 말도 했다. "내게는 그 빌어먹을 시스템을 개판으로 쳐부숴 무릎 꿇게 만든 다음, 내 이름을 울부짖게 만들고픈 마음이 있는 것 같아요." 하지만 그때는 초창기였다. 이제 그는 48세이고 이따금 자신이 '벽 과부wall widow'라고 부르는 사람과 결혼했다. 그가 한 동료에게 말했듯이, 그가 은행 계좌 없이 현금을 '침대 밑에' 두거나 은행에 넣어달라고 친구에게 부탁하던 시절은 지나갔다.

그는 항상 음악에 관여해왔다. 1990년대 초반에 그는 노팅엄 DiY 프리 파티 콜렉티브의 자칭 '패배자, 술꾼, 떠돌이, 뺀질이, 댄서'와 연결되어 있었다. 그리고 런던에서 처음으로 스튜디오를 쓰게 된 것도 음악을 통해서였다. 런던에 도착한 직후 그는 독립 음반사 '월 오브 사운드'의 창시자인 마크 존스와 인연을 맺었고, 그 다음으로는 카툰 '밴드' 고릴라즈의 공동 창작자인 데이먼 알반, 제이미 휼렛과 친분을 쌓았다. 존스는 뱅크시가 런던 서부 애클램 로드에 있는 월 오브 사운드 스튜디오를 사용하도록 허락했는데, 이 스튜디오는 지하철 옆에 자리 잡고 있어 편리했다. 뱅크시는 임대료 대신에 레코드 레이블의 전단지를 만들어주기로 했다.

그 무렵 마크 존스와 결혼한 패션 디자이너 피 도런도 같은 스튜디오를 사용했다. 그녀는 뱅크시를 '정말 멋진 남자, 확실히 웃을 줄 아는 사람'이라고 기억한다. 그들은 함께 술과 담배를 했고 그는 '나가서 스프레이 칠을 했다'. 그녀는 이따금 그가 익명을 원한다는 걸 잊어버리곤 했다. 거리에서 '안녕, 뱅크시'라고 소리쳐 부르는 바람에 뱅크시가 깜짝 놀랐다고 한다.

로스앤젤레스에서 그와 함께 일했던 어느 미국인의 말대로 그가 '흔한 깡마른 영국인'이라는 점도 익명성을 유지하는 데 도움이 된다. "영국의 수많은 펍 어디서나 볼 수 있는 그런 남자예요, 딱 그런 남자요." '보통', 특히 '수수한'은 뱅크시를 묘사할 때 나오는 핵심 단어다. 로스앤젤레스에서 그와 가까이서 일했던 또 다른 미국인은 이랬다. "나는 늘 얘기했어요. 그는 배관공처럼 보인다고요. '똑똑, 배수관을 수리하러 왔습니다.' 하고 들어오는 배관공요. 정말 평범한 녀석이었어요." 런던에서 그와 함께 일했던 동료는 그를 '상상할 수 있는 가장 평범한 사람'이라고 표현했다. "담배를 말아 피웠고, 늘 꾀죄죄했어요. 아무리 봐도 공립학교 출신 같지는 않았지만, 또 모르죠…."

그가 영위하는 이중생활은 누구에게나 편집증적인 느낌을 준다. 뱅크시 자신도 마찬가지다. 스스로도 이걸 가지고 농담한다. 그가 설립한 영화사는 '파라노이드 픽처스Paranoid Pictures(파라마운트 픽처스의 패러디)'라고 불린다. 하지만 사람들은

그걸 결코 농담이라고 생각하지 않는다. 그가 두 번째로 자비 출판한 책 『스텐실존주의 *Existencilism*』〔스텐실stencil과 실존주의existentialism를 결합한 말장난〕에 이렇게 썼다. **'아무도 내 말을 듣지 않았고 난 그게 그들의 잘못이라고 생각하곤 했다. 결국 내가 지루하고 편집증적인 것이 문제였다는 사실을 깨달았다.'** 아직도 그와 교류하는 브리스틀 시절의 친구는 이렇게 말한다. "걔는 편집증적이고 어쩌면 좀 그럴 필요도 있어요. 뭐, 그렇긴 해도 이 정도로 편집증적일 필요는 없죠."

확실히 그의 주변은 점점 더 쪼그라든 것 같다. 오랜 친구들은 그와 더 이상 교류하지 않는다. 어떤 면에서 이런 상황은 뱅크시가 때때로 모든 사람들이 자신에게서 수익을 기대한다고 느끼기 때문인 듯하다. 그가 몇 년 전에 사람들에게 만들어준 작품들이 지금은 눈이 휘둥그레질 가격에 팔린다.

하지만 한 사람의 편집증은 어떤 의미에서는 자기 주변에서 일어나는 일을 통제하려는 직접적인 욕망이다. 그를 아는 한 컬렉터는 '사건의 중심이 되는 것을 좋아하는 통제광일 뿐'이라고 평했다. 뱅크시는 2010년 샌디에이고 현대미술관에서 열린 스트리트 아트 전시회에 자신의 프린트 몇 점이 전시되자 화를 냈다고 한다. 그는 전시의 핵심 아티스트가 아니라 어디까지나 전시된 스무 명 중 한 명일 뿐이었지만, 이런 전시가 열리고 갤러리가 자신의 프린트를 입수한 것을 스스로 제어하지 못했다는 게 심각한 문제였던 것이다. 게다가 다른 예술가들은 스프레이 캔으로 그린 그림들을 내보일 수 있었지만 뱅크시 작품은 인터넷에서 구한 것들뿐이라서 황량해 보였다는 것도 그의 화를 돋웠을 것이다.

그를 만난 모든 이들은 그가 관여하고 싶어 한다고 말한다. 스티브 라자리데스는 이렇게 말했다. "그는 내가 만난 사람들 중 가장 열심히 일합니다. 완벽주의자예요." 최근에 라자리데스는 한마디 더 덧붙였다. "나는 조울증이 있고 그는 강박증이 있죠."

그와 함께 일하는 또 다른 소식통(뱅크시가 모든 사람을, 그에 대한 칭찬조차 누군가에게 속삭이면 스스로 불충하다고 느끼게 만들었다는 점은 정말 놀랍다)은 이런 말을 한다. "그는 정말 모든 일에 관여했어요. 항상 그에게서 아이디어가 나오는 것 같았죠. 함께 일하면서 무척 즐거웠고, 그는 정말 예의 바르고 친절했어요."

아마도 뱅크시라는 인간에 대한 가장 좋은 묘사는 2003년에 그와 하루 대부분을 함께 보냈던 캐스퍼 르웰린 스미스의 이야기일 것이다. 그는 다른 사람들과는 달리 감히 입을 열었다. 『뮤직 먼슬리』의 첫 번째 표지를 블러가 장식하게 되었고, 뱅크시는 이를 위한 일러스트레이션을 의뢰받았다. 앞서 뱅크시가 블러의 앨범 〈씽크 탱크〉의 아트워크도 맡았기 때문이다(이때 만든 작품은 후일 28만 8,000파운드에 팔렸다). 블러가 연주하는 리즈 페스티벌에서 뱅크시가 작업하는 장면을 촬영할 계획이었다.

"우리는 아침 일찍 런던 서부의 PR 회사에서 만났어요. 뱅크시에게 아직 신화적인 아우라가 없던 시절이었죠. 그날 일이 정해져 있었던 터라 그가 뭘 하는

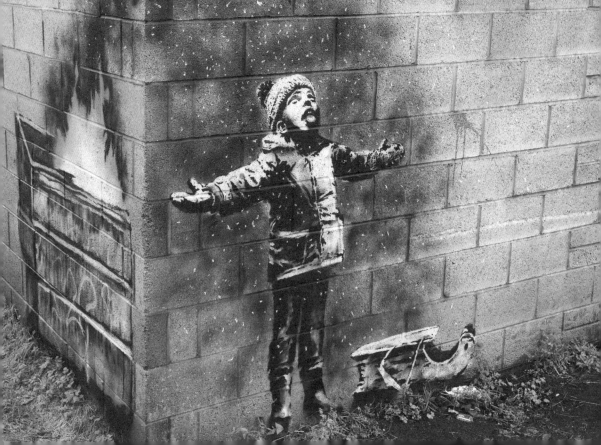

사람인지는 알고 있었어요. 하지만 그가 신비로운 인물이라는 이유로 주눅 들거나 특별히 경외심을 느끼지는 않았어요. 그저 소탈한 사람처럼 보였어요. 데이먼 알반 같은 사람요. 무지무지 영리하지만 약간 괴짜 같았죠."

그들은 미니버스에 구겨 탔다. 뱅크시의 계획은 전형적인 로큰롤 배드보이 스타일로 창밖으로 던져지는 TV를 스텐실하는 것이었으며, 이를 위해 미리 마련한 스텐실 카드 두어 개와 스프레이 페인트를 한 뭉치 가져왔다. 이들은 리즈로 향했지만 뱅크시가 작업도구를 빠트렸다는 걸 깨닫자 그걸 찾기 위해 가던 길을 멈추고 상점을 찾아 들어가야 했다. 마침내 그들은 '축제의 이상한 뒷부분'에 도착했고 뱅크시가 그림을 그릴 벽을 찾아갔다.

"우리는 20분 동안 돌아다니며 '여긴 어때요?'라며 여기저기를 보여주었어요. 그는 '벽이 작아요, 여긴 안 돼요, 여긴 안 돼요'라고 했죠. 그가 작업할 만한 곳을 찾지 못해 당황스러워했어요. 밴드는 30분 안에 축제로 돌아가야 했고, 우리는 그 시간 안에 일을 끝내야 했어요. 우리는 가벼운 공황 상태에서 미니버스에 구겨 타고 시골로 갔어요. 가면서 생각했죠. '곧 죽어도 어디든 찾아내야 해.'

우리는 농장을 발견하고는 농로를 따라 차를 몰고 들어갔죠. 농부와 그의 아내가 약간 어리둥절한 표정으로 나왔어요. 우리는 적당히 바꿔 말했죠. '안녕하세요, 저희는 북런던 미디어 동아리입니다. 리즈 페스티벌에서 공연할 밴드 블러와 함께 화보 촬영을 하려고 하는데 농장을 둘러볼 수 있을까요?' 부부가 대답했죠. '아, 우리 딸이 막 대학교에서 돌아왔는데, 그 축제에 갔어요. 열렬한 팬이죠. 블러를 좋아해요. 둘러보세요.' 뱅크시는 새끼 오리들이 있는 헛간을 발견하고는 거기가 좋겠다고 했어요. 밴드가 나타나서 인사를 건네고 뱅크시와 시시덕거렸어요. 작업은 금방 끝났죠. 농부의 딸이 남자친구와 함께 나타났어요. 밴드를 만나서 무척 기뻐했어요. 우리는 농장을 떠났는데, 농부에게 돈을 줬는지는 기억이 안 나요. 하지만 농장 헛간 벽에는 뱅크시가 스텐실로 그려낸 TV가 남았죠. 뱅크시는 문에도 뭔가 그렸는데, 스프레이 캔이 잘 나오는지 흔들어서 스텐실 위에 뿌려본 거였어요. 우리는 축제를 향해 떠났고 늦게야 런던으로 돌아왔어요."

뱅크시는 이때도 비밀을 유지해달라고 강조했을까? "치고 빠지는 태도는 전혀 없었어요. '오, 난 여기 있으면 안 돼'라는 느낌은 없었죠. 우리가 농부와 함께 있을 때는 숨겨야 할 대단한 비밀이랄 게 없었어요. 그는 그냥 작업하고는 사라졌어요. 입을

—— (위)
<톡스*TOX*>, 뱅크시, 영국 런던, 캠든, 제프리스 스트리트, 2011
—— (아래)
<해피 뉴 이어*Season's Greetings*>, 뱅크시, 영국 웨일스, 포트탤벗, 2018

트레일러 트럭 앞에 서 있는 매브 닐과 네이선 웰라드. 뱅크시는 글래스턴베리에서 이 트럭에 <침묵하는 다수*Silent Majority*>를 그렸다.

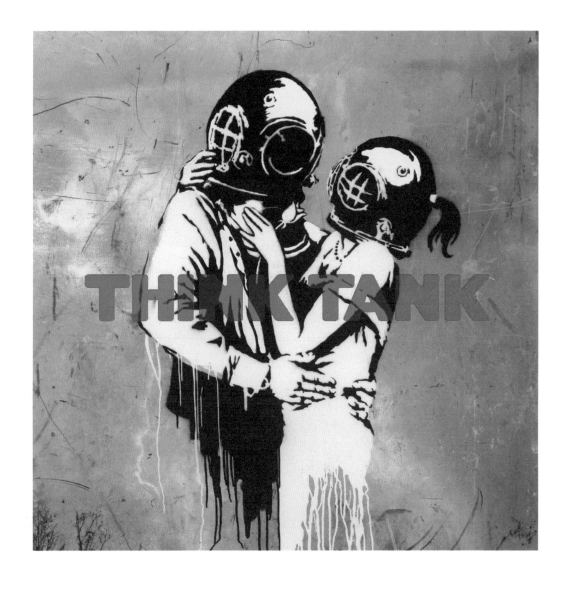

다물어야 한다는 계약은 없었고요. 그때도 이미 그는 꽤 유명했기 때문에 우린 그를 데려온 게 꽤 멋진 일이라고 느꼈어요. 그리고 우리는 그를 배신할 생각이 없었죠."

그는 얼마나 빨리 일했을까? "아, 정말 빨랐어요. 밴드가 오기 전 우리가 거기에 도착했을 때 그가 몇 가지 모양을 자르고 있었어요. 몇 가지 물건을 가져와서는 사이즈에 맞게 조절하거나 괴고 있었던 것 같아요. 그러고는 아주 잽싸게 작업을 마쳤죠. 5분밖에 안 걸렸던 것 같아요. 그걸 사진으로 찍는 데 시간이 걸렸죠. 사진 찍는 사람들은 늘 시간을 잡아먹으니까요."

르웰른 스미스는 뱅크시를 묘사하면서 '스스럼없는' '재미있는' '친근한' '사람 좋은' '아주 샤프한' 같은 표현을 사용했는데, 그가 가장 자주 썼던 말은 '약간 괴짜a bit of a geezer'였다(몇 년 뒤에 나는 일본어 번역가에게 'geezer'를 일본어로 어떻게 옮길 수 있느냐고 물었는데 딱 맞는 말을 찾을 수 없었다). 이 말인즉슨 뱅크시가 전형적인 북런던 택시 운전사 같았을 거라는 의미일까? "아뇨, 택시 운전사는 아니에요. 그렇게 거친 사람이 아니에요. 하지만 음반 산업에서 흔히 볼 수 있는, 약간 종잡을 수 없는 타입의 인간이죠. 물론 훨씬 똑똑하지만요.

음악계나 사진이나 패션 쪽에서 끔찍스러운 바보들을 많이 봤지만 확실히 달랐어요. 그는 음악을 알았죠. 혼자서 뚝딱뚝딱 잘 꾸려 나갔어요. 거들먹거리거나 다른 사람들에게 이래라 저래라 하지도 않았죠. 젠체하거나 격식을 따지지도 않았고요. '이봐, 난 위대한 아티스트라구, 당신은 이렇게 처신해야 해' 같은 식이 아니었죠."

예술가와 기획자

2008년 5월 초, 전 세계 40명의 스텐실 아티스트들에게 비상이 걸렸다. 그들은 무슨 일이 일어날지 정확히 듣지 못했지만 일주일 동안 런던에 있으라고 통보받았다. 외국에서 오는 사람들은 항공권을 받았다.

　　　런던에 도착한 그들은 비밀리에 호텔로 소환되었다. 뱅크시는 당시 워털루 철도선로 아래의 리크 스트리트를 임대했는데, 당시 그는 그곳을 정확하게 '**어둡고 사람들의 기억 속에서 잊힌 오물 구덩이**'라고 표현했으며 아티스트들 모두 거기서 그림을 그리도록 초대했다. 퓨어 이블Pure Evil은 이때 초대받은 예술가 중 한 명이었다. "꽤 흥미로웠어요. 나는 폴란드, 이탈리아, 전 세계에서 온 예술가들을 알고 있었고, 그들을 보았습니다. 모두가 초대받았죠. 나는 갤러리로 돌아와 내 모든 스텐실을 챙겨서는 곧장 내려가서 사흘 동안 시간을 보냈어요. 첫날 밤 저는 그곳에 있었는데, 페일이 뭔가를 작업하고, 매시브 어택의 3D도 작업을 하고, 뱅크시도 그림을 그리고 있었어요. 정말 엄청난 광경이었죠. 첫날 밤에는 주위에 아무도 없었어요. 다들 런던에 와서는 다음날 일하러 오기 전에 한 바퀴 둘러봤을 거예요. 그날 밤에 꽤 멋졌던 것은 비밀스러운 신원에 대해 아무도 이상하게 생각하지 않았고, 모두가 그것을 받아들이고 자기 할 일을 했다는 점입니다. 그와 이미 알고 지내던 집단 같았어요. 그래서 신원은 별 문제가 안 되었죠."

　　　합판을 세운 벽과 경비원이 있었기에 사람들이 들어오기 전에 미리 그림을 그릴 수 있었다. 뱅크시가 대형 전시회에 몇 차례 끌고 나왔던 아이스크림 밴을 비롯한 갖가지 물품이 반입되었고, 망가진 자동차들이 이것저것 트레일러에 실려 왔다. 잎 대신 CCTV를 주렁주렁 달았던 애처로운 나무도 있었다. 이 이벤트에는 '캔스 페스티벌'이라는 이름이 붙여졌고, 예전에 월스 온 파이어에서 그랬던 것처럼 과거의 그래피티 배틀과 관련지어 '스텐실 아트 스트리트 배틀'이라고 홍보했다. 하지만 갈등의 현장은 아니었다. 아티스트들이 작업할 수 있도록 벽 전면이 깨끗하게 칠해져 있었고, 모두들 자신의 공간을 할당받았다. 심지어 식사도 차려졌다. 경찰은 아티스트들을 제지하지 않았다. 사실 가장 큰 문제는 환기가 되지 않는 터널에서 모두가 뿌려대는 스프레이 페인트가 내뿜는 유해 가스였을 것이다. 잉키는 나중에 이렇게 말했다. "페인트 가스 때문에 항상 머리가 아팠어요. 최근에 터널에서 열린 '캔스 페스티벌 2'는 최악이었죠. 토했다니까요!"

　　　입장료는 무료였고 작품은 판매하지 않았다. 프로그램은 공식적으로는 3파운드에 판매되었지만 어느 시점부터 무료로 제공되었다. 5월에 공휴일을 맞아 3만 명이 입장하려고 줄을 섰다. 쇼가 시작될 때 온 스텐실 아티스트들을 위해서도 빈 벽이 마련되었다. 스트리트 아트 세계의 중요한 인물들이 모두 그곳에 모였고, 이들 모두 뱅크시로부터 답례 작품도 받았다. 껑충 뛰어오르는 스프레이 캔에 올라탄 목동 소녀의 모습을 레이저 프린트로 출력한 것이었고, 뱅크시의 작은 서명이 들어 있었다. 받은 사람이 팔려 해도 팔기 어려운 작품이었다. 3주 후에 테이트 모던에서는 도시

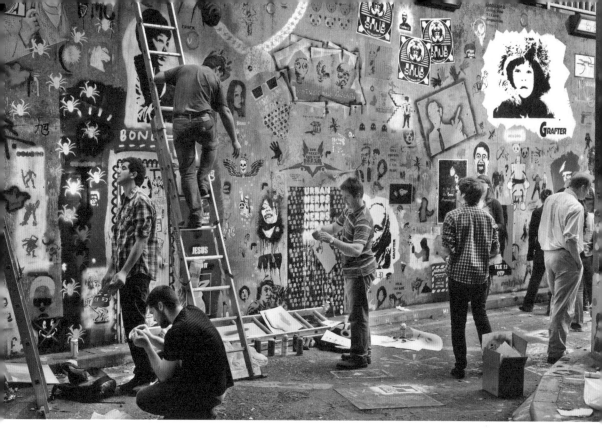

스트리트 아티스트들의 작품 전시회가 열렸다. 테이트에서 그런 전시가 열렸다는 건
획기적이었지만 리크 스트리트의 지저분한 맛은 없었다.

여름이 끝나갈 무렵 뱅크시는 리크 스트리트에서 두 번째 쇼를 기획했다.
첫 번째는 그의 친구인 트리스탄 맨코가 기획했지만 이번에는 '올드스쿨' 그래피티
라이터들의 차례였다. 어느 올드스쿨 라이터가 말한 대로 이 쇼에는 위로하는 분위기가
약간 있었다. "그들은 우리가 첫 번째 쇼에 초대받지 못해서 열 받았다고 생각했어요.
물론 우리는 가고 싶었죠." 그렇다 치면 꽤 멋진 위로였다.

다시 약 40명의 예술가가 초청되었다. 기자 간담회 같은 행사는 없었지만
리크 스트리트는 깨끗이 치워져 있었고, 망가진 차들도 페인트 세례를 받을 준비가
된 상태였다. 그래피티 아티스트들은 난생 처음으로 제복 입은 이들에게 쫓기지 않고
오히려 보호를 받았다. 이때 참가했던 데이비드 새뮤얼은 이렇게 말했다. "우리는

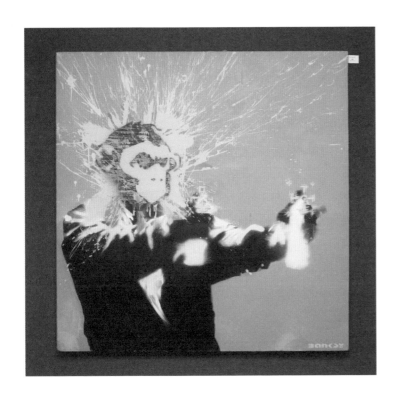

주말 내내 아침, 점심, 저녁을 아치스〔고급 레스토랑〕에서 대접받았어요. 제대로
된 미식이었죠. 아침에 가면 아침 식사가 있었고 셰프들이 분야별로 다 있었고요.
점심이라고 알려주면 다들 페인트를 내려놓고 아치스로 갔어요. 뱅크시는 대체 뭐
하는 인간인가 싶었죠." 뱅크시는 처음과 달리 이번에는 그림을 그리지도 않고 쇼를
지켜보지도 않았기 때문에 그때와 같은 흥분은 없었다. 하지만 쇼는 나름 강렬했고,
뱅크시는 터널을 계속 쓸 수 있도록 만들어서 이 뒤로 라이터들은 합법적으로 작업할
수 있게 되었다. 두 차례의 리크 스트리트 쇼는 온갖 성향의 그래피티 라이터들에게
런던에서 역대 최대 규모의 무대를 제공했으며, 테이트 전시회와 함께 스트리트 아트에
대한 인식을 완전히 바꾸는 구실을 했다.

　　　『선데이 타임스』의 미술평론가 발데마르 야누슈차크는 그 쇼가 '뱅크시의 중요한
성취이며, 예술세계 밖에서 성공적으로 활동하는 법을 찾은 것은 엄청난 업적'이라고

썼다. 뱅크시가 직접 만든 작품보다 더 주목받는 그의 역량에 대한 다소 소극적인 칭찬 같다. 하지만 리크 스트리트 쇼는 뱅크시가 스스로를 매우 독특하고 성공적인 방식으로 마케팅해서 부각시킨 일련의 전시회 중 하나가 되었다.

런던에 입성한 뒤로 뱅크시가 연 첫 번째 쇼는 2000년 2월 브리스틀 부두 옆 세번셰드 레스토랑에서 열렸다. 뜻밖의 장소였다. 그는 다른 젊은 예술가들처럼 전통적인 방식으로 적절한 빈 공간을 찾고 있었다. 레스토랑은 뱅크시의 작품들로 꾸며졌다. 폭탄이 서핑보드라도 되는 것처럼 그 위에 올라탄 장난꾸러기 원숭이 그림이 지붕 공간에 높이 걸렸다.

뱅크시가 거리에서 전시장으로 옮겨온 것은 이번이 처음이었다. 비록 이곳이 일반적인 갤러리는 아니었지만 그로서는 갤러리에 대한 혐오감을, 그리고 캔버스에 대한 혐오감을 극복해야 했다. 그는 어느 인터뷰에서 "캔버스는 루저들이나 쓰는 것"이라고 했지만 BBC와의 인터뷰에서는 이렇게 말했다. "나는 그래피티보다 캔버스 작품을 더 잘 그리려고 해요. 왜냐면 아무래도 캔버스 작품을 볼 때 시간을 더 들이니까요. 문제는 그래피티를 그릴 때 느끼는 흥분을 캔버스에 옮길 수 있느냐인데, 그게 요즘 내가 안고 있는 문제죠." 그는 문제를 해결한 것 같다. 왜냐하면 그 전시는 강렬했기 때문이다. 뱅크시에게 초석이 되었던 이 전시를 본 사람은 운이 좋았던 셈이다.

작품은 모두 1,000파운드 아래로 판매되었는데, 작품들 중에는 그의 자화상도 있었다. 침팬지 머리가 달려 있고 카우보이처럼 양손으로 스프레이를 쏘는 모습을 담은, 온갖 은유로 가득한 그림이었다(95쪽). 그 그림은 7년 후 보넘스에서의 짧은 입찰 전쟁 끝에 19만 8,000파운드에 팔렸다. 가면을 쓴 남자가 꽃을 던지는 〈녹색 폭동〉은 어느 학생이 학자금 대출을 받아 300파운드에 구입했다. 이 그림은 뱅크시가 만든 이미지 중 가장 유명한 것으로 손꼽힌다. 보험에 가입하지 않은 채 이 작품을 침대 위에 걸어두었던 그 학생은 결국 미술시장의 유혹을 더 이상 뿌리치지 못하고 소더비에서 7만 8,000파운드에 팔았다.

이후 20년 동안 뱅크시가 런던, 로스앤젤레스, 브리스틀, 뉴욕, 웨스턴슈퍼메어, 베들레헴에서 벌인 일은 전통적인 판매 방식과는 거리가 멀었다. 전시라는 표현이 맞을지 모르겠지만, 런던에서 그의 첫 번째 전시는 2001년 리빙턴 스트리트에서 열렸다. 이 전시를 하게 된 경위에 대해 뱅크시는 『벽돌 벽에 머리를 부딪치며』에서 명쾌하게 설명했다. "어느 날 밤 우리는 술집을 나오면서 논쟁을 벌였다. 아무런 허락도 받지 않고 런던에서 전시를 열 수 있느냐 없느냐 하는 논쟁이었다. 쇼디치의 터널을 지날 때 누군가 그랬다. '네가 하는 건 시간낭비야. 왜 이런 멍청한 그림을 그리는 거야?

일주일 뒤, 우리는 페인트 두 통과 편지 한 통을 갖고 그 터널로 돌아왔다. 편지는 '터널 비전 벽화 프로젝트'가 성공하길 기원하는 미키 마우스 예술 단체로부터 온 가짜 송장이었다." 그들은 벽을 칠하는 도장업자를 나타내는 표지판을 세웠다. '건설현장에서

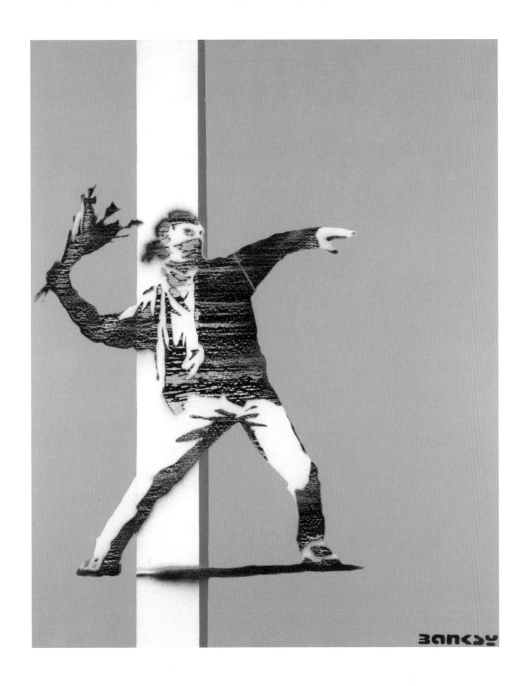

<녹색 폭동 *Riot Green*>, 뱅크시, 2007

슬쩍한' 것이었다. 그들은 도장업자의 작업복을 제대로 갖춰 입고는 벽을 흰 색으로 칠하고 검은색으로 테두리를 둘렀다. 스텐실로 찍힌 작품의 '프레임'이었다. 약 500명이 모인 오프닝 파티에서는 대형 밴이 맥주를 실어 왔고 힙합이 고막을 때렸다. 이 모든 걸 차리는 데 돈은 거의 들지 않았다. 뱅크시는 이 뒤로 얼마 지나지 않아 그를 인터뷰한 동료 그래피티 라이터에게 이렇게 말했다. "4파운드짜리 검정 페인트를 빼고는 모두 슬쩍해서 마련했어."

터널을 따라 스무 개 안팎의 스텐실 이미지가 있었다. 모든 것이 너무 자연스러워서 사실상 주문한 대로 그림을 그린 셈이었다. 사람들은 벽에 작업한 스텐실을 보고 보증금을 내고는 일주일 뒤에 다시 가서 그 스텐실이 찍힌 캔버스를 받을 수 있었다. 이제는 상상도 할 수 없는 이야기지만, 뱅크시라는 이름이 자신의 세계를 넘어서 누구나 아는 이름이 되기 전에 있었던 일이다. 떼돈을 번 사람도 없었고 어디서 났는지 묻는 사람도 없었다. 전시회가 끝난 직후, 작품을 전시하는 데 사용했던 벽 일부가 철거되었다. 쇼디치 건너편에 새로 생긴 레스토랑 바 카고의 입구를 내기 위해서였다. 카고에서는 이에 대한 답례로 뱅크시의 작품을 전시했다. 지금도 그곳 마당 벽에는 뱅크시의 작품 두 점이 소중히 걸려 있다.

같은 해에 지금은 거의 언급되지 않는 또 다른 뱅크시 전시회가 있었다. 3월에 뱅크시와 소수의 조력자들은 밴을 빌려서 글래스고로 갔다. 거기서 또 다른 카페바 겸 레스토랑 아치스에서 《평화는 어렵다Peace is Tough》라는 전시회를 열었다. 실은 뱅크시가 전시회의 주역이 아니었다. 여왕의 입술에 안전핀을 꽂아서 섹스 피스톨즈의 시각적 스타일을 정의한 제이미 레이드가 대중을 끌어오는 역할을 맡았다. 그러나 펑크 록은 좀 낡은 느낌이었고, 뱅크시는 너무 새로웠고, 관객은 전혀 모이지 않았다. '전시 자체는 그야말로 재난이었다.' 스티브 라자리데스는 저서 『포착된 뱅크시Banksy Captured』에 이렇게 썼다. '가장 큰 문제는 아무도 나타나지 않았다는 것이다. 나는 말이 안 된다고 생각했다. 서른 명이나 왔을까? 작품이 좋았기 때문에 너무 아쉬웠다. 우리 모두 우거지상이 돼서 잠자리에 들었는데 뱅크시는 노발대발해서는 도시를 벌주러 간다고 중얼거리며 사라졌다.' 뒤이은 전시에 비춰보면 뱅크시가 겪은 유일한 진짜 실패였다.

다음으로는 로스앤젤레스에 있는 갤러리 겸 서점 '331/3'에서 아주 작고 약간은 혼란스러운 전시를 열었다. '그래피티, 거짓말, 악행의 전시'라고 홍보되었는데, 비록 지금은 거의 잊혔지만 전시된 작품은 모두 팔렸다. 그 무렵 뱅크시는 지금보다 자신의

뱅크시가 옥스퍼드 스트리트에 마련한 '산타 게토Santa's Ghetto', 2006
게토는 크리스마스 즈음에 뱅크시를 비롯한 아티스트들의 작품을 파는 연례행사가 되었다.

신상에 대해 좀 더 무심할 수 있었다. 그 전시에서 캔버스 작품을 구입한 어느 컬렉터는 뱅크시가 '자신이 누구인지 밝히지 않고, 사람들이 전시와 작품에 대해 하는 말을 엿들으며' 돌아다녔던 것을 기억했다.

2002년 말, 뱅크시는 그 뒤로 몇 년 동안 일종의 '뱅크시 인스티튜트' 같은 구실을 하게 될 전시를 시작했다. '산타 게토'였다. 처음에는 쇼디치의 레너드 스트리트에 있는 드래곤 바의 위층 작은 방에 있었는데, 당시 그래피티 라이터들이 즐겨 찾는 곳이었다. 그것은 평범한 전시회가 아니었다. 스티브 라자리데스는 "얼굴이 그을음으로 지저분해진 산타클로스가 계단에서 거꾸로 떨어지는 그림이 전시의 화룡점정"이었다고 회상했다.

그곳을 방문한 컬렉터 한 사람은 이렇게 말했다. "캔버스 작품이 가득했죠. 꽤나 어수선했고 어쩌다 한 번 해본 게 연례행사가 되었어요." 게토 포스터에는 '온 가족을 위한 반달리즘vandalism 액세서리 선물을 포장'해 준다고 적혀 있었고, 크리스마스 선물을 사려는 사람은 누구나 소중한 액세서리를 살 수 있었다. 그곳에 있던 한 예술가는 자신의 친구와 그의 여자 친구가 300파운드 정도에 하나를 샀다가 결국 약 7만 파운드에 팔았다고 말했다. 빅토리아 여왕이 여성 관료와 함께 오럴 섹스를 즐기는 캔버스 작품도 처음 선보였으며, 이 작품은 2008년 소더비 경매에서 27만 7,000파운드에 팔렸다.

첫 번째 산타 게토 이후, 뱅크시는 멀리 베들레헴에 갔던 2007년을 빼고는 카나비 스트리트에서 시작하여 소호 지역 가까이에서 거의 매해 크리스마스마다 팝업 게토를 꾸렸다. 한번은 아래층에 '기회를 찾는 사람의 벽'이라는 게 있었다. 누구나 캔버스 작품이든 뭐든 벽에 걸어 두고 구매자를 기다릴 수 있었다. 퓨어 이블은 팬더 프린트를 거기 걸었다. 뱅크시의 여자친구가 그 작품을 구매했고, 뱅크시 갤러리에서 700점의 에디션으로 발매되었다. 다음 해 퓨어 이블은 게토로 돌아왔고, 성모 마리아를 비롯한 종교적 상징물 위로 후프를 던질 수 있는 '리믹스' 박람회장을 운영했다. 몇 년 뒤 자신의 갤러리에서 그는 내게 딱 잘라 말했다. "뱅크시가 아니었다면 나는 여기 앉아 있지도 않았겠죠."

그 무렵 게토는 건성건성 마음 내키는 대로였다. 예를 들어 2006년 칠판에는 '12월 이벤트'에 대한 공지가 적혀 있었다. '18일 월요일 뱅크시 새 프린트, 에디션 1000. 무서명. 100파운드. 1인당 1장.' 한편 다음날에는 '영국 최고의 거리 마술사 다이나모Dynamo의 공연이 있을 예정'이었다.

그러나 작은 전시회의 시대는 지났다. 뱅크시는 이제 스케일과 놀라움을 추구했다. 하지만 한 가지 예외가 있었다. 2003년 7월 그가 해크니의 옛 창고에서 선보인 획기적인 전시회 《알력Turf War》은 팝업이 반영구적인 행사로 변질되기 전에 열렸던 진정한 '팝업 쇼'였다. 겨우 사흘 동안만 열렸지만, 이를 통해 뱅크시는 영국

미술의 새로운 흐름, 즉 무리에 들어올 준비가 되어 있던 스트리트 아티스트들과 벽에 그림을 그리고 캔버스를 파는 아티스트들의 운동을 이끄는 리더라는 지위를 확립했다.

앤디 워홀이 1962년 뉴욕 스테이블 갤러리에서 처음으로 전시를 열었을 때 미술평론가 윌리엄 윌슨은 그 전시를 '최초의 서커스 오프닝, 최초의 갤러리 이벤트. (…) 최초의 파티 오프닝'이라고 평했다. 뱅크시는 워홀의 이미지 일부를 사용했을 뿐만 아니라 파티를 여는 기술도 빌려왔다. 사람들이 보기에 그 전시는 서커스 같았는데, 그거야말로 그의 의도였다. 코끼리는 없었지만(다음번에 등장한다) 워홀의 얼굴들로 섬뜩하게 덮인 소, 경찰을 상징하는 색깔인 파란색과 흰색으로 칠해진 돼지, 강제 수용소의 줄무늬로 칠해진 양, 침팬지로 묘사된 여왕, 녹색 모히칸 머리를 한 처칠…. 그야말로 '나를 봐'라고 외치는 전시였다. 첫날밤 그곳에 있었던 팬은 이렇게 말했다. "엄청났죠. 특별 초대석은 정말 아찔했어요. 사람이 너무 많았어요. 다들 담배를 피워댔죠. 사람들은 벽에 그래피티를 하고 뱅크시가 찍어 놓은 스텐실에도 '망할 변절자'라고 썼어요. 그런데도 뱅크시는 전혀 개의치 않았어요. 유명한 사람들도 많았고요. 밖에서는 줄을 섰는데, 패션 잡지에서 튀어나온 것처럼 패셔너블하게 차려입고 하이힐을 신은 여자들이 달스턴의 끔찍스런 창고 앞에서 자기들은 줄을 설 필요가 없다고 뻗댔죠. 그때는 달스턴이 요즘처럼 멋진 곳이 아니었어요."

전시회가 열리기 직전 뱅크시는 『가디언』의 사이먼 해튼스톤에게 자신이 얼마나 흥분했는지 말했다. "나도 가보고 싶은 마음이 있었어요. 정말 잘 꾸며 놓았으니까요." 그는 개막식 날 밤에 그곳에 들어가는 건 위험하다고 판단했다. 그날 자신이 건물 바깥 길에 있었다고 몇 년 뒤에 밝혔다. "그 동네에서 좀 노는 애들, 메르세데스를 타고 온 셀럽들, 호객하는 포주 두 명, TV 방송국에서 나온 네 개의 팀, 게다가 음식을 차에 싣고 와서는 입장하려고 기다리는 사람들에게 파는 한국인 두 명을 봤어요. 진정한 의미에서 세계인들이었죠." 전시가 열린 다음 날 뱅크시도 입장했다. 하필 경찰관들이 그보다 앞서 도착해서는 전시 스탭에게 뱅크시가 여기 있느냐며 묻고 있었다. "도움을 드리지 못해서 죄송합니다. 뱅크시가 누구인지 몰라요." 스태프는 경찰관들에게 거짓말을 했다. "이렇게 말하는데 뱅크시가 전시장으로 들어오더군요. 그는 경찰관을 본 게 틀림없어요. 그림을 보는 것 같았지만 꽤 빨리 움직였고, 조용히 다시 빠져나갔거든요."

뱅크시는 브랜드를 꽤 싫어했지만 이 전시는 스포츠 브랜드 푸마로부터 약간의 재정적 지원을 받았다. 푸마는 로스앤젤레스에서 열린 전시회에 참여했는데, 뱅크시와 제휴하면 거리에서 분명 좋은 평판을 얻을 거라고 생각했다. 방문객들은 엽서 세 장과 푸마 로고가 새겨진 검은색 라텍스 장갑 한 장을 받았는데, 이는 푸마가 후원하고 있다는 걸 상기시키는 약간 독특한 방식이었다. 또한 소매에 푸마 로고가 들어간 소위 '공식 뱅크시 티셔츠'를 살 수 있었다.

색칠한 동물들에 대해서는 뱅크시가 두 가지로 설명했다. 하나는 이렇다. "런던

밖에서 온 사람들은 시골 촌놈이라고 욕을 먹죠. 그래서 나는, 좋아, 시골 촌놈이 뭔지 보여주지. 그래서 동물들을 모아서 칠했어요." 두 번째 설명은 좀 더 진지하다. "우리 문화는 브랜드와 브랜딩에 집착하죠. 소에 라벨을 붙이는 것도 근본적으로 브랜딩이라고 생각해요. 브랜달리즘Brandalism인 거죠." 사실 동물에 칠을 한 것에 대해서는 별다른 설명이 필요 없었다. 그건 대단한 홍보 수단이었다. 뱅크시 캠프의 멤버가 동물보호단체에 전화를 걸어 동물들이 학대를 받고 있다며 제보를 (물론 익명으로) 했는데, 이 역시 홍보였다. 어느 동물보호 활동가는 앤디 워홀의 얼굴이 찍힌 소가 묶인 가로장에 자신을 자전거 자물쇠로 묶기도 했다. 전시는 하루 일찍 문 닫아야 했지만 중요한 문제는 아니었다. 뱅크시는 아직 누구나 아는 이름은 아니었지만 스트리트 아트의 경계를 훌쩍 넘어섰기 때문이다.

그러나 2005년은 그를 슈퍼스타로 만들어준 해였다. 런던, 뉴욕, 파리의 갤러리를 습격한 뒤 그는 이스라엘로 갔다. 자살 폭탄 테러범을 막기 위해 세워진 장벽의 일부인 요르단 강 서안지구 콘크리트 벽에 그림을 그리려는 것이었다. 뱅크시가 최초로 그 벽에 그림을 그린 건 아니었지만 단연 뛰어났다. 뱅크시의 모든 탁월함이 이 그림들에 담겼다. 벽의 끔찍함에 대한 그의 생각을 드러내면서도, 어떤 슬로건보다 미묘하고 훨씬 더 훌륭했다. 그림들은 장소와 잘 어울렸다. 갤러리에 가지 않고도 볼 수 있는 신랄한 작품이었다.

여덟 개의 풍선에 매달린 포니테일 소녀가 벽 꼭대기로 올라가는 것이든, 양동이와 삽을 든 두 아이들이 저마다 밝고 화려한 카리브해를 꿈꾸는 모습이든(벽에 컬러 포스터를 붙여서 이런 장면을 연출했다), 혹은 그저 탈출하려는 소년의 모습이든, 조잡한 사다리가 꼭대기까지 이어져 있었다. 모든 이미지는 이 우울하고 실망스러운 환경에서의 탈출을 이야기했다. 그림들이 모두 금방 없어져버린 건 중요하지 않았다. 사진에 담겨 곧 인터넷에 올라갔기 때문이다.

그렇게 뱅크시의 다음 전시인 《원유Crude Oils》는 그가 이스라엘을 다녀온 두 달 뒤에 열렸고, 《알력》처럼 요란하지는 않았다. 이번 전시는 좀 더 전통적인 갤러리 쇼와 같은 느낌을 주긴 했지만 한 가지 중요한 차이가 있었다. 쥐 164마리, 그러니까 진짜 쥐가 갤러리를 돌아다녔으며 갤러리 직원처럼 차려 입은 해골 틈에 숨어 있었다는 것이다. 그는 런던 서부 웨스트본 그로브에 있는, 미용실과 고급 레스토랑 사이에 자리 잡은 가게를 12일 동안 빌렸다. 첫날 저녁, 페즈(터키 사람들이 애용하는 챙 없는 원통형 모자)를 쓴 남자가 문 앞에서 엽서를 무료로 나눠주면서 군중을 막고 있었다. 뱅크시가 앞서 워홀이 매릴린 먼로를 그렸던 방식으로 케이트 모스를 그린 그림이 들어간 엽서였다. 나중에 뱅크시는 의기양양하게 이야기했다. "개막 날 밤 이웃 사람들이 경관과 보건안전 조사관 여섯 명과 함께 나타났어요. 하지만 우리 전시를 저지하지는 못했죠."

주최측에서 제공한 패스가 없는 사람은 3분 동안만 들어가 있을 수 있었다.

쥐를 피해 다니면서 그림을 보기에는 빠듯한 시간이었다. 여기서 전시된 케이트 모스 캔버스 작품과 프린트는 결국 뱅크시의 화수분이 되었다. 하지만 이 전시의 핵심은 옛 거장과 현대 예술가의 작품을 영리하게 패러디한 작품 스무 점이었다. 그래서 이 전시회의 제목이 '원유'였다. 에드워드 호퍼, 빈센트 반 고흐, 앤디 워홀, 윌리엄 터너를 비롯한 예술가들의 작품을 뱅크시가 나름의 방식으로 다시 그렸다. 애초에 〈쇼 미 더 모네〉(250쪽 아래)는 쥐를 그린 그림들 사이에 있었다. 모네의 '수련'이 떠 있는 물속에 현대 생활의 찌꺼기인 쇼핑 카트 두 대와 도로 표지가 빠져 있다. 이 무렵에는 별로 주목을 받지 못했지만 지금은 어느 미술관장이 '금세기의 가장 중요한 예술 작품 중

<케이트 모스*Kate Moss*>, 뱅크시, 2005

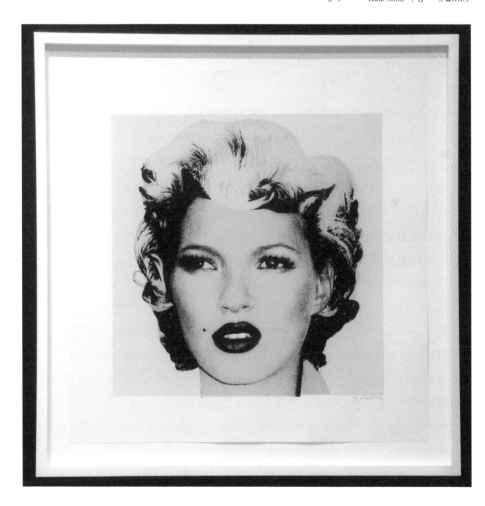

예술가와 기획자

하나'라고 평한 이 작품을, 뱅크시로 하여금 빈 건물을 갤러리로 바꾸도록 해준 부동산 개발업자가 1만 5,000파운드에 구입했다. 그리고 이 작품을 2020년 10월 소더비에서 750만 파운드에 되팔았다. 쥐들을 풀어 놓았는데도, 아니, 어쩌면 쥐들 때문인지 이 전시는 그가 처음 열었던 대규모 전시와 같은 수준의 반향을 불러일으키지 못했다. 하지만 소더비는 그 전시를 '15년이 지난 지금 뱅크시의 경력에서 이정표로 추앙받는' 사건이라고 칭했다.

그러나 그해에 이번에는 기대하지 않았던 쪽에서 수지맞는 일이 생겼다. 11월에 출판사 센추리에서 뱅크시의 『월 앤 피스』를 내놓은 것이다. 이는 뱅크시가 자비 출판한 책 세 권을 바탕으로 몇몇 추가를 비롯해 취향의 문제에 따른 몇몇 삭제를 거쳐 화려하게 다시 꾸민 것이었다. 뱅크시는 자비 출판한 책 『컷 잇 아웃*Cut It Out*』에서, 국립극장에 3미터 크기의 거대한 글자 'BORING'을 쓰는 데 필요한 재료와 소화기를 정확하게 묘사하고는 이렇게 끝맺었다. **'친구들과 퍼 마신 밤에 어울리는 완벽한 동반자.'** 이 말이 『월 앤 피스』에는 훨씬 더 점잖은 제목으로 희석되어 실렸다. **'분홍색 페인트와 소화기, 사우스뱅크, 런던, 2004.'** 이와 비슷하게 그가 덧그린 그림에는 성모 마리아가 자살 폭탄을 달고 있는 아기 예수를 안고 있는데, 곁에는 **'자살 폭탄 테러범들은 포옹이 필요하다'**고 쓰여 있었다. 다들 짐작할 만한 이유로 이 문장은 『월 앤 피스』에서는 사라졌다. 마찬가지로 빅토리아 여왕의 오럴 섹스를 가리키는 제목도 『월 앤 피스』에서는 훨씬 순화되었다.

『월 앤 피스』는 그래피티를 싫어하는 사람들도 즐겁게 읽을 수 있는 즉각적인 매력을 지닌 책이다. 뱅크시의 초기 작품이 많이 실려 있다. 쉬이 짐작할 수 있겠지만 카탈로그 레조네catalogue raisonné(특정 미술가의 모든 작품을 사진과 데이터로 수록하여 시대순, 주제별 등으로 정리한 목록)와는 거리가 멀다. 책의 앞부분에서 그는 아웃사이더로서의 지위를 지키기 위해 다소 어설프게 타협했다. **'뱅크시는 자신의 더 나은 판단에 반하여 1988년 저작권, 디자인 및 특허법에 따라 이 저작물의 저자로 인정받을 권리를 주장했다.'** 그가 양심의 가책을 떨쳐버릴 수 있었던 것은 다행스러운 일이다. 이 책은 경이로운 성과를 거두었기 때문이다.

주류 언론에서는 이 책에 대한 리뷰를 거의 싣지 않았다. 『가디언』이 '자신의 작업에 대한 기고만장한 시선'이라고 언급하기는 했다. 하지만 아무래도 상관없다. 뱅크시는 비평가를 넘어 세상을 향해 말하고 그림을 그리기 때문이다. 센추리의 영향력으로 『월 앤 피스』는 서점에 깔렸고 인터넷에서도 살 수 있었으며, 그의 팬들은 흐뭇해하며 친구들에게도 사라고 말할 수 있게 되었다. 미디어 플랫폼 북트랙에서는 하드커버가 14만 부 이상 팔렸고 페이퍼백은 36만 6,000부가 팔렸다. 미국에서는 하드커버가 13만 부 이상, 페이퍼백은 3만 부가 팔렸다. 엄청난 숫자지만 전체 매출의 70퍼센트 이하일 것이다. 서점과 아마존의 판매치를 포함하기는 했지만 뱅크시 기념품

상점에서의 광범위한 매출 기록은 포함되지 않았고, 해외 판매도 전혀 반영되지 않았기 때문이다. 뱅크시가 어떤 비율로 참여했는지는 알 수 없지만 그가 저작권을 주장할 만한 가치는 충분했다.

『월 앤 피스』가 전통적인 예술세계를 훨씬 뛰어넘어 팬들에게 발화한 것처럼, 뱅크시가 그 뒤에 열었던 두 개의 전시도 그랬다. 2006년 9월, 웨스트본 그로브 전시 이후 1년도 채 되지 않아서 이번에는 로스앤젤레스에서 좀 더 통렬하게 《아슬아슬하게 합법Barely Legal》이라는 전시를 열었다. 그 쇼는 뱅크시에게는 승리이자 재앙이었다. 개막식 때 주차장을 메운 차들과 리무진, 할리우드 스타들의 등장은 승리의 징표였다. 뱅크시는 큰돈을 벌었는데, 300만 파운드라고 알려졌지만 확인되지는 않았다. 그가 이때 미국에서 얻은 명성은 3년여 뒤에 그의 영화가 개봉했을 때 큰 보탬이 되었다. 하지만 이 뒤로 그에 대한 모든 이야기에 '안젤리나 졸리와 브래드 피트가 작품을 구입한 뱅크시'라는 꼬리표가 붙게 된 건 재앙이었다. 졸리와 피트가 자신의 작품에 100만 파운드가 넘는 돈을 쓴다거나 크리스티나 아길레라가 2만 5,000파운드를 쓴다는 건 어떤 아티스트에게도 기쁜 소식일 것이다. 심지어 브래드 피트도 뱅크시를 부러워하는 것 같았다. 그는 『타임스』와의 인터뷰에서 이렇게 말했다. "뱅크시는 이런 온갖 일을 벌이고도 익명이에요. 좋아보여요. 요즘은 다들 유명해지려고 하죠." 하지만 뱅크시는 명성과 할리우드 스타들, 돈 때문에 한동안 혼란을 겪었던 것 같다.

그 쇼는 완벽히 '뱅크시식'이었다. 몇 달 전 로스앤젤레스 시내에 '푸들 미용실'이라는 이름을 가진 1,115제곱미터 넓이의 옛 창고를 소유하고 있던 영화 촬영기사 조엘 어난스트는 지역 서비스로부터 이런 전화를 받았다. "이봐요, 이 사람이 아트 쇼를 열려고 하는데 당신 공간을 보고 싶어 해요." 그는 뱅크시에 대해 들어본 적이 없지만 그들에게 그를 보내라고 했다. 1937년에 지어진 이 창고는 원래 소금 저장고였다가 나중에는 과일과 야채를 취급했고, 1996년부터는 뮤직비디오, 광고, 스틸 촬영 장소로 운영되었다. 호텔 무도회장이 식상했던 사람들은 이곳에서 결혼식을 올리기도 했다. 하지만 예술 전시를 연 적은 없었다. 창고는 도시에서 약간 애매한 지역에 있었는데, 어쨌든 뱅크시의 개막식 날 밤 그곳을 방문한 소더비 임원이 '차에서 내리기가 너무 겁났다'고 했을 만큼 어수선했다.

어난스트는 처음 만남을 이렇게 묘사했다. "뱅크시가 맨 먼저 나타나서 둘러봤고 그 뒤로 티에리 게타〔미스터 브레인워시Mr. Brainwash의 본명〕가 나타났죠. 두 사람은 게타의 브롱코 SUV를 타고 왔어요. 똥차였죠. 티에리는 거기서 카메라로 촬영을 했고 뱅크시는 페인트 얼룩이 묻은 검은 반바지, 스니커즈, 페인트가 더 많이 묻은 티셔츠를 입고 있었어요. 그는 꽤 좋은 사람 같았죠.

그 사람들이 한번 쓱 둘러보고 나서 3주 뒤에 어떤 사람들이 와서는 내 공간을 쓰고 싶다고 했어요." 8월 끝 무렵에 전시를 위해 도착한 뱅크시 팀을 보고 어난스트는

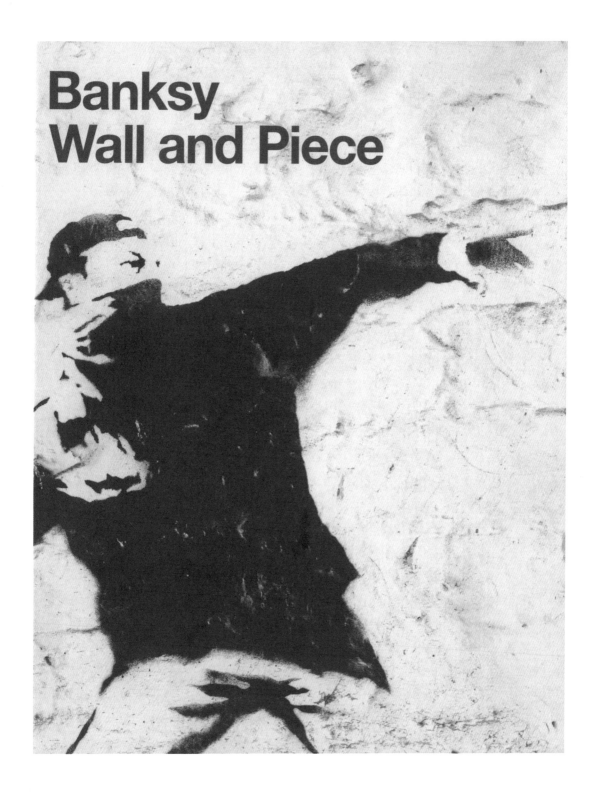

Banksy
Wall and Piece

뱅크시의 책 『월 앤 피스』 표지, 2005년
출간

깊은 인상을 받았다. "영국에서 열두 명 정도 되는 핵심 멤버들이 와서는 로스앤젤레스에 필요한 다른 인원을 고용했어요. 이 친구들이 와서는 해치웠죠. 껄렁껄렁한 양아치들이 아니었어요. 진지했죠." 그럼 누가 지휘했을까? "스태프 관리나 자질구레한 일을 담당하는 사람들이 더 있었어요. 그들은 뱅크시가 일에 집중할 수 있도록 그를 조금 풀어주려고 했어요. 영화로 치면 감독에게 조감독과 프로덕션 매니저 같은 것이 있어서 뱅크시가 일상적인 업무와는 조금 거리를 두었던 것 같아요. 그는 늘 거기 있었다." 그의 말인즉 뱅크시는 "조용하고 겸손했지만 환상적인 정신"을 가지고 있었다.

"그 사람들은 쉬고 즐기는 것을 좋아했지만 일정이 빡빡했어요. 피자, 맥주, 스카 음악ska music으로 버텼죠. 아침 열 시나 열한 시에 들어와서 자정까지 일하고, 새벽 서너 시까지 로스앤젤레스 곳곳에서 물건을 싣고 돌아와서는 다음날 똑같이 일했어요." 약 3주 동안 모든 작품을 제작한 후 발송하고 창고를 빌리는 데 약 2만 5,000달러가 들었다. 이 정도 규모는 뱅크시의 한계를 넘어선 듯보였다. 로스앤젤레스에서는 데이미언 허스트가 자금을 지원했다는 소문이 돌았다. 그럴듯했지만 사실이 아니었다. 뱅크시와 스티브 라자리데스가 영국에서 열었던 두 개의 중요한 전시 《알력》과 《원유》가 짧은 기간에 큰 수익을 거두었고, 그 돈으로 로스앤젤레스 전시까지 열 수 있었던 것이다.

어난스트는 뱅크시 팀이 자신의 창고를 사용하기 위해 협상할 때 '코끼리를 데려와도 괜찮을지' 물었던 걸 기억한다. "그래서 나는 말했죠. '그럼요, 필요한 허가를 받으면요.' 말, 낙타, 회색곰을 비롯해서 온갖 동물을 촬영하더군요. 그건 별 문제가 아니었어요. 하지만 동물들에 실제로 칠을 할 거라는 말은 하지 않았죠."

'잊어버렸다고' 넘기기에는 중요한 문제였다. 쥐, 소, 돼지, 양이 아니라 이번에는 더 큰 동물이 등장했다. 서른여덟 살 먹은 늙은 코끼리 타이Tai였다. 뱅크시는 이전에도 쥐를 뺀 나머지 동물들에 색을 칠했듯 이번에도 전시 내내 코끼리에 페인트칠을 해놓았다. 관객들에게는 '무독성' 페인트를 썼다고 안내했다. 전시장 한복판에 뱅크시의 그림이 걸린 아늑한 거실이 마련되었고, 코끼리는 여기 머물렀다. 타이의 등에 칠해진 색상과 무늬는 방의 끔찍하기 짝이 없는 벽지와 잘 어울렸다(결국 코끼리는 그런 아늑함에 어울리지 않아 한쪽으로 옮겨졌다). 코끼리는 '해브 트렁크 윌 트래블'이라는 회사에서 실어 왔다. 조련사들은 코끼리를 '규칙적으로 먹이와 물을 주고 목욕을 시키고 매일 밤 우리로 데려갔다'고 해명했다. 하지만 이 정도로는 동물 애호가들을 납득시킬 수 없었다.

뱅크시는 코끼리에 진지한 주장을 담았다. 관람객들이 받은 카드에는 이렇게 쓰여 있었다. **'방에 코끼리가 있다. 우리가 결코 이야기하지 않는 문제가 있다. 17억 명이 깨끗한 물을 쓸 수 없으며 20억 명이 빈곤선 이하에서 살고 있다….'**

하지만 방에 살아 있는 코끼리가 버젓이 있는데 누가 세계 빈곤에 신경을 쓸까?

'방에 코끼리가 있다.
우리가 결코 이야기하지
않는 문제가 있다.
17억 명이 깨끗한 물을
쓸 수 없으며 20억 명이
빈곤선 이하에서
살고 있다…'

—

뱅크시

—
뱅크시가 (무독성 페인트로) 칠한 38세의 늙은 코끼리 타이.
2006년 로스앤젤레스에서 열린 전시회는 매진되었고 법망을 간신히 피했다.

———
뱅크시가 2006년부터 만든 가짜 패리스
힐튼 CD 커버

잔인한 노릇이지만 예상대로 코끼리는 호기심을 끄는 이야기가 되었고, 세계 빈곤은
금세 배경으로 묻혔다.

쇼가 열린다는 사실은 첫날 밤 프리뷰에 초대된 유명인을 빼고는 쇼가 시작되기
직전에야 알 수 있었다. 물론 기자회견은 없었지만 뱅크시는 오프닝을 하기도 전에
신문 헤드라인을 장식했다. 그달 초, 뱅크시 팀은 영국 전역의 음반 매장 마흔두 곳을
방문하여 『가디언』의 평론가가 '산만하고 지루하게 들렸다'고 평했던 패리스 힐튼의
데뷔 CD를, 뱅크시가 직접 리믹스한 패리스 음악을 담은 CD 500장으로 바꿔서
진열해놨다. CD는 40분짜리 리듬 트랙과 함께 제공되었지만 더 중요한 것은 그가
패리스의 '공허함'을 드러내는 라이너 노트를 멋지게 조작했다는 점이었다. 그는 원래
CD의 바코드를 그대로 남겨둬서는 구매자들로 하여금 정품을 사고 있다고 생각하게

했다. 구매자들은 나중에 열어 보고서 풍만한 가슴을 드러낸 패리스의 모습을 보았을 것이다. 원곡의 제목은 이런 질문들로 바뀌었다. '나는 왜 유명해졌지?' '내가 뭘 했기에?' '나는 왜 사는 걸까?' 그리고 새로운 패리스가 표현하는 이런 생각도 실려 있었다. '당신이 내 CD를 살 때마다 당신은 가난해지고 나는 부자가 된다.' 앨범을 구입한 사람은 아무도 불평하지 않았다. 9.99파운드에 샀는데 2008년 보넘스에서 커버와 케이스가 완비된 CD 한 장이 3,120파운드에 팔렸다. 이 뒤로 인터넷에서 CD 가격이 8,000파운드까지 올랐다. 심지어는 패리스 힐튼도 '정말 멋지다'면서 사려 했지만 실패했다.

그로부터 일주일 뒤 뱅크시는 대서양 건너편의 디즈니랜드를 방문했는데, 인형을 배낭에 쑤셔 넣은 채였다. 그 인형을 부풀리면 오렌지색 옷에 검은 후드를 쓰고 수염을 기른 관타나모〔2001년 9.11 테러 이후 미국의 부시 행정부가 쿠바 관타나모만에 설치한 테러 용의자 수감 시설로서, 가혹 행위와 인권 유린으로 악명 높다〕 수감자의 모습으로 바뀌었다. 그는 철조망과 펜스를 피해 놀이기구 '빅 선더 산악철도'를 보호하는 난간 옆에 인형을 세워두었다. 훤한 대낮에 몰래 인형을 두는 건 상당한 용기가 필요했다. 90분쯤 뒤에 인형이 발견되자 철도가 멈췄다. 뱅크시는 모험을 할 때마다 늘 그랬듯 이번에도 자신을 촬영했다. 관타나모 수감자들과 뱅크시의 쇼는 언론의 더 큰 주목을 받았다.

어김없이 시간에 쫓겼지만 뱅크시는 이번에도 해냈다. 《아슬아슬하게 합법》은 무료 입장이었고 겨우 사흘만 열었지만 3만 명이 관람했다. 어난스트는 말했다. "맨 처음 든 생각은 '세상에, 화장지를 더 사와야겠어'였어요. 바깥 줄이 거리 축제로 바뀌면서 멋진 광경이 되었죠." 같은 날 『뉴욕 타임스』와 『로스앤젤레스 타임스』의 1면을 장식한 것은 뱅크시가 미국 전역에서 이름을 알렸다는 것을 의미했으며, 이미 인터넷으로 그를 지켜보고 있던 미국 서부 팬들에게는 컴퓨터 화면으로만 보던 그의 작품을 갤러리에서 실제로 볼 수 있는 기회였다.

어난스트는 수수료를 받았고 전시를 위해 자신이 들인 수고의 대가로 약속한 그림도 받았다. "한 해 지나니까 그런 생각이 들더군요. '이 녀석들이 뒤통수를 쳤구만, 그림을 받기는 틀렸어. 걔는 너무 커졌어.' 하지만 그게 왔어요. 그림이 도착했죠."

이들 모두 독특한 전시였다. 어느 미술평론가의 말대로 웨스트본 그로브의 쥐들은 전시라기보다는 해프닝에 가까웠다. 뱅크시는 주류 예술세계 밖에서 솜씨 좋게 자신의 세계를 펼쳐보였다. 하지만 뱅크시의 본격적인 활약은 이제부터였다.

집으로 돌아온 무법자

Chapter 7

2008년 가을 브리스틀 미술관 직원들은 자신이 뱅크시의 대리인이라고 밝힌
사람으로부터 한 통의 전화를 받았다. 이 사람은 미술관장 케이트 브린들리와 통화하고
싶다고 했다. 당연히 직원들은 고약스러운 농담이라고 여기고는 관장에게 연결하지
않았다. 설령 뱅크시가 브리스틀에서 태어났대도 웅장하지만 칙칙한 시립 미술관에
무슨 볼일이 있었겠는가?

하지만 그건 장난 전화가 아니었다. 뱅크시 팀은 미술관 측과 직접 접촉하려
여러 차례 시도했지만 성공하지 못했고, 결국 전화를 걸 수밖에 없었던 것이다. 전화를
건 사람은 관장과 직접 통화하지는 못했지만 마침내 미술관 전시 책임자인 필 워커와
닿을 수 있었다. 전화를 건 사람은, 뱅크시가 뉴욕에서 열릴 애니메이션 쇼《펫 스토어
빌리지와 차콜 그릴The Village Pet Store and Charcoal Grill》을 직접 기획했고, 이 쇼에
브리스틀 미술관 대표를 초대하고 싶다고 했다. 이제 실제 상황이라는 게 분명해졌다.

3주 동안 열린 이번 전시는 그가 앞서 보여줬던 것들과 전혀 달랐다.
로스앤젤레스에서 열렸던 《아슬아슬하게 합법》과 달리 7번가의 작은 갤러리에서
열렸는데, 스무 명도 들어갈 수 없는 곳이었다. 뱅크시와 친구들은 한 달 동안 장신구
가게를 '펫 스토어'로 바꾸고 바깥에 짚을 깔아 완성했는데, 쇼윈도 디스플레이는
다소 어수선했다. 늘 불행해 보이는 햄스터나 앵무새 대신에 거울 앞에서 조용히
발톱을 다듬는 토끼, 소스에 몸을 담근 두 발 달린 치킨너겟, 그리고 나무 위에 늘어져
있는, 표범이라기보다는 표범 가죽에 가까운 존재가 있었다. 안에는 커다란 어항에서
헤엄치는 피시핑거fish finger〔냉동 물고기 살을 수직으로 자른 가공제품〕, 튀김옷
안에서 꿈틀거리는 핫도그, TV로 포르노를 보는 침팬지, 둥지에 있는 새끼 CCTV를 바짝
들여다보는 어미 CCTV를 비롯한 여러 가지가 있었다. 이런 모습들은 '장난을 치는 건가?
진심이야?'라는 물음을 다시 불러일으켰다. 그는 로스앤젤레스에서 전시했던 코끼리
'타이'를 언급하며 이렇게 말했다. **"나는 지난 전시에서 동물을 착취해서 번 돈을 모두 동물
착취에 관한 새로운 전시에 썼어요."**

필 워커는 뉴욕을 방문해 전시를 본 뒤 뱅크시 팀을 만났다. 이들은 브리스틀에서
전시를 열고 싶다고 했고, 미술관 측의 의향을 물었다. 미술관장 케이트 브린들리는
당시를 이렇게 회고한다. "그게 첫 번째 요청이었죠. 그건 모두 그쪽 생각이었어요.
예전에 우리도 뱅크시와 함께 전시를 할까 생각을 하기는 했지만, 실제로 그렇게
될 거라고 믿지는 않았죠. 우리는 돈도 없고 영향력도 없는 지방 미술관이니까요.
거기서부터 이야기가 본격적으로 진전된 거예요. 뱅크시가 우리 미술관을 잘 안다는
걸 금방 알 수 있었죠. 그는 작품을 어떻게 전시할지에 대한 아이디어가 많았어요.
서로 대화를 나눴죠. 물론 그와 직접 대화를 나눈 게 아니라 그가 설정한 장치를 통해
그의 대리인과 대화를 나누었어요. 그리고 그가 우리 미술관에서 펼칠 전시에 대한
아이디어를 담은 드로잉들도 보여주었죠."

———
펫 스토어에서서
애니매트로닉animatronic 치킨너겟 두
마리가 먹이를 먹고 있다.
뱅크시가 뉴욕에서 개최한 3주간의
전시회 장면, 2008

뱅크시가 창안하고 뱅크시가 자금을 조달하고 뱅크시가 홍보하는 뱅크시의
아이디어로, 뱅크시는 원하는 대로 계약서를 쓸 수 있었다. 매우 빡빡한 계약이었는데
특히 프로젝트에 대해 아는 사람, 뱅크시와 접촉하는 사람에 한해서 그랬다. 브린들리는
말했다. "그들은 계약 방식에 대해 매우 노골적이었어요. 그런 일을 벌이려면 아주
은밀해야 했습니다. 물론 이 모든 것은 우리가 일반적으로 진행하는 방식과 전혀
달랐어요. 보통 우리는 수많은 이해당사자들과 팀이 참여하는 홍보와 계획, 구성에
시간을 많이 들이니까요. 곧바로 완전히 다른 방식으로 일해야 했어요. 우리에겐 굉장한
기회였으니 위험을 관리해야 했죠. 그들은 정말 엄격했거든요. '알려지면 끝이에요. 모두
취소할 겁니다.' 그래서 우리는 그렇게 계획을 세워야 했어요." 미술관 직원들 중에서도
일부만이 이 비밀 프로젝트에 참여할 수 있었다.

브리스틀 시의회가 받아들여야 했던 계약 조건은 너무 엄격했다. 전시회가 끝나고 1년 후 내가 필 워커에게 전시회에 대해 더 물어보자 그는 '아티스트로부터 출판 허가를 받았는지' 물었다. 이후 뱅크시 홍보팀을 통해 확인을 받고는 내게 사과했지만 '계약상 자세한 내용은 공개할 수 없다'고 답했다. 그런데 마침 그 무렵 케이트 브린들리가 브리스틀에서 다른 곳으로 일자리를 옮겼기에 그녀를 인터뷰할 수 있었다.

뱅크시와 브리스틀 미술관의 교섭은 2008년 10월에 이루어졌는데, 뱅크시는 다음 해 6월에 쇼를 열기를 원했다. 얼핏 시간이 넉넉해 보이지만 뱅크시가 원하는 기준을 충족시키려면 빠듯했다. "우리 미술관 예산은 아주 적어서 딱히 그쪽에 줄 게 없었어요. 하지만 그쪽에서는 걱정하지 않았죠. 우리에게 원한 건 전시 공간, 소장 작품에 접근할 권리, 그리고 협력과 유연성이었어요. 그 사람들한텐 엄청난 자원과 인맥, 그리고 8개월 안에 전시를 꾸릴 수 있는 능력이 있었어요. 쇼의 규모를 생각하면 놀라운 속도죠."

아마도 역사상 처음이자 마지막으로 미술관이 예산을 의식하지 않고 치른 행사일 것이다. 대단한 사치였다. 뱅크시는 늘 그랬듯 익살스러운 사전 성명에서 이 전시가 **'납세자들의 돈이 내 그림을 벗겨내는 대신 걸어두는 데 사용된 첫 번째 예'**라고 했다. 브린들리는 이렇게 말했다. "전시회를 열 때 가장 중요한 문제가 비용 관리죠. 하지만 뱅크시와 일할 때는 그가 비용을 부담했기 때문에 그런 걱정을 할 필요가 없었어요. 사실 이상한 입장이었어요. 그쪽에서는 '비용 문제는 우리가 알아서 할게요'라고 했거든요. 정말 신기했죠." 시의회 부의장인 사이먼 쿡은 추가 경비로 6만 파운드를 책정했는데, 10주 동안의 전시로 1500만 파운드의 경제적 효과를 거두었다. "몇몇 사업이 중단되는 걸 막아주었어요. 일부 업자들은 그게 없었다면 사업을 유지할 수 없었을 거라는 걸 알았고, 우리가 내년에 펼칠 사업에 대해 곧바로 물어왔죠." 비록 대략적인 수치이긴 하지만 뱅크시 효과는 분명히 있었다. 『이브닝 포스트』는 흥분한 어조로 이 전시를 '그가 고향에 안긴 가장 큰 선물'이라고 평했다.

전시회가 얼마나 급진적이었는지 이해하려면 뱅크시가 들어오기 전에 이 미술관이 어떤 곳이었는지 살펴봐야 한다. 위풍당당한 2등급 등록문화재 건물에 자리 잡은 이 미술관은 담배 사업으로 재산을 모은 윈터스토크 남작 헨리 윌스 경이 브리스틀 사람들에게 '교육과 즐거움을 위한' 선물로서 1905년에 개관했다. '백과사전 같은'이라는 표현은 좀 관대하고, '두루 아우르는'도 그렇다. 덜 친절한 표현이지만 '칙칙한'이 잘 들어맞는다. 안에서 집어들 수 있는 책자에는 '미술관이 초기부터 현재까지 우리 세계에 대해 들려주는 이야기'가 담겨 있다. 밖에서 보면 에드워드 시대(1901-1910)의 긍지가 넘치고, 안으로 들어서면 대리석 계단과 황동 난간이 보인다. 입구 왼편에는 영국과 남서부 야생동물 갤러리가 있고 오른편에는 사자 머리를 한 여신 세크메트Sekhmet와 홍수의 신 하피Hapi가 이집트 갤러리를 지키고 있다. 공룡도 있는 세계 야생동물

갤러리에는 항상 잔뜩 신난 어린이들과 그만큼의 박제 동물이 있고, 열두 대의 피아노와 화석, 은, 광물, 중국에서 온 유리잔과 도자기가 있었다. 날개 두 개가 위아래로 달린 복엽 비행기는 중앙 홀에 걸려 있으며, 집시 카라반은 1층에 자리 잡고 있었다. 동양 미술과 브리스틀 예술가들의 작품을 비롯해 윌리엄 터너, 티치아노, 보티첼리, 조반니 벨리니, 알프레드 시슬레와 조르주 쇠라의 작품을 볼 수 있었다. 이곳은 한때 위대한 무역항으로서 세계 곳곳에 영향력을 행사하고 보물을 모으던 브리스틀이 이제는 빛바랜 모습을 보여줬다.

그리고 이 견고한 환경 속으로 뱅크시가 들어왔다. 『옵저버』는 이번 전시를 '어떤 면에서 봐도 변절'이라고 했다. 관객에게는 즐거움이겠지만 뱅크시가 무법자로서의 과거를 버리고 기성 미술계에 합류했다는 의미다. 평소 뱅크시의 지지자였던 발데마르 야누슈차크는 『선데이 타임스』와의 인터뷰에서, 뱅크시가 그 전시를 열지 말았어야 한다고 말했다. "뱅크시는 믿을 수 있는 예술가였고, 누구에게도 빚진 것이 없는 자유로운 창조적 목소리였다. 뱅크시는 미술관에서 모시는 존경받는 예술가와는 다르다. 여기서 파괴되고 있는 것은 브리스틀 미술관의 익명성이 아니라 뱅크시의 레종데트르raison d'être〔존재 이유〕다."

둘 다 가혹하기 짝이 없는 평가다. 그 쇼는 상상력의 거대하고 즐거운 도약이었다. 현대미술에서는 아무런 방해도 받지 않고 멋진 주인공이 된 화이트큐브가 뱅크시만의 맥락으로 다시 확립되었다. 화이트큐브는 중립적인 공간으로 여겨진다. 사실 너무나 엄숙한 공간이라서 예술계에 속하지 않은 다수가 그곳을 좋아하긴 어렵다. 하지만 뱅크시는 완전히 다른 맥락을 선택했고 그걸 멋지게 해냈다. 뱅크시의 전시에서는 작품을 서서 쳐다보거나 벽에 붙은 작품 정보를 읽고 나서도 무슨 의미인지 알 수 없어 당혹스러워하는 관람객은 없었다. 아니, 부분적으로는 미술관에서 열리는 얌전한 전시이기도 했다. 뱅크시의 작품은 평범하게, 혹은 다소 미술관 같은 공간에 걸려 있었다. 또 어떻게 보면, 미술관의 소장품 컬렉션에서 뱅크시를 찾아내는 현대판 보물찾기 놀이였다. 관람객 대부분이 카메라를 갖고 와서는 나중에도 즐길 수 있도록 기록하고 친구들에게도 전송했다.

이번 전시에서 뱅크시는 스텐실의 한계를 넘어 표현 방식의 경계를 넓히는 모습을 보여주었다. 입구 홀에서는 그가 글래스턴베리에서 만든 미니 조각상 〈보그헨지〉가 관람객들을 맞았다. 보그헨지는 이동식 화장실을 '스톤헨지Stonehenge'처럼 세운 것이다. 전시회가 열리고 한 달 후, 패스트푸드 체인점 맥도널드의 마스코트인 로널드 맥도널드가 곤드레만드레가 된 모습으로 미술관 입구 난간에 위태롭게 앉아 있는 모습이 발견되었다. 위스키 병과 함께였다. 내부의 큰 홀에는 일곱 개의 조각상이 있었다. 〈보그헨지〉와 로널드 맥도날드는 뱅크시 전시가 여태까지 미술관에서 열린 것과는 다르다는 메시지를 강렬하게 전달했다.

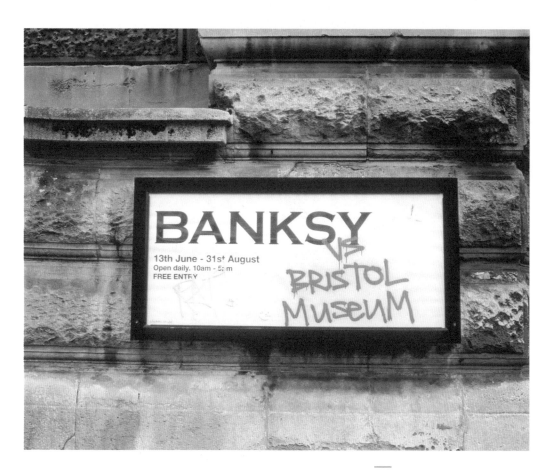

브리스틀 미술관 뱅크시 전시 안내판,
2009년 여름

내부의 조각상 면면은 이러했다. 조련사를 잡아먹은 게 분명한 사자는 입에 채찍을 물고 뺨에 피를 묻힌 채 만족스러워하고 있었다. 패리스 힐튼, 혹은 그녀를 닮은 여성은 엄청나게 많은 쇼핑백을 한껏 움켜쥐었고, 미켈란젤로의 〈다윗상〉은 몸에 자살 폭탄 조끼를 둘렀다. 〈밀로의 비너스〉는 노숙자의 모습이었는데, 개를 데리고 있는 그녀의 발 앞에 동전 몇 개가 흩어져 있었다. 깜찍한 날개를 단 천사가 머리 위에 커다란 분홍색 페인트 통을 올려 놓았고, 페인트가 받침대 아래까지 흘러내리다가 기둥에 붙은 윈터스토크 남작의 이름에 닿기 직전에 다행히 멈추었다. 이 조각품들로 둘러싸인 홀 중앙에는 일부가 불에 탄 아이스크림 밴이 서 있었다. 흔히 듣게 되는 짜증나는 아이스크림 로고송이 흘러나왔고 한쪽에는 그래피티가 그려져 있었다. 그리고 거대한 아이스크림이 그 위에서 녹아내리고 있었다.

회전목마를 타고 있는 기동경찰

조련사를 잡아먹고 만족한 사자

높이 자리 잡은 복엽 비행기에 앉아 이 모든 것을 바라보는 존재는, 디즈니랜드에서 마지막으로 목격됐던 '관타나모 수용소에서 탈출한 죄수'의 업그레이드 버전이었다. 실물 크기의 오렌지색 옷을 입은 이 인형은 브리스틀에 도착한 직후 미술관 벤치에 놓였다. 하지만 전시 배치는 몇 주 동안 계속 변화했고, 뱅크시 팀의 누군가가 이 인형을 비행기 조종석에 앉히자는 기발한 아이디어를 냈다.

뉴욕의 애니매트로닉스는 대량으로 반입되어 뒤편 홀의 '부자연스러운 역사Unnatural History'라는 공간에 자리 잡았다. 지저귀는 트위티, 헤엄치는 피시핑거, 잠자는 표범 가죽을 비롯한 모형들 옆에 위치한 미술관 메인 홀은 뱅크시의 지저분한 스튜디오로 꾸몄다. 스튜디오에는 스프레이 페인트와 그의 작품에서 나온 스텐실, 그리고 다른 작품들의 예비 스케치가 있었다. '좋은 생각' '나쁜 생각' '남의 생각' 그리고 '포르노그래피'라는 라벨이 붙은 서류 캐비닛 서랍도 준비되어 있었고, 픽셀로 이루어져서 실망스러울 만큼 알아보기 어려운 자화상도 있었다. 니트 카디건을 입고 의자 맞은편의 이젤에 앉아 '삶의 깡패THUG FOR LIFE'(빈센트 반 고흐의 일생을 다룬 어빙 스톤의 유명한 소설 『삶의 열망Lust for Life』에 대한 패러디)를 읽는 모습이었다. 실제 그의 스튜디오에 있던 작업들을 옮겨와 완전히 새롭게 배열한 것이었다. 하지만 미술관 전체에 여기에 전시된 것 말고도 많은 전시품이 있었다. 전체 전시품은 100점이 넘었다.

사이먼 쿡은 전시 마지막 날을 기억한다. "마지막으로 보고 싶어서요. 그리고 갤러리에서 사람들을 지켜봤어요. 사람들은 뱅크시를 찾아다니다가 마침내 찾아냈지만, 그러면서도 우리가 르누아르를 비롯한 중요한 예술가들의 작품을 소장하고 있다는 건 깨닫지 못하더군요." 그렇다. 미술관은 언제나 '깊이'를 지니지만 그걸 발견하려면 어떤 서명이나 뱅크시가 필요했다.

석순 사이에 둥지를 튼 딜도부터 온갖 야생동물 사이에서 재갈이 물린 새끼 양, 그릇과 도기 사이에 놓인 흡연용 파이프까지, 모든 것이 있었다. 심지어 위에서 말했듯 집시 카라반까지 출동했다. 바퀴 중 하나가 쇠사슬로 묶였고 문에는 퇴거 공고가 붙어 있었다. 인터넷에서 이런 별난 것들을 보고 있자니 예비학교 시절 동네 박물관으로 놀러갔다가 너무 지루해서, 우리끼리 전시 제목을 바꿔 달아 온통 뒤죽박죽으로 만들었던 기억이 났다. 며칠 뒤 교장 선생님 앞으로 끌려가 매를 맞았다. 하지만 뱅크시가 비슷한 짓을 하자 다들 감탄했다.

—— (위)
<직업소개Agency Job>, 뱅크시
캔버스 바깥으로 뛰쳐나온 것 같은 인물을 보고 관람객이 놀라워하고 있다.
—— (아래)
우리 안에서 그림을 그리는 원숭이 화가 애니매트로닉

미술관의 옛 거장들의 작품 사이에 몇몇 변형된 그림이 숨겨져 있었다. 아기 예수와 함께 아이팟을 들고 있는 성모 마리아, 데이미언 허스트의 스팟 페인팅spot painting 작품을 가필하여 '개선'하는 쥐, 전형적인 19세기 풍경화 속에서 엉큼한 짓을 하는 커플까지…. 내가 개인적으로 가장 좋아하는 작품은 장 프랑수아 밀레가 1857년에 그린 〈이삭 줍는 사람들〉을 변형시킨 것이다. 원작에는 수확이 끝난 뒤 밀밭에서 이삭을 줍는 세 명의 여성 농민이 그려져 있는데, 그중 한 명이 캔버스에서 잘려나가서는(물론 이건 복사본이고 원본은 오르세 미술관이 안전하게 보관하고 있다) 액자 구석에 앉아 한숨을 돌리고 있다. 이 그림에는 〈직업소개〉라는 유머러스한 제목이 붙었다. 뱅크시는 매력적인 원작에 인간성의 층위를 부여했다. 옛 거장들 사이에 숨겨져 있던 뱅크시의 다른 작품들과 마찬가지로 이 그림은 '지역 예술가'의 작품으로 취급되었다.

뱅크시의 요구 중 미술관이 받아들일 수 없는 건 없었을까? 케이트 브린들리에

뱅크시 전시회를 보러 브리스틀 미술관에 온 관람객들이 아이스크림 밴 앞에 서 있다.

따르면 이렇다. "몇 가지 있었어요. 하지만 아주 적었어요. 꽤 놀랐죠. 우리가 '그건 안 돼요, 적절치 않아요.' 했던 건 거의 없었고, 다른 아티스트들과 마찬가지로 협의를 했죠."

뱅크시 팀은 몇 달 동안 전시장 밖에서 전시회를 구성했는데, 이 모든 걸 가져와서 설치하는 데는 이틀이면 충분했다. 비밀 프로젝트에 참여하지 않은 미술관 직원들에게는 촬영을 위해 전시장을 폐쇄한다고 공지했다. 브린들리는 감탄했다. "마치 커다란 탈의실 같았죠. 우리 모두 들어와서는 문을 닫았어요. 뱅크시 팀의 인력과 재정 때문에 가능한 일이었어요. 엄청난 프로들이더군요. 나도 전시를 많이 꾸려봤지만 이번에는 규모도 컸고 진행 속도도 빨랐어요. 꼭 영화 스텝들과 일하는 것 같았어요."

그 무렵 TV 인터뷰에서 그녀는 뱅크시를 만난 적이 있느냐는 질문을 곧잘 받았고, 그녀는 항상 같은 대답을 하며 활짝 웃었다. 그녀는 뱅크시가 미술관에 있었다는 것, 그리고 그가 쇼를 세부적으로 계획했다는 것을 알았다. 미술관에서 작업한 사람들 중 누가 뱅크시인지는 몰랐느냐는 질문에 그녀는 이렇게 대답했다. "그래요. 우리는 지금도 그 사람들 중 누가 뱅크시인지 몰라요. 그게 정말 매력적인 점이죠."

전시회를 둘러싼 과대광고가 가장 아쉬운 점이었다. 이 쇼에는 가당치 않게도 《뱅크시 對 브리스틀 미술관》이란 제목이 붙었다. 마치 뱅크시가 '희대의 강도'라도 된 듯 진짜 파괴범이 되어 미술관으로 들어가는 불청객처럼 묘사됐다. 사실은 전야제 파티와 전시에 따른 홍보 캠페인의 세부까지 모든 게 사전에 계획되어 있었는데 말이다.

여기에는 시의회의 사인을 받은 계약서가 분명히 말해주듯 범죄적인 성격은 없었다. 그는 이 전시회 비용으로 1파운드만 청구했고 박물관에 작품 한 점을 주기로 합의했다(실제로는 페인트 통을 뒤집어쓴 천사와 올리브 나무로 만든 예루살렘의 복잡한 축소 모형까지 두 점을 주었다. 후자는 뱅크시가 구입한 제품에다 284명의 군인과 한 명의 테러리스트를 추가한 것이었다). 전시 작품의 보험료를 제외한 거의 모든 비용을 뱅크시가 조달했기 때문에 그에게 최종 결정권이 있었다. 이는 분명한 사실이다.

정보공개 요청 후 주요 부분을 비워두고 공개된 계약서의 대부분은 법률 용어의 나열이었다. 주요 계약과 함께 위원회와 개인이 서명한 별도의 기밀 유지 계약이 있었다. 이에 따르면 미술관은 '아티스트 및 그와 함께 일하는 사람들의 사생활과 익명성을 보장하기 위해 모든 합리적인 노력'을 해야 했다. 미술관이 법률상의 요구로 CCTV 영상을 공개해야 하는 경우에는 '아티스트를 비롯한 모든 인원의 얼굴을 가려야 한다'.

언론과 관련하여 뱅크시는 '미술관은 전시와 관련한 모든 홍보, 매체, 인쇄물 및 웹사이트 정보에 대해 서면 승인을 받아야 한다'며 완전히 통제했다. 미디어와의 모든 접촉은 뱅크시의 홍보팀이 맡았다. 전시회를 뱅크시 자신의 취향대로 꾸미기 위해 세부까지 꼼꼼하게 규정한 합의는 그가 브리스틀에서 파괴자로 지내던 시절에서 얼마나 멀리 왔는지를 분명하게 보여주었다. 전시 세션은 세 차례로 나뉘었고 이는 합리적인 처사였다. 술과 음악에 대한 라이센스는 뱅크시가 직접 신청할 수 없었기 때문에

미술관이 취득해야 했다. 또한 개막 21일 전에 방문객 명단을 제출해야 했다(뱅크시가 마음에 들어하지 않는 방문객을 어떻게 처리할지는 계약서에 명시되지 않았다).

각 세션에 600명의 게스트를 초대할 수 있었다. 첫 번째 세션은 오후 4시부터 4시 30분까지였으며, 이때는 미술관이 모든 게스트를 선택할 수 있었다. 두 번째 세션은 오후 4시 30분부터 6시 30분까지였으며 게스트는 뱅크시가 500명을, 미술관이 100명을 선택할 수 있었다. 세 번째 세션인 파티 타임은 오후 7시 30분부터 10시 30분까지였으며 게스트 모두를 뱅크시가 선택할 수 있었다. 다들 어떤 세션에 초대받길 원했을지는 모르겠다. 몇몇 오랜 친구는 받아 마땅한 색깔의 손목 밴드 티켓을 차고 왔고 뱅크시는 이들에게 침묵을 지켜준 것에 감사하는 쪽지를 주었다. 밤이 깊어가면서 손목 밴드에 대한 규칙은 느슨해졌다.

그러나 이런 강박적인 계약에 집중한 나머지 이 쇼가 절대적인 성공을 거두었다는 점을 간과해서는 안 된다. 12주 동안 미술관에 30만 명이 방문했다. 뱅크시 팀은 앞선 전시로 짐작컨대 미술관이 미어터질 거라고 경고했다. 브린들리는 당시를 이렇게 회상했다. "솔직히 우리는 그게 무슨 말인지 상상도 못했어요. 모두가 깜짝 놀랐고 아무튼 감당을 해야 했죠." 어떤 때는 줄이 너무 길어서 입장하는 데 서너 시간이 걸렸다. 사이먼 쿡은 말했다. "차를 몰고 들어가기가 곤란할 지경이었죠."

브리스틀 『이브닝 포스트』의 '특별판'에는 관람객들이 어느 지역에서 왔는지를 보여주는 지도가 실렸다. 심지어 우루과이에서 온 관람객도 있었다. 하지만 관람객 대다수가 전에는, 혹은 오랫동안 미술관에 가본 적 없는 사람들이라는 점이 가장 중요할 것이다. 뱅크시는 새로운 관람객을 불러들였다. 하지만 통계라는 수단으로 관람객들을 분류하면 대다수는 '부유한 성취자', '도시의 자산가', '편안하게 잘 사는' 사람들이었다. 그러니까 더할 나위 없이 대중적이고 거의 공짜에 가까운 이런 전시조차 뱅크시가 바랐을 법한 관람객들에게는 충분히 다가가지 못했던 것이다.

미술관은 전시를 애초 예정보다 3주 연장하고 싶었지만 그러지 못했다. 전시 마지막 2주 동안 개장 시간을 연장하는 것만 허락받았다. 브린들리는 미술관이 뱅크시에게 큰 선물을 받은 것 같다고 말하며 이렇게 덧붙였다. "구겐하임이든 뉴욕 현대미술관이든 아무 데서 전시를 할 수 있었지만 브리스틀 미술관과 함께하기로 했잖아요. 내가 한 일은 딱히 없어요. 뱅크시에게 문을 열어준 것, 그게 전부죠. 사람들은 즐거워했어요. 웃으며 전시장을 나갔죠. '전에는 전시를 보지도 않았고, 미술관에 오지도 않았어.' 그래요, 사람들은 좋아했어요."

— (위)
잉키가 브리스틀에서 기획한 전시 《악에서 눈을 돌리다See No Evil》

— (아래)
브리스틀 미술관에서 열린 뱅크시 전시회에 입장하려는 거대한 관람객 무리

음울한 즐거움

Chapter 8

디즈멀랜드Dismaland는 뱅크시가 뒤이어 벌인 초대형 이벤트다. 2015년 여름, 재미도 없고 예술과도 상관없었던 퇴락한 휴양지인 웨스턴슈퍼메어 해변에 방치되어 있던 이벤트홀 '트로피카나 리도'에서 펼쳐졌다.

몇 년 지난 시점에서 그 쇼에 대한 리뷰를 훑어보면 그리도 많은 비평가들이 그리도 격하게 반응한 것이 놀랍다. '형편없고 재미도 없다.' '새로울 게 없다.' '뻔하고, 위선적이고, 가식적이고, 아무것도 아닌 예술, 상투적인 유머, 교묘하게 날조된 정치적 논평, 조롱, 닳고 닳은 냉소주의….' 혹평은 여기서 끝이 아니었다.

『가디언』의 통찰력 있는 미술비평가 조너선 존스는 첫날 그곳을 돌아본 뒤에 좋은 말을 하지 않았다. "디즈멀랜드는 내가 그간 뱅크시에 대해 잘못 생각하고 있었다는 판단에 쐐기를 박았다. 이 쇼는 '사람들을 생각하게 만들고' 무엇보다 소비사회, 여가사회, 스펙터클의 상품화를 거부한다고 주장한다. 하지만 그것은 단지 미디어 현상일 뿐이며, 여기 와서 보는 것보다 사진으로 보는 게 훨씬 나을 것이다. '여기에 있는 것'은 그 자체가 뱅크시가 명성이라는 마술을 체험하는 하나의 방법일 뿐이며, 그래서 모두가 사진을 찍고 있다. 한번쯤 와봤다고 말하기 좋은 곳이다. 하지만 실제로 보면 얄팍하고 케케묵었으며, 솔직히 꽤 지루한 곳이다."

하지만 그곳에 직접 가보니 정반대의 느낌이 들었다. 세 번의 방문에서 나는 나쁜 예술과 아주 좋은 예술을 모두 발견했으며, 거기에 수반되는 재미와 경박함은 차가운 바람과 때때로 몰아치는 폭우를 감안했을 때 반가운 보너스였다. 물론 그것은 이해하기 쉬운, 특히 일부 비평가들에게는 너무나도 이해하기 쉬운 예술이라는 것을 의미했다.

그의 작업이 알아보기 쉽다는 이유로 폄하되는 것은 뱅크시를 짜증나게 하는 게 틀림없다. 당시 『선데이 타임스』와의 인터뷰에서 그는 평소의 삐딱한 스타일을 잠깐 접고 이 문제에 대해 진지하게 이야기했다. **"많은 비평가들이 이런 종류의 예술을 좋아하지 않는 건 검증이나 해석이 필요하지 않기 때문이죠. 설명하거나 맥락에 끼워 넣을 필요가 없는 작품은 그들에게서 일자리를 빼앗을 테니까요. 애초에 나는 이해하기가 너무 쉽기 때문에 예술이 아니라는 주장에 동의하지 않아요."**

내가 처음 갔을 때는 그의 웹사이트에서 입장 티켓을 구매할 수 없었는데, 이 또한 공연의 일부인지 아니면 그저 엄청난 수요를 감당하지 못한 것인지 아무도 알지 못했다(후자였다는 게 나중에 밝혀졌다). 그래서 나는 현장에서 티켓을 사려고 오전 5시 10분에 런던에서 기상해 오전 9시까지 줄을 서서 기다리다가 11시 30분이 되어서야 입장할 수 있었다.

줄을 서서 기다리는 것 또한 경험의 일부였다. 내 앞에 있던 한 팬은 브리스틀 미술관에서 열린 뱅크시 전시의 사진을 내게 보여줬다. 전시를 보았다는 자부심이 온몸에서 뿜어져 나왔다. 그에게는 전시장에 들어갔다는 것 자체가 그 안에서 보았던 것만큼이나 중요한 업적인 것 같았다.

내 뒤에는 단기대학에서 예술을 공부하는 여학생이 서 있었다. 100킬로미터 떨어진 브리젠드(웨스턴슈퍼메어와 가까운 영국 남부 지역)에서 자신의 이모를 태우고 쩔쩔매며 고속도로를 달려왔다고 했다. 이모는 교사였는데 줄 선 사람들이 모두 비옷 차림이라며 안도했다. 사람들이 쿨하고 멋지게 차려입고 올까 봐 걱정했던 것이다. 그녀는 그런 식으로 차려입지 않았고, 다행히 다른 사람들도 마찬가지였다.

뱅크시는 어렸을 때 이곳으로 수영하러 온 적이 있었다고 밝혔다. 웨스턴슈퍼메어는 브리스틀에서 겨우 40킬로미터 떨어져 있다. 줄에 서 있던 또 다른 여성은 트로피카나의 야외 수영장에 놀러왔던 어린 시절의 흥분에 대해 이야기했다. 커다란 파인애플 속으로 들어가 물줄기를 타고 미끄러져 내려갔다는 것이었다. 그녀는 가족들과 함께 탄 차 뒷좌석에 앉아 그 모든 것을 꿈꾸었던 것을 기억했다. 멀리 파인애플이 보이면 수영장과 과자, 아이스크림을 즐길 생각에 흥분해서 비명을 질렀다고 했다.

해변의 당나귀들은 마치 트로피카나의 전성기 때부터 손님을 기다리고 있던 것처럼 보였다. 길 건너편에는 뱅크시 덕택에 새로이 흥청거리게 된 숙박시설 B&Bs가 있었다. 비에 젖어 서 있던 나는, 이렇게 아름다운 해변을 두고 왜 그토록 많은 휴가객들이 여유만 있다 하면 스페인행 첫 비행기를 탔을까 궁금해했다.

입구에 다다르면 공항에서나 볼 법한 보안 장치를 통과해야 했다. 하지만 보안요원들이 들고 있는 기관총과 경찰봉을 비롯한 모든 장비는 고맙게도 마분지로 만든 것이었다. 디즈멀 보안요원 중 일부는 미키마우스 귀를 쓰고 있었는데, 그 또한 예술품이었다. 페인트 뚜껑으로 만든 귀에 검은 페인트를 칠한 것이었다. 귀를 달았든 아니든 간에 보안요원들은 믿기지 않을 정도로 암울한 표정이었다. 그 표정만 봐도 우리가 어떻게 그들의 보안요원이라는 자격, 그리고 그들이 지닌 온갖 현대적인 장비를 받아들여야 하는지 알 수 있었다.

쇼가 시작되기 전 이 보완요원들은 4일 동안 배스 스파 대학교 강사에게 짜증내는 훈련을 받았다. 다들 열심히 배워 온 모양이었다. "총, 수류탄, 유니콘 같은 건 없나요?" 그들이 던진 질문이었다. 내가 웃으면서 입장하자 경비원이 내게 웃으면 안 된다고 했다. 우리는 시합을 했다. 서로를 똑바로 쳐다보았고, 나는 보안구역을 나와서 미소 지었다. 그녀는 여전히 음울했다. 비겼다고 치자. 보안요원 한 사람은 나중에 이랬다. "세상에서 가장 좋은 일자리였죠. 하루 종일 사람들을 골려주는 일이었으니까요."

디즈멀랜드로 들어가서 받은 첫인상은 일종의 경이로움이었다. 어떻게 하면 불황인 이 해변 도시의 명소를, 영감을 주고 호기심을 유발하며 흥미로운 곳으로 바꿀 수 있겠는가? 그것도 겨우 한 달 만에?(게다가 곧 가을 강풍이 닥칠 예정이었고 뱅크시는 '9월 마지막 날에서 1분만 지나도 보험 적용이 안 된다'고 했다) 덩치 큰 것들이 당연히 먼저

뱅크시의 디즈멀랜드 전시장 밖. 신난
진행요원

눈에 띄었다. 신데렐라의 버려진 궁전이 지저분한 호수 위로 솟아 있었고, 그 옆에는
놀라운 조각이 있었다. 〈빅 리그 지그〉였다. 거대한 탱크 트럭 두 대가 함께 용접되어
공중으로 솟아올랐다. 모두 번쩍거리고 마초적이며 쓸모없었다.

하지만 작은 것들도 마찬가지로 중요했다. 브리스틀 미술관에 전시되었던
아이스크림 밴이 이번에는 '고객 서비스 데스크'로 디자인되어 폐쇄 표지판을 붙인 채
떡하니 자리 잡고는 '고객 서비스'가 종종 무엇을 의미하는지 상기시켜주는 구실을
했다. 문을 닫은 것처럼 보였지만 실제로는 문을 열었고, 거기서 디즈멀 훈련학교의
우울한 졸업생이 놀랄 만큼 유익한 프로그램을 5파운드에 팔았다. 그 프로그램은 지금
인터넷에서 45파운드에 팔린다.

프로그램을 구입한 나는 뱅크시가 즐겨 그렸던 테마인 〈저승사자〉를 보러 갔다.
뱅크시는 브리스틀 항구에 정박한 배 옆구리에 처음으로 저승사자를 그렸고(131쪽),
2013년 뉴욕 쇼에서는 범퍼카를 타고 있는 모형으로 만들었다. 이번에도 범퍼카를 타고
있긴 했지만 뉴욕 때보다 음악이 더 좋았다. 비지스의 〈스테잉 얼라이브Staying Alive〉였다.
저승사자는 약 15분 간격으로 2~3분 동안 위협적으로 홱 돌아섰다. 결국 그가 당신을
손아귀에 넣을 것이라는 메시지임을 의심하지 마시라. 사람들은 저승사자를 따라가다가
불이 꺼지자 재빨리 도망갔다. 저승사자는 차고로 돌아가 휴식을 취했고, 다음
입장객들을 모험으로 이끌었다.

디즈멀랜드의 메인 갤러리는 뱅크시가 개인적으로 선정한 아티스트 50여 명의 작품으로 꽉 차 있었다. 뱅크시는 이들을 구슬려서 트로피카나로 불러들이는 데 꽤 어려움을 겪었다. 때로는 자기가 사기꾼이 아니라고 해명하느라 진땀을 빼야 했다. 미니애폴리스에 기반을 두고 활동하는 아티스트 브록 데이비스는 뱅크시에게서 받은 첫 메일이 진짜인지 다른 사람들처럼 의심했다. 그는 이렇게 말했다. "처음에는 스팸 메일인 줄 알았죠. 아마 제목이 이랬을 거예요. '뱅크시-개인-기밀.' 별로 신경 쓰지 않았어요.

그들은 제 이메일 주소가 맞는지를 확인하기 위해 또 다른 이메일을 보냈고, 나는 '네, 이게 내 이메일입니다'라고 대답했어요. 그러고 나서는 백화점이나 뭐 그런 데서 스팸 메일이 쏟아지지 않을까 걱정했죠." 하지만 염려했던 것과는 달리 그는 디즈멀랜드에서 열릴 전시회에 초대를 받았다. 그가 출품한 주요 작품은 미국 중서부의 광활한 풍경 속에 오래된 개찰구가 자리 잡은 사진이었다.

이들 아티스트 중 '글로스터셔에 기반을 둔 아티스트'로 프로그램에 소개된 데이미언 허스트를 빼고는 유명 아티스트는 없었다. 뱅크시가 이 쇼를 계기로 세계 무대로 진출했다고 생각하면 좋겠지만 실제로 눈에 띄는 것은 아무것도 없었다. 심지어 갤러리 끄트머리에 자리 잡은 뱅크시의 커다란 작품도 어쩐지 신통찮아 보였다. 그는 해변에 무릎을 꿇고 딸에게 선크림을 발라주는 엄마의 모습을 그렸다. 뒤편에서 닥쳐오는 쓰나미가 자신과 딸을 함께 집어삼킬 것을 알지 못한 채 말이다. 좀 더 '전통적인' 작품이고 그래서 뱅크시의 작품 치고는 특별하지만, 그가 거리에서 보여주었던 긴박함과 파토스가 여기서는 느껴지지 않았다.

갤러리를 다 본 뒤 나는 게임을 즐기려고 밖으로 나갔다. 하지만 여전히 곳곳에 진지함이 도사리고 있었다. 예를 들어 아티스트 데이비드 슈리글리가 만든 '모루 쓰러뜨리기Topple the Anvil'라는 게임이 있었는데, 이는 우리가 삶의 불가능성에도 불구하고 항상 도전한다는 걸 보여주는 것으로 해석할 수 있다. 1파운드를 내면 모루를 쓰러뜨리라면서 어처구니없게도 탁구공 세 개를 받는다. 확률은 우스꽝스럽지만, 당연히 나는 도전해야 했다. 두어 번 제대로 맞혔지만 예상대로 모루는 쓰러지지 않았다. 하지만 게임에 참여한 사람은 모두가 상을 받았다. 진행 요원은 우습기 짝이 없다는 표정을 지으면서 고무 팔찌를 바닥에 던져 줬다. 팔찌에는 '쓸데없는 고무 팔찌Meaningless Rubber Bracelet'라는 글귀가 적혀 있었다. 진행 요원은 손뼉도 아주 천천히 쳤다. 대단히 즐거웠다. 이 아이러니한 나라에서 그는 아이러니로 뱅크시를 이겨 먹을 수 있을 것 같았다.

나는 '오리 낚시Hook a Duck'에서 운을 시험해보기로 했다. 역시나 아주 유쾌한 여성이 진행하고 있었는데 '1분에 2파운드 - 그래, 이거 바가지야'라는 안내가 붙어 있었다. 위쪽에는 금붕어가 담긴 끔찍스러운 비닐봉지가 걸려 있었다. 부모들은 아이들이 이겨서 이걸 갖고 집에 돌아가게 될까 봐 두려워했다. 다행히도 진짜가

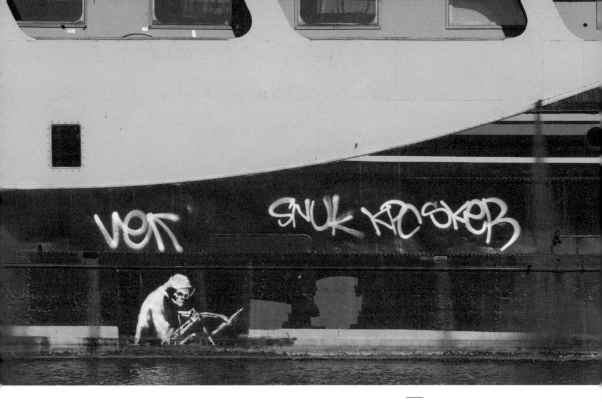

아니라 종이를 오려 만든 금붕어였다. 물론 나는 하나도 건지지 못했는데, 그녀는 다른 관람객에게 "금붕어를 한 마리 줄 테니까 어서 가버려요"라고 우울하게 말했다.

프로그램의 첫 페이지에서 뱅크시는 베르톨트 브레히트를 인용하며, 디즈멀랜드가 '흔한 사탕발림의 판타지랜드'가 아니라 '다른 종류의 가족 나들이'를 제공하려는 시도라고 했다. 이 어리벙벙한 놀이공원은 이렇게 말한다. '애들아, 미안해. **의미 있는 일자리가 없는 것에 대해, 전 세계적인 불의에 대해… 동화는 끝났어, 세계는 기후 재앙을 향해 넋을 놓고 걸어 들어가고 있어, 어쩌면 현실 도피밖에 답이 없을지도 몰라.'**

그래서 금붕어들조차 비장했던 것이다. 줄리 버칠이 연출한 인형극 ⟨펀치와 주디⟩에 등장한 무지막지한 펀치는, 장난스럽고 가벼운 '사랑의 토닥임'이라며 결국 주디를 정신 나갈 지경으로 두들겨 팼다. '게릴라 섬Guerrilla Island'에는 에식스 대학의 미술사학자이자 디즈멀랜드 프로그램에 따르면 '명망 높은' 개빈 그린든 박사가 큐레이션한 '잔혹한 물건 박물관Museum of Cruel Objects'이 있었다. 그것은 '우리를 해치기 위해 만들어진 것들의 전시'로서, '개인의 신체를 대상으로' 하면서 '기업과 정부 정책의 조직적 폭력을 지도화'한 것이었다. 만약 줄을 선 사람들이 잘 갖춰진

이민자들이 가득 탄 원격조종 보트

구식 고문실을 기대했다면 실망했을 것이다. 그건 슬라이드가 포함된 상세한 지침서에 가까웠다.

이 섬에는 어린이 용돈을 대상으로 하는 대부업체가 있었는데, 어린이들에게 5,000퍼센트의 이율로 돈을 빌려줬다. 영국 예술가 에드 홀의 좌익 배너를 멋지게 전시한 '동무 상담소Comrades Advice Bureau'라는 것도 있었다. 나는 버스 정류장에서 포스터 사이트를 열 수 있는 특수 키를 비롯한 '도구 세트'를 받아서 나만의 포스터를 끼워 넣을 수 있었다.

하지만 놀이터를 장악하고 제대로 작동하도록 만든 이는 이 놀이터의 왕자인 뱅크시 자신이었다. 주차금지 표시인 듯싶은 게시물에는 이렇게 쓰여 있었다. **'재앙이 될 가능성이 없다면 예술이 아니다.'** 그리고 디즈멀랜드는 재앙이 될 가능성이 있었다. 그것은 1만 제곱미터에 달하는 거대한 규모로 극비리에 지어졌는데, 뭘 짓고 있느냐고 묻는 사람들에게는 '그레이 폭스Grey Fox'라는 영화를 촬영할 세트라고 둘러댔다. 아무튼 뱅크시는 하고 싶었던 걸 할 수 있었다. **'여기서 여러분은 그저 소비하는 것이 아니라 생각하게 됩니다'** 같은 메시지를 전달하도록 말이다.

2020년 초 잉글랜드 예술위원회의 설문 조사에 따르면 인구의 약 절반이 극장이나 갤러리를 전혀 방문하지 않는다. 건물 자체를 '폐쇄된 장벽'으로 여겨 두려워하는 것도 그 이유 중 하나라고 한다. 디즈멀랜드는 이런 문제에서 자유로웠다. 5주 동안 15만 명이 방문했고 저마다 3파운드를 지불했다.

예술위원회 위원들이 쌍수를 들어 환영할 노릇이었다. 비판을 받았지만 잘 먹히는 예술이었다. 뱅크시의 미술이 그렇게 인기가 있다는 이유만으로 그의 예술이 좋다고 할 수는 없지만, 마찬가지로 그가 인기가 있다는 이유만으로 그의 예술이 나쁘다고 할 수도 없다.

디즈멀랜드에는 뱅크시의 주요 작품 두 가지가 있었는데, 둘 다 비평가들의 표적이 되었다. 첫 번째 작품은 보트가 떠 있는 연못이었고, 구멍에 1파운드를 넣으면 배터리로 작동하는 모형 보트를 조종하여 공해公海를 건너도록 설정된 구식 장난감이었다. 가까이 가서 보면 세 척의 보트에 이민자들이 가득 타고 있었다. 그들은 마치 늦여름 웨스턴슈퍼메어의 궂은 날씨를 미리 알고 있었던 것처럼 옷을 입었는데, 이것이 그들의 운명이고 어쩔 수 없다는 듯 매우 수동적인 모습이다. 배경에 그려진 도버 해협의 하얀 절벽은 그들이 이제 곧 안전해질 거라고 암시하지만, 한 척의 경비정이 그들을 쫓고 있다. 연못에는 익사한 이민자도 여럿 떠 있었다. 하지만 그 숫자는 날이 갈수록 줄었다. 웬일로 친절했던 디즈멀랜드 경비원이 설명하기로는 관람객들이 물에서 건져서는 기념품 삼아 가져갔다고 한다. 뱅크시가 벽에 그린 그림도 훔치는데 이민자라고 훔치지 말라는 법은 없는 노릇이다.

관람객은 1파운드를 내고 경비정이나 이민자 보트 중 하나에 탈 수 있었다. 전혀

'여기서 여러분은
그저 소비하는 것이 아니라
생각하게 됩니다.'

—

뱅크시

다른 두 가지 경험이었다. 경비정에 타서는 이민자 보트를 실컷 들이받으며 범퍼카를 타는 기분이었지만, 역할을 바꿔 이민자 보트에 타자 나는 나를 쫓아오는 보트들을 피해 연못 가장자리로 도망다녔다.

『런던 이브닝 스탠더드』에서 비평가는 전시 전체가 '낚시성 예술'이었다며 최악이라고 평했다. '의도가 무엇이었든 엄청난 비극을 낳은 어리석은 짓'이라는 것이었다. 하지만 내가 보기에 그는 완전히 틀렸다. 디즈멀랜드는 여러 신문의 시끄러운 헤드라인 사이에서 이민자들에게 실제로 무슨 일이 일어나는지 직시하게 만들었다. 이민자들이 점점 자유에 가까워지며 겪는 두려움과 그럼에도 여전히 멀리 있는 자유를 훌륭하게 담아냈다. 그건 인정해야 한다. 하지만 더 나아가, 뱅크시는 경찰관이 자신의 힘을 과시하는 것 같은 어두운 스릴도 포착했다.

2018년 크리스마스 때 뱅크시는 난민 자선단체를 위해 이민자 보트 중 한 척을 경품으로 내걸었다. 응모자는 2파운드를 내고는 보트와 거기 실린 물건의 무게를 맞춰야 했다. 뱅크시가 힌트를 하나 줬는데, 유리섬유로 된 선체를 가게에서 샀다는 점이었다. 이후 런던 킹스 칼리지에서 보트 무게를 쟀는데 11,692.2그램으로 측정되었고, 오차범위 0.49그램 이내로 놀라울 정도로 가깝게 추측한 우승자는 곧바로 600파운드를 자선단체에 기부했다. 훌륭한 거래였다.

디즈멀랜드의 두 번째 주요 작품은 이 모든 곳을 군림하는 화려하고 우울한 성에 수용되어 있었다. 음울한 분위기를 풍기는 보안요원이 입구에서 관람객을 멈춰 세우고는 안이 어둡고 음울하며 촬영용 조명이 있다고 알려줬다. 필수적으로 전달해야 하는 안전 규정을 즐거운 농담으로 바꾸어 놓았다. 우리는 사진을 찍기 위해 다시 멈춰 섰고 성 안에 있다가 충격적인 광경을 맞닥뜨렸다. 신데렐라의 마차가 부서져 있는 것이었다. 마차를 끌던 말 두 마리는 그 앞에 끔찍하게 널브러져 있었지만, 더 나쁜 것은 이미 숨이 끊긴 신데렐라가 마차 의자에 매달린 채 금발 머리칼이 바닥에 닿을 정도로 늘어뜨리고 있는 모습이었다.

사운드트랙은 단순했다. 경찰 사이렌 소리였다. 여섯 명의 파파라치가 마차 옆에 무릎을 꿇은 채 정신없이 찍어대는 카메라가 조명 노릇을 했다. 단순히 마차에 탄 신데렐라가 아니라 메르세데스를 타고 가다 사고를 당한 다이애나 왕세자비를 가리키는 것이 명백했다. 캐나다의 어느 칼럼니스트는 이렇게 물었다. '어떤 타락한 멍청이가 아이들에게 죽은 디즈니 공주를 보여주고, 꿈을 산산조각내고, 순수함을 더럽히려 할까? 어떤 부모가 자녀를 이곳에 데려올까?'

그러나 이것은 신데렐라나 다이애나 왕세자비에 대한 작품이 아니었다. 왕세자비든 뱅크시 전시회를 위해 줄을 서는 것이든, 명성이나 유명인, 일상에서 우리의 주의를 빼앗으려 갈망하는 것에 대한 작품이었다. 핵심은 죽은 신데렐라가 아니라 파파라치였다. 스쿠터에서 내린 여섯 명의 파파라치가 미처 헬멧을 벗지도 않고 서서,

조명을 환히 밝힌 디즈멀랜드의 야경

혹은 무릎을 꿇고 마차에 바짝 다가가서 셔터를 눌러대고 있었다. 다른 것은 중요하지 않았다. 우리는 그들의 등 뒤를 바로 지나쳤고, 멈춰 서서 쳐다보는 구경꾼이 되었다.

나오는 길에야 그 사진이 무엇을 의미하는지 깨달았다. 나는 5파운드를 내고 그 장면을 포토샵으로 보정한 사진을 사서 보고는 깜짝 놀랐다. 우리는 파파라치만큼 형편없었다. 쇼가 시작되기 전에 뱅크시가 말한 대로였다. "**신데렐라 조각은 넋 놓고 쳐다보는 군중에 둘러싸였을 때만 완성되죠. 핵심은 관객이에요.**"

디즈멀랜드에 담긴 메시지는 새롭지는 않았지만 그것을 제시하는 방식은 눈이 번쩍 뜨일 만큼 새로워서 또 다른 궁금증을 불러일으켰다. 그 작품들은 분명하고 일부는 단순하지만, 도전적이고 창의적이며 대단히 명료했다. 디즈멀랜드는 너무 쉽게 과소평가됐다. 그것은 왕좌에 오른 기획자이자 아티스트가 선보인 전시로서, 앞으로 미술사학자들이 한동안 연구하게 될 매우 인상적인 전시였다. 마무리를 위해 뱅크시는 5만 파운드의 정부 보조금으로 웨스턴슈퍼메어 중심에서 열린 전시에다 7미터 길이의 거대한 바람개비를 선물했다.

음울한 즐거움

홀리데이 스냅

숙박 정보를 제공하는 웹사이트 트립어드바이저에는 5점 만점에 5점을 받은
베들레헴의 작은 호텔이 있다. 여행객들은 평가에 까다로운 편이지만, 내가 마지막으로
확인한 그 호텔의 평점에는 345개의 리뷰와 함께 311개의 우수, 29개의 보통, 1개의 불량
및 2개의 끔찍한 평가가 있었다.

　　놀랍게도 많은 이들이 투숙 중에 종종 겪게 되는 걱정스러운 경험을 즐기는 것
같다. 방을 바꾸고, 짐을 다시 싸고, 종종 소지품을 잃어버리는 경험 말이다. 'Fluffy
Chimp'라는 아이디의 투숙객은 이렇게 썼다. '우리는 2019년 5월에 3박 4일 머물렀다.
정말 대단한 경험이었다. 머무는 동안 세 개의 다른 방에 머물렀고 방들 모두 훌륭했다.'

　　독일 하노버에서 온 투숙객은 '어디에나 훌륭한 예술작품이 있고, 호텔의 위치가
아주 특별하다! 몇 번이고 다시 가고 싶다'고 썼다. 한편 아이디 'Damian P'는 '두말할
필요 없이 최고'라는 제목을 달고는 이렇게 썼다. '당장 여기 오세요!!! 세상에서 가장 나쁜
경치를 즐기면서 얼 그레이 차를 마시는 건 어디서도 못 하는 경험이에요.'

　　이들이 평가한 호텔은 뱅크시가 2017년 3월에 베들레헴에 세운 호텔이다.
이스라엘 정부가 자살 폭탄 테러범을 막는다는 이유로 예루살렘과 분리시킨 벽에
기대다시피 붙여 세운 건물이다. 아이러니를 좋아하지 않는 사람에게는 끔찍스러울
이름을 갖고 있다. '월드오프 호텔Walled Off Hotel', 즉 벽을 허무는 호텔이다. 뉴욕의
그 월도프 호텔Waldorf Hotel이 아니다. 투숙객이 어느 쪽에 공감하느냐에 따라서 '벽',
'장애물', 심지어는 그저 '울타리'에 갇히게 된다. 물론 호텔 바로 옆에는 분명히 '벽'이
있지만.

　　거의 모든 리뷰어들은 호텔 직원들이 매우 친절하며 잘 운영되고 있다고
칭찬한다. 아마도 리뷰어 중 다수는 뱅크시 추종자일 것이다. 하지만 호텔은 정말로
기대 이상이다. 여전히 공연예술이 열리는 놀라운 공간이다. 이는 분리 장벽이
팔레스타인인에게 어떤 짓을 저질렀는지, 역사를 거슬러 올라가면 1917년 영국 정부가
'팔레스타인에 유대인 국가 수립'을 약속한 밸푸어 선언Balfour Declaration이 팔레스타인
전체에 끼친 결과를 상기시켜준다.

　　호텔 안에는 박물관이 있는데, 여기서 뱅크시는 이스라엘-팔레스타인 분쟁을
두고 중립적인 입장을 취하지 않았다. 어떤 리뷰어는 '실망스럽다'는 제목으로 이렇게
남겼다. "슬프게도 박물관은 순진한 관광객들을 상대로 조잡한 돈벌이를 하는 것 같았다.
전시품들은 형편없고 뻔뻔스러울 정도로 편파적이며, '역사'는 아무것도 보여주지
않는다. 나는 상황을 더 잘 이해하고 싶었지만 슬프게도 자리를 잘못 찾아 왔다."

　　뱅크시는 여러 해 동안 온갖 타깃을 공격해왔다. 브렉시트도 타깃 중 하나였다.
2017년 도버에 그린 그림에는 어느 노동자가 EU 깃발에서 별을 하나 깎아내고
있다(212쪽). 그는 기후변화도 언급했다. 2009-2010년, 런던의 캠든 운하를 따라 '나는
지구온난화를 믿지 않는다DON'T BELIEVE IN GLOBAL WARMING'라고 적힌 글이 물에 반쯤

잠긴 기발한 작품이었다. 공장식 축산도 다루었다. 2013년 트럭에 가득 찬 박제 동물이 뉴욕에서 도축장으로 가는 동안 울부짖었다. 타깃은 많았다. 그중 상당수가 약간은 좌파적인 입장에서 가한 공격이었다. 하지만 그가 예술과 돈을 가지고 다시 돌아온 주제는 중동과 그곳에서 탈출하는 난민들이다.

디즈멀랜드를 접고 나서 뱅크시는 난민들을 위한 피난처를 마련하는 데 재사용할 수 있는 자재를 프랑스 칼레로 보냈다. 그곳의 소위 '정글'에서 난민 약 7,000명이 지내고 있었다고 한다.

4년 후, 1,000명 이상의 이민자를 구출하여 이탈리아로의 불법 이민을 조장한 혐의로 이탈리아에서 재판을 받은 독일의 생물학자이자 작은 배의 선장 피아 켐프는 놀라운 이메일을 받았다. **'안녕 피아, 당신의 이야기를 읽었어요. 당신은 아주 못된 사람 같더군요. 나는 영국 아티스트인데 이민자 문제에 대한 작업을 했어요. 나는 도대체가 돈을 가지고 있을 수가 없어요. 이 돈을 새로운 보트나 뭐 그 비슷한 걸 사는 데 쓰실래요? 연락 줘요. 그럼 안녕. 뱅크시'**

처음에 켐프는 당연히 농담이라고 생각했다. 그러나 뱅크시는 자금을 넉넉히 대서 프랑스 세관에서 쓰던 배를 30미터 길이의 고속 구조선으로 개조시켰다. 북아프리카에서 작은 배에 의지한 채 위험하게 지중해를 건너는 난민들을 실을 준비가 끝난 것이다. 농담이 아닌 게 분명했다. 이 배는 19세기 프랑스 무정부주의자의 이름을 따서 '루이즈 미셸Louise Michel'이라 명명되었다. 하지만 구조선에 그려진 그림, 분홍색 옷을 입고 하트 모양의 구명부환을 향해 손을 뻗는 소녀를 그린 그림은 뱅크시의 〈풍선과 소녀〉를 연상시킨다. 구조선 이름이 무엇이든 의심할 여지없이 뱅크시 보트였다. 그래서 난민들을 태우는 것뿐만 아니라 우리가 잊어버리고 싶어 하는 주제에 대한 세계의 관심을 이끌 수 있었다.

그는 이런 목적을 위해 돈뿐 아니라 자신의 예술도 이용했다. 디즈멀랜드의 호수에서 보트를 타고 있던 이민자들을 기억하는가? 또 뱅크시는 칼레의 '정글'에 애플 창립자인 고故 스티브 잡스를 스텐실로 그렸다(142-143쪽). 잡스의 친아버지는 미국으로 이주한 시리아 이민자였다. 최루가스에 휩싸인 소녀도 그렸다. 이 소녀는 런던 주재 프랑스 대사관 맞은편에 등장했다. 이민자 문제를 다룬 작품 중 가장 뛰어난 것은 '우리 벌레를 넘보지 마라Keep Off Our Worms' '아프리카로 꺼져Go Back to Africa'라는 팻말을 들고 심술궂은 표정으로 와이어 위에 앉아 있는 비둘기 무리일 것이다. 한편 와이어의 한쪽 끝에는 어딘지 낯선 곳에서 온 작은 새가 웅크리고 앉아 있었다. 어처구니없게도 관할 구역인 클랙턴온씨 당국에서는 그 그림을 페인트로 덮어버렸다. 이 그림이 모욕적이고 인종차별적이라는 불평을 받았다는 것이었다. 하지만 당국은 나중에 가서 약간 애처로운 태도로, 뱅크시가 그림을 다시 그렸으면 좋겠다고 밝혔다.

중동 문제에 대한 뱅크시의 관심은 2003년으로 거슬러 올라간다. 런던에 온 지

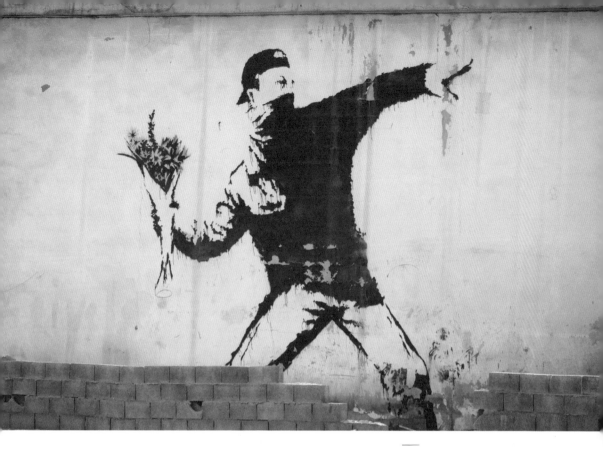

———
<꽃을 던지는 사람*Flower Thrower*>,
뱅크시, 팔레스타인 베이트 사후르,
2003

몇 년 되었던 그는 아마 이라크 전쟁에 반대하는 대규모 시위에 참여했거나 하다못해
플래카드라도 만들었을 것이다.

일부 시위대가 들고 다니는 판지에는 빨간색으로 'NO'라고 쓰인 폭탄을 힘껏
끌어안은 소녀의 모습이 스텐실로 찍혀 있었다. 무척 충격적인 이미지였고, 그게 그의
출발점이었다. 그 플래카드를 들었던 시위자에게는 아주 쏠쏠한 출발점이었을 테다.
12년 뒤 그 시위자는 플래카드를 2만 2,500달러에 팔았다.

같은 해 그는 베들레헴을 방문했는데, 베이트 사후르 근처의 쓰레기장 한편에다
후일 그의 가장 유명한 이미지로 손꼽히는 <꽃을 던지는 사람>을 그렸다. 남자는
공격성을 온몸으로 뿜어내며 화염병 같은 것을 던지려 하는데, 여기에는 절망 위에
희망, 분노 속의 평화가 있다. 그가 던지려는 것은 화염병이 아니라 꽃다발이기 때문이다
(캔버스 버전이 2021년에 1290만 달러에 팔렸다. 구매자는 이를 암호화폐로 결제할

뱅크시가 프랑스 칼레의 '정글'에 스텐실로 그린 스티브 잡스

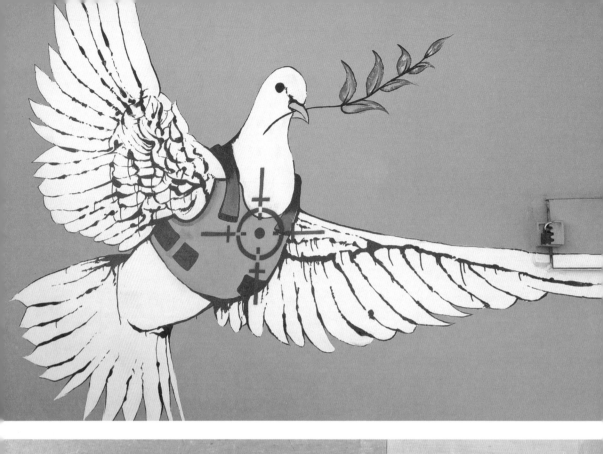

수도 있었다).

뱅크시는 2005년에 다시 팔레스타인을 방문했을 때, 팔레스타인 쪽 벽면에 아홉 점의 〈홀리데이 스냅holiday snaps〉 시리즈를 만들었다. 대부분은 탈출을 상징하는 온화한 이미지였다. 풍선 다발을 잡고 벽 너머 하늘로 떠오르는 소녀, 양동이와 삽을 들고 있는 두 어린이의 머리 위로 펼쳐진 열대 해변의 모습, 벽 꼭대기(자유)까지 이어지는 밧줄 사다리 아래에 있는 소년….

뱅크시는 분명한 메시지를 원하는 사람들을 위해 웹사이트에 이렇게 썼다. **'이스라엘 정부는 팔레스타인 점령지를 장벽으로 둘러치고 있다. 이 장벽은 베를린 장벽의 세 배 높이에, 길이는 런던부터 취리히까지의 거리인 700킬로미터가 넘는다. 이 장벽은 국제법상 불법이며 본질적으로 팔레스타인을 세계에서 가장 큰 개방형 감옥으로 만든다.'**

줄리 버칠은 디즈멀랜드에서 자신의 쇼 〈펀치와 주디〉에 대해 채널 포와 인터뷰하면서, 자신은 뱅크시를 '그의 정치적 성향과는 상관없이' 늘 존경한다고 밝혔다. 그러자 기자는 그게 뱅크시가 가자지구에서 그린 그림을 가리키는 것이냐고 되물었다. 버칠은 이렇게 대답했다. "구체적인 예를 들자면, 맞아요. 그가 그것에 대해 너무 뻔뻔하게 발언하는 것 같아요. 아무것도 모르면서요." 그러다가 자신이 새로 오픈한 디즈멀랜드를 대표하여 인터뷰한다는 걸 상기하고는 덧붙였다. "어머나, 말이 너무 많았나? 그러게요. 그 사람이 이런 것만 만들면 좋으련만." 그러면서 옆에 있는 벤치에서 갈매기들에게 습격당하는 모형을 가리켰다.

왜 그렇게 발을 넓혔는지에 대해 뱅크시는 『파이낸셜 타임스』와의 인터뷰에서 설명했다. **"솔직히 처음 중동에 갔을 때는 아는 게 거의 없었어요. 그렇잖아요? 수많은 사람들이 서로 죽이고 있다는 뉴스 정도만 막연하게 떠올렸죠. 팔레스타인을 처음 여행했을 때 밤에 도착해서 곧바로 장벽 뒤로 운전해서 갔어요. 그래서 나는 빈곤, 당나귀, 물 부족, 정전이 그 지역에서는 당연하다는 걸 알았죠. 일주일 뒤에 검문소를 통해 이스라엘로 향했고, 길을 따라 460미터 떨어진 곳에 도로가 말끔히 깔린 쇼핑센터, 원형 교차로에 심은 야자수, 사방에 새 SUV가 있다는 사실에 깜짝 놀랐어요. 양쪽의 격차를 실제로 보고는 충격을 받았어요. 왜냐하면 그 불평등은 얼마든지 피할 수 있는 것이었거든요."**

2년 후 그는 열다섯 명의 아티스트들을 불러 모아 함께 그림을 그렸다. 후일 『뉴스테이츠먼』과의 인터뷰에서 아티스트 피터 케나드는 이렇게 회상했다. "전화벨이 울렸어요. 발신자 표시를 제한해놨더군요. 뱅크시였어요. 나더러 크리스마스에

〈무장한 평화의 비둘기Armoured Dove of Peace〉, 뱅크시, 팔레스타인 베들레헴, 2007
── 〈아래〉
뱅크시의 디즈멀랜드에서 갈매기에게 공격받는 여성 모형

베들레헴에 갈 수 있느냐고 묻더라고요. 팔레스타인의 상황에 대한 관심을 높이기 위해 자신과 비슷한 생각을 하는 세계 각국의 아티스트들을 모아 전시회를 연다면서요. 2주 뒤에 나는 아티스트들이 핍박 앞에서 무엇을 할 수 있는지에 대한 생각을 변화시킬 수 있었어요."

뱅크시와 그의 팀은 팔레스타인에 가장 먼저 도착해서 작업하기 좋은 장소를 마련했다. 빡빡한 마감에 맞춰 작업하면서도 만제르 광장의 폐업한 치킨 레스토랑을 빌려 그야말로 하룻밤 사이에 산타 게토로 바꿔 놓았다. 그의 뒤를 이어 스트리트 아트의 거물들이 두 차례에 걸쳐 전 세계의 관심을 장벽에 모으려 했고 산타 게토에서 판매할 수 있도록 자신들의 모든 작품을 기부했다. 뱅크시의 작품 중 방탄조끼를 입은 비둘기가 아마도 가장 인상적인 이미지일 것이다(144쪽 위). 그러나 내가 제일 좋아하는 것은 이스라엘 병사들에게 신분증을 요구받은 당나귀 그림이다. 이 작품은 뜻밖에도 문제가 되었다. 몇몇 주민은 그림 속 당나귀가 팔레스타인에 대한 부정적인 시각을 드러낸다고 여겼던 것이다. 뱅크시의 친구 트리스탄 맨코는 신중하게 썼다. '극도로 민감한 지역 문제임을 감안하면, 아마도 베들레헴에서는 런던에서처럼 아이러니가 받아들여지지 않을 것이다.'

갤러리는 딱 한 달 동안만 열렸지만 100만 달러 이상을 모금했다. 이 지역의 다른 문제들을 비롯해 대학에 갈 기회를 얻지 못한 학생 서른 명에게 진학 기회를 제공할 계획이었다.

벽화 프린트는 현장에서만 구입할 수 있었다. 어떤 필름에는 약간 긴장한 채로 텔아비브로 날아간 네 명의 캘리포니아 젊은이들이 검문소를 지나 베들레헴으로 들어가 저마다 뱅크시 프린트를 챙겨서는 로스앤젤레스로 다시 날아가는 과정이 담겨 있다. 고작 35시간에 걸친 여정이었다. 만약 그들이 프린트를 계속 갖고 있었다면 여행 경비를 웃도는 돈을 벌었을 것이다. 슬프게도 벽에서 떨어진 당나귀 그림은 결국 캘리포니아의 줄리언 옥션에서 25만 달러에 팔렸다.

그 후 산타 게토는 베들레헴으로 돌아오지 않았고, 뱅크시는 몇 년 동안 이곳을 다시 찾지 않았다. 중동을 다룬 뱅크시의 다음 작업은 이스라엘을 직접 언급하는 대신 이라크 전쟁으로 계속되는 분쟁을 다루었다. 한 달 동안 뉴욕에 머물면서 그는 비디오 몇 편과 오디오 파일 하나를 만들었다. 나는 그중 비디오 한 편을 보고 웃었고, 웃고 나서는 죄책감을 느꼈다. 〈반군 로켓 공격〉이라는 제목의 비디오였는데, 지하디스트(이슬람원리주의 무장 투쟁단체의 일원)들이 하늘을 나는 물체를 쏘아 떨어뜨리면서 흥분과 기쁨에 넘쳐 '알라후 아크바르Allahu Akbar(신은 위대하다)'를 외치는 90초 남짓한 영상이었다. 지하디스트들은 자신들의 총에 맞아 죽은 존재가 월트 디즈니의 사랑스럽고 가련한 늙은 코끼리 덤보라는 걸 알게 된다. 지하디스트 한 명이 의기양양하여 덤보 위에서 방방 뛰자 그 모습을 본 어린 소년이 너무 화가 나서 그의

정강이를 힘껏 걷어찬다. 옳고 그름을 떠나 전쟁에 대한 일반론적인 비난 말고는 딱히 뭔가를 느끼기 어려운 영상이다.

두 번째 작품은 더 신랄하고 복잡하다. 야간 투시경을 쓴 세 마리의 종마가 겁에 질린 모습이 밴 위에 배경으로 그려져 있었다. 밴 앞에 놓인 승용차 문에는 그림의 전경이 보이는데, 한 남성이 공포에 질린 채 이 무시무시한 종마 무리를 올려다보고 있다. 이 작품의 핵심은 그림 옆 기름통에 적혀 있던 수신자 부담 전화번호인데, 이 번호는 위키리크스에서 공개한 비디오의 오디오 파일로 연결되었다.

비디오는 미군 아파치헬기(호출부호 크레이지호스Crazyhorse)가 2007년 바그다드 거리에서 민간인을 비롯해 『로이터』 기자 2명을 테러리스트로 오인하여 공격, 살해했던 상황을 촬영한 것이다. 보면 오싹해진다. 헬기의 사격수는 그가 살해하고 있는 사람들과 아주 가깝게 붙어 있으면서도 동시에 멀리 떨어져 있다. 이 또한 전쟁에 대한 비판이지만, 특히 이번 작품은 이라크에 주둔한 미국을 아주 구체적으로 가리켜 비난한다(말이 그려지지 않은 자동차 문은 2016년 줄리언 옥션에서 반쪽치고는 비싼

<당나귀 문서Donkey Documents>,
뱅크시, 팔레스타인 요르단강
서안지구와 이스라엘, 2007

가격인 8만 7,500달러에 팔렸다).

뱅크시는 다른 사람들처럼 시리아에 대해 복잡한 생각을 안고 이듬해 다시
중동으로 돌아왔다. 뱅크시는 시리아 내전 3주년에 배우 이드리스 엘바, 록밴드
'엘보우'와 함께 매우 감동적이고 논쟁의 여지가 없는 비디오를 만들었다. 영상 속에서
뱅크시가 그린 풍선 소녀가 전쟁의 폐허 위를 떠다녔다. 마지막에 이드리스 엘바는
이렇게 묻는다. "시리아가 또 한 해 동안 유혈과 고통을 겪도록 내버려 두겠습니까?
아니면 시리아와 함께 하시겠습니까?"

뱅크시는 팔레스타인 사람들의 곤경을 다시 한번 알리기 위해, 가자로 들어가는
밀수꾼들의 터널을 사용하여 훨씬 더 어려운 작업을 진행했다. 이번 여행은 풍자가
철철 넘치는 2분짜리 비디오로 남았다. 영상은 '올해에는 새로운 목적지를 찾아요'라는
문구와 함께, 구름 위로 비행기 날개가 걸쳐 있는 전형적인 휴가 사진으로 시작된다.
뒤이어 '가자에 오신 걸 환영합니다'라는 문구가 떠오른다. 지상에서는 카메라가 관객을
터널로 인도하고 마지막에는 아이들이 잔해 속에서 놀고 있는 거리에 당도하는데,
'현지인들은 너무 좋아서 절대 떠나지 않습니다'라는 문구가 따라붙는다.

『뉴욕 타임스』에 뱅크시는 이런 성명을 실었다. **'나는 어느 한쪽 편을 들고 싶지
않다. 하지만 미래에 대한 희망도 없이 교외 지역 전체가 잔해로 변하는 것을 보면, 이건
테러리스트를 모집하는 광대한 야외 채용 센터라고밖에 할 수 없다. 그리고 아마도 우리는
모두를 위해 이 문제를 해결해야 할 것이다.'**

하지만 당연하게도 그는 한쪽 편을 들고 있었다. 그는 가자지구를 장악한
팔레스타인의 무장 정파 하마스Hamas와 이스라엘 사이에서 벌어진 50일 동안의 전투
끝에 남은 잔해를 캔버스 삼아 작품 세 점을 만들었다. 한때 누군가의 욕실이었을
벽에 누구라도 사랑스러워할, 더할 나위 없이 슬픈 얼굴의 고양이가 그려져 있다.
작업하기에 꽤 복잡한 그림도 있었다. 이스라엘군의 망루를 회전목마로 바꾸는 아이들,
그리고 그리스신화의 인물 니오베Niobe가 그려진 작품이 그랬다. 니오베는 아이를 많이
낳았다고 뽐냈다가 신의 노여움을 사서 열두 명의 아이들을 모두 잃고 눈물을 흘리는
모습이다. 이는 누군가의 집에 덜렁 남아 있던 문짝에 그려졌다. 이를 탐낸 사람들이
집주인에게 겨우 200달러를 주고 문짝을 가져가려 했다. 결국 경찰에게 압수되기는
했지만 이 알짜배기 작품의 소유권을 둘러싼 논란은 뱅크시의 가자지구 여행을 다룬
언론 보도의 대부분을 차지했다. 하지만 정말 중요한 것은 인터넷이었고, 금세 200만

―― (위)
2014년 가자지구 침공 당시 파괴된 주택 벽에 남아 있는 새끼 고양이 벽화, 베이트 하눈
―― (아래)
월드오프 호텔 입구에 서 있는 도어맨, 요르단강 서안지구의 베들레헴

명이 뱅크시의 동영상을 시청했다.

니오베 그림의 소유권을 둘러싼 다툼과 뱅크시의 작품 일부가 베들레헴에서 빼돌려져 캘리포니아와 마이애미에서 팔렸다는 데 분노가 일었지만, 월드오프 호텔에 대한 뱅크시의 소유권은 흔들리지 않았다. 이 호텔은 뱅크시가 이스라엘과 팔레스타인에 대해 느낀 모든 것을 구체화한 영구적인 존재로서 예술과 예술품으로 가득 차 있다.

이곳은 베들레헴을 가로지르는 벽에서 겨우 4미터 거리에 있으며 '세계 최악의 전망'을 자랑하는 호텔로서 전무후무하고 유일무이하다. 호텔은 고층 건물도 아니고 노래하고 춤출 수 있는 화려하고 안락한 곳도 아니다. 세 개 층에 방이 아홉 개뿐이지만 세상에서 가장 유명한 호텔이다. 늘 그렇듯 약간 짜증스러운 뱅크시의 보도자료 「뱅크시가 메시아 콤플렉스를 부정하다, 베들레헴에 게스트하우스 오픈」은 이 호텔의 스타일을 잘 드러낸다.

본래 도기 작업장이었던 건물을 재건하여 호텔로 만들고, 1년 동안 문을 열어 어떻게 되는지 볼 계획이었다. 뱅크시에 따르면 그의 회계사는 사람들이 '서안지구로 여행하기를 두려워할 것'이라고 걱정했다. **"하지만 나는 지난번 웨스턴슈퍼메어에서 열었던 쇼를 사람들이 하루 종일 구경했던 걸 떠올려 보라고 했죠."** 뱅크시의 말이 맞았다. 3년 후 이 호텔은 12만 명의 방문객을 기록했고, 베들레헴은 '예수 관광객'뿐만 아니라 뱅크시 관광객도 즐겨 찾는 곳이 되었다.

호텔은 팔레스타인 사람들 사이에서 비판을 받았다. 베들레헴 대학의 연구 학장인 자밀 카데르 박사는 이렇게 말했다. "일부 비평가들은 뱅크시가 팔레스타인을 이용했다고 비판했습니다. 팔레스타인 사람들의 고통을 통해 이익을 얻고, 점령을 정상화하고, 장벽을 미화했다고요. 그리고 심지어 일부 비평가들은 호텔을 연 것이 이스라엘 식민 통치자와 식민지 팔레스타인을 서로 대등한 투쟁 상대로 보이도록 하려는 국제적인 음모라고까지 했습니다." 하지만 카데르 박사의 생각은 다르다. "완전히 그 반대예요. 새롭게 연 호텔은 영국 제국주의, 시오니스트들의 식민지 프로젝트, 이스라엘의 팔레스타인 점령과 분리 정책에 대한 강력한 반식민주의 성명입니다."

호텔은 이런 심각한 논쟁거리를 유머러스하게 보여준다. 호텔 내부는 식민지 시절로 거슬러 올라가는 연결고리 구실을 하는데, 뱅크시가 일종의 식민지 전초기지인 신사 클럽처럼 꾸며놨기 때문이다. 여기에는 불편한 반전이 있다. 예를 들어 투숙객이

—— (위)
이스라엘 병사와 팔레스타인 전사가 베개 싸움을 하는 모습을 그린 벽화

—— (아래)
마호가니 피아노 위로 방독면을 쓰고 날아다니는 케루빔

마호가니 패널로 만든 피아노 바에서 스콘과 멋진 차 한 잔을 즐기는 한편 그 곁에는 최루탄에 질식한 인물상이 자리 잡고 있다. 모든 열대 양치류, 가죽 소파, 부드럽게 돌아가는 천장 선풍기, 그리고 이 피아노 바는 뱅크시의 말을 빌리자면 '과분한 권위'의 분위기를 풍긴다. 만약 벽에 새총, CCTV 카메라, 드론, 그리고 방독면을 쓴 케루빔〔종종 날개가 달린 어린아이로 표현되는 구약성서 속 천사)이 없었더라면 말이다.

　　대부분의 방은 뱅크시가 직접 꾸몄는데, 가장 인상적인 것은 3호실의 벽화이다. 침대 아래로 깃털을 폭포처럼 쏟으면서 베개 싸움을 하는 이스라엘 군인과 팔레스타인 전사의 모습을 담았다. 묘하게 동성애적인 분위기를 풍기는 이 그림에서 어떤 연구자들은 프란시스코 고야의 〈몽둥이를 들고 싸우는 두 남자〉를 떠올렸다. 객실은 가장 저렴한 버짓룸부터 대통령 전용 스위트룸까지 다양하다. 버짓룸은 1박에 60달러짜리 '이스라엘군 병영에서 나온 잉여 물품을 갖춘' 일종의 이층 침대 기숙사다. 대통령 전용 스위트룸은 요금이 1박에 600달러가 넘는데, 호텔 측에서는 이 방이 '부패한 국가원수에게 필요한 모든 것'을 제공한다고 한다. 방 안에는 총알이 박힌 물탱크에서 물을 공급받는 온수욕조도 있고, 뱅크시를 비롯해 다른 아티스트들의 작품도 감상할 수 있다. 하지만 무엇보다 벽과 망루가 보이는 전망이 가장 놀랍다.

　　그 전망을 잘 이해하지 못하는 당일치기 투숙객을 위해 피아노 바가 있는 것이다. 화룡점정은 작은 박물관이다. 디즈멀랜드의 '잔혹한 물건 박물관'에 이어 뱅크시가 가장 좋아하는 학자인 개빈 그린든 박사의 도움으로 꾸며진 것이었다.

　　입구에서는 아서 밸푸어 외무장관의 등신대가 방문객을 맞이한다. 그는 책상 뒤에 앉아 자신의 선언문에 기계적으로 '서명'하고 있다. 뱅크시가 뉴욕 애니매트로닉스 전시회를 위해 제작한 헤엄치는 피시핑거와 꿈틀거리는 핫도그와 같은 종류지만, 엄청나게 확대된 버전이다.

　　박물관 외에도 팔레스타인 예술가 전용 갤러리가 있다. 벽장식을 위한 원스톱 상점 '월마트Wall Mart(뱅크시의 말장난은 끝이 없는 것 같다)'와 중동 유일의 '맞춤형 스텐실 튜토리얼'도 있다. 그리고 당연히 피할 수 없는 선물 가게가 있다.

　　뱅크시는 호텔 설립과 운영에 거의 개입하지 않았다. 그가 가장 분명하게 개입한 일은 호텔을 개장한 해인 2017년 크리스마스에 영화감독 대니 보일을 설득하여 호텔 주차장에서 성탄절 연극을 펼치자는 어려운 과업을 맡긴 것이다. 뱅크시는 이를 양자택일이라고 했다. 인공 눈보라가 관객들에게 크리스마스 기분을 안겨주긴 했지만 연극 자체보다 그 연극을 만드는 과정에 대한 다큐멘터리가 더 흥미로웠다. 공연에 필요한 당나귀를 확보하는 건 여러 장애물 중 하나에 불과했다.

　　동시에 뱅크시는 두 개의 새로운 작품을 제작했다. 한 점은 출입구에 걸린 〈지상의 평화〉인데, 성경에 등장하는 전형적인 별 도상이 말 그대로 별표 역할을 하며 우리가 곧잘 무시하는 한 줄의 글, '약관에 동의합니다Terms and conditions apply'로

시선을 이끈다. 다른 한 점은 두 명의 케루빔 혹은 천사들이 쇠지레로 벽을 무너뜨리려고
하는 모습을 담았다.

2019년, 그는 호텔에 〈베들레헴의 상흔〉을 가지고 다시 돌아왔다. 색다른
분위기의 성탄 장면이었다. 음침한 회벽을 배경으로 마리아와 요셉이 평범한 동물들과
함께 구유에 누운 아기 예수를 내려다본다. 그들 위로는 빛나는 베들레헴의 별 대신 벽에
박힌 총알구멍이 자리 잡고 있다.

하지만 그가 서안지구에서 벌인 일은 호텔 자체만큼 강력하지 않다. "스트리트
아티스트가 큰 도움이 되는 경우는 많지 않아요." 호텔 문을 연 직후 뱅크시는
『파이낸셜 타임스』와의 인터뷰에서 살짝 자조적으로 말했다. 그는 이렇게 덧붙였다.
"팔레스타인에서는 예술이 어딘가에 쓸모가 있을 가능성이 적어요. 젊은이들, 특히 이스라엘
젊은이들에게 어필하는 것만이 도움이 되죠."

미술사에서는 뱅크시가 가자지구 문제에 개입한 일이나 뉴욕에서의 비디오,
심지어 성탄의 땅 한복판에서 벌인 산타 게토조차도 대수롭지 않게 여긴다. 그러나 그가
2005년에 벽에 그린 그림들이 그의 존재를 세상에 알렸고, 월드오프 호텔이 그 자체로
대표작인 것은 사실이다. 외부인들이 벽과 그 뒤에 숨겨진 역사를 직면하게 하고자 다른
아티스트들이 한 번도 해본 적 없는 방식으로 만든 영리하고 훌륭한 작품들이다. 그리고
그는 말만으로 그치지 않고 실천한다는 걸 보여주기 위해 2020년에 호텔 벽난로 위에
걸려 있던 그의 세폭화 중 한 점을 런던으로 가져가서는 마음에 들지 않는다는 이유로
프레임을 바꾼 뒤 경매에 내놓았다. 이 작품은 220만 파운드에 낙찰되었고, 전액을
베들레헴의 장애인을 위한 자선 단체에 기부했다.

뱅크시 팀에 오신 것을
환영합니다

Chapter 10

2007년 2월 런던 나이츠브리지의 미술품 딜러 아코리스 앤디파는 가족과 함께 스위스 크슈타트의 호른베르크 호텔에서 스키를 타고 있었다. 그는 뱅크시 홍보팀으로부터 전화를 받았다. 그 전화는 아주 격렬했는데, 그에 대해 앤디파는 이렇게 말했다. "그게 뱅크시 캠프와 내가 처음 접촉한 거였어요. 일하는 방식이 정말 독특하더군요." 대단히 절제한 표현이었다.

"나는 말 그대로 산꼭대기에 있었는데, 그쪽에서 갑자기 퍼부어댔죠. '당신이 무슨 짓을 하고 있는지 알아요?' 나는 그랬죠. '저기요, 누구시죠? 대체 누군데 이런 식으로 이야기를 시작하죠?'" 홍보 담당자는 자신들이 뱅크시를 대표한다고 답했다. "그는 엄청나게 화를 냈죠. 나는 화나게 하려고 벌인 일이 아니라고 대답했어요." 홍보 담당자의 태도는 조금 누그러졌지만, 그쪽이 그렇게 화를 내는 것도 어쩌면 당연했다. 그때 앤디파는 뱅크시가 떠올릴 수 있는 가장 끔찍한 악몽 그 자체였기 때문이다. 스트리트 아티스트로서의 자격은 뱅크시 자신에게 진실하고 중요한 것이지만, 앤디파는 나이츠브리지에 있는 그의 갤러리에서 뱅크시 전시회를 열려고 했다. 더 나쁜 것은 이미 크슈타트의 호텔 팰리스에서 뱅크시를 전시하고 있었다는 사실이다. 뱅크시가 활동하던 길바닥에서는 너무도 멀리 떨어진 이 호텔은 펜트하우스 스위트룸에서 하룻밤 묵는 비용이 9,000유로였다.

앤디파는 거의 2년 동안 뱅크시의 작품을 좋아해왔지만, 그때까지만 해도 그의 작품을 수면 위로 끌어올렸을 때도 팔릴지 확신하지 못했다. 그래서 이를 테스트하기로 결정했다. 2006년 크리스마스 전에 《허스트와 그의 동시대 예술가들Hirst and his Contemporaries》이라는 제목의 전시를 열었는데, 나이츠브리지 대중의 반응을 보기 위해 뱅크시 작품 여덟 점 정도를 여기에 포함시켰다. "뱅크시가 팔렸어요." 그는 말했다. "오프닝 때 그걸 다 팔았어요. 나는 생각했죠. 맙소사, 내 컬렉터들, 내 고객들, 초대받은 사람만 올 수 있는 전시였어요. 나한테서만 피카소를 사고 나한테서만 데이미언 허스트를 사는 사람들이죠…."

파괴자… 무법자… 그래피티… 스트리트 아트의 허름한 성지 쇼디치… 아무래도 상관없다. 부자 동네 나이츠브리지가 뱅크시를 보고 군침을 흘렸다. 앤디파는 어머니가 운영하던 갤러리를 물려받았다. 원래는 종교 이콘화를 주로 다루는 갤러리였는데, 앤디파가 가족과의 심각한 갈등을 감수하면서까지 현대미술로 전향했다. 이제 그는 스트리트 아트로 뛰어들 작정이었다. 다음 몇 달 동안 앤디파는 분주히 움직였고, 가치 있는 전시를 만들어줄 뱅크시의 작품을 모으려고 거액을 썼다. 갤러리에서 전시를 열기 직전에 그는 매년 떠나는 크슈타트 여행에 작품 몇 점을 가져가서는 그곳 호텔에서 열린 겨울 전시에 내놓았다. "전시를 보러 온 사람들 거의 모두가 뱅크시를 알고 있어서 놀랐어요. 씀씀이가 큰 고객들이었는데, 대개는 선물이나 기념품으로 받은 『월 앤 피스』를 읽고 뱅크시를 알게 됐죠." 앤디파가 산에서 전화를 받았던 것은 이 전시회

동안이었고, 통화 후에는 그때까지 뱅크시의 영국 에이전트였던 스티브 라자리데스와의 대화가 이어졌다. 라자리데스는 이 전시회가 '해적판'이라고 생각했다. 이 전시회 때문에 마치 뱅크시가 나이츠브리지라는 세계에 팔려 넘어간 것처럼 보일까 봐 가장 걱정했다. 앤디파 갤러리는 고급 부티크가 넘쳐흐르는 월턴 스트리트에 있다. 이곳에서는 손으로 만든 오리엔탈 카펫, 도자기, 전문 디자이너의 임부복, 유아용 가구, 모노그램을 새긴 리넨 등, 요컨대 뱅크시가 아닌 모든 것을 구입할 수 있다.

전시회 자체는 맥락에서 크게 어긋나 있었지만, 그래도 뱅크시 작품을 한 곳에서 많이 볼 수 있는 드문 기회였다. 그다음 달에는 약 3만 5,000명이 몰려와서 이 작은 갤러리가 꽉 찼다. "주로 후드티 차림의 젊은이들이었는데, 모두 예의발랐어요. 아주 상냥하고 정중했죠. 대개는 나이츠브리지에 있는 갤러리는커녕 나이츠브리지 근처에도 오지 않았을 하드코어 스트리트 팬들이었어요." 앤디파 자신이 뱅크시를 대표하지는 않는다는 설명을 카탈로그와 갤러리 벽에 열심히 표시했지만, 이 정도로는 뱅크시 진영을 안심시키기 어려웠다. 애초에 갤러리가 영국에서 가장 유명하다는 럭셔리 백화점 해러즈Harrods와 너무 가까웠다.

전시회는 대성공이었다. 앤디파는 스물다섯 개의 에디션으로 제작된 〈별과 꽃을 던지는 남성〉의 캔버스 작품을 7만 파운드에 팔았다. 또 다른 캔버스 작품인 〈무기 위의 어린이들〉도 스물다섯 개의 에디션으로 제작되었다. 산더미처럼 쌓인 무기 위에 두 아이가 풍선과 테디베어 인형을 들고 서 있는 이 작품의 가격은 4만 5,000파운드였다(뱅크시는 원한다면 하나의 스텐실에서 여러 점의 캔버스 작품을 만들 수 있는데, 이는 재정적으로 꽤 쏠쏠한 방식이다). 앤디파는 뱅크시에게 과감한 도박을 했고, 오늘날 보기에는 저렴해 보이지만 당시로서는 큰 보상을 받았다. 작품이 거의 모두 팔렸고, 갤러리는 지하층을 마련해서 두 개 층을 멋지게 꾸밀 수 있었다. 어떻게 보면 앤디파는 분명 자신이 저지른 장난을 즐기는 것 같았다. 크슈타트 전시가 끝난 후 AP 통신에 이렇게 말한 것이다. "어떤 고객은 전용기까지 타고 왔어요. 다들 이렇게 말했죠. '와, 뱅크시다. 근데 15만 파운드밖에 안 해!'"

앤디파는 뱅크시의 통제 밖에서 성공적으로 활동한 소수의 사례 중 하나다. 뱅크시 팀이 아주 작기는 하지만, 겉으로 풍기는 분위기와는 달리 여타 유명인사의 팀과 마찬가지로 상황을 통제할 의지가 확고한 것이 사실이다. 2010년 3월 영국에서 개봉한 〈선물 가게를 지나야 출구〉를 예로 들어보겠다. 영화가 개봉할 때 잡지 편집자의 임무는 스타의 인터뷰와 사진 촬영을 독점하는 것이다. 하지만 이 영화가 개봉했을 때는 어떤 잡지도 표지에 스타를 실을 수 없었고 독점 인터뷰를 내세울 수도 없었다. 홍보팀과의 교섭은 끝도 없었다. 어느 잡지 에디터는 질린 나머지 홍보팀을 '망할 놈들'이라고 부르곤 했다. 물론 면전에서는 절대로 그러지 않았다. 사진 승인, 인터뷰 승인, 복제 승인, 이 모든 것들은 허락받을 수 있었다. 하지만 그들이 원했던 거의 대부분은 거절당했다.

그의 영화를 위해 뱅크시는 인터뷰를 '평소처럼' 이메일로만 진행하는 것과 표지에 그의 작품이 실리는 것을 승인했다. 홍보 담당자들은 한 건이 아니라 두 건의 '독점' 인터뷰를 성사시키는 개가를 올렸다. 『선데이 타임스』는 영국의 '가장 비밀스러운 예술가'의 '독점 인터뷰'와 '독점 표지'를 내세웠다. 글쎄, 완전히 '비밀스러운' 것도 아니고 '독점적인' 것도 아니었다. 왜냐하면 『타임 아웃』은 한술 더 떠서 '전 세계 독점'에다 '그의 유일한 인터뷰'를 내세웠기 때문이다. 영화의 홍보 담당자 입장에서는 마치 모든 꿈이 이루어진 것이나 마찬가지였다.

브라이턴에 홍보회사를 설립해 계속 운영하는 조 브룩스는 뱅크시 팀의 핵심 멤버 중 한 명이며 그와 가장 오래 함께했다. 그녀의 친구는 그녀를 가리켜 '똑똑하고 재미있고 바늘처럼 예리하다'고 표현했다. 그녀의 작고 조금은 어수선한 사무실은 뱅크시의 스타일과 잘 맞는다. 뱅크시를 위한 첫 번째 주요 업무는 2003년의 전시 《알력》을 언론에 알리는 것, 혹은 언론에 숨기는 것이었다. 그 뒤로 계속 뱅크시와 함께 일했다. 그녀가 하는 일이 얼마나 어려울지 짐작하기 어렵다. 그녀는 뱅크시의 명성을 높이면서 동시에 그의 익명성을 유지해야 한다. 뱅크시의 작업이 점점 더 많은 돈을 벌어주지만 스트리트 아트 세계에서의 신망도 지켜야 한다. 뱅크시 전시를 사람들에게 알리면서도 또한 사람들이 어딘지 비밀스럽다는, 특별한 인간들만의 세계에서 벌어지는 일이라는 느낌을 받도록 해야 하는 것이다.

그러나 그녀가 뱅크시 팀의 가장 중요한 멤버는 아니다. 토를 달 것도 없이 브리스틀 그룹의 동료인 스티브 라자리데스를 그 자리에 앉혀야 한다. 스티브 라자리데스는 뱅크시 생애에서 재정적으로 가장 수익성이 좋았던 6년 동안 그의 에이전트이자 매니저였고, 4년 넘게 그와 다소 비공식적인 계약을 맺었다. 뱅크시가 없었다면 라자리데스(가까운 사람들은 라즈Laz라고 부른다)는 런던에서 스트리트 아트, 혹은 그가 좋아하는 표현을 빌리자면 아웃사이더 아트의 핵심적인 공급자가 될 수 없었을 것이다. 그러나 라자리데스가 없었다면 뱅크시가 지금 가지고 있는 인지도, 영향력, 그리고 돈을 얻지 못했으리라는 것도 분명하다.

익명을 요구한 한 동료는 이렇게 회상한다. "스티브는 사실상 뱅크시의 관리자였고, 모든 종류의 문의는 스티브를 거쳐야 했어요. 무척 가까운 사이였죠. 정말 좋은 동료이자 정말 좋은 친구였고요. 사실 두 사람은 함께 있으면 평소와는 약간 다르게 행동했어요. 뜻밖에 행운을 잡은 장난꾸러기 남학생들 같았죠. 스티브는 지적이고 착하고 편안한 사람이었고 자신이 하는 일을 정말로 좋아했어요. 내 생각에 언젠가는 뱅크시가 스티브에게 은행에 넣으라며 현금을 주었을 거예요. 뱅크시는 계좌가 없었거든요. 스티브는 많은 결정을 책임졌어요. 뱅크시에게 가해진 압박을 막아냈고 그를 단단히 보호했죠. 그는 뱅크시가 착취당하기 십상이라는 걸 알았고, 그래서 그걸 어떻게든 막으려고 했어요."

뱅크시와 라자리데스는 더 이상 서로 이야기하지 않는다. 결별은 여러 달에 걸쳐 이루어졌다. 2007년 말에 상황이 심각하게 어긋나기 시작했고, 2008년 12월 라자리데스가 자신이 갖고 있던 뱅크시의 'POW(Pictures on Walls)' 주식을 회사에 다시 매각하면서 모든 것이 끝났다. 두 사람의 인생에서 무척 중요한 순간이었다. 라자리데스는 최고의 고객을 잃었다. 뱅크시는 그 모든 것을 가능하게 만든 사람을 잃었다.

하지만 뱅크시에 관한 대부분의 일과 마찬가지로 아무도 이 결별에 대해 이야기하고 싶어 하지 않는다. 말하는 것보다 말하지 않는 것이 훨씬 더 많은 것을 암시한다. 언젠가 라자리데스는 이렇게 말했다. "우리는 함께할 만큼 했어요. 그래도 우리가 서로를 아주 존중한다고 생각해요. 문자도 보내고 이메일도 주고받죠. 이야기를 나누진 않아요. 그럴 필요가 없으니까요."

하지만 그는 『배니티 페어』의 수전 마이클스와의 인터뷰에서 약간 덧붙였다. 마이클스는 라자리데스에게 그건 사람들이 당신을 개인이 아니라 커플로 규정할 때의 관계와 비슷하다고 했다. 라자리데스는 웃으며 말했다. "그런 말을 들으면 나도 짜증나지만 그는 훨씬 더 짜증을 내죠. 10년은 긴 시간이에요. 특히 우리처럼 둘 다 의욕적인 경우에는요." 뱅크시에 관해 그가 한 말은 거의 이것뿐이다. "지금 내가 할 수 있는 최선의 말은 '노 코멘트'예요." 결별 당시 뱅크시 팀 사람들과 라자리데스의 갤러리 멤버들은 서로 연락하지 않도록 지시를 받았지만, 그간 쌓인 친분 때문에 오래도록 서로 모른 체할 수는 없었다.

이들이 결별한 이유에 대해 온갖 소문이 무성했다. 이런 말도 있었다. 뱅크시가 라자리데스의 집에 갔는데 사치스럽고 안락한 그 집에 솜털무늬 벽지가 있는 걸 보고 폭발했다는 것이다. 그 결과가 2009년 2월에 처음 등장한 뱅크시의 그림인데, 후드티를 입은 아이가 벽에 스프레이로 솜털무늬 벽지 모양을 그리고 있다. 이 그림에는 너무 미묘하지 않게, 곧바로 핵심을 건드리는 〈너네 무리로 가〉라는 제목이 붙었다. 그럴듯한 이야기지만 한 가지 문제가 있다. 전혀 사실이 아니라는 점이다. 일단 라자리데스의 집에는 솜털무늬 벽지가 없었고, 게다가 뱅크시가 직접 벽지를 확인하러 거기에 갔을 가능성도 매우 낮다.

그러나 다른 소식통은 새로운 설명을 내놨다. "그들 사이가 틀어지게 된 데는 드라마틱한 게 있었어요. 스티브가 잡지 인터뷰를 했는데, 자기 사무실에 왕좌를 가져다 놓고 앉아서는 '내가 뱅크시를 만들었다'고 했던 거죠. 물론 더 복잡한 문제가 얽혀 있지만, 통제광이었던 뱅크시는 무척 못마땅했죠. 그래서 개국공신이 추방당한 거예요.

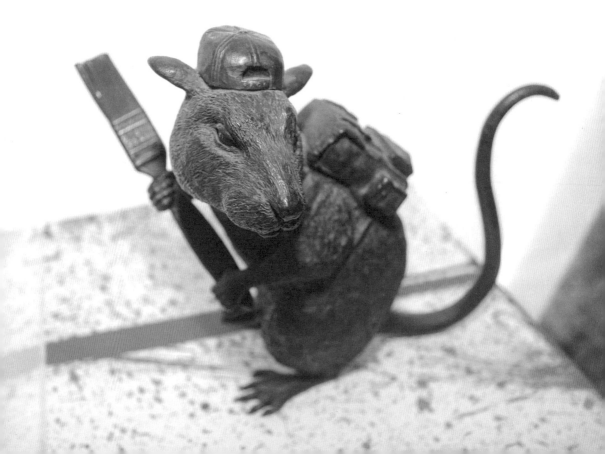

순전히 자존심 싸움이었죠." 이 소식통의 말은 사실이다. 뱅크시와 라자리데스의 관계는 아무튼 껄끄러웠다. 잡지 기사가 실제로는 그렇게까지 도발적이지 않았지만, 기폭제 노릇을 하기에는 충분했다.

샬럿 이거가 『ES 매거진』에 쓴 그 기사를 찾으면서, 나는 오늘날 뱅크시를 어떻게 만들었는지 자랑스러워하는 라자리데스가 실려 있을 것이라고 짐작했다. 하지만 막상 그 기사를 확인한 내가 보기에는 라자리데스에 대한 언급보다 그에 대한 뱅크시의 반응이 뱅크시에 대해 더 많은 것을 말해주었다. 라자리데스는 스스로를 드러내고 자신의 계획에 대해 이야기하는 걸 분명 좋아했지만 거들먹거리지는 않았다. 자신이 뱅크시를 만든 사람이라는 주장은 어디에도 없었다. 표지에서는 라자리데스를 '할리우드에 그래피티를 파는 사람'이라고 썼는데, 그건 사실이다. 기사에서는 그를 '그래피티를 금으로 바꾸는 사람'이며 '마케팅 천재'라고 했는데, 이 또한 사실이다. 라자리데스가 왕좌에 앉은 사진도 없었다. 아무렇게나 벽에 기대어 있는 사진뿐이었다. 문제는 그게 아티스트의 매니저에 초점을 맞추고 정작 아티스트는 거의 다루지 않았다는 점이다. 놀랍게도 바로 그날 두 사람이 갈라섰고, 이제 살림살이를 어떻게 나눌지에 대한 문제만 남아 있었다.

두 사람의 결별을 설명하려면 아마도 성경을 들먹이는 게 좋을 것 같다. 라자리데스는 뱅크시를 산꼭대기로 데려가서는 안젤리나 졸리 같은 명성, 돈, 성공으로 유혹했던 것이다. 그리고 뱅크시는 '사탄아 물러가라'라고 말하는 대신 한동안 모든 걸 덮어두었다. 뱅크시가 '이상하게' 보였던 건 악마와의 이러한 거래 때문이었고, 결국 그들의 관계는 끝났다.

라자리데스는 아주 뛰어난 세일즈맨이다. 그에게는 위대한 미국의 쇼맨 P. T. 바넘을 떠올리게 하는 뭔가가 있다. 뱅크시와 갈라서게 만든 잡지 기사에서 '그는 차려입지 않았다'고 했는데 그것도 옛날이야기다. 요즘 라자리데스는 다른 딜러들처럼, 아니, 그 이상으로 쫙 빼입고 다닌다. 머리를 깎은 탓에 훌리건처럼 보일 법도 하지만 친절한 미소가 그런 인상을 가려준다. 그는 말이 빠르고 유쾌하고 재미있다. 그와 마주하면 그에게서 뭐든 사게 될 것 같은 느낌이 든다. 그룹 바깥에서 그들을 지켜본 한 사람이 이렇게 말했다. "라자리데스는 익명의 제왕으로 남고 싶어 했죠. 그래서 대리인을 내세워 슈퍼스타가 되었고, 명성에 아주 심취했어요."

— (위)
《뱅크시: 승인받지 못한 회고전Banksy: The Unauthorised Retrospective》의 언론 프리뷰.
스티브 라자리데스가 뱅크시의 작품 앞에서 포즈를 취하고 있다.

— (아래)
<브론즈 쥐Bronze Rat>, 뱅크시, 2006

쇼맨으로서 라자리데스는 자신의 과거를 살짝 각색했다. 물론 뱅크시보다는 덜하지만. 그의 아버지는 지중해 동부 키프로스의 파마구스타에서 태어났다. 이곳은 그리스 영토로서 영국인들에게는 저렴한 패키지 휴가로 가장 잘 알려졌는데, 1974년에 터키군이 점령한 뒤로 황폐해졌다. 그의 아버지는 영국으로 건너와서 브리스틀에 정착했고 케밥 가게를 열었다. 영국 여성과 결혼했지만 결국 헤어졌다. 1969년에 라자리데스는 어머니가 서로 다른 8남매 중 한 명으로 태어났다. 그의 남매들은 배관공, 트럭 운전사, 전기 기사, 정원사, 학교 총무, 반려동물 보험 판매원 등으로 일했다.

라자리데스의 말로는 그는 화가이자 장식가로 출발했다. 때로는 닭털도 뽑고 콘크리트 섞는 일도 했지만, 오래 할 수 없는 일들이었다. 그래피티에도 손을 댔지만 소질이 없다는 걸 깨닫고는 열네 살 무렵부터 사진으로 눈을 돌렸다. 브리스틀에 있는 필턴 테크니컬 칼리지(오늘날의 필턴 칼리지)의 기초 강좌에 겨우 들어갈 수 있었는데, 그곳에서 그래피티 아티스트 잉키를 만났다. 잉키는 나중에 뱅크시를 그래피티 세계에 소개한 인물이다.

라자리데스는 이어서 사진을 공부하기 위해 뉴캐슬 폴리테크닉(오늘날의 노섬브리아 대학)으로 갔고, 그 후 영화 스튜디오에서 세트에 페인트칠하는 일자리를 얻었다. 그다음으로는 잡지사 『슬리지네이션』에서 일하게 되었다. 『슬리지네이션』은 자매지인 『자키 슬럿』과 함께 그 이름에서 짐작할 수 있듯 젊은 층의 '하위문화'를 겨냥한 잡지다. 라자리데스는 말했다. "그들은 마침 포토 에디터가 필요했어요. 내가 문을 열고 들어가자마자 일자리를 줬죠."

『슬리지네이션』에서 일하던 1997년에 라자리데스는 뱅크시를 찍으러, 구체적으로는 뱅크시의 뒤통수를 찍으러 갔다. 출판사 '밀스앤분Mills & Boon'의 두 창립자가 그랬던 것처럼 커피 한잔하며 라자리데스와 뱅크시, 자신의 길을 개척하던 두 아웃사이더는 친구가 되었다. 뱅크시는 라자리데스에게 자신이 따끈따끈한 스텐실 작품을 남긴 장소를 알려주었다. 라자리데스는 그것들이 지워지기 전에 사진을 찍을 수 있었다. 이때 뱅크시에게는 브리스틀 시절의 에이전트인 스티브 얼이 있었지만 계약서 없는 계약이었고, 라자리데스가 일을 더 잘 할 수 있다는 것을 보여주면서 얼과의 관계는 끝이 났다.

라자리데스는 뱅크시와의 첫 번째 사업에 대해 이런저런 이야기를 하지만, 중요한 것은 뱅크시가 브리스틀로 차를 몰고 가야 했다는 것이다. 거기서 자신의 프린트를 팔려는 것이었다. 장당 5파운드였다고도 하고 10파운드였다고도 한다(어느 쪽이든 군침이 돌 만큼 싼 가격이다). "내가 말했죠. '내가 그걸 다 사서 팔겠어.' 뱅크시를 아주 좋아하는 친구가 몇 명 있었거든요. 그래서 그때 뱅크시의 일을 봐 주던 사람[스티브 얼]보다 더 많이 팔았어요. 거기서부터 시작된 거죠."

라자리데스가 첫날부터 그 자리를 꿰찼던 건 아니다. 그와 뱅크시는 제이

조플링과 데이미언 허스트 같은 공생 관계가 결코 아니었다. 하지만 라자리데스는
일찍부터 세상 물정에 밝았다. 라자리데스는 이렇게 말한다. "나는 우리가 초기에 서로를
도왔다는 점에서 쌍방향 관계였다고 생각해요. 뱅크시가 없었다면 아마도 지금의 나는
없었겠죠." '분명히'나 '정말로'가 아니라 '아마도'라고 한 건 의미심장하다. 당연히 그는
뱅크시에게 모든 공을 돌리지는 않을 것이다.

뱅크시의 프린트를 판매하기가 무척 어려웠던 게 그리 오래 전 일이 아니라는 걸
지금으로서는 상상하기 어렵다. 자동차 트렁크 판매원에서 시작한 그는 런던 딜러들의
라운드에 진출했다. 한 딜러는 이렇게 기억한다. "스티븐 라자리데스가 프린트를 팔에
끼고 와서는 한 장에 50파운드에 넘기려고 했어요. 우리가 사니까 깎아주더군요. 그때는
뱅크시가 누군지도 몰랐죠." 라자리데스는 이런 식으로 시작하여 런던의 셀프리지(맞다,
바로 그 셀프리지 백화점!), 탐탐 아트 갤러리, 브리스틀의 그린리프 서점, 테이트 모던에
프린트를 팔았다. 뱅크시가 전시장 벽에 걸려 있지 않았는데도 그의 프린트를 살 수 있던
때였다. 판매가 순조로워서 곧 라자리데스는 소규모 매장이 필요없게 되었다. 꽤 잔인한
순간이었다. 같은 딜러가 이때를 잘 기억하고 있다. "우리는 좀 열받았죠. 항상 우리에게
먼저 전화하고 프린트가 새로 나오면 귀띔해줬는데, 어느 날 갑자기 셔터를 내려버린
거예요. 편의를 봐주지도 않고. 그뿐이 아녜요, 우리 같은 딜러에게는 팔려고 하지도
않았어요. 딱 이런 식이었어요. '여태까진 좋았지만 이제 꺼지쇼.'"

2002년 뱅크시는 처음으로 프린트를 제대로 정리하여 〈무례한 경찰관〉이라는
제목으로 내놓았는데, 이는 가운뎃손가락을 세운 경찰관의 모습을 스텐실로 찍은
작품이었다(표지, 167쪽). 전체가 250점이었고, 그중 50점에는 서명이 들어갔다.
애초에는 100점만 내놓을 생각이었지만 무슨 일이 일어나는지 보자는 심산으로 막판에
250장으로 늘렸다. 이 모든 것을 목격한 어느 팬은 초기에는 모든 게 엉성했다고 했다.
"프린트가 250장이나 있었고 여분도 있었죠. 첫 번째 에디션에는 서명이 없었어요,
하지만 스탬프는 찍혀 있었죠. 그래서 서명이 들어간 두 번째 에디션도 사려는 사람이
있었어요. 그래서 두세 번째 에디션에는 서명이 들어갔고, 그 이후로는 서명 없는 버전이
더 많았어요. 어디까지가 에디션이고 어디서부터 에디션이 아닌지 혼란스러웠어요.
일관성이 없었죠." 이 프린트들은 40파운드 정도에 팔렸는데, 지금은 경매에서 서명이
없는 건 2만 7,500파운드에, 서명이 있는 건 무려 7만 5,000파운드에 팔린다. 그다음
해에 열네 장의 프린트가 각각 500파운드에서 700파운드 사이의 가격에 추가로
판매되었다.

그래서 갑자기 7,000점이 넘는 뱅크시 프린트가 시장에 나왔고, 상황은 더
심각해졌다. 2004년 초에 'POW'가 설립되었다. 뱅크시의 공식적인 첫 회사였다.
『슬리지네이션』과 『자키 슬럿』을 출판한 존 스윈스테드가 자금을 마련했고, POW의 첫
번째 본부는 『슬리지네이션』 사무실 위층에 라자리데스와 스윈스테드가 설립한 청소년

———
《아트 오브 뱅크시: 비공식 프라이빗
컬렉션The Art of Banksy: The
Unauthorised Private Collection》
전시회에서 스티브 라자리데스,
오스트레일리아 시드니, 2019

문화 영화 기획사인 'PYMCA(Photographic Youth Music Culture Archive)'에 있었다.

스윈스테드는 자신이 2004년 말에 POW에서 '제 발로 나갔다'고 했지만, 더 자세한 사연은 밝히지 않았다. 뉴캐슬 시절 라자리데스에게 DJ를 맡겼던 스티브 파킨이 스윈스테드를 대신해 들어와서는 두 번째 트랑슈tranche[기업의 자금이나 주식을 분할 발행하는 것]에 차입하여 회사를 계속 유지했다. 지금은 아니지만 당시 최대 주주는 영화 〈탱크걸〉을 만들고 〈고릴라즈〉를 공동 제작했던 제이미 휼렛이었다. 라자리데스는 열여덟 주를 가지고 있었다. 기록 어디에도 뱅크시에 대한 언급은 없다. 그는 완벽하게 합법적으로 지분도 없고 이사직도 없이 휼렛과의 우정에 의지해서 이 회사에 관여했다.

라자리데스와 뱅크시는 둘 다, 전통적인 갤러리에 발을 들인 적도 없고 앞으로도 그럴 의향이 없는 대중 사이에서 예술을 갈망하는 새로운 청중을 만났다. 두 사람이 작품을 판매한 방식이 지금은 간단해 보이지만 당시에는 혁명적이었다. 사람들은

거리에서 뱅크시의 작품 일부를 직접 볼 수 있었고, 만약 너무 멀리 있어서 볼 수 없거나 공무원들이 없애버렸대도 인터넷에는 늘 상태 좋은 사진들이 있었다. 누가 먼저 작품 사진을 인터넷에 올리는지도 일종의 경쟁이 되었다. 이러한 길거리 작품들 중 일부는 결국 구매자가 갤러리를 방문할 필요 없이 웹에서 구입할 수 있는 한정판 프린트가 되었다. 어쩌다 길거리에 남은 작품은 그 자체로 광고 노릇을 했다. 프린트를 구입하는 온라인 고객 덕분에 뱅크시는 과거와 현재를 통틀어 그 어떤 예술가보다 광범위하고 활동적인 웹 기반을 다질 수 있었다. 코로나19의 대유행을 겪으면서 점점 더 많은 갤러리와 경매회사 들이 뱅크시를 따라 온라인으로 진출했고, 놀라운 결과에 흡족해했다.

뱅크시의 오리지널 작품을 살 여유가 있는 사람들을 위해 뱅크시는 일련의 전시를 개최했다(몇 년 동안 모두 합쳐 보니 거의 스무 차례나 되었다). 그리고 2006년 초에 라자리데스는 그의 첫 갤러리를 열었다. 한때 체벌 매니아들을 위한 소호의 섹스샵으로 철창 감옥까지 갖추고 있던 가게를 번듯한 갤러리로 바꿔 놓았다.

인터넷과 라자리데스 갤러리에서의 전시 외에도 런던의 경매 회사가 항상 따라다녔다. 뱅크시는 자신의 작품을 결코 대형 경매 회사에 팔지 않았다. 뱅크시의 추종자들은 대형 경매 회사와는 거리가 멀 것이다. 하지만 라자리데스에게는 팔았다. 2007년과 2008년 두 해 동안 83만 7,000파운드어치의 그림들이 회사 장부에 기록되었다. 라자리데스가 그것들을 어떻게 했는지는 분명치 않지만, 미술계에서는 그 그림들 중 일부가 경매 회사로 넘어갔을 거라고 추측한다.

라자리데스는 2008년 말 뱅크시를 떠날 때, POW에 자신의 주식을 전부 총 7만 파운드에 되팔았다(파킨은 그의 주식을 4만 파운드에 되팔았다). 괜찮은 액수였지만, 앞으로 자신이 대표하게 될 다른 어떤 아티스트보다 큰돈을 벌 아티스트를 잃은 셈이었다. 뱅크시가 라자리데스 없이 살아남을 것이라는 데는 의심의 여지가 없었지만, 라자리데스는 어떻게 뱅크시 없이 살아남을 수 있었을까? 답은 엇갈린다.

센추리 출판사는 2008년에 라자리데스의 책 『아웃사이더』를 출간하면서, 거리에서 활동하는 아티스트들과 '전통적인 방식을 벗어나서 이름을 날린' 사람들을 모두 다루었다고 언급했다. '사람으로 본 예술Art By People'이라는 다소 우스꽝스러운 부제를 붙여 놓고도 이 책에는 뱅크시에 대한 언급이 없다. 이는 결코 우연이 아니다. 라자리데스는 소호에서 옥스퍼드 스트리트의 반대편인 래스본 광장에 있는 인상적인 5층짜리 타운하우스로 옮겨갔다. 그리고 거기서 약 10년 동안, 넓은 범위에서는 스트리트 아티스트로 불릴 만한 작품들을 연달아 선보였다.

하지만 누가 봐도 그의 생계수단은 항상 뱅크시였다. 2014년 소더비는 경매장 맞은편에 새로 문을 연(그리고 지금은 문을 닫은) 공간에서 전시회를 열었는데, 《뱅크시: 승인받지 못한 회고전》이라는 제목이었다. 라자리데스가 이 전시를 '기획'했고,

라자리데스 자신이 출연한 홍보 비디오도 함께 전시했다. 늘 갤러리의 하얀 벽을
'병적으로 증오'했다는 라자리데스는 이번 전시에서는 벽을 죄다 스프레이 페인트로
칠했다. 벽은 더 이상 흰색이 아니었지만 그는 몇 달 뒤에 이렇게 인정할 수밖에
없었다. "우리는 기득권층이에요. 아주 글러먹었죠." 그가 소유한 작품이 모두 팔리지는
않았지만 일부는 꽤 높은 가격에 팔렸다. 뱅크시가 좋아하든 말든 이 전시는 그의 시장이
진화하는 여정에서 또 다른 이정표가 되었다.

　　라자리데스가 이제 예술계의 중요인물이 되었다는 건 2018년에 그가 래스본
광장을 떠나 메이페어의 아찔한 고층건물로 옮겼을 때 확인할 수 있었다. 카타르의 한
투자자는 라자리데스의 인상적이고 위엄 있는 새 갤러리에 0이 여섯 자리나 들어간
거액을 지원했다. 개막 파티에서 우리는 도대체 뭘로 만든 건지 짐작도 할 수 없던
이국적인 음식을 대접받았다. 처음에는 메이페어 갤러리에 대한 아이디어를 놓고
'고심했다'고 인정한 라자리데스는 그날 밤 그 모든 것을 기꺼이 받아들인 듯 흰 양복을
입고 있었다. 개막 전 어느 인터뷰에서 그는 이렇게 말했다. "나는 돈에 넘어갔다는
엄청난 비난을 받게 될 겁니다. 하지만 그건 틀린 말이에요. 내가 보여주는 예술가들은
정말로 다른 단계에 접어들었어요. 멋지고 대단한 그 사람들을 여기서 보여줘야 해요."

　　라자리데스는 자신이 수년 동안 후원했던 그래피티 아티스트이자
'포토그라피스트photograffeur' JR의 전시를 열었고, 겨우 두어 달 뒤에《뱅크시, 최고의
히트Banksy, Greatest Hits》를 열었다. 뱅크시는 자신의 작품을 갤러리에 걸 생각을 결코
하지 않았는데, 내가 이 전시를 직접 보고 나니 그 이유를 알 수 있었다. 그의 작품을
하나하나 개별적으로 보거나 혹은 벽에서 볼 때면 그의 영리한 관찰력과 농담, 순전한
뻔뻔스러움이 관객을 깜짝 놀라게 한다. 하지만 메이페어 갤러리의 호화로운 벽에 모든
작품을 함께 걸어 놓으니 너무도 반복적이고 밋밋해 보였다. 거리의 예술품을 창조하는
데 담겼던 에너지가 어찌 된 일인지 사라져버린 것이다.

　　라자리데스는 2년도 채 되지 않아 메이페어를 떠났다. "나는 결코 갤러리스트가
되고 싶지도 않았고, 빌어먹을 그림들을 팔고 싶지도 않았어요." 정작 자신은 오랫동안
그 일을 해왔으면서 『아트 뉴스페이퍼』에는 이렇게 말했다. "나는 오로지 무시당하고
있던 하위문화를 알리려고 그랬을 뿐이에요. 하지만 이제 다 끝났죠."

　　뱅크시와의 관계가 멀어지기는 했지만 끝나지는 않았다. 라자리데스는 몇 년
동안 멜버른, 텔아비브, 오클랜드, 토론토, 마이애미, 스웨덴 예테보리, 시드니를 거치는
순회전시《아트 오브 뱅크시: 비공식 프라이빗 컬렉션》에 참여했다. 2021년 런던에
도착하기 전에 라자리데스는 전시에서 손을 뗐지만, 전시 자체는 그가 벌인 요란한 홍보
활동 덕에 무려 75만 명이나 되는 관람객을 끌어 모았다. 입장료는 나라마다 달랐는데,

<무례한 경찰관Rude Copper>, 뱅크시, 2002

1인당 평균 18파운드였다. 나는 '패스트 트랙' 티켓을 사려고 무려 29.50파운드를
지불했다. 과연 그럴 만한 가치가 있었을까? 그렇지 않았다. 뱅크시의 그림이 갤러리의
하얀 벽에 걸리든 아니면 이 경우처럼 지하실의 검은 벽에 걸리든, 그의 작업은 이처럼
단순한 전시에 갇히는 것보다 거리에 있는 게 훨씬 낫다는 걸 다시 한번 보여주었다.

효자 상품은 이뿐이 아니었다. 2020년 초에 나는 라자리데스가 최근에 내놓은
작품집 『포착된 뱅크시』를 25파운드에 기쁜 마음으로 구입했다. 뱅크시 초기 시절에
그린 매혹적인 작품 사진으로 가득한 책이다(뱅크시의 얼굴도 책에 담겨 있었지만
물론 독자는 그를 알아볼 수 없다). 하지만 그 뒤로 나는 수많은 메일을 받았다. 초판을
100파운드에, 블랙 에디션을 125파운드에, 또 레드 에디션을 200파운드에 팔겠다는
메일들이었다. 곧이어 핑크로 된 제2권이 125파운드에 출간되었다. 이때 라자리데스는
회사 '라즈 엠포리움'을 설립했는데, 스스로 '광적이고 좌파적이며 정의하기 어렵다'고 한
이 회사에서 예술과 관련된 것들을 두루 판매하고 있다.

라자리데스가 없는 뱅크시는 어떨까? 이제 뱅크시 팀의 공식적인 얼굴은
없다. 초기에 다른 직원 몇 명과 함께 라자리데스에서 갈아탄 홀리 쿠싱이 라자리데스
이후 10년 동안 뱅크시 랜드의 권력자였다. 그녀가 권력의 정점에 있을 때, 한
내부자는 그녀가 너무 큰 힘을 갖고 있다며 '그녀가 바로 뱅크시'라고 했다. 1995년
캘리포니아에서 일할 때 그녀는 숀 펜의 영화 〈크로싱 가드〉의 엔딩 크레딧에 '제작
보조'로 이름을 올렸다. 라자리데스는 로스앤젤레스에서 뱅크시의 전시 《아슬아슬하게
합법》을 준비할 때 쿠싱에게 '브란젤리나'를 비롯해 여타 유명인사들을 쇼에 모아달라고
부탁했다. 그녀는 그 일을 믿을 수 없을 정도로 잘 해냈다. 일터에서 그녀를 지켜본
카메라맨 조엘 어난스트는 이렇게 말한다. "그 일과 관련한 모든 사람 중에서 결국
그녀가 정상에 올랐어요. 쿠싱은 사랑스럽고 아주 매력적이지만 동시에 못처럼
단단하죠. 권력과 돈, 셀럽에 대해 잘 알았고 대중을 어떻게 다루어야 하는지도
알았어요. 그 세계에서 아주 잘나갔어요. 하지만 무자비했죠."

그녀는 늘 겸손한 태도를 취했고 인터뷰도 하지 않았다. 라자리데스가 했던
것처럼 뱅크시와 경쟁하려 하지 않았다. 그녀는 매니저로서 가장 잘 맞는 사람이었다.
그녀가 거둔 성공은 크레딧에 실린 직함에서도 드러난다. 더 이상 숀 펜의 '제작 보조'가
아니었다. 〈선물 가게를 지나야 출구〉에서 그녀는 뱅크시의 '총괄 프로듀서'였다.

고백컨대 나는 쿠싱을 만난 적이 없다. 하지만 그녀에 대해 여러 가지 이야기를
들었다. 아코리스 앤디파는 아주 신중하게 정리해서 말했다. "매우 전문적인 사람
같았어요." 어떤 갤러리 소유주는 이렇게도 말했다. "모든 걸 통제하려 했죠." 이처럼
그녀에 대한 평가는 다양했다. 뱅크시와 가까운 어느 소식통은 이런 말을 전해왔다.
"엄격하고 강하고 수완이 좋았어요. 뱅크시를 보호하는 아주 좋은 완충제였죠. 감정
기복이 심했지만 그녀는 어느 정도 일의 사업적인 측면을 맡고 있었고, 어떤 면에서는

뱅크시를 대변하는 데 가장 잘 맞아 보였어요."

하지만 2019년 가을 뱅크시 랜드의 상황이 인정사정없이 뒤바뀌었다. 쿠싱과 함께 뱅크시의 회계사 사이먼 더반이 갑자기 모든 일에서 손을 뗐다. 두 사람 모두 수년 동안 유지해온 뱅크시의 핵심 회사 이사직을 사임한 것이다. 갑작스러운 결별이었다. 쿠싱은 그해 7월 새로 이사로 임명되고 석 달도 채 지나지 않아 이사직을 떠나야 했다. 돈 문제가 도화선이 된 것처럼 보였지만 기밀 유지 협약 때문에 뭐가 잘못된 건지 분명하게 알 수 없었다. 어쩌면 돈이 아니라 다른 게 문제였을까? 라자리데스는 뱅크시가 어느 시점에서 '실제로 존재하리라고는 생각도 못했던 수준의 편집증'에 사로잡혔다고 썼다. 뱅크시를 몇 년 동안 알고 지낸 어느 아티스트는 "그가 작업하면서 보인 편집증은 자신의 신상이 드러나는 문제뿐이에요"라고 말했다. 이처럼 함께 성과를 거둔 시간 뒤에 측근과 사이가 틀어진 건 처음에는 우연일 수 있겠지만 두 번째는 그저 우연이라고 볼 수 없게 된다.

갑자기 마크 스티븐스라는 변호사가 뱅크시의 회사들을 다수 지배하면서 뱅크시 판의 왕이 되었다. 사냥터 관리인과 밀렵꾼이 손을 잡은 형국이었다. 스티븐스는 '디자인 및 아티스트 저작권 협회DACS'의 회장으로 2020년 8월까지 일했다. 이 협회는 설립된 지 30년도 넘었고 '시각예술가의 저작권 및 관련 권리를 보호하고 이러한 권리를 재정적·정신적으로 인정받기 위해 활동하는 단체'다. 확실히 가치 있는 이유지만 저작권은 패자를 위한 것이라는 뱅크시의 원래 신조와는 거리가 멀다.

아마도 스티븐스가 굴지의 법률기관 평가회사인 '챔버스 앤 파트너스'의 요청을 받아 제공한 문서를 통해 뱅크시가 그를 선택한 이유를 짐작할 수 있다. '스티븐스는 평판 관리를 전문으로 하고, 대중에게 노출되거나 특별히 평판에 민감하고 프라이버시에 대한 요구가 있는 고객을 돕는다. (…) 그의 핵심적인 업무는 고객들이 원치 않는 미디어와 대중의 관심을 피하는 것이다.' 내가 그에게 왜 홀리 쿠싱과 사이먼 더반이 떠나고 스티븐스가 그들을 대신하게 되었는지 묻자 그는 제삼자와 관련한 어떤 것도 말할 수 없다며 '내가 대답할 수 있는 질문이 아니'라고 했다.

그래서 뱅크시는 저작권에 밝고 '자산가치가 높은' 고객들을 잘 다루는 변호사를 고용했다. 이 변호사는 미술과도 친하다. 스티븐스의 아버지는 예술가였고 그는 '내 인생의 영국'이라는 테마로 미술품을 수집한다. 스티븐스는 위키리크스의 최고대변인 줄리언 어산지를 위해서도 일했는데, 이때 만난 작가 앤드루 오헤건은 스티븐스를 '미디어에 정통한 인간, 디킨스의 소설에서 튀어나온 것 같은 호기롭고 얼굴이 붉은 망나니'라고 인상적으로 묘사했다. 그는 여러 해 동안, 때로는 영국 노동당 정치인 키어 스타머 경과 함께 넓은 의미에서 좌파의 대의명분을 위해 일했고, 그의 유명 고객층은 어산지부터 시작해 다이애나 왕세자비와 염문을 뿌렸던 제임스 휴잇까지, 아주 다양하다.

스티븐스의 등장으로, 그리고 아마도 뱅크시의 가치가 새로운 차원에 도달했다는

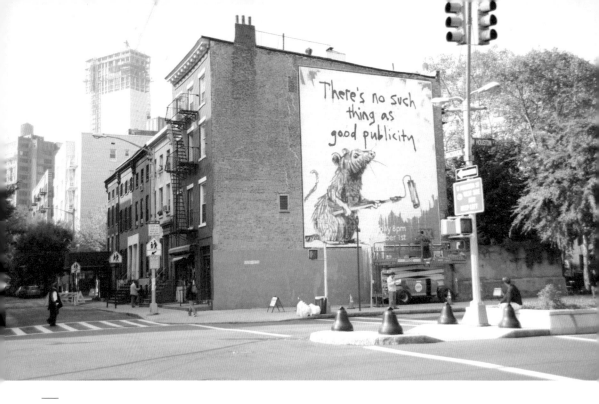

뉴욕의 쥐들, 2008년 가을 뉴욕에서
뱅크시가 《펫 스토어》 전시를 열었을
때의 디자인을 따라 옥외광고 회사인
'콜로설 미디어'가 그린 네 점의 거대한
벽화 중 하나

사실 때문에, 어떤 시장 전문가에 따르면 페스트 컨트롤은 '활동 전체에 훨씬 더
진지해졌다. (…) 일을 더욱 전문적으로 다루어야 한다는 걸 알고 있었다'. 스티븐스는
예술세계에 관한 일에는 직접 관여하지 않는다. 그 일은 뱅크시의 독특한 작품과
에디션들을 위해 쿠싱이 다른 핵심 멤버와 구성해둔 팀에 맡겼다. 미술품 딜러인
휴 루거의 말인즉, '새로운 팀은 지금 모든 것을 아주 엄격하게 처리한다. 예전 같은
방식으로 일하지 않는다. 사람들이 뱅크시에게서 연상할 만한 것과는 다른 방식으로
진행되고 있다'.

 수뇌부들의 내분은 그렇다 치고 밑에서 일하는 사람들은 어떨까? 뱅크시는
그저 뱅크시일까, 아니면 데이미언 허스트, 제프 쿤스, 무라카미 다카시가 힘든 일의
많은 부분을 조수들에게 맡기는 것처럼, 거리에서 벌이는 불법적인 작업을 조수들에게

맡기는 걸까? 아무렴 스트리트 아티스트에게는 가당치도 않은 말일까? 허스트와 쿤스 둘 다 한창 때는 조수를 백 명이나 고용했다. 무라카미는 자신의 조수 중 일부가 어엿한 예술가로 활동하도록 도왔다. 허스트는 자신의 스팟 페인팅을 처음 다섯 점까지 만들고는 '너무 지루한 일이었다'며 나머지는 조수들에게 맡겼다. 조수에게 작업을 시키는 것 자체는 아무렇지도 않게 받아들여졌고, 다만 허스트 자신은 큰돈을 벌면서 조수들에게는 돈을 아주 조금밖에 주지 않는다는 사실로 빈축을 샀다. 그러나 뱅크시의 경우에는 조수가 백 명은커녕 단 한 명만 있더라도 인터넷에서는 '변절'이라는 비난을 퍼부을 것이다.

뱅크시 팀 바깥에 있는 한 사람이 돌아가는 방식을 설명해줬다. "팀원들이 매일 정규직 노동자처럼 정해진 시간에 일하는 건 아니에요. 하지만 뱅크시는 일이 있을 때 팀을 소집할 수 있죠. 브리스틀 쇼 같은 일 말이에요. 하는 일이 달라요. 작품을 실제로 만들어내는 팀이지만, 그가 지휘하죠. 데이미언 허스트의 작품은 모두 조수들이 만들지만 뱅크시는 달라요. 그는 아주 많이 관여해요." 그와 예전에 일했던 인쇄업자 벤 아인도 비슷한 말을 했다. "그는 한 사람이에요. 지금은 너무 커졌지만, 그가 곧 브랜드죠. 그래서 일할 사람들을 두었는데, 특히 큰 조각품을 만들 때 사람들이 필요했죠. 하지만 여전히 그림을 모두 직접 그리고 스텐실도 직접 만들어요."

창의적인 아이디어가 뱅크시에게서 나오기는 했지만 남에게 맡겨야 했던 작품도 있었다는 점이 중요하다. 그는 물론 스텐실에 아주 뛰어나지만, 그렇다고 조각이나 애니매트릭스에서도 뛰어난 건 아니다. 예를 들어 뱅크시가 내놓은 브론즈 쥐가 그렇다(160쪽 아래). 여태까지 본 것처럼 사랑스러운 쥐다. 30센티미터 정도 키에 배낭을 메고 야구 모자를 뒤집어쓰고는 소총 대신에 붓을 휘두른다. 브론즈로 제작되어 로스앤젤레스 전시에 처음 등장했던 그 쥐는 훗날 브리스틀 미술관의 전시품 사이에 숨어서 모습을 드러냈다.

브론즈 쥐는 뱅크시의 영감에서 탄생한 작품이지만 중요한 조각 작업은 찰리 베커가 했다. 베커는 뉴욕에서 성공적으로 활동하다가 로스앤젤레스로 건너온 조각가였다. 그는 브루클린의 예술가 조합인 페일부터 나이키에 이르기까지, 온갖 사람들과 일했다. 2007년에 그가 자신의 웹사이트에 올린 글은 꽤 놀라웠다. '얼마 전에 나는 (다른 아티스트를 위해) 생명을 불어넣는 것을 도운 작품이 진짜 예술품이 팔리는 것과 같은 방식으로 팔리는 걸 보게 되어 영광이었습니다. 소더비에서 워홀, 바스키아, 데이미언 허스트를 비롯한 여러 아티스트들의 작품과 함께 팔렸죠. 돈도 좀 들어왔어요. 아, 그 카탈로그를 구해야 하는데 말입니다. 내게 열망할 만한 뭔가를 느끼게 해주거든요.' 열두 개의 에디션 중 한 점으로서 밑면에 아티스트의 서명과 날짜가 새겨진 브론즈 쥐는 소더비에서 6만 8,400파운드에 팔렸다. 2017년 크리스티 경매에서는 13만 7,000파운드에 다시 팔렸다.

2008년 뉴욕에 처음 등장했다가 브리스틀에 다시 등장한 《펫 스토어》의 애니매트로닉스는 할리우드급 수준을 갖춘 모형 제작자들이 만들었다. 섹스하는 핫도그, 발톱을 다듬는 토끼. 물론 뱅크시가 영감의 원천으로서 이 놀랍도록 이상한 펫 스토어를 만들었지만, 이러한 조각들을 만드는 기술을 뚝딱 익힐 수는 없는 노릇이었다.

브리스틀에서 뱅크시 팀이 전시를 준비하는 모습을 직접 봤던 미술관장 케이트 브린들리는 이렇게 말했다. "뱅크시와 함께 일하는 것은 뱅크시를 대표하거나 혹은 뱅크시 그 자체인 팀과 함께한다는 걸 의미하죠. 그래요. 분명히 뱅크시라는 개인이 있지만, 그의 열정이 무엇이든 간에 제대로 전달하기 위해 그와 함께 일하는 사람들이 많이 있어요. 그래서 그 작품을 협업으로 만들었건 오로지 그만의 아이디어로 만들었건 솔직히 별로 신경 쓰지 않아요. 그때 했던 작업과 작품의 규모를 보면 그는 분명히 의뢰를 해야 했어요. 그가 모든 걸 만들 수는 없었으니까요. 하지만 이건 오랫동안 예술의 관행이었어요. 새로울 게 없죠. 예술가들은 작업을 의뢰하고, 그건 그들의 것이에요. 그럴 자격이 있죠. 르네상스 시대 예술가들도 조수 집단을 갖고 있었어요."

하지만 뱅크시가 거리에서 벌인 작업은 어땠을까? 모두 그가 만든 것일까? 대부분은 그렇다. 하지만 전부는 아니다. 그가 다른 사람에게 돈을 주고 자신의 작품에 서명을 하도록 한 적은 있다. 이에 대해 그는 스스럼없이 말했다. 2008년 뉴욕에서 《펫 스토어》를 열었을 때, 거대한 쥐 네 마리가 뉴욕의 소호 지역에 나타났다. 블로거들은 흥분했다. 그렇게 높은 곳에 공개적으로 그림을 그린 이가 뱅크시였을까? 아니, 사실 그것은 손으로 그린 옥외간판을 다시 부흥시키려는 야심찬 신생 기업 콜로설 미디어가 그린 것이었다. 5년 후 뱅크시는 그게 자신의 '실수'라고 했다. **"그걸 내가 직접 하는 게 얼마나 중요한지 완전히 간과했어요. 그래피티는 적어도 제스처가 결과만큼이나 중요한 예술이죠."** 이 거대한 쥐들은 모두 콜로설 미디어가 마련한 벽에 합법적으로 그린 광고였다. 여기서 한 발짝 더 나아간다면 다른 사람에게도 불법적인 스트리트 아트를 맡기는 일일 텐데, 이건 논란의 여지도 많고 확실히 찜찜한 구석이 있다. 벤 아인은 잡지 『베리 니얼리 올모스트』에서 이런 질문을 받았다. "당신은 거리에서 뱅크시와 함께 그림을 그렸죠, 혹시 쥐도 그렸습니까?" 아인은 대답했다. "나는 그가 거리에서 그림 그리는 걸 도왔어요. 언젠가, 그래요, 쥐를 그렸을 거예요. 하지만 내가 그의 스텐실을 갖고 그의 쥐를 만든 건 아니었어요."

가장 분명한 진술은 뱅크시의 동료인 셰퍼드 페어리의 말이다. 〈선물 가게를 지나야 출구〉가 개봉할 무렵, 뱅크시가 그린 걸로 여겨졌던 두 점이 보스턴에서 발견되었는데, 『보스턴 글로브』는 페어리의 말을 듣고 그게 진짜 뱅크시의 그림인지 밝히기 위해 공을 들였다. 기자는 물론 뱅크시를 만날 수는 없었지만 페어리와 이야기를 나눴다. 그는 의미심장한 말을 했다. "사실 뱅크시는 더 이상 거리에 그림을 그리지 않아요." 보스턴에 뱅크시가 그렸다는 그림은 페어리가 보기에는 몹시 의심스러웠다.

뱅크시가 아닐 수도 있다. 어쩌면 그의 조수가 그렸을지도 모른다. "뱅크시가 거기 있었는지는 나한테 중요하지 않아요. 그가 그걸 조직했으니까요. 배트맨이 온 동네를 혼자서 쓸고 다닌다고 믿고 싶다면 어쩔 수 없는 노릇이지만요."

그가 조수를 얼마나 많이 또는 적게 부리는지, 혹은 그저 친구들과 즐겁게 노는 건지는 분명히 알 수 없을 것이다. 하지만 핵심은 이렇다. 영감을 주는 뱅크시가 없다면 어떤 종류의 뱅크시들도 없을 거라는 점이다. 뱅크시 자신도 이렇게 말했다. "그림은 내가 직접 그리지만 뭔가를 만들고 설치하는 데는 많은 도움을 받아요. 내게는 소수 정예부대가 있죠."

뱅크시 팀을 살펴보면 볼수록 나는 이 팀이 그저 뱅크시가 큰 프로젝트 때문에 도움이 필요해서 꾸린 팀이 아니라는 것을 깨닫게 되었다. 팀은 그의 명성, 상업적 권리, 작품 가격을 지키는 영구적인 조직이며, 그가 비록 전통적인 갤러리 시스템의 바깥에서 움직이기는 하지만 상업적으로 성공한 여타 아티스트들과 거의 같은 방식으로 활동한다는 걸 분명히 인지했다. 그리고 어쩌면 이게 사실일 것이다. 실수가 거의 없는 이 팀이 그리도 숨기려는 것은 진심으로 걱정스러운 뱅크시의 정체성이 아니라, 여러모로 아웃사이더가 이제는 인사이더라는 **사실**이다. 여태까지 뱅크시 팀은 필사적으로 이를 수호해왔다.

저기요,
벽 사실 분?

Chapter 11

뱅크시가 초기에 했던 작업은 대부분 청소원들이 없애거나 다른 그래피티 아티스트들이 태그를 해서 덮어버렸다. 지금 뱅크시는 미켈란젤로처럼 여겨진다. 시 당국은 뱅크시의 작업을 지키려 한다. 관광객들을 불러들이기 때문이다. 그가 그리는 데 사용한 벽의 주인들은 당장은 그걸 보호하지만, 곧 떼어내서 시장에 내놓는다.

뱅크시가 그린 그림들은 저마다 다른 이야기를 담고 있다. 그래서 나는 그가 벽이나 여타 표면에 그린 그림들의 목록을 만들었다. 팔렸거나, 팔리기 위해 나왔거나, 사라져서 언젠가 시장에 나올 가능성이 있는 것들이다. 놀랍게도 다해서 50점 이상이었고, 목록은 점점 늘어났다.

그가 뉴욕에 있을 때부터 팔려나간 작품 중에는 '깨진 콘크리트 블록'으로 만든 스핑크스가 있는데, 이게 뱅크시의 조각이라는 사실이 공개되자마자 하나하나 해체되었다. '상처 입은 하트 풍선'도 있다. 이 풍선은 반창고를 잔뜩 붙였지만 상처는 그대로인 모습인데, 애초에 자리했던 창고 벽에서 떨어져 나갔다. 스트립클럽 셔터에 낙담한 표정으로 자신처럼 시들어가는 꽃다발을 들고 기다리는 남자를 그린 그림도 있다. 이건 일부에 불과하다.

로스앤젤레스 전시 때 전시장 건물 바깥벽에 그린 그림에서는 쥐가 윽박지르고 있다. "나는 침대에서 나와서 옷을 입었어 - 뭘 더 원해?" 뱅크시의 영화는 그가 바로 그 그림을 스텐실로 만들어 찍어내는 모습을 매혹적으로 보여준다. 로스앤젤레스 외곽에 있던 물탱크에도 작업했다. 2011년 〈선물 가게를 지나야 출구〉가 다큐멘터리상 후보로 올랐던 오스카 시상식을 앞두고 홍보 수단을 찾던 뱅크시는 이 물탱크에 그림을 그렸다. 퇴락한 디트로이트 한복판의 벽에도 영화를 홍보하는 그림을 그렸다.

베들레헴에 그린 세 점의 벽화는 중동 체류의 결실이다. 분홍색 옷을 입고 머리를 땋은 소녀가 이스라엘 군인을 몸수색하는 〈몸수색〉(176쪽), 젖은 개가 몸을 떨어 물기를 터는 〈젖은 개〉, 이스라엘 군인이 당나귀에게 신분증명서를 요구하는 〈당나귀 문서〉(147쪽)가 그것이다.

그의 주 무대에는 영국 포크스턴에서 온 〈예술광〉이라는 작품이 있다. 이 작품은 실제로 아주 사치스러운 미국 여행을 떠났다가 소유권을 둘러싸고 기나긴 법적 분쟁에 휘말렸다. 런던 북부에 있는 프랜차이즈 잡화점 '파운드랜드' 매장 옆면에 그려진 〈노예 노동〉은 미국인에게 팔렸다(180쪽). 뱅크시가 『뮤직 먼슬리』의 표지를 위해 블러와 함께 작업하면서 요크셔 농장의 문과 헛간 벽에 그림을 그렸는데(81쪽), 그중 문짝에 그린 그림은 3만 8,400파운드에, 헛간에 그린 그림은 가격을 둘러싼 상당한 분쟁 끝에 2만 5,000파운드에 팔렸다. 브라이턴의 한 술집 벽에는 두 명의 경찰관이 서로 코를 부비는 모습을 그렸는데, 원본이 떨어져 나가고 사본만 남아 있다. 런던의 클러컨월에는 연금 수령하는 노인 넷이 후드 차림에 붐 박스와 보행 보조기를 갖고 있는 그림을 그렸는데, 이 그림도 떨어져 나갔다.

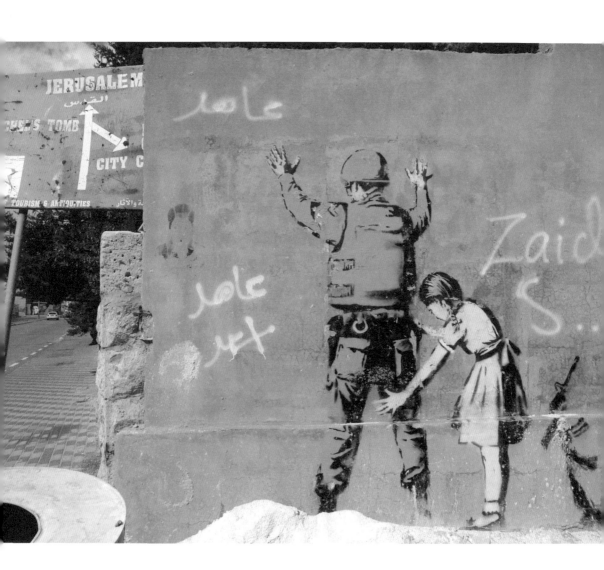

<몸수색*Stop and Search*>, 뱅크시,
베들레헴과 요르단강 서안지구,
예루살렘의 사이, 팔레스타인 측 벽, 2011

뱅크시는 자가 조립 팩을 앞에 놓고 고심하는 펑크족도 그렸다. 그림 속 팩에는 IEAK라는 글자가 박혀 있다. 누가 봐도 그 근처 크로이던의 이케아 매장과 관련된 그림이다(182쪽). 런던 토트넘 코트로드에 있는 신문 가판대의 강철 패널에 그린 〈뭐라고?〉도 있고(195쪽), 리버풀의 건설 현장에 있던 합판에 그린 〈러브 플레인〉도 있다. 뱅크시라면 정신을 못 차리는 사람한테는, 1989년 뱅크시가 말쑥하게 차려입은 다른 학생들과 함께 전통적인 방식으로 찍은 단체사진도 구미가 당길 것이다. 이 사진은 2020년에 줄리언 옥션에서 320달러에 낙찰되었다.

흥미롭게도 『로스앤젤레스 타임스』의 건축비평가 크리스토퍼 호손(지금은 로스앤젤레스의 디자인 총괄 책임자)은, 뱅크시가 벽에 그린 그림을 판매하는 것을 1950년대에 르코르뷔지에가 인도 델리에서 북쪽으로 290킬로미터 떨어진 특별한 도시 찬디가르에서 디자인한 가구와 여타 비품을 경매했던 일에 빗대었다. 르코르뷔지에가 디자인한 맨홀 뚜껑은 2만 달러 가까운 가격에, 그리고 그 도시의 동물원에 있던 콘크리트 조명 기구는 3만 6,000달러에 팔렸었다.

호손의 말인즉, 프랭크 로이드 라이트나 찰스와 헨리 그린 같은 건축가들은 개인 주택을 설계할 때 건물뿐만 아니라 '가구, 비품, 카펫, 그리고 여타 내부 요소들도 건축의 외관과 분리할 수 없도록 설계'했지만, '이 집들에서 나온 요소들이 현재 전 세계의 박물관을 채우고 있다'는 것이다.

당혹스러운 노릇이지만 이러한 '건축적 걸작들'을 해체하는 것은 적어도 '내밀하고 부유한 가정의 영역에서 박물관이라는 공공의 영역'으로 옮기는 일이다. 그러나 뱅크시와 르코르뷔지에의 여정은 '보이는 것에서 접근할 수 없는 것으로, 공공 영역에서 판매 가능한 것으로 거꾸로 가는 여정'이다.

이 일에 뛰어든 사람들은 분명히 돈깨나 만졌지만, 비평가들은 물론 아티스트로부터도 좋은 소리는 듣지 못했다. 뱅크시의 주장은 분명하다. 그가 그림을 그리기로 선택한 맥락은 아주 중요하다. 맥락 또한 작품의 일부다. 작품을 맥락에서 떼어낸다는 건 원작을 파괴하는 짓이다. 그는 벽에서 떼어낸 자신의 그림은 어떤 것도 인증하지 않았다(하지만 드물게 예외를 두었는데, 판매 수익금이 자선단체에 기부되는 경우였다).

2008년 1월에 뱅크시의 회사가 새로이 설립되었다. '페스트 컨트롤 오피스 리미티드'가 정식 명칭이지만 스트리트 아트 세계에서는 그냥 페스트 컨트롤이라고 부른다. 프린트는 50파운드, 오리지널은 100파운드를 지불하면 여기서 뱅크시의 인증을 받을 수 있다. 그리고 이 모든 것을 한껏 농담처럼 유지하기 위해 인증서에는 '디-페이스 지폐'(뱅크시가 다이애나 전 왕세자비의 얼굴을 넣어 만든 10파운드짜리 가짜 지폐)가 반쪽만 붙어 있다. 이 지폐의 나머지 반쪽은 페스트 컨트롤이 보관한다. 인증서에는 홀리 쿠싱의 굵은 서명과 지폐에 손으로 쓴 식별 번호가 담겨 있다. 하지만 2020년,

뱅크시의
'디-페이스 지폐Di-Faced Tenner'

디-페이스 지폐 반쪽은 그대로인데 식별 번호는 인증서 맨 위쪽으로 옮겨졌고, 쿠싱의
서명은 훨씬 더 읽기 어려운 것으로 대체되었으며, 요금 표시가 한쪽 구석으로 합쳐졌다.
　　'해충pest'에 대해 말하자면, 나처럼 정보를 원하거나 보통 뱅크시의 그림을
거리에서 떼어낸 사람들(문, 셔터, 마트의 말뚝, 원뿔 표지, 벽면 등)을 말하고, 이들은
뱅크시에게서 인증을 받기를 원하지만 다들 어둠 속으로 추방된다. 그래서 '해충
방제Pest Control'인 것이다. 초기에 네 명의 딜러가 스트리트 아트를 인증해주는 경쟁
서비스를 구축하려 했는데, 이들은 스스로를 '유해종Vermin'이라 부르면서 싸움에
뛰어들었다. '유해종'이 인증한 다섯 점이 뱅크시의 다른 작품 열아홉 점과 함께
경매에 붙여졌다. 경매 전날 페스트 컨트롤은 홈페이지에 이런 공고를 실었다. '페스트
컨트롤은 아티스트와 함께 협력하여 작품을 인증합니다. 뱅크시는 다른 제삼자를

통해 이 서비스를 제공하지 않습니다. 컬렉터들은 이러한 기관과 거래하지 않도록 주의하십시오.' 쥐들의 싸움은 시작되자마자 끝났다. 뱅크시 팀이 승리했다. 다섯 점 중 한 점도 팔리지 않았다. '유해종'은 사라졌지만, 그 뒤로 몇몇 딜러들은 뱅크시가 만든 게 너무도 분명해서 인증이 필요 없는 거리 작품들을 팔아 돈을 쏠쏠하게 벌었다.

뱅크시 사냥꾼들은 세 그룹으로 나눌 수 있다. 첫 번째는 팬, 두 번째는 딜러, 마지막은 그냥 도둑이다.

뱅크시의 영화 개봉과 오스카 캠페인을 위한 홍보 투어는 미국의 컬렉터들에게 금광과도 같았다. 배급사는 뱅크시가 광고판을 빌려 영화 홍보를 도와주기를 원했지만, 그가 광고판을 '기업의 파괴 행위'로 보는 터라 언감생심이었다. 결국 그는 이 문제를 직접 미국을 여행하면서 가는 곳마다 사인을 남기는 방식으로 해결했다.

캘리포니아의 고급 주택지구인 퍼시픽팰리세이즈, 태평양 해안 고속도로 옆 언덕에는 버려진 대형 물탱크가 몇 년 동안 너무 눈에 띄게 놓여 있었다. 2011년 2월, 도로를 지나던 운전자들은 뭔가 달라졌다는 걸 느꼈다. 누군가가 검은 글씨로 커다랗게 써 놓았던 것이다. '이건 코끼리랑 비슷해.' 뱅크시였다. 말 그대로 그가 옳았다. 그는 아무도 보지 못한 것을 보았는데, 탱크와 코끼리 사이에는 막연하게 호기심을 자극하는 유사성이 있었다. 탱크는 원통형이었으며 비록 동물처럼 네 개의 다리가 아니라 여섯 개의 강철 다리로 서 있었지만, 주둥이 부분이 코끼리의 몸통을 연상시켰다. 그로부터 2주가 지나지 않아 코끼리는 사라졌다. 혹은 어느 블로거가 제목 붙이기를 '뱅크시의 코끼리는 죽었다'. 처음 등장했을 때만큼 빠르게 사라진 웹사이트(banksyelephant.com)에서는 '코끼리'를 담은 비디오도 볼 수 있었다. 대낮에는 크레인에 매달려 있다가 밤이 되자 산소아세틸렌 토치를 휘두르는 남자들이 다리를 잘랐고, 마침내 대형 트럭에 실어 갔다.

물탱크가 오래전부터 버려져 있었음에도 이야기가 복잡해진 건, 타초와 코빙턴이라는 노숙자가 이 물탱크에서 살고 있었기 때문이다. 유튜브 동영상 속 코빙턴은 계곡 전체가 자기 것인 양 머리에 왕관을 쓰고 돌아다녔다. 뱅크시가 의도치 않게 그를 내쫓은 걸까? (그렇지 않다. 코빙턴은 물탱크에서 나와 더 높은 동굴로 거처를 옮겼다.) 뱅크시가 집 없는 사람들에 대해 목소리를 낸 걸까? (그렇지 않다. 모두 오스카와 관련한 활동이었다.)

뱅크시가 로스앤젤레스에 그린 그림이 그의 웹사이트에 공개되었다. 아무도 뱅크시가 그렸다는 걸 모른다면 오스카 캠페인에 도움이 되지 않을 터였다. 이제 보물찾기가 시작되었다. 사람들이 그의 그림을 찾고, 촬영하고, 심지어 가져갈 것이었다. '미디어 디자인' 회사인 민트 커런시의 소유주 크리스천 앤서니는 웹사이트를 보고 물탱크가 어디 있는지 알아냈다. 그는 한 회사 동료(그녀는 자신을 '타비아 D'라고 불러달라고 했다)와 함께 두 명의 친구를 설득하여 함께 작업을 시작했다. 이 두

—
<노예 노동*Slave Labour*>, 뱅크시, 런던
우드그린, 2012

친구들은 폐기물 처리 회사를 운영했기 때문에 작업에 필요한 중장비를 모두 갖추고
있었다.

　"우리가 보기엔 아주 특별한 작품이었어요." 타비아가 말했다. "우리 둘 다
뱅크시의 엄청난 팬이었고, 말하자면 뱅크시 운동을 함께하고 싶었어요." 그들은 법의
테두리 안에서 할 수 있는 모든 걸 하기로 결심했다. 네 사람은 로스앤젤레스에서
물탱크를 구입했다. "우리는 수천 달러를 냈지만, 뱅크시 작품으로선 결코 비싼 게
아니었죠." 그러고 나서 그들은 다른 사람들이 앞지르기 전에 작업에 착수했다. 아침 8시
30분에 현장에 도착하고 16시간 만에 코끼리를 떼어내서는 창고로 보낸 후 구매자를
기다렸다. "우린 구조 작업을 한 거예요." 그녀의 말이다.

　그들은 노숙자가 그곳에 살았다는 사실이 물탱크를 더 상징적으로 만들었다고
생각했다. 뱅크시는 '방 안의 코끼리'인 노숙자에 대해 주의를 환기하려 했으리라. 한때

THIS LOOKS A BIT LIKE AN ELEPHANT

<이건 코끼리랑 비슷해*This looks a bit like an elephant*>, 뱅크시, 미국 캘리포니아 로스앤젤레스, 2011

물탱크가 누군가의 집이었다는 걸 뱅크시가 알았다는 단서는 없지만 말이다. 앤서니 일행은 미술관 소장품이 될지도 모르는 중요한 예술작품을 보호하는 선한 사람들로 보이길 원했다. 동시에 이러한 특전을 위해 미술관이 마땅히 좋은 가격을 제시해야 한다고 생각했다.

그러나 구매자를 기다리는 동안 보관비용이 불어났고, 타비아는 코끼리를 포획하는 것보다 파는 게 훨씬 더 어렵다는 걸 깨달았다. 작품에 대한 뱅크시의 인증이 필요했지만, 이때까지 그들은 뱅크시가 거리에서 가져온 작품을 인증하지 않는다는 걸 몰랐다. 크게 실망한 타비아가 이야기했다. "기꺼이 돈을 내려는 사람이 있었는데, 그 사람은 그 문서가 필요하다고 했어요. 대체 문서가 다 뭐람. 내가 말했어요. '이걸 예술작품이라고 생각하세요? 그러면 컬렉션에 넣으세요.'

여기서 우리는 뱅크시가 운영하는 방식을 알게 되었어요. 거의 음모에 가까웠죠.

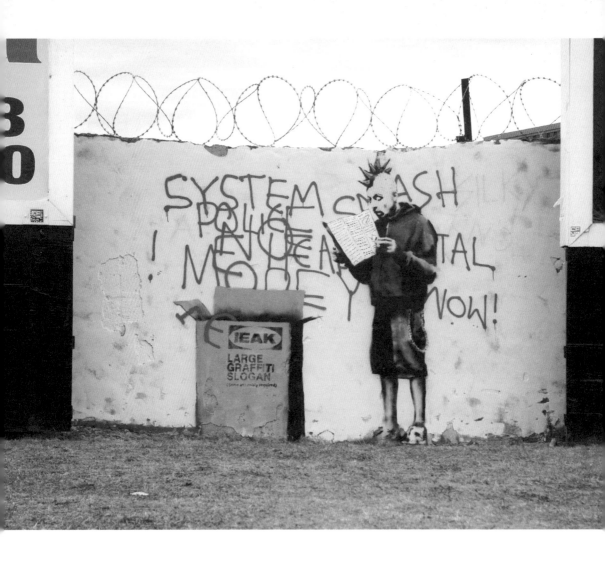

—
<IEAK 펑크>, 뱅크시, 런던 크로이던,
2009

예술이라기보다는 비즈니스라고 해야겠네요." 결국 코끼리를 창고에 보관하는 비용이 너무 많이 들었고, 2011년 12월 '너무도 슬픈' 타비아는 탱크를 폐기해야 했다고 내게 전하며 이렇게 덧붙였다. "코끼리의 마법은 잊힌 미스터리가 되었어요."

놀랍게도 3년 후 나는 런던 북부의 아르콜라 극장에서 〈뱅크시: 방 안의 코끼리〉라는 일인극을 보았다. 물탱크에 살았던 노숙자와 뱅크시의 관계에 대한 연극이었다. 대단히 훌륭한 연극은 아니었지만 뱅크시의 작품들이 여러 사람의 삶을 이끄는 매혹적인 양상을 보여주었다.

미국에서는 이와 아주 다른 뱅크시 작품인 2×2.5미터짜리 콘크리트 블록이 예술, 돈, 법과 관련한 뜻밖의 흥미로운 이야기를 낳으며 전국적으로 큰 논란을 불러일으켰다. 이 작품은 스텐실로 찍힌 그의 서명을 뛰어넘는 의미를 지녔다. 뱅크시의 그림에 곧잘 등장하는 쓸쓸한 소년인데, 이번에는 디트로이트 도심이라는 걸 감안해서 흑인으로 묘사했다. 이 소년은 페인트 통과 붓을 들고 있고, 벽에는 방금 소년이 쓴 글이 보인다. '나는 여기가 온통 숲이었던 시절을 기억한다I remember when all this was trees'

이 작품이 그토록 가슴 아팠던 건 도시의 황량함에 온통 둘러싸여 있었기 때문이다. 그림은 예전에 패커드 자동차 공장이었던 14만 제곱미터 부지 한복판에 있었다. 패커드 자동차는 고급 자동차 제조업체로 한때 이곳에서 4만 명을 고용했지만 1956년에 문을 닫았고, 그 뒤로는 디트로이트가 자동차 도시로서 세계를 지배했던 시절의 유물로 남았다. 황량한 모습은 아티스트와 사진가 들을 매료시켰고, 그래서 나온 황량한 이미지들을 보고 디트로이트의 몇몇 주민들은 '폐허 포르노'라며 질타했다.

2010년 5월 디트로이트에 있는 '555 갤러리'의 공동 설립자이자 전무이사인 칼 고인스는 뱅크시가 뉴욕을 돌아다닌다는 제보를 받았다. 고인스는 자신의 아버지, 그리고 555 갤러리와 관련된 두 명의 아티스트를 데리고 현장을 살펴보러 나갔다. 그들은 이 부지를 소유했을 법한 사람들과 연락하려 했지만 여의치 않았다. 디트로이트 일부 지역에서 토지는 세금 때문에라도 금광이 아니라 짐이었다. 그러나 결정적으로 현장감독을 찾아낼 수 있었다. 현장감독은 고철을 가져갈 게 아니라면 괜찮다고 했다. 고인스 일행은 석공 톱, 산소아세틸렌 토치, 미니 트랙터, 합판 몇 개와 트럭을 갖추고 작업에 착수했다. 날이 저물 무렵 그들은 벽을 잘라냈고, 다음날 그걸 상자에 담아 현장을 떠났다.

고인스는 이 모든 일이 있기 전에는 뱅크시에 대해 관심이 없었다고 했다. "사실 나는 뱅크시의 작업과 그의 악명을 몰랐어요. 그래서 그 참에 배우게 된 거죠." 엘긴 경이 파르테논 신전에서 뜯어온 대리석 조각에 대한 이야기가 모습을 바꾸어 21세기에 다시 이어진 셈이다. 그렇게라도 보존하는 게 옳은가, 아니면 자연의 섭리에 맡겼어야 했을까?

고인스는 자신들이 '그걸 파는 일이 쉽지 않겠다는 걸' 금방 깨달았다고

회상했다. 몇 년 정도면 갤러리에서 팔릴 수도 있겠지만, 당장 얻을 수 있는 보상은 홍보 효과뿐이었다. 그러나 뱅크시와 얽힌 것은 뭐든 돈 냄새를 풍겼고, 아니나 다를까 여태껏 숨어 있던 소유주들이 모습을 드러냈다. 그들은 벽을 되찾기를 원했고 10만 달러의 가치가 있다며 법정에 섰다. 이들은 벽을 철거하도록 허락한 현장감독이 자신들의 대리인이 아니었다고 주장했다.

하지만 소유권과는 별개로, 갤러리는 그림을 넘겨줘야 했을까? 갤러리는 격렬한 논쟁 끝에 그림을 열흘만 전시하고는 숨기기로 결정했다. 그들이 염려했던 건 누군가 그걸 훔쳐가는 게 아니라 파괴하는 것이었다.

본질적으로 논쟁은 이렇게 귀결되었다. 맥락이 가장 중요하다는 것. 그림이 원래 자리에 오래 남을 수 있었을 가능성은 전혀 없었다. 건축업자들이 현장에서 고철을 건져내고 있었는데, 그림이 옮겨지기 전의 사진을 보면 그 옆과 위 들보가 당장이라도 떨어질 모양새였다. 하지만 그림을 옮겨서는 안 된다는 사람들에게 그건 문제가 되지 않았다. 뱅크시의 그림이 그 자리에 있었다면, 원래 맥락 속에 자리 잡은 작품이 어떤 모습이었는지 영구적으로 남겨줄 사진이 인터넷에 항상 있었을 것이다.

벽이 무너졌을 거라고 전제하고, 갤러리 멤버들은 자신들이 파르테논 신전에서 떼어 온 대리석 조각을 두 세기 동안 보존했던 영국 박물관과 같은 역할을 했다고 생각했다. 하지만 예술작품을 구조한 행위가 실제로 파괴였던 건 아닐까? 아무튼 고인스는 후회하지 않았다.

그는 이 작품이 원래의 장소에서는 벗어났지만 맥락에서 벗어난 건 아니라고 여겼다. "나는 이 작품 자체가 뭔가 다른 것으로 진화했다고 봐요. 모든 것이 그 자체로 프로젝트가 되었어요. 뱅크시는 끝도 없이 빠져나가요. 그는 공을 굴리고, 그러면 공이 계속 굴러가면서 더 큰 뭔가가 되는 거죠." 물론 뱅크시는 이 갤러리의 조치를 지지하지는 않을 것이다. 하지만 오스카 시상식 무렵 진행된 이메일 인터뷰에서 그는 이렇게 말했다. '붓을 놓았을 때 그림이 끝나는 게 아니라는 걸 경험으로 배웠어요. 오히려 그림은 그때부터 시작되죠. 대중의 반응이 의미와 가치를 만들어내요. 예술이란 사람들의 논쟁 속에 살아나는 겁니다.'

하지만 디트로이트펑크dETROITfUNK의 여러 게시물에서는 555 갤러리에서 온 사람들을 파괴자라고 여기는 시각을 볼 수 있다. 거의 모든 게시물이 대체로 비슷한 시각을 가지고 있는데, 특히 이를 잘 요약한 게시물은 @shlee가 쓴 것으로 다음과 같다.

이렇게 많은 분들이 호응해주시니 민망하네요. '스트리트 아트'의 포인트는 자연적인 환경 속에 존재하는 것이며, 본래 일시적인 거예요. 좋은 작품이 사라지면 실망스러울까요? 맞아요. 하지만 그게 인생이죠. 몇몇 '예술 병자' 들이 그 그림이 나오자마자 떼어내서 갤러리에 거는 것보다 더 의미가

있어요. 작품의 힘은 환경에 있었어요.

또 다른 게시물은 갤러리에 걸린 이 작품이 '새장에 갇힌 사자 같다'고 표현했다.

결국 갤러리 측과 벽 소유주들 간의 소송은 해결되었고, 갤러리 측은 2,500달러를 지불하고는 벽화에 정식으로 제목을 붙였다. 벽화는 다시 등장하여 그 무렵 갤러리로 새롭게 단장한 옛 경찰서 공간에 전시되었다. 고인스는 "활발한 토론이자 멋진 경험이었고, 결국 가치가 있었어요"라고 했다. 하지만 물론 이야기는 거기서 끝나지 않았다.

고인스는 자신들이 작품을 파는 것이 아니라 보호하는 거라고 했지만, 2.4미터의 벽이 2015년 10월에 베버리힐스로 실려 가서는 경매를 통해 어느 유아 완구업체 CEO에게 11만 달러에 팔렸다. 갤러리는 이 돈으로 2,800제곱미터 넓이의 빈 창고로 이사했다. 하지만 벽이 개인 소장품이 된다는 건 철거되는 거나 마찬가지였다.

디트로이트 벽의 무게는 1톤에 가까웠지만, 이는 철근 콘크리트로 된 4톤짜리 크로이던 벽에 비하면 가벼운 편이었다. 여기서도 중요한 건 뱅크시의 작품이라는 점이었다. 크로이던에는 'LARGE GRAFFITI SLOGAN'이라는 마크와 'EAK'라는 상표가 붙은 상자에서 나온 조립 설명서를 살펴보는 펑크족의 모습이 그려졌다. 우리 모두가 그렇듯 그 또한 설명서 때문에 어려움을 겪는 게 분명했다. 뒤쪽 벽에 'SYSTEM, POLICE, NO, MORE, SMASH'라는 글귀와 전형적인 혁명 플래카드의 구성 요소가 적혀 있기 때문이다. 펑크족은 지시사항을 올바르게 이해하지 못했다. 단어가 모두 뒤죽박죽이었고 의미도 통하지 않았다. 그러나 뱅크시가 이케아에게 지시사항을 좀 더 명확하게 쓰라고 캠페인을 벌이거나, 슬로건 작가들에게 독창성을 더 발휘하라고 요구하거나, 소비주의를 완곡하게 질책하는 게 아니라면, 이렇다 할 메시지는 없었다. 단지 즐거운 그림일 뿐이었다.

공장 지대에 자리 잡은 이 벽은 찾기가 쉽지 않았다. 당시 스트리섬 힐에 레스토랑을 소유하고 있던 30대 초반의 두 친구, 브래들리 리지와 건축업자 닉 로이조는 뱅크시가 한 달 전쯤 런던 남부 깊숙이 발을 들여놓았다는 소식을 들었다. 그들은 실제로 뱅크시 프린트를 사러 런던 동부로 가던 중 한 친구에게서 전화를 받았다. "뱅크시 알지? 그 사람이 크로이던에서 한 건 했대." 그들은 프린트에 대해서는 잊어버리고 맥주 몇 잔을 마시고는 다음날 아침에 떠나기로 했다. 그들이 찾은 벽에 대해 브래들리는 이렇게 말했다. "좀 지저분해보였어요. 멋진 작업이지만 조금 망가진 것 같았죠."

처음에 이들은 예술에는 관심도 없이 돈만 쫓는 두 양아치처럼 묘사되었지만 이는 불공평한 노릇이다. 브래들리는 브리스틀에서 대학을 다니던 시절부터 뱅크시를 따라다니며 그의 작품을 수집해왔다. 그는 심지어 침낭, 양털 부츠, 그리고 몇 가지 필수품을 넣은 소위 '뱅크시 가방'을 자신의 아파트 복도 구석에 언제나 놓아두었다.

갑자기 또 다른 뱅크시 프린트가 나온다는 소식을 들으면 곧바로 움직이려는 것이었다. 그는 지난 2002년에 뱅크시의 캔버스 작품 두 점을 처음 구입했고, 그 뒤로 겨우 20파운드에 〈영국 중산층의 폭탄 놀이〉를 비롯한 프린트를 구입했다. 그래서 두 사람 모두 벽이 값어치가 있다고 생각하긴 했지만, 잠깐이라도 뱅크시의 그림을 벽에서 떼어내고 소유하는 것 자체만으로 엄청난 스릴이 있었다.

그림을 떼어내는 일은 그들이 애초에 상상했던 것보다 훨씬 더 어려웠다. 먼저 그들은 벽을 복원할 사람을 수소문했다. 뱅크시가 벽에 그린 그림 위에 덧그려진 칠을 벗겨낼 사람이 필요했던 것이다. 다행히 13세기의 교회와 21세기의 벽을 모두 다룰 수 있는 사람을 찾을 수 있었고, 두 사람은 벽을 샀다.

막상 작업을 시작하자 뜻밖의 난관이 기다리고 있었다. 그들은 뱅크시가 블록 부분에 그렸을 거라고 생각했지만 실제로는 하필 철근 콘크리트 부분에 그림이 있었다. 이로써 불행하게도 애초에 생각했던 것과 전혀 다른 작업이 되었다. 벽을 떼어내는 데 9일이 걸렸다. 닉을 비롯한 남자 넷이 낮에 벽과 씨름했다. 브래들리의 야간 업무는 그걸 안고 자는 것이었다. "나는 벽 가까이 밴을 세워두고 잤어요. 곁에서 떠나질 않았죠. 누가 와서 하얗게 칠하지나 않는지 지키고 있어야 했어요."

일단 벽을 떼어내어 철창에 안전하게 넣어서는 복원 전문가에게 가져가서 세척 작업을 할 것이었다. 경험이 없는 사람이 보기에는 덧그린 그림 때문에 작업이 불가능할 것 같지만, 리지와 로이조는 이보다 훨씬 더 어려운 작업도 했던 복원 전문가를 찾아냈다. 벽은 켄트에 있는 톰 오건의 벽화 공방으로 옮겨졌다. 12세기의 로마네스크 성당 그림과 성직자 토머스 베켓 주교가 순교하는 장면이 담긴 14세기 그림을 복원했던 오건에게 그래피티는 생소한 장르였다. 그럼에도 뱅크시의 작품은 지난 몇 년간 그의 작업실에 곧잘 실려 왔다.

오건과 그의 작은 팀이 크로이던 작품을 세척하는 데는 약 40일이 걸렸다. 수많은 테스트를 거쳐야 했고 엄청난 인내심도 필요했다. 작업을 진행하는 과정에서는 어느 그림이건 세척하는 데 일정한 시간이 필요하다는 게 그의 설명이다. 그러나 그래피티를 그리는 데 사용되는 페인트(구체적으로는 에멀션 페인트 위에 니트로셀룰로오스와 알키드 수지 바인더)에는 고유한 특성이 있어서, 오건은 안전하게 사용할 수 있는 용제의 종류와 공급처, 그리고 작업일을 결정해야 했다. 커다란 은색 태그 하나가 두드러졌는데, 다행히 구조상 금속성 물질이 충분히 들어 있었기에 쌍안 돋보기와 수공구로 떼어낼 수 있었다.

플래카드를 든 쥐, 뱅크시.
원래 플래카드에 적힌 문구는 '런던은 고장났다London doesn't work'였는데 팀 로보가 문구를 바꿨다.

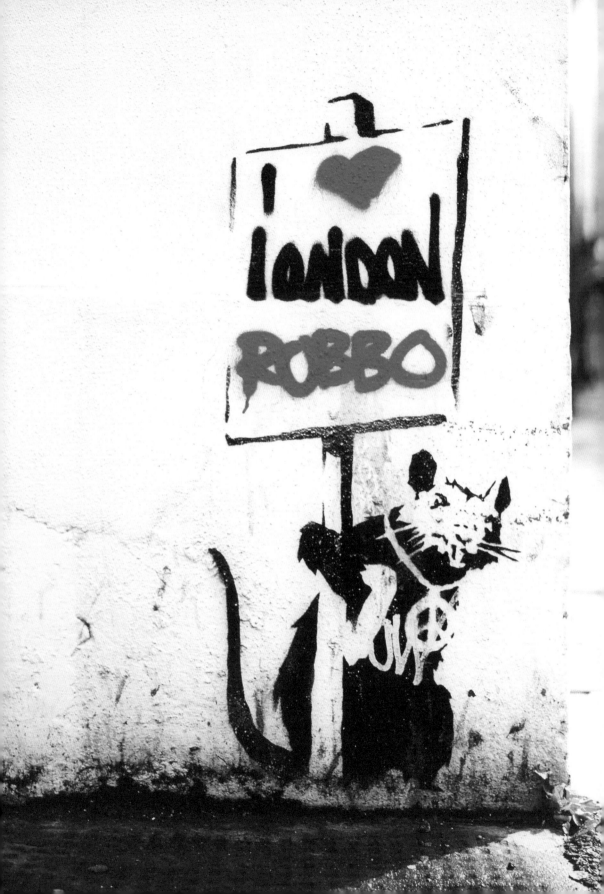

벽을 사고, 벽을 떼어내고, 운반용 철창을 만들고, 실어 나르고, 세척하고, 보관하는 데에 모두 3만 파운드가 들었다. 브래들리는 벽을 간직하고 싶었지만 단층 주택에 살고 있어서 그러지 못했다고 했다. 결국 벽은 시장에 나타났지만, 뱅크시와 관련된 대부분의 사물이 그랬던 것처럼 일반적인 시장이 아니었다.

〈포 룸〉은 채널 포에서 8년 동안 방영된 프로그램인데, 영국 일간지 『인디펜던트』의 비평가는 이 프로그램을 '값이 비싸게 매겨진 잡동사니의 소굴 같은 것'이라고 칭했다. 시청자들이 자기가 팔고 싶은 보물을 가져오는 프로그램이었다. 네 명의 딜러가 네 개의 방에 각각 홀로 앉아 있는 상황에서, 물건을 가져온 판매자가 방을 차례로 돌며 값을 흥정한다. 판매자의 목적은 최고가를 받는 것이다. 만약 판매자가 앞서 들어갔던 방에서 받은 가격을 거절하고 다음 방으로 넘어가면, 이전 방으로는 다시 돌아갈 수 없다. 다음 방에서 더 낮은 가격을 받는대도 그걸로 끝이었다. 드럼이 진동하는 소리, 긴장한 판매자들의 떨리는 손가락을 클로즈업한 화면으로 마치 게임 쇼처럼 연출한 이 괴상한 바자회에 뱅크시의 벽화가 나왔다. 이날 나온 다른 보물로는 요란하게 치장한 '접대용 의자', '거쳐 간 사람들의 이름이 모두 기록된' 빅토리아 시대의 교수형 밧줄, 슈퍼맨 기념품 컬렉션, 폐기된 콩코드 항공기의 코 부분이 있었다.

만약 뱅크시가 불운하게도 그날 밤 채널 포를 시청했다면, 그에겐 악몽과도 같았을 것이다. 경찰을 따돌리는 건 폼 나는 일이지만 교수형 밧줄과 함께 쇼의 주인공이 되는 건 낯부끄러운 일이었다.

뱅크시 벽화를 들고 나온 두 청년은 30만 파운드 정도를 원한다고 했다. 딱 한 명의 딜러가 그나마 가까운 가격으로 24만 파운드를 제시했는데 이것조차 대단한 것이었다. 하지만 청년들의 성에는 차지 않았다. 25만 파운드 아래로는 절대 타협하지 않았다. 24만 파운드를 제안했던 딜러는 응하지 않았다. 그는 자신의 제안이 받아들여지지 않은 것에 안도하는 듯한 표정이었다. 아무튼 그래서 벽은 여전히 청년들이 갖고 있는데, 이들은 지금도 벽의 가치를 100만 달러로 생각하고 있다.

뱅크시를 훔친다는 건 레오나르도 다빈치의 작품을 훔치는 것과 비슷하다. 벽의 소유주와 협상하지 않고 뱅크시를 훔치려 했던 몇몇 사람은 모두 좌절했다. 뱅크시의 작품이 너무 잘 알려져 있기 때문이다. 리언 로런스라는 사람은 빅토리아의 어느 호텔 벽에 있는 화재경보기를 뜯었다. 뱅크시가 그 화재경보기 주변에 정자 열다섯 마리가 헤엄치는 모습을 그렸는데, 이 화재경보기를 벽과 함께 뜯어간 것이다. 호텔 직원은 그 그림이 이베이에서 1만 7,000파운드에 거래되고 있다는 걸 파악하고 경찰에 신고했다. 예전에 브릭레인 갤러리에서 조각 작품을 훔친 혐의로 유죄 판결을 받았던 로런스는 이번 일로 징역 9개월 집행유예를 선고받았다. 〈정자 알람〉은 뱅크시가 아니라 명목상의 법적 소유자에게 되돌아갔고, 2015년 10월에 캘리포니아로 옮겨져 4만 4,800달러에 팔렸다.

나는
침대에서
나와서
옷을 입었어
—
뭘 더 원해?

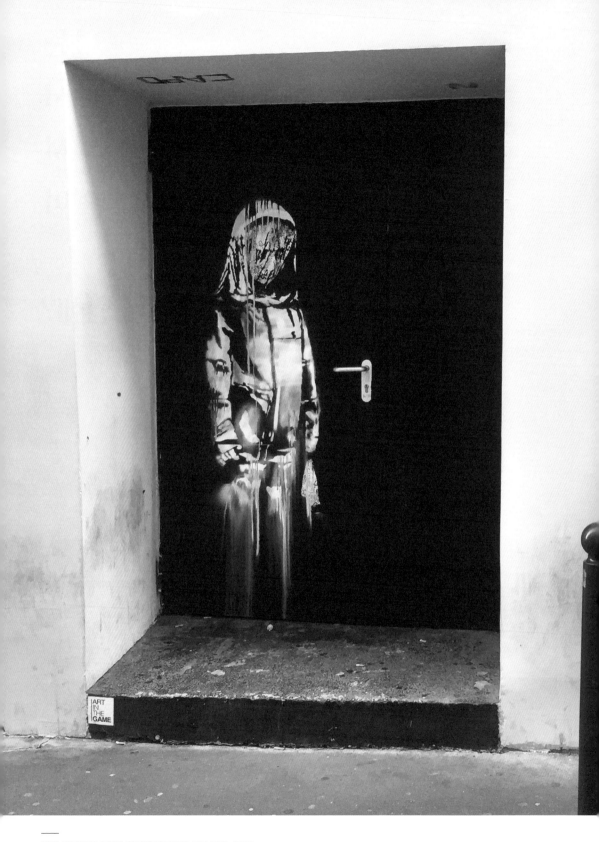

파리 바타클랑 공연장 입구에 뱅크시가 그린 그림, 2018

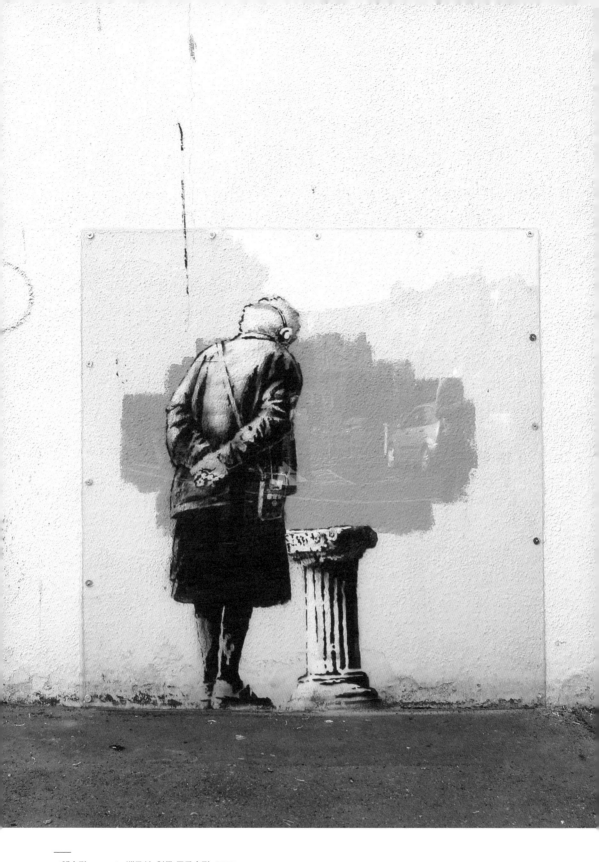

<예술광*Art Buff*>, 뱅크시, 영국 포크스턴, 2014

뉴올리언스에서는 어느 노동자가 공기드릴을 이용하여 〈우산을 쓴 소녀〉를 벽에서 떼어내려다 이웃들에게 붙잡혔다. 그는 자신이 '사설 미술품 관리자'라면서, 테이트 모던에서 열릴 뱅크시 회고전에 이 그림을 보내기 위해 작업하던 거라고 둘러댔다. 다행히도 이웃들은 이 말을 곧이듣지 않고 경찰에 신고했고, 그는 벽을 남겨두고 도망쳤다.

2015년에 끔찍한 테러가 있었던 파리 바타클랑 공연장 출입문에 뱅크시가 그린 그림(190쪽)을 2020년에 훔친 혐의로 여섯 명이 체포되었다. 이 문은 결국 이탈리아의 어느 농가 다락방에서 발견되었다. 이탈리아 경찰이 프랑스 대혁명 기념일인 7월 14일에 이를 프랑스에 반환했는데, 이때 거행된 기념식의 분위기가 너무 엄숙해서 마치 제2차 세계대전 때 약탈당했던 미술품이 반환되는 것처럼 느껴질 정도였다.

도둑들과는 달리 벽을 팔기 전에 미리 벽 소유주들과 거래하는 뱅크시 '전문' 사냥꾼들은 운이 제각각이었다. 하지만 일단 뭔가를 파는 데만 성공하면 대개 큰돈을 벌었다. 초기에 대부분의 사람들이 뱅크시의 벽을 사고팔기 위해 찾아갔던 딜러는 노팅힐에서 '뱅크로버Bankrobber〔은행강도라는 의미와 뱅크시를 훔치는 사람이라는 의미를 함께 담은 중의적인 이름〕'라는 갤러리를 운영하던 로빈 바턴이었다. 아마도 뱅크시는 바턴을 전혀 좋아하지 않을 것이다. 바턴은 뱅크시가 통제할 수 없는 영역에서 움직이고 뱅크시를 화나게 만들면서 짜릿한 기쁨을 느낀다. 처음에는 사진가로 출발했던 바턴은 흑백사진으로 좋은 평을 받기는 했지만 돈이 되지는 않았다. 그래서 사진을 그만두고 대신 팔기 시작했다. 2006년 5월에는 갤러리를 열었다. 애초에는 사진 갤러리로 만들 생각이었지만, 그는 예술계에 발을 담근 다른 이들처럼 '그야말로 우연히 뱅크시를 만났고' 그게 금광이라는 걸 깨달았다.

2007년 12월 뱅크시 전시로는 처음 뉴욕에서 열린 《뱅크시 뉴욕 습격Banksy does New York》은 바나나 홀라섹 갤러리에서 진행됐다. 티셔츠 한 장을 50달러에 팔고 뱅크시의 작품을 하얀 벽에 일부러 뒤죽박죽 걸었던 이 전시는 뱅크시와는 아무 관련이 없었다. 사실, 60여 점의 전시품 모두 뱅크시가 그린 것이었다. 대부분 바턴이 수집하고 기획한 전시였다. 영국 시장에서 무슨 일이 벌어지고 있는지 보았던 바턴은 누구보다 빨리 뉴욕에 진출하려 했던 것이다. 뱅크시는 자신의 웹사이트에서 이 전시가 **'가볼 만한 가치가 없을 것 같다'**면서 **'결코 승인하지 않았다'**고 정색했다. 비평가들 또한 그것을 별로 좋아하지 않았고 뱅크시 포럼의 팬들은 격분했다. 갤러리는 연일 관객으로 들끓었지만 작품을 사는 사람은 거의 없었다. 하지만 바턴은 이 전시로 자신이 아티스트의 통제를 벗어나서 판을 벌일 수 있다는 걸 보여주었고, 바라던 홍보 효과를 거두었다.

<키스하는 경찰관들Kissing Coppers>, 뱅크시, 영국 브라이턴, 2004

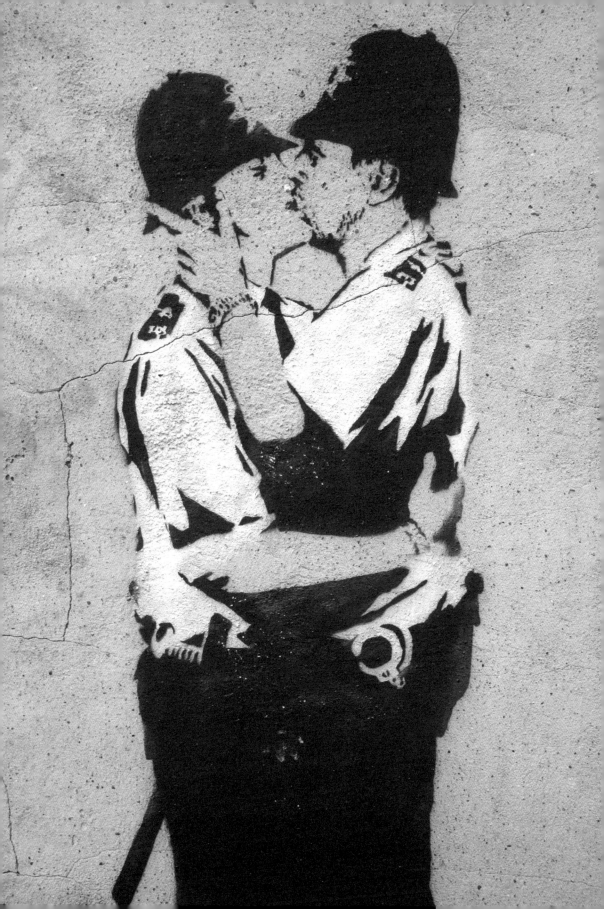

누군가가 합법적으로 얻은 스트리트 아트 작품을 팔려면, 바턴이 강조하는 대로 그에게 의뢰할 것이 당연해 보였다. 바턴은 말했다. "이건 말하자면 독이 든 성배죠. 이 작품들은 처분하는 데 시간이 아주 많이 걸리고 공간을 많이 차지하고 아주 골치를 썩이거든요. 하지만 좋은 작품은 결국 팔려요." 그가 처음 판매한 작품은 사랑스러웠다. 소년이 페인트가 줄줄 흐르는 붓을 두 손으로 들고 서 있고, 뒤쪽 벽면에는 방금 쓴 분홍색 글씨로 '뭐라고?'가 큼직하게 보인다. 하지만 소년의 표정은 밝지 않다. 마치 자신의 질문에 대한 답을 스스로도 알지 못하고 다른 누구도 알지 못한다는 것처럼 슬픈 표정이다.

다른 어떤 작품보다 빨리 팔렸지만, 대부분의 작품들처럼 사연이 있었다. 애초에 뱅크시는 이 그림을 2006년 5월 토트넘 코트로드에 있는 가판대 뒷면, 6밀리미터 두께의 강철 패널에 그렸다. 나중에 잘라냈더니 2.2제곱미터였다. 이 가판대는 샘 칸이라는 사람이 30년 동안 여행가방과 축구 스카프, 그리고 다른 관광 필수품 들을 판매하던 곳이다. 칸은 강철 패널을 1,000파운드에 팔았다. 잠깐 동안은 돈을 벌었다고 흡족했지만, 곧 자신이 형편없는 실수를 저질렀다는 걸 알게 되었다. 『이브닝 스탠더드』와의 인터뷰에서 그는 이렇게 말했다. "나는 예술에 대해 아무것도 몰라요. 평생 노점상을 하면서 비가 오나 눈이 오나 정직하게 돈을 벌었죠. 사람들은 내게 그랬어요. '어떻게 뱅크시를 모를 수가 있지?', '인터넷도 안 하나?' 나는 그런 것들을 몰라요. 매일 새벽 다섯 시에 일어나서 열두 시간 동안 노점에서 일한다고요.

어떤 사람이 내게 1,000파운드를 들고 와서는 그걸 팔라고 협박했어요. 생각할 시간을 달라고 하자 위협했죠. 나는 그걸 킹크로스에 있는 창고로 가져다줘야 했어요. 그 뒤로는 그 사람을 보지 못했죠." 그는 강철 패널을 떼어내는 데 300파운드를, 교체할 다른 패널 값으로 300파운드를 지불해서 400파운드를 남겼다고 했다.

"그 사람이 안됐다고 생각하지 않아요." 바턴의 말이다. "제 발등을 찍은 거죠. 나는 작품 구입에 전혀 관여하지 않았어요. 내가 한 일이라고는 '뱅크로버'에 전시한 것뿐이에요. 전시하자마자 팔렸죠." 그 그림이 '헛소리를 10퍼센트 더 곁들인' 『월 앤 피스』 페이퍼백에 실렸던 터라 진짜 뱅크시의 것이 틀림없었다. 딜러들이 대개 그렇듯 바턴은 자신이 번 돈에 대해 말하길 꺼린다. 하지만 대략 23만 파운드 정도를 받고 팔았을 거라고 짐작된다. 바턴은 샘 칸이 너무 싸게 팔았다고 잘라 말하며 이렇게 덧붙였다. "내 생각에는 그걸 산 사람이 스키를 한 바퀴 타고 돌아오면 값이 두 배는 뛸 거예요." 이 그림의 구매자는 뉴스코퍼레이션의 회장 루퍼트 머독의 사위였던 매튜 프로이드다. 그는 뱅크시가 처음 그린 곳에서 겨우 몇 백 야드 떨어진 자신의 홍보 및 마케팅 사업 사무실에 마련해둔 인상적인 컬렉션에 이 그림을 추가했다.

바턴이 두 번째로 판매에 성공한 작품은 〈얼간이〉라는 제목으로 알려져 있다. 뱅크시의 작품 제목은 뱅크시가 직접 붙이거나 때로는 딜러들이 붙인다. 〈얼간이〉는

—
<뭐라고?*WHAT?*>, 뱅크시, 런던 토트넘
코트로드, 2006
어린 소년의 도발적인 질문

재치 있는 그림이다. 미술관 경비원이 느긋하게 다리를 꼬고 앉아 무릎 위로 손을 깍지 끼고는 화려한 액자에 담긴 작품을 지키는 모습이다. 하지만 이 모든 보안, 관료 조직, 경비원, 옷깃에 달린 출입증, 제복, 모자, 의자, 접근을 차단하는 로프는 대체 무얼 위한 걸까? 그저 파란 스프레이로 '얼간이'라고 쓰인 그림을 보호하기 위한 것이다(나중에 누군가가 그 위에 태깅했다).

이 작품 또한 쉽게 확보할 수 있었다. 리버풀에 있는 한 상점의 벽을 막고 있던 두 장의 합판에 그렸기 때문이다. 2004년 현대미술 비엔날레가 열렸을 때 뱅크시가 리버풀에 와서 그린 이 그림은 6주 만에 그 자리를 떠나게 되었다. 비엔날레를 보러 왔던 젊은 커플이 합판에 500파운드를 지불했던 것이다. 커플은 바턴을 찾아갔다. 바턴은 말했다. "그들이 갤러리에 와서 앉았어요. 마침 언론에서 <뭐라고?>를 한바탕 다룬 직후였죠. 그들이 말했어요. '우리가 뱅크시를 갖고 있어요. 팔아주실래요?'

그걸 보고는 대답했죠. '좋아요, 완벽해요, 갤러리로 가져 와요. 한바탕 난리법석을 떨어보자고요.'" 그는 〈뭐라고?〉를 구입한 사람이 이 그림도 살 거라고 기대했다. 하지만 바턴이 25만 파운드를 제시한 데 반해 커플은 50만 파운드를 요구했다. 커플은 다른 구매자를 찾으려 했지만 결국 '뱅크로버'로 돌아왔다. '얼마나 많은 갤러리를 돌았을지 모를 노릇'이었다. 바턴은 결국 구매자를 찾았지만, 2년 반이 걸렸다. 판매 가격은 약 22만 5,000파운드였으니 커플이 기대했던 50만 파운드에는 훨씬 못 미쳤지만, 애초에 그들이 들였던 500파운드에 비하면 결코 나쁘지 않았다.

이 두 작품의 출처는 비교적 쉽게 확인할 수 있었지만, 그 뒤부터는 누가 작품을 소유했는지, 왜 거리가 아니라 경매장에 있는 건지, 진품인지, 그리고 가격을 지불했다면 얼마인지 등이 불분명해지는 국면으로 접어들면서 문제는 더욱 복잡해졌다.

뱅크시에게는 무척 불쾌한 노릇이지만, 영국과 중동 지역에서 가져온 벽화들을 전시하는 두 개의 주요 전시가 열렸다. 하나는 부유한 뉴요커들의 여름 놀이터인 햄프턴에서 2011년에 열렸고, 다른 하나는 2014년 초 런던에서 열렸다. 두 쇼 모두 현장에서는 작품이 팔리지 않았지만, 뱅크시 작품을 거래하는 시장을 마련할 목적으로 열린 것이었다. 런던에서는 바턴이 핵심 선수였고 뉴욕에서는 스티븐 케슬러가 바턴의 사업 파트너였다. 원래 뮌헨 출신인 케슬러와 그의 아내는 미술품 거래에 뛰어들기 전에 햄프턴에서 부동산으로 큰돈을 벌었다.

서로 썩 어울리지 않을 법한 케슬러와 바턴은 햄프턴 쇼를 위해 손을 잡았다. 이 전시회에는 원래 뉴올리언스의 흉가에 그린 〈안전모 껍데기를 가진 거북이〉, 그리고 브라이턴의 프린스 앨버트 펍에서 옮겨온 〈키스하는 경찰관들〉이 전시되었다(펍 벽은 철거되지 않았지만 전문 복원회사에서 이미지를 알루미늄 기판에 옮기고 원래 자리에는 복제품을 남겼다).

심지어 그들은 복원 작업을 위해 베들레헴에서 영국을 거쳐 햄프턴으로 두 개의 벽화를 가져왔다. 〈오즈의 마법사〉 속 도로시와 닮은 소녀가 이스라엘 병사를 검사하는 〈몸수색〉과, 마치 압제자를 뿌리치는 것처럼 개가 몸을 터는 〈젖은 개〉다. 벽을 팔레스타인 트럭에서 이스라엘 트럭으로 옮겨 실어야 했던 양국의 검문소에서 이 프로젝트는 말 그대로 거의 붕괴될 뻔했다. 어떻게 옮겨야 하는지를 놓고 의견이 엇갈리는 와중에 〈젖은 개〉는 먼지 구덩이로 넘겨졌다. 벽 뒷면이 파손되었지만 그림은 멀쩡했다. 각각의 작품에 40만 달러라는 가격이 매겨졌다.

뱅크시는 불쾌했다. 페스트 컨트롤은 이런 성명을 냈다. '우리는 케슬러 씨에게 인증되지 않은 작품을 판매하면 심각한 결과를 낳을 거라고 경고했지만 그는 개의치 않는 것 같다. 우리는 이 작품들이 케슬러 씨를 괴롭히기 위해 되돌아올 것이라고 확신한다.'

이 작품들이 한동안 돌아다녔지만 케슬러는 '괴롭힘'을 당하지 않았다. 그의 말에

따르면 열다섯 점이 팔렸다. 그중에서 〈키스하는 경찰관들〉은 마이애미 경매에서 57만 5,000달러에 팔렸다. 〈젖은 개〉는 플로리다 컬렉터가 25만 달러에 샀는데, 이 컬렉터는 〈몸수색〉도 구입했다. 가격은 알려지지 않았다. 스트리트 아트 세계에서는 케슬러를 '악당'으로 여기겠지만 그는 성공한 악당이다.

하지만 뱅크시가 자신의 작품이 놓인 맥락이 중요하다고 강조했던 말이 무슨 의미인지는 명확하다. 뱅크시가 2012년 5월 런던 북부 우드그린에 있는 파운드랜드 매장 벽에 〈노예 노동〉을 그려 넣자 곧 수많은 사람들이 모여들어 그걸 보고 감탄했다. 엘리자베스 여왕의 즉위 60주년 축전을 위해 재봉틀 앞에 웅크리고 앉아 만국기를 만드는 모습을 담은 이 그림은 딱 적당한 위치에 자리를 잡았다. 런던의 지저분한 구석, 대부분 저임금 국가에서 수입된 값싼 물건들을 파는 가게 옆이다. 이 그림을 보러 온 사람들 대부분은 미술관에 들어가본 적이 없었다. 하지만 여기서는 모두들 쇼핑하던 중에 한숨 돌리며 중요한 예술작품을 보고 즐겼다.

〈노예 노동〉은 곧 벽에서 떨어져나가 마이애미 경매에 부쳐졌지만 지역 하원의원, 시의회, 그리고 '우리 뱅크시를 구하라Save Our Banksy' 그룹을 비롯한 뜻밖의 집단들의 항의로 막판에 철회되었다. 그럼에도 케슬러와 바턴은 얼마 지나지 않아 정확히 100만 50달러에 이 그림을 팔았다(5년 후 이 작품은 로스앤젤레스 경매에서 겨우 73만 달러에 낙찰되었다. 구매자는 스트리트 아티스트인 론 잉글리시Ron English인데, 그는 스트리트 아트가 팔려나가는 것에 대한 항의로 이 작품을 하얗게 칠할 거라고 말했다).

2014년 4월, 나는 런던 스트랜드 거리에 있는 ME 호텔 지하에서 열린 《훔친 뱅크시STEALING BANKSY》라는 특별 전시회에 갔다. '컨시어지 회사'를 표방하며 일종의 고가상품 매수자 역할을 하는 신쿠라 그룹이 주최했다. 아홉 점의 작품이 나왔고 대부분이 벽화였지만, 세미트레일러 옆면에 그린 9미터짜리 〈침묵하는 다수〉도 있었다. 한때 뱅크시의 친구들이 노퍽의 들판에서 네 자녀와 함께 지냈던 트레일러다. 최고가를 기록한 작품은 한 해 전 런던 북부에서 떼어낸 〈노 볼 게임〉으로 50만 달러에 팔렸다. 가격은 순전히 추측에 의존해서 매겨졌다. 예를 들어 〈정자 알람〉은 15만 파운드로 추정되었지만, 실제로는 다음 해 경매에서 4만 4,800달러에 팔렸다.

이번 전시의 티켓 가격은 17.50파운드로 꽤 비쌌다. 전시에서 그들은 자체 타블로이드판 크기의 신문인 『뱅크시 버글』을 배포했고, 몇 년 뒤 신쿠라의 디렉터인 토니 백스터가 '스트리트 아트를 제거하는 행위를 둘러싼 사회적, 도덕적, 법적 문제'를 탐구하는 얇은 책을 쓰기도 했다.

호텔 밖에는 개막 기자회견을 위해 긴 줄이 이어졌고, 내부에서는 기자회견을 할 주최 측 사람이 없어서 무척 혼란스러웠다. 하지만 작업자들은 세 개의 큰 조각으로 나뉜 〈노 볼 게임〉을 조립하고 있었고, 『뱅크시 버글』에 따르면 이제 '예전의 영광을 예민하게

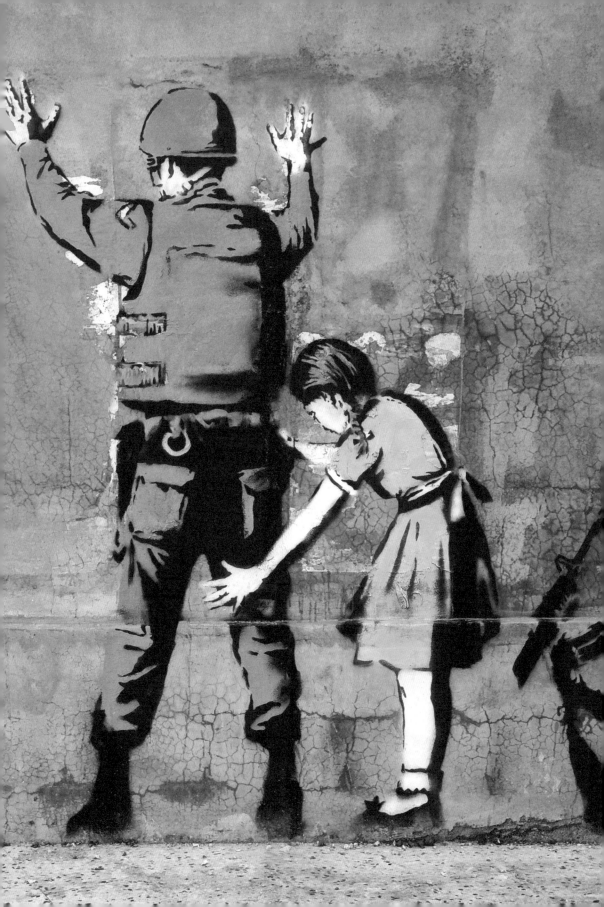

회복하고 있었다'.

뱅크시는 앞서 햄프턴 전시를 공격했던 것과 같은 방식으로 이번 전시도 공격했다. 이번에도 작품은 전혀 팔리지 않았고, 신쿠라는 나중에 이것이 판매를 위한 전시가 아니라 단지 거리 미술관에 대한 대중의 지지를 가늠하기 위한 것이었다고 주장했다. 터무니없는 소리였다. 미술관은 런던과 리버풀에 차례로 개설될 예정이었지만 아직 모습을 드러내지 않았다.

이번에도 오래 버티는 게 관건이었다. 그로부터 3년 뒤 신쿠라 전시에 나왔던 두 점을 비롯하여 리버풀에서 나온 다섯 점이 팔렸는데, 가장 인상적인 것은 시내 술집 벽에서 떼어낸 커다란 쥐 그림이었다. 뱅크시는 10년 전에 스트리트 아티스트들을 위한 사상 최대의 쇼케이스를 리크 스트리트에서 개최했었다. 그때 그곳 바에 뱅크시가 그린 쥐가 사라진 건 스트리트 아트 세계의 환심을 사려던 뱅크시의 시도가 오래 자리 잡지 못하고 서글프게 무산된 형국이었다. 이 그림은 처음에 11만 4,000파운드에 팔렸고, 2021년 네덜란드의 경매회사에서는 40만 파운드에 팔렸다. 다른 작품들의 가격은 확실치 않지만, 당시에 제시된 320만 파운드는 분명히 아니었다.

이즐링턴에 있던 철거 직전의 건물에서 '신의 가호'를 받아 꺼내 온 〈하트를 그린 소년〉의 가격은 15만 파운드로 추정되었지만 2년 뒤 줄리언 경매에서 12만 5,000달러에 낙찰되었다. 로빈 바턴이 45만 파운드에 팔리고 했던 〈풍선과 소녀〉는 신쿠라 전시에서는 팔리지 않았지만 결국 그보다 훨씬 더 높은 가격으로 할리우드 주요 제작사에 넘어갔다.

〈침묵하는 다수〉는 실제로 1년 후 파리에서 열린 경매에서 44만 5,000파운드에 팔렸다. 하지만 이는 신쿠라 전시품 중 뱅크시가 인증한 유일한 작품이었다. 뱅크시는 1999년 잉키의 도움으로 글래스턴베리에 있는 트레일러에 그림을 그렸고, 이 거대한 캔버스에 대한 대가로 소유주인 메이브와 네이선에게 기름값 정도를 주었다. 이 커플은 트레일러에 그린 그림이 돈이 된다는 걸 알고 오랜 친구에게 진품 인증을 요청했다. 뱅크시는 인증을 꺼렸지만 메이브는 강경하게 말했다. "우리는 우리 그림을 마음대로 할 권리가 있어요. 벽에서 떼어낸 그림도 아니고, 거리에서 훔친 것도 아니라고요." 결국 뱅크시는 그들이 원하는 대로 해주었다.

그러나 신쿠라, 케슬러, 바턴이 늘 이길 수는 없었다. 뱅크시가 뉴욕에서 한 달 동안 '거주residency'한 뒤 케슬러는 뱅크시의 작품을 손에 넣은 사람들에게는 전문 딜러가 되었다. 그는 뱅크시의 작품을 적어도 네 점을 팔았지만 시간은 꽤 걸렸다. 바턴은 2014년 9월 포크스턴 트리엔날레 때 뱅크시가 한 오락실 옆에 그린 작품으로

뜻밖의 곤경을 맞았다. 〈예술광〉이라는 제목이 붙은 이 작품은 예술품이 치워진 빈 받침대를 바라보는 할머니의 뒷모습을 보여준다(191쪽). 이 재치 있는 작품을 바턴은 재빨리 잘라내 마이애미 아트 페어로 가져갔다. 이를 두고 영국 하원의 토리당 의원 데이미언 콜린스는 '커다란 유감'을 표했는데, 과연 지난날에는 악당이었던 뱅크시가 영웅이 되었음을 보여주는 대목이다.

바턴은 사가 그룹의 백만장자 로저 드 한 경에게 75만 달러를 받고 〈예술광〉을 팔기로 했다. 하지만 포크스턴의 창작자 재단이 그 작품을 되돌려 놓아야 한다며 소송을 제기했다. 복잡하고 비싼 법적 투쟁 끝에 창작자 재단이 승소했고, 뱅크시의 그림은 2020년 포크스턴의 올드하이 스트리트로 돌아왔다.

이러한 대안 시장들을 보고 뱅크시는 어땠을까? 그는 계속하여 이 작품들의

―
<밸런타인데이*Valentine's Day*>. 뱅크시,
영국 브리스틀, 2020

인증을 거부했지만 판매는 중단되지 않았다. 그는 예전만큼 거리에 그림을 많이 그리지 않는데, 아마도 나이 때문일 것이다. 그래피티는 젊은이들의 게임이다. 그의 작업은 거리의 기물들을 끌어들이면서 점점 복잡해졌다. 예를 들어, 뱅크시는 2014년 첼트넘에서 공중전화 박스 주변을 기웃거리는 세 명의 구식 스파이들을 그렸다. 이때 그림은 스파이들이 둘러싸고 있던 실제 공중전화 박스와 한 몸이었다. 하지만 이 정도로는 바턴 무리들을 저지할 수 없었다. 이 그림의 소유권을 둘러싼 분쟁은, 세 명의 스파이가 그려진 바로 그 값비싼 벽이 수리되던 와중에 산산이 부서져 먼지가 된 후에야 끝났다.

한편 2019년 크리스마스에 뱅크시는 영국 버밍엄에서 두 마리의 멋진 순록이 썰매가 아니라 벤치를 끌고 날아가는 그림을 그렸다. 자신의 인스타그램 계정에는 산타클로스 대신에 라이언이라는 노숙자가 벤치에 앉아 하늘로 올라가는 장면을 게시했다. 벤치가 없었다면, 그리고 노숙자가 없었다면 이 그림은 아무런 의미를 지니지 못할 것이다.

이후 뱅크시는 자신이 처음 그림을 그리기 시작한 브리스틀의 바턴힐 유스 센터에서 겨우 몇 분 거리에 있는 비계飛階에다 〈밸런타인데이〉라는 그림을 그렸다. 어린 소녀가 새총으로 멋진 꽃다발을 쏘아 날리는 모습이다. 소녀는 곧 합판으로 덮였지만 다행히도 꽃은 투명한 아크릴 커버로 덮여 지금도 볼 수 있다. 소녀를 떼어내기는 쉬웠겠지만 가짜 '꽃'은 사방으로 흩어져 있어서 떼어내기가 무척 어려워 보인다.

나는 뱅크시가 자신의 작품을 옮기지 못하도록 점점 더 복잡하게 만든다고 생각한다. 예를 들어, 리딩 교도소 담에 탈출하는 죄수를 그린 그림은 뱅크시 사냥꾼들로서는 속수무책이다. 버밍엄의 순록 그림도 여전히 벤치 옆에 남아 있다. 벤치 없이는 별 의미가 없기 때문이다. 브리스틀의 소녀와 꽃 그림도 마찬가지다. 그다음 뱅크시는 브리스틀의 어느 주택 옆면에다 한 노파가 재채기를 해서 틀니가 멀리 튀어나가는 모습을 그렸다. 하지만 〈에취!!〉라는 이름이 붙은 이 그림은 틀니까지 한꺼번에 사라졌다. 노팅엄의 〈훌라후프 소녀〉(250쪽 위) 역시 같은 일을 겪었다. 한 소녀가 자전거 타이어를 훌라후프 삼아 돌리는 그림인데, 곁에 있는 표지판에 실제로 뒷바퀴가 없는 낡은 자전거가 묶여 있었다. 그림 속 소녀가 돌리고 있는 게 이 자전거의 뒷바퀴처럼 보인다. 하지만 이 그림도 자전거와 함께 사라져서는 '여섯 자리 가격'에 팔렸다. 이런 걸 보면 뱅크시가 애써 더 복잡하게 작업한대도 '사냥꾼'들을 저지하기는 어려워 보인다.

뱅크시의 비즈니스

Chapter 12

리먼 브라더스가 파산하기 7개월 전인 2008년 2월, 사람들이 여전히 좋은 일에 큰돈을
쏟아부을 만큼 패기가 있었을 때, 뉴욕의 부자와 유명인이 소더비의 뉴욕 경매장에
모여 하룻밤 새 엄청난 소비를 했다. 아일랜드 작곡가 보노, 데이미언 허스트, 소더비,
가고시안 갤러리가 주최한 이 행사는 아프리카의 에이즈 프로그램을 지원하기 위해
4250만 달러를 모금한 사상 최대의 자선 미술경매였다.

이 경매에는 없는 게 없었다. 데이미언 허스트는 자신의 작품을 제공했을 뿐
아니라 아티스트들에게 작품을 기부해달라고 직접 편지를 썼다. 나중에 그는 말했다.
"이렇게 결과가 좋을 줄은 몰랐어요. 다들 정성껏 도와줬죠. 구색 맞추기만 하지 않고
소중한 작품들을 줬어요. 진짜 전시 같았죠." 보노가 분위기를 주도했다. 그는 검은색
밀리터리 스타일 재킷을 입고 선글라스를 쓰고 와서는 700명의 참석자들에게 경매에
참여할 것을 거듭 독려했고, 밸런타인데이 선물 삼아 〈All You Need is Love〉를 아카펠라
버전으로 불렀다.

그리고 그는 본보기로 여러 점의 작품을 사며 100만 달러 이상을 썼다. 허스트는
여기에 일곱 점의 작품을 내놓았는데, 에이즈의 원인 바이러스인 HIV 치료약으로 가득
찬 약장 〈뜻이 있는 곳에 길이 있다〉가 715만 달러에 팔린 것을 비롯하여 모두 합쳐
1900만 달러가 넘는 돈을 모았다. 일종의 사교적인 친목 모임이었다. 전 테니스 선수 존
매켄로, 미국 기업인 마사 스튜어트, 요르단 왕비 누어, 싱어송라이터 마이클 스타이프,
배우 헬레나 크리스텐슨, 모델 크리스티 털링턴이 헤드라인의 일부였다.

뱅크시는 허스트의 요청을 받아 작품 세 점을 내놓았다. 작품번호 69번 〈망한
풍경〉은 그의 변환 회화détourned paintings 중 하나로, 시골 풍경에 '여기는 사진 찍는
곳이 아닙니다'라는 글이 박혀 있다. 예상보다 약간 높은 가격인 38만 5,000달러에
팔렸다.

작품번호 33A번은 〈파괴된 전화박스〉였다. 거의 90도로 허리가 꺾인
전화박스에 곡괭이가 꽂혔고 그 자리에서 붉은 페인트가 흘러나오는 작품이다. 이
전화박스는 원래 소호 광장에 놓여 있었지만 웨스트민스터 평의회는 계획 허가를 받지
못했다는 이유로 무자비하게 철거했다.

다행히도 뱅크시는 이를 반환받을 수 있었고, 이번에는 예상가격의 두 배인
60만 5,000달러에 팔렸다. 이날 작품을 구입한 사람이 3년 뒤에 밝혀졌는데, 뱅크시가
달갑지 않아하는 백만장자 중 한 사람이었다. 바로 진 폴 게티의 손자 마크 게티였다.
마크는 『선데이 텔레그래프』와의 인터뷰에서 이렇게 말했다. "농담 때문에 샀죠. 보세요.
전화박스가 죽어가고 있잖아요." 그 농담이란 건 한때 그의 억만장자 할아버지가 집에
공중전화를 설치했다는 이야기였다. 집에 온 손님들이 집 전화를 쓰지 못하게 해서
돈을 아끼려는 것이었다는데, 물론 사실은 아니다. 마크는 돈을 들여 '전화박스 루머를
잠재웠던' 것이다. 전화박스는 현재 영국 칠턴힐스의 게티 사유지에 있는 도서관 앞에

<무례하신 나으리*The Rude Lord*>, 뱅크시,
2006

있다.

하지만 모두를 흥분시킨 건 작품번호 34번 〈점을 없애다〉였다. 허스트의
말인즉, 그가 경매에 내놓을 작품을 고르고 있는데 뱅크시가 이렇게 말했다고 한다.
"그림을 하나 주면 내가 망쳐주지." 그래서 허스트는 그에게 자신의 스팟 페인팅 한 점을
주었다(아마도 허스트는 스팟 페인팅을 잔뜩 쌓아두고 있는 것 같다). 뱅크시는 그 그림
위에다 커튼을 걷고 그 아래로 쓸어낸 먼지를 버리는 하녀의 모습을 스텐실로 찍었다.
재치 있는 작품이었다. 경매 전에 허스트가 기자에게 그걸 보여주며 말했다. "나는
뱅크시의 작업이 좋아요, 하지만 내 작품이 좋다고 해야 말이 되겠죠. (…) 정말 멋지지
않아요? 카펫 밑으로 쓸어 넣고 있어요." 이 그림은 180만 달러에 팔렸는데, 이 가격은
뱅크시를 완전히 새로운 차원으로 올려놓았다. 하지만 당시에는 이 그림이 '아주 비싼
뱅크시'이거나 '아주 싼 허스트'라고 농담들을 했다.

행사는 두 가지 성과를 거두었다. 아프리카의 에이즈 환자들을 위해 막대한
돈을 모았고, 동시에 마크 퀸, 하워드 호지킨, 뱅크시를 비롯한 열일곱 명의 아티스트가
자신들의 최고가를 기록했다. 기분은 좋았을지 몰라도 뱅크시에게는 직접적인 보상이
없었다. 다른 아티스트의 에이전트들은 경매를 이용하거나 때로는 직접 입찰하기도
하는데, 이로써 컬렉터들이 개인적으로 되팔 때 참조할 수 있는 공식적인 가격이
설정되기 때문이다. 이 경매가 뱅크시와 다른 아티스트들을 위해 한 일은 컬렉터들, 특히
금융계가 붕괴되는 한 해 동안 그들이 개인적으로 지불했던 가격이 경매를 통해 훨씬 더
많은 지지를 받았다는 걸 확인시켜준 것이었다.

런던 소더비는 2005년 10월에야 비로소 뱅크시 작품을 다루었다. 그것도 뉴본드
스트리트에 있는 메이저 경매소가 아니라 제2경매소 격인 소더비 올림피아에서 저가로
대량 판매했다. 마분지에 스프레이로 그린 그 멋진 그림은 블러의 〈씽크 탱크〉 앨범
커버(90쪽)에 들어간 그림과 관련있지만 제목은 없었다. 〈씽크 탱크〉 앨범에서는 두
연인이 심해 잠수부 헬멧을 쓰고 있는데, 소더비에 나온 그림에는 아기에게 젖병을
물리려는 엄마와 아기가 둘 다 헬멧을 쓰고 있다. 2,000파운드에서 3,000파운드 사이로
예상했는데 7,500파운드에 팔렸다. 그때는 큰돈이었지만 지금 보면 아주 저렴하다.

로스앤젤레스에서 《아슬아슬하게 합법》 전시를 연 뒤로 미국 시장에 진출했던
2007년까지는 뱅크시 작품의 가격 추이를 알기 어렵다. 〈영국 중산층의 폭탄 놀이〉는
그해 2월, 10만 2,000파운드에 낙찰되었고, 〈우주비행사 소녀와 새〉는 예상가격이
1만에서 1만 5,000파운드였지만 4월에 보넘스에서 28만 8,000파운드에 팔렸다. 그리고
〈무례하신 나으리〉는 10월에 소더비에서 32만 2,900파운드를 기록했다. 뒤이어
보넘스에서는 2008년 2월에 처음으로 '거리 미술'을 판매했는데, 이는 기본적으로
스트리트 아티스트들에게 그들만의 범주를 부여한 데 의의가 있었다. '스트리트
아트'라거나 '그래피티 아트'라기보다는 '거리 미술'이 좀 덜 위험하게 느껴진다. 그러나

뭐라고 부르든 간에, 그건 스트리트 아트를 큰 마찰 없이 주류의 영역으로 끌어들인 행사였다. 보넘스에서 거리 미술을 담당하는 개러스 윌리엄스는 그때를 잘 기억했다. "첫 번째 판매는 믿을 수 없을 정도로 경이로웠어요. 15년 동안 경매 회사에서 일했지만 그런 걸 본 적이 없어요. 판매 시작이 늦었는데 사람들이 너무 많이 와 있었죠. 다들 줄을 서서 등록하느라고 제 시간에 시작할 수 없었어요. 뱅크시 작품은 모두 좋은 가격에 팔렸어요. 하지만 뱅크시만이 아니었어요. 한 점을 빼고는 죄다 팔렸어요."

같은 달 말 소더비는 뱅크시의 〈간단한 지능 테스트〉를 판매했다. 다섯 점 연작으로 된 이 작품은 원숭이가 바나나가 담긴 상자를 발견한 뒤 그걸 먹고, 실험자의 의도와는 달리 상자를 천장까지 쌓아올려 통풍구로 탈출하는 내용을 담고 있었다. 예상가격은 15만 파운드였는데 실제로는 63만 6,500파운드에 팔렸다. 이 작품은 원래 2000년 세번셔드 레스토랑에서의 전시회에서 팔렸었다. 그런즉, 돈을 벌려고 나선 사람은 뱅크시가 아니라 그때 구매했던 사람일 것이다. 뱅크시의 표현대로 초창기 작품의 대부분이 이랬다. **"내가 몇 년 전에 그려서 헐값에 팔았던 그림들이 경매에 나왔죠. 심지어는 내가 미용실에서 머리갈을 자른 값으로 준 그림이나 대마초 1온스를 받고 준 그림도 5만 달러에 팔더군요."**

이후 10년 동안 뱅크시 작품의 가격은 〈간단한 지능 테스트〉를 넘어서지 못했지만, 여전히 다른 예술가들에게는, 특히 그래피티 아티스트에게는 손만 뻗으면 닿을 수 있을 만한 황금 상한가였다.

경매장의 가격이라는 잣대로 살펴보자면 뱅크시의 경력은 네 시기로 나눌 수 있다. 2007년과 2008년에 걸쳐 그가 막 발견되었을 때는 앞서 몇 년 동안 그의 작품을 몇백 파운드에 산 사람들이 수천 파운드에 되팔면서 복권에 당첨된 기분이었을 것이다. 이때부터 한두 해 동안 새로운 컬렉터들이 돈을 싸들고 뱅크시 시장에 뛰어들었고 그 뒤로는 깊이 심호흡을 하며 숨을 고르는 시기가 찾아왔다.

2008년 7월부터 세계 금융시장이 불안과 침체에 빠지면서 예상가격에 미치지 못해 '유찰되는' 뱅크시 작품이 많아졌다. 2008년 12월은 특히 암울했다. 스물여덟 점이 나왔고 그중 한 점을 뺀 나머지는 모두 프린트였는데도 겨우 두 점만 팔리고 나머지는 유찰되었다. 다음 몇 년 동안 뱅크시는 무풍지대에 갇힌 배였다. 뱅크시 시장에 뒤늦게 뛰어든 사람에게는 구매하기 좋은 시기였다. 2010년과 2011년의 평균 가격은 약 5만 6,000파운드였는데, 앞서 2008년 평균 가격은 약 10만 파운드였다. 뉴욕 자선 경매에서 기록적인 금액으로 팔린 세 점은 제외한 수치다. 하지만 2013년까지 구매하지 않았다면 버스를 놓친 셈이다. 작품 가격은 느리지만 확연히 상승하다가 마침내 2018년에는 상상할 수 없는 수준으로 뛰어올랐다.

그의 작품 가격이 올라가면서 구매자와 비평가 들은 거의 무의식적으로 스트리트 아티스트들을 나누게 되었다. 소더비의 유럽 현대미술 책임자인 알렉스 브랜치크는 이를

yBa(젊은 영국 예술가들)와 비교했다. "yBa 중에서도 오늘날 크게 성공한 사람들이 있고 기억하기 어려운 사람들이 있죠. 스트리트 아트도 마찬가지예요. 어떤 이들은 활발하게 사고팔리는데, 어떤 이들은 주류가 되지 못했죠." 카우스Kaws(작품 한 점이 1500만 달러에 판매되었다), 스틱Stik, 스페이스 인베이더Space Invader가 상위 그룹인데, 이 중에서 뱅크시가 제일 비싸다.

경매에서 뱅크시의 연간 전 세계 판매액은 2013년에 500만 달러에 도달했고, 2018년에는 2000만 달러, 2019년에는 3000만 달러에 육박했으며 그 아래로 내려간 적은 없다. 물론 2019년은 뱅크시를 다른 차원으로 데려간 해였다. 그의 〈위임된 의회〉가 놀랍게도 990만 파운드에 팔렸다(208-209쪽). 졸지에 다른 작품들의 가격은 푼돈처럼 보였다.

이 그림이 팔리면서, 뱅크시의 스텐실은 차치하더라도 그의 그림만은 새로운 경지에 이르게 되었다. 브랜치크는 이렇게 말했다. "〈위임된 의회〉의 가격을 결정한 사람들은 소더비의 고객이었어요. 여러 장르에서 최고 수준의 작품을 구매하는 사람들이죠. 뱅크시는 항상 여러 핵심고객에게 많은 사랑을 받아왔지만, 이제 큰 변화를 맞았어요. 진지한 예술가로 간주되고 있는 거죠. 〈위임된 의회〉를 사려고 했던 이들은 피카소, 베이컨, 자코메티 등의 경매에 입찰하는 핵심고객들이었어요."

〈위임된 의회〉를 두고 소더비가 예상한 가격은 150만 파운드에서 200만 파운드였다. 브랜치크는 입찰 방식에 놀랐을까? "그래요. 틀림없이 작품을 낙찰받을 것 같은 입찰자가 한 명 있었어요. 그래서 매각이 끝나자마자 내놓아야 했던 보도자료를 우리와 공유했죠. 그들은 경매장에 있지 않았어요." 그러나 그 작품이 점점 더 많은 주목을 받게 되자 그는 '막상 그날에는 400만에서 500만 파운드까지 나오겠다'고 생각했다.

얼른 봐도 스텐실은 아니다. 길이가 약 4.2미터에 달하는 이 유화는 하원에 앉아 있는 의원들을 불만 가득한 침팬지 무리로 바꿔 놓은 것이다. 디테일은 대단했다. 엄청난 작품이었다. 뱅크시를 초기에 알았던 친구 한 사람은 이렇게 말했다. "그는 그런 걸 얼마든지 그릴 역량이 있었지만 시간이 없었을 거예요." 쿤스와 허스트가 그랬던 것처럼 뱅크시도 자신이 떠올린 영감을 다른 사람에게 그리게 했을 가능성이 매우 높다.

이 작품은 뱅크시가 2009년에 접수했던 브리스틀 미술관에서 〈질의 시간〉이라는 제목으로 처음 전시되었고, 경매를 한두 달 앞두고 다시 전시되었다. 이 작품 옆에 붙은 레이블에는 '유화와 디지털 프린트'라는 묘한 조합이 쓰여 있기에 미술관 직원들에게 물어봤다. 직원들은 정중했지만 그게 정확히 무슨 의미인지는 알려주지 못했다. 이들이 뱅크시와의 계약에 묶여 있을 거라는 걸 떠올렸다.

하지만 이 레이블은 침팬지든 실제 의원이든, 심지어 작품의 스케치든 간에 어떤 이미지를 이 커다란 캔버스에 투영하여 체계적으로 정교하게 작업했을 수도 있다는

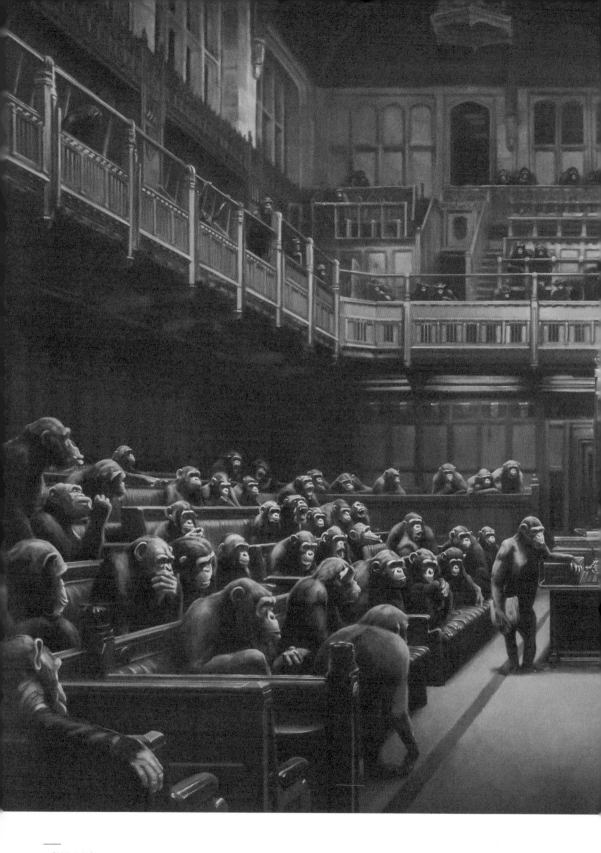

<위임된 의회*Devolved Parliament*>, 뱅크시, 2009

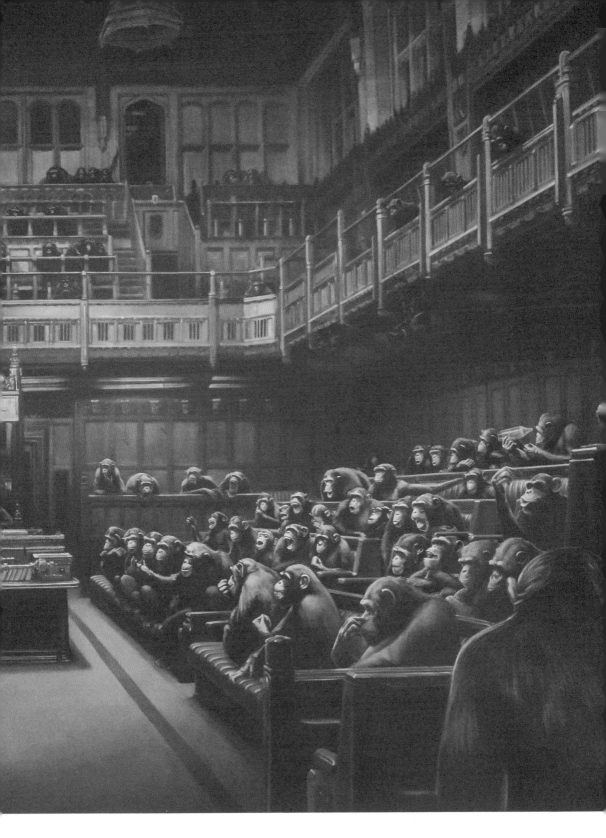

'나가서
250파운드에
뱅크시 프린트를 사세요.
다음날에는
그걸 2,500파운드에
팔 수 있습니다.'

―

스티브 라자리데스

걸 암시한다. 뱅크시가 지휘했다면 직접 그림을 그렸을 가장 유력한 후보는 메이슨 스톰이다. 극사실주의 화가인 스톰은 '@masonstormgenius'라는 인스타그램 계정을 갖고 있는데, 용의자로서 얼마나 큰 명성을 누렸는지 거기서 확인할 수 있다.

이 돈은 뱅크시가 아니라 판매자가 버는 것이라는 점을 기억해야 한다. 물론 이 가격은 새로운 작품을 구입하는 개인 구매자에게 청구할 수 있는 가격에 큰 영향을 미치겠지만 말이다. 뱅크시가 개인적인 판매로 얼마나 벌었는지는 그의 회사인 페스트 컨트롤의 계좌를 통해서만 확인할 수 있다. 페스트 컨트롤은 스티브 라자리데스로부터 판매권을 인수했다. 비록 자세한 건 알 수 없지만, 그가 공개의무가 없는 유한회사를 통해 사업을 운영하기로 한 점은 아이러니하게도 그가 다른 아티스트들보다 뱅크시라는 익명 뒤에서 공개적으로 이용할 수 있는 금융 정보가 더 많다는 것을 의미한다. 2010년 6월 페스트 컨트롤의 자산은 110만 파운드였다. 2020년 6월에는 현금 310만 파운드와 매각 준비 상태였던 '주식'의 가격 72만 파운드를 포함하여 470만 파운드에 가까웠는데, 이는 턱없이 과소평가된 것이다.

뱅크시의 프린트는 캔버스 작품보다 추적하기가 쉽다. 모두 그의 웹사이트를 통해 판매했고 가격도 공개했기 때문이다. 뱅크시의 프린트는 그 자체로 하나의 현상이다. 여태까지 본 것처럼 그는 처음에는 다른 예술가들과 마찬가지로 여러 갤러리에 프린트를 판매했다. 서명이 없는 프린트는 보통 40파운드에, 서명이 있는 프린트는 보통 100파운드에 찾아갈 수 있었다. 프린트에 대한 수요가 늘면서 그는 갤러리가 전혀 필요하지 않다는 것을 깨달았다. 그가 상대하는 건 디지털 세대였다. 이 중 일부는 쇼디치의 뱅크시 갤러리로 가 새로 나온 프린트를 몇 시간이고 기다려서 사는 걸 선호했지만, 대다수는 갤러리에 발을 들여놓는 대신에 온라인에서 프린트를 구매해서 벽에 거는 걸 선호했다.

만약 프린트를 구입한 사람이 마음에 들지 않거나 그저 돈을 벌고 싶어 하는 경우에는 이베이에 내놓으면 곧바로 수익을 낼 수 있었다. 어느 딜러는 말했다. "이베이가 없었다면 뱅크시도 없었을 거예요. 둘이 함께 나타난 건 우연이었지만 이 둘이 처음으로 예술을 뒤집었죠. 뱅크시를 찾는 사람들은 프린트를 사려고 네다섯 시간 동안 줄을 서는데, 줄에서 나올 때쯤에는 프린트가 이베이에 올라와 있어요."

"갑자기 새로운 골드러시가 시작된 것 같았죠." 스티브 라자리데스의 말이다. "나가서 250파운드에 뱅크시 프린트를 사세요. 다음날에는 그걸 2,500파운드에 팔 수 있습니다. 하룻밤 사이에 열 배로 불릴 수 있는 게 또 뭐가 있겠어요?

우리가 쇼를 열면 사람들이 달려왔어요. 고객에게 뭘 팔려는데 어깨를 톡톡 치면서 '안 돼요, 안 돼, 내가 살 거예요.' 이러는 사람도 있었어요. 갤러리에서 돈을 내지도 않고 작품을 가져가려는 사람을 붙잡은 적도 있고요."

뱅크시에게는 골치 아픈 문제였고, 안타깝게도 여기에는 정답이 없었다. 그는

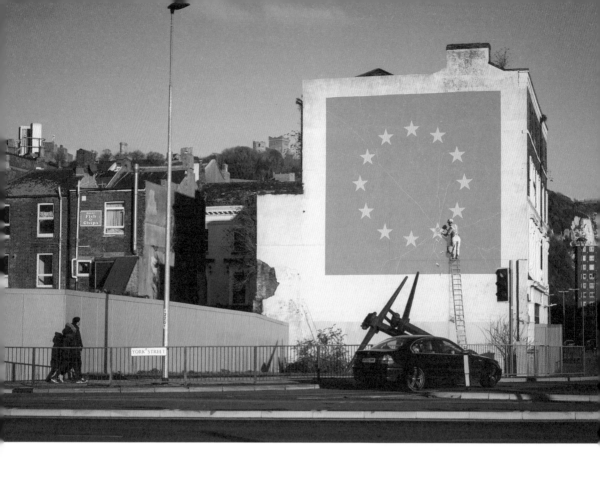

—— (위)
2017년에 뱅크시가 도버에 그린
<브렉시트 벽화Brexit Mural>, 작업자가 EU
깃발에서 별을 하나 깎아내고 있다.

—— (오른쪽)
<아주 작은 도움Very Little Helps>, 뱅크시,
런던 에식스 로드, 2008

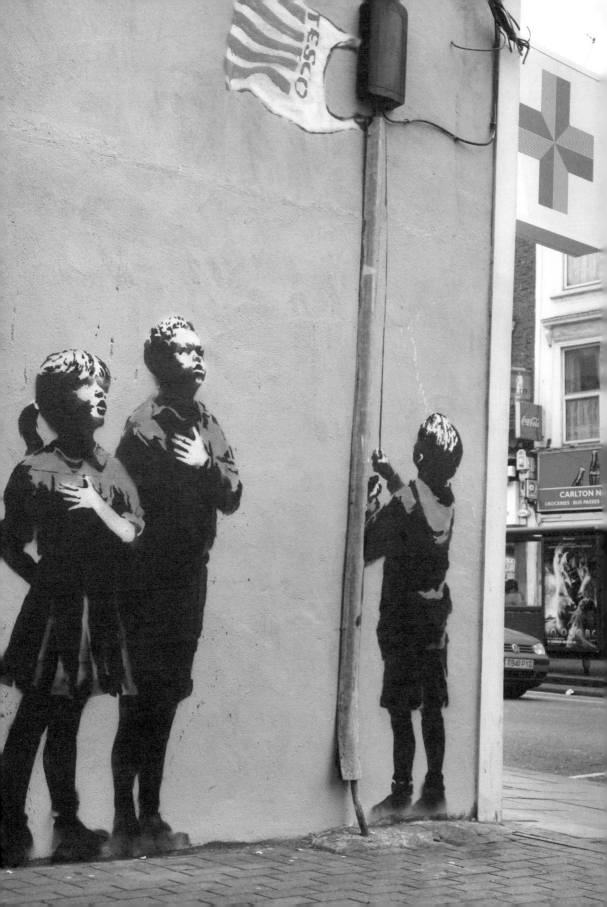

자신의 원래 팬들이 지불할 수 있는 범위에서 멀지 않은 가격에 프린트를 팔고 싶었지만 여의치 않았다. "내가 프린트를 싸게 팔 때마다 많은 사람들이 그걸 이베이에 올려서는 내가 받았던 것보다 더 많은 돈을 벌어요. 참신함은 곧 사라지죠."

그의 프린트가 유포되는 방식은 규모와 수요 모두 독특했다. 예전 웹 게시물에서 뱅크시의 프린트가 출시될 거라는 소문의 반응을 다시 살펴보면, 뱅크시의 열성팬들이 얼마나 광적이었는지를 알 수 있다. '어반아트 협회' 홈페이지에 올라온 이 글들은 지금 보면 우스꽝스럽지만, 그 무렵에 프린트를 사냥하던 이들에게는 절박한 문제였다. 프린트가 공개되면 순식간에 뱅크시 웹사이트에 들어가서 장바구니에 프린트를 넣어야 했다. 그렇지 않으면 너무 늦었다. 모두가 접속하는 바람에 사이트가 다운되거나 프린트가 모두 팔려 나가거나, 둘 중 하나였다. 어떤 이들은 반차나 연차를 내거나 '재택근무'를 하면서 기다렸고, 어떤 이들은 한밤에 프린트가 풀릴지도 모른다며 밤을 새웠다. 뱅크시는 늘 장난을 쳤다. 프린트가 나올 거라는 말은 돌지만 정확한 날짜와 시간은 알 수 없었다.

필사적인 구매자들은 기다리면서 그즈음 떠도는 소문에 대해 이야기를 나누었다. '이것 때문에 밤낮으로 예민해.' 그들은 컴퓨터 앞을 떠나지 못한다. '나는 당뇨병이 있는데 이것 때문에 점심을 못 먹을 거야. 내가 죽으면 고소해도 돼?' '오줌 마려워. 참을 수 있을까, 아냐, 지금 쌀 것 같아.' 몇 날 며칠 이러다가 갑자기 나타나서는 순식간에 사라졌다. 절망감이 뒤따랐다. '다 팔렸어, 없어졌어, 잘 가.' '망할, 놓쳤어!' '산 사람 있어?' '난 이게 있어야 해. 장바구니에 넣었는데 필요 없는 사람 있어요? 1천 파운드에 살게요!' '미팅하고 나왔더니 그새 다 나갔어. 빌어먹을.' '울고 싶어…' '가서 줄 서야겠어…' 하지만 온전한 기쁨도 있었다. '앗싸아아아아, 하나를 얻었어. 3년 동안 실패했는데 이제야 처음으로 뱅크시를 챙겼어.' 그리고 이 기쁨은 때때로 이익에 대한 기대와 결합했다. '좋아아아아아, 내 첫 번째 뱅크시야, 좋아아아아아. 에디션 사이즈가 어떻게 되지?' 결국 뱅크시가 온라인 추첨 시스템을 마련하고, 한편으로 추첨이라는 방식을 믿지 않는 사람들에게 밤새 줄을 서서 프린트를 살 수 있도록 하면서 온라인에서의 번민은 사라졌다.

'www.banksy-prints.com'에서 누군가가 여태까지 나온 뱅크시의 모든 프린트를 목록으로 만들려 헌신적으로 노력했다. 하지만 이렇다 할 금전적인 보상도 없이 계속하기에는 목록이 너무 불어나서 2010년 중반에 중단되었다. 다른 웹사이트들, 특히 어반아트 협회 'https://www.urbanartassociation.org.' 및 컬렉터와의 대화를 통해 뱅크시 프린트 유통의 윤곽을 파악할 수 있다. 뱅크시는 처음 8년 동안 모두 마흔여덟 개의 한정판 프린트를 내놓았다. 이때 번 돈은 최소 380만 파운드인데 아마 더 많을 것이다. 게다가 프린트가 나올 때마다 곁들여 나오는 아티스트 한정판이라는 것도 있는데 이건 집계되지 않았다. 로스앤젤레스에서 처음 선보인 여섯 장의 프린트로 100만

파운드를 넘게 번 것이 뱅크시에게는 최고 기록이다.

그의 프린트 중에서 가장 성공적이었던 것은 앤디 워홀이 매릴린 먼로를 그린 것과 같은 느낌으로 케이트 모스를 그린 것이었다(103쪽). 이 프린트는 컬렉터들에게는 성배처럼 여겨졌다. 뱅크시의 다른 프린트에 비해 애초부터 훨씬 더 비쌌기 때문에 통상적으로 뱅크시 프린트의 표준이라고 할 수는 없었다. 마치 뱅크시가 '내가 돈을 벌려고 작정하면 이 정도는 할 수 있다'라며 만든 것 같았다. 이 프린트는 노팅힐에서 열린 《원유》 전시에 처음 등장했다. 이 전시에는 각각 5,000파운드가 매겨진 캔버스화 다섯 점이 나왔지만, 흥미롭게도 일부 팬들은 캔버스보다 프린트를 더 좋아했다. 어느 컬렉터는 이렇게 말한다. "이미지는 프린트를 할 때 더 깨끗하고 생생하며 고급스러워서 미학적으로 훨씬 더 좋아요. 캔버스의 질감은 전체적인 임팩트를 약화시켜요. 스내피 스냅스〔영국의 사진 인화 프랜차이즈〕에서 주문할 수 있는, 잉크젯으로 찍어낸 캔버스처럼 값싼 느낌이죠."

케이트 모스를 담은 프린트는 장당 1,500파운드에 총 50장이 나왔다. 합계 7만 5,000파운드인데도 모두 팔렸다. 두 달 뒤, 앞서 앤디 워홀이 여러 색을 활용해서 민트 매릴린, 체리 메릴린, 오렌지 매릴린 등을 만든 것처럼 뱅크시도 여섯 가지 색을 보태어 내놓았다. 색깔마다 20장씩 나왔다. 프린트 각각이 2,500파운드였다. 그런데 여섯 장씩 한 세트에 1만 2,500파운드였다. 슈퍼마켓에서 물건을 살 때처럼 다섯 장 가격으로 여섯 장을 살 수 있었던 것이다. 이로써 뱅크시 쪽에서는 25만 파운드를 더 벌었다.

이 시점에서 프린트와 다섯 점의 캔버스로 이미 35만 파운드를 모금했기 때문에 계산이 어려워졌다. 색을 변주한 아티스트 한정판이 열두 장 더 있었고, 캔버스에 담긴 오리지널 에디션이 다섯 점 더 있었기 때문이다. 스티브 라자리데스가 소호에서 그의 갤러리를 열었을 때 〈케이트 모스〉 프린트의 아티스트 한정판이 4,000파운드에 팔렸다. 하지만 이 작품들이 얼마에 어떻게 팔렸는지는 말할 수 없다. 보수적으로 추산하더라도 뱅크시, 혹은 그가 아니라 그의 갤러리 POW와 라자리데스가 〈케이트 모스〉를 팔아 번 돈은 최소 40만 파운드이고, 아마 그걸 훌쩍 넘을 것이다.

하지만 이 금액은 구매자들이 만든 것에 비하면 아무것도 아니다. 뱅크시가 만든 거라면 뭐든 사려고 정신없었던 2008년, 〈케이트 모스〉 프린트는 경매에서 9만 6,000파운드에 팔렸다. 이는 몇 년 동안 최고 기록이었으며, 보통은 4만 파운드에서 5만 파운드에 팔렸다. 그러나 크리스티는 2020년 3월에 6만 8,750파운드에 프린트를 팔았다. 이건 전조일 뿐이었다. 다음해 소더비에서는 27만 7,000파운드에 팔렸다.

2010년 말에 나는 뱅크시 시장에 직접 뛰어들기로 결심했다. 그해 10월 영국 서더크의 어느 벽에 새로운 뱅크시 그림이 나타났는데, 후드티를 입은 남자가 개를 사슬로 묶어 산책을 시키는 그림이었다. 의도적으로 키스 해링 스타일로 그려진 개는 짖어대고 있었고, 그런 개를 데리고 있는 남자는 개만큼이나 위협적이었다. 그로부터

<무기를 골라라*Choose Your Weapon*>,
뱅크시, 2005

한 달 뒤, 뱅크시는 연례 크리스마스 쇼를 열었다. 그해에는 예전처럼 '산타 게토'라고
하지 않고 '마크&스텐실Marks&Stencils'이라고 했다. 나는 웹에서 서더크 스텐실이
이번 전시에서 공개될 새로운 프린트로 바뀌었다는 소실을 접하고는, 뱅크시가
'마크&스텐실'을 위해 인수한 소호 버윅 스트리트의 빈 상점으로 갔다. 그리 넓지는
않은 곳이었지만 문 앞에 사람들이 줄을 서 있었다. 기다리면서 나는 생각했다. 이게
호들갑이거나 탐욕일 수도 있고, 냉소적인 표현을 피하자면 그저 스트리트 아트에
대한 관심일 수도 있다…. 하지만 오늘날 어떤 아티스트가 상점을 마련하고 사람들을
얼어붙을 만큼 추운 겨울날에 줄을 서서 기다리게 할 수 있을까? 나는 30분 정도
서 있었다. 길 한쪽에서 상점 창문을 살펴볼 수 있었는데, 그 안에는 새로 지어진
브리즈블록 벽이 '이제 당신 곁 갤러리에 있는 스트리트 아트'를 선전하고 있었고,
테디베어 한 마리가 석고 기둥에 외설스러운 자세로 앉아 있었다(그렇다, 소호는 이런
곳이다). 길 건너편에 있던 속옷 가게 '세이무어 월드'에서는 등급외 DVD와 사정 지연제,
최음제, 스팽킹 드라마 DVD를 판매했다.

결국 나는 두 개 층으로 나뉜 건물 안으로 들어가게 되었다. 그의 다른 게토
쇼들과 마찬가지로 흰 벽이 있는 공간이 아니었다. 어느 벽이나 빽빽했다. 뒤죽박죽으로
뒤섞인 작업이 촘촘하게 벽을 메우고 있었다. 지하실은 모호하게 파괴적인 프랑스
스트리트 아티스트 드랑Dran이 쓰고 있었다. 그의 작품은 판지에 그린 게 많았다. 이
모든 것 중에서, 특별히 눈에 띄지는 않았지만 개를 산책시키는 후드티 남자의 프린트가
있었다. 이제는 〈무기를 골라라〉라는 제목이 붙어 있었다. 상상했던 것보다 훨씬 멋졌다.
겨우 30분 기다려서 뱅크시의 프린트를 두 눈으로 보게 된 것이다. 물론 그건 일종의
신기루였다. 볼 수는 있었지만 살 수는 없었다.

뱅크시 갤러리에서 이메일로 알려준 날짜를 기다려야 했다. 거기에 더해
뱅크시는 또 장난을 쳤다. 갤러리에서는 거의 매일 이메일을 보냈으며, 더 많은 프린트를
공개하겠다고 했다. 하지만 그중에서 뱅크시의 프린트는 없었다. 마침내 그날이 왔다.
가격은 450파운드였다. 온라인에는 175점이 올라와 있었다. 추첨으로 이름을 뽑았기
때문에 밤새 앉아서 새로 고침 버튼을 누르지 않아도 되었다. 아니면 갤러리에서
200점이 더 판매되니까 밤새 갤러리 앞에서 줄을 설 수도 있었다.

하지만 고백컨대 12월에 쇼디치에서 밤을 새운다는 것은 내게 너무 벅찬
노릇이었다. 나는 온라인으로 신청했다. 그리고 블로그 'artonanisland.blogspot.
com'의 글을 읽고 몹시 기뻤다. 캘리포니아에서 런던으로 건너와 3년째 살고 있는 30대
초반의 에반 시프는 프린트가 곧 나올 거라는 소문을 듣고 금요일 밤 9시에 소호로
달려갔다. 그는 줄에서 180번째였다! 1시간 30분 뒤, 프린트는 다음날 아침에 정상적으로
판매되겠지만 쇼디치의 뱅크시 갤러리인 POW에서 판매될 거라는 소식이 들려왔다.

그는 블로그에 '수많은 사람들이 그렇게 빨리 움직이는 걸 본 적이 없다'고 썼다.

런던 중심가를 달리던 사람들은 웃돈을 주고라도 택시를 잡아타려고 필사적이었다. 나는 내 뒤에 줄 서 있던 두 남자와 함께 미친 듯이 달렸다. 그들은 차를 가지고 있었고 나는 머리를 굴린 끝에 그들과 함께 가면 가장 먼저 도착할 거라고 생각했다. POW의 쇼룸에서 세 블록 앞서 주차시키고는 대기열로 전력질주했다. 숨을 고르고 봤더니 150번째 정도였다. 이게 최선이었다!

퇴근하고 바로 오느라 추위에는 전혀 대비하지 못했다. 침낭도 없고 내의도 안 입은 상태였다. 그날따라 목도리도 두르지 않았다. 집으로 뛰어갔다 오는 건 10분이면 됐겠지만 그 사이에 티켓을 나눠줄까 봐 그대로 줄 서 있었다.

새벽 2시부터는 이상한 싸움(내가 본 건 두 차례)을 빼고는 별다른 사건은 없었다. 또는 길을 건너가서 차를 사 올 사람을 정하기도 했다(처음에는 한 잔에 50펜스였지만 막판에는 한 잔에 1파운드가 되었다). 그러나 6시 30분에 두 번째 대소동이 벌어졌다. 경비원인지 POW 직원인지가 티켓을 가지고 왔다. 그러자 줄은 완전히 무너졌다. 뒤에서 앞으로 달려 나오는 사람들, 앞쪽에서 막아서며 싸우려는 사람들. 하지만 최악은 차를 세우고 티켓 판매원에게 바로 걸어가서 티켓을 받는 많은 사람들이었다. 정말 끔찍했다.

일단 암표상과 새치기하는 사람들을 정리하고는 뚱뚱한 대머리 경비원이 줄을 통과하기 시작했다. 밤새도록 깨어 있었더니 너무 긴장돼서 나와 동행들이 선별되기를 바랄 뿐이었다. 경비원이 우리에게 다가오더니(이 시점에서 내 앞쪽으로 10명 앞에 있었던) 170번을 가리키면서 '여기까지예요. 여기가 끝입니다'라고 했다.

와장창. 그렇게 오래 기다렸는데 허탕을 치다니 실감이 안 났다.

그가 집으로 발걸음을 옮기려 할 때, 그의 뒤에 줄 서 있던 두 사람이 택시를 타고 가다가 세워서는 같이 가자고 했다. 마크&스텐실에서 프린트가 몇 장 더 팔릴 거라는 소식을 들었다고 했다. 도착해서 또 줄을 섰더니 17번째였다. 이번에는 줄 선 사람들끼리 규칙을 정했다. 저마다 순서대로 손바닥에 숫자를 썼던 것이다.

"오전 9시에 첫 번째 직원이 나타났고 우리는 그에게 다가갔다. '여기요. 조용히 돌아갈 테니까, 여기서 프린트를 살 수 있는지만 알려주세요.', '프린트가 60장 있어요.' 그야말로 난장판이었다. 그는 티켓을 나눠주었고 그 뒤로 몇 시간 동안 우리는 모두

둘러앉아 이야기를 나누고 예술에 대해 말하면서 함께 즐거운 시간을 보냈다.

마침내 내 번호가 호출되어 프린트를 사러 갔을 때, 나는 주먹을 불끈 쥐고 안으로 들어갔다." 그는 결국 뱅크시를 손에 넣었다. 그것이 그가 뱅크시 이미지 중에서 가장 좋아하는 작품은 아니지만 '내게는 첫 번째 뱅크시이고 영원히 내 벽에 붙어 있을 것'이라고 말했다. 하지만 그는 언젠가 벽에서 뱅크시를 떼어 내고 싶어질 것이다. 이 프린트 중 한 점이 2019년 9월에는 5만 2,500파운드에, 또 다른 한 점이 2021년에 31만 파운드에 팔렸기 때문이다.

뱅크시 대기열은 일종의 클럽이 되었다. 이 '클럽'의 어느 성공적인 회원은 이렇게 말했다. "우리는 매년 만나요. 지난번 판매 때 만났던 사람이 와서는 인사를 하죠. '오, 잘 지냈어요?' 정말 멋지고 좋은 커뮤니티지만, 문제는 내가 〈무기를 골라라〉 프린트를 손에 넣기 전에 줄 앞쪽에 있던 누군가가 벌써 그걸 이베이에 1만 파운드에 올려놓았다는 거죠." (뱅크시는 결국 밝은 회색으로 된 '새치기 에디션' 프린트 58장을 추가로 내놓았다. 이는 쇼디치에서 줄을 섰다가 실패했지만 직원에게 인적사항을 알려줬던 사람들에게 돌아갔다.) 나로 말할 것 같으면, 편안하고 따뜻하게 기다릴 수 있었지만 온라인 추첨에서 내 번호는 나오지 않았다.

프린트와 그것이 변형된 에디션은 모두 합쳐 70가지가 넘었지만 해가 가면서 프린트는 점점 줄어들었고, 결국 2017년 12월에 프린트 발매는 끝이 났다. POW 웹사이트는 고별 페이지로 해골과 뼈다귀와 함께 'POW 2003-2017'가 새겨진 묘비를 게재하여 이를 애도했다.

뱅크시가 평소에 보여주었던 아이러니로 이 웹사이트는 자신의 부고를 실었다. 그 글은 POW가 '새로운 세대의 예술을 사람들의 집으로 직접 배달했던' 날에 대한 이야기로 시작하여 이렇게 끝맺었다. '재난이 닥쳤다. 우리의 많은 아티스트들이 성공했고, 스트리트 아트는 어깨를 가볍게 으쓱하며 주류 문화로 들어갔다. 우리가 만든 예술은 또 다른 상품이 되었다. 우리가 한때 독선적으로 비난했던 미술시장의 일부가 될 수 없거나 참여하지 않으려고 한다. 그만두려는 것이다.' 하지만 물론 뱅크시의 의향과 상관없이 그는 미술시장에서 큰 비중을 차지하게 되었다.

허스트나 쿤스 같은 이들에 비해 뱅크시는 편하고 돈도 잘 벌지만, 아직 백만장자는 아니다. 그는 '나는 사치스럽게 살지 않는다'고 했고, 다른 사람들은 그를 지지한다. 한 컬렉터는 '그의 작품은 유지관리가 확실치 않다'고 했다. 한때 영향력 있던 쇼디치 '블랙 랫 프로젝트'의 디렉터였으며 이제는 성공한 예술가인 마이크 스넬은 이렇게 말한다. "뱅크시 같은 사람들은 포르셰나 롤렉스 같은 것을 사고 싶어 하는 사람들이 아닙니다."

하지만 그래피티에는 다른 예술가들을 위한 규칙과는 다른 규칙이 있(었)다. 스트리트 아트가 어쨌든 사람들에게 무료로 공개된 예술이라면 경매장에서 그처럼 높은

가격이 매겨지는 건 도대체 왜일까? 지난날 앤디 워홀은 오늘날 데미언 허스트가 그러듯 자신의 예술로 많은 돈을 번다는 사실을 긍정적으로 즐기는 것처럼 보였지만 뱅크시에게는 그게 좀 불편한 노릇이다. 구미가 당길 수도 있지만, 여전히 그의 작품에 담긴 온건한 좌파적 세계관과는 맞아떨어질 수 없다는 걸 알게 된다.

경력 초기에 그는 '나는 먹는 것을 좋아하는 구식이기 때문에 돈을 버는 거라면 뭐든 좋아요'라고 했다. 이제 그는 돈을 아주 잘 벌지만, 더 많이 벌고 더 많이 가질 수도 있다. 예를 들어 프린트도 그렇다. 보통 팬들은 감당할 수 없는 가격을 매기면 줄을 설 일도 없었을 것이고, 그는 훨씬 더 많은 돈을 벌었을 것이다.

그는 자신에게 제공되는 상업적인 직업들 중 몇 가지를 취했을 수도 있었다. 블레크 르 라는 2013년에 의류 브랜드 휴고 보스가 주최한 스텐실 대회에 참여했고 당연하게도 휴고 보스의 정장을 입었다. 뱅크시에게는 더 많은 돈을 줘야 했겠지만 안 될 건 없었다. 그래피티가 주류로 넘어오면서 브랜드 매니저들은 뱅크시의 작품을 '지적인 유희'로 언급하기 시작했다. 뱅크시를 자신들의 얼굴로 삼는 것보다 더 큰 영광은 없을 것이다. 일찍이 2003년부터 그는 광고계에서 구애를 받아왔다. 『가디언』의 사이먼 해튼스턴은 뱅크시와의 인터뷰에서 원칙상 거절하는 제안이 있는지 물었다. 뱅크시는 이렇게 대답했다. "네, 지금 나이키에서 제안한 일을 네 가지나 거절했어요. 새로운 캠페인을 진행할 때마다 내게 뭔가 해달라고 이메일을 보내더군요. 나는 그런 걸 해본 적이 없어요. 내가 해온 일의 목록보다 내가 하지 않은 일들의 목록이 훨씬 길어요. 거꾸로 된 이력서라고나 할까요, 괴상한 노릇이죠."

'절대로'는 위험한 말이지만, 3년 후 그는 친구 셰퍼드 페어리에게 이런 말도 했다. "나는 이제 누군가를 위해 뭔가를 하지 않을 거고, 상업적인 일은 절대로 하지 않을 거야." 그는 왜 블러의 앨범 커버를 그렸는지 자세히 설명했지만 그걸 놓고 아무도 그가 변절했다고 비난하지 않았다. "청구서를 지불하기 위해 몇 가지 일을 했고 블러 앨범을 만들었어요. 기록이 좋았고, 돈이 꽤 됐죠. 그게 정말 중요한 차이라고 생각해요. 진짜로 믿는다면 상업적인 일을 한다고 쓰레기로 바뀌는 것은 아니에요. 그렇지 않다면 자본주의를 아예 거부하는 사회주의자가 될 수밖에 없죠."

만약 뱅크시 브랜드에 라이센스를 부여한다면 돈이 될 건 분명하다. 이 책을 쓰기 시작한 뒤로 내 친구들은 나를 격려하려고 뱅크시 생일 카드, 뱅크시 크리스마스 카드, 혹은 단순한 뱅크시 카드를 보내왔다. 그런데 뱅크시는 이 카드들로 전혀 돈을 벌지 못한다. 이 그래피티는 '뱅크시에 귀속'되지만 뱅크시 작품의 사진에 대한 저작권은 사진가와 카드 제작사에 있다. 모든 머그잔, 카드, 값싸게 프린트된 캔버스, 아이팟 스킨, 노트북 커버, 뱅크시 핀버튼, 심지어 '뱅크시 스타일' 장식용 벽 스티커까지 뱅크시를 후려친다. 이렇게 돈벌이를 하는 제작자들은 뱅크시가 자신의 책 첫 페이지에 쓴 말에 크게 고무되었음이 틀림없다. 그가 '저작권은 패자들을 위한 것'이라고 못 박았던 것이다.

『선데이 타임스』와의 인터뷰에서 그는 이렇게 말했다. **"돈 버는 데 초연한 태도로 평판을 얻었는데 이제 와서 저작권을 따진다는 건 예의가 아니죠."**

몇 년 동안 그는 이런 입장이었지만 2019년 10월에 그는 세계에서 가장 이상하다고 해도 좋을 법한 가게를 크로이던에 열었다. 국내총생산(GDP)이라는 썩 인상적이지는 않은 이름이 붙은 이 가게는 2주 동안만 '공개'되었고 실제로는 오픈하지 않았다. 진열장에 놓인 몇몇 물건들을 볼 수는 있었지만, 늘 볼 수 있는 뱅크시 머그잔이든 '글래스턴베리에서 래퍼 스톰지가 입었던' 방검防劍 조끼든, 뭔가를 사려면 웹을 이용해야 했다.

좋게 말하자면 재고가 한정되어 있어서, 신용카드로 곧바로 살 수 있는 게 아니라 학생처럼 문제를 풀어야 했다. 먼저 '예술이 왜 중요한가?'라는 질문에 50단어 이내로 대답해야 했다. 좋은 답을 쓰면 무료로 물건을 받을 수 있었고, 그렇지 않으면 물론 결제를 해야 했다(스톰지 조끼를 원했던 변호사 친구는 '예술은 생각하게 하고 토론을 유발하기 때문에 중요하다. 둘 다 사회에는 대단히 중요하다'라고 썼다. 불행히도 우편배달원은 찾아오지 않았다).

뱅크시는 과거로부터 한 가지 교훈을 얻었다. GDP 웹사이트에서는 **'좋은 투자라는 생각을 하지 말고 마음에 드는 물건을 사달라'**고 호소했다. 여기에 더해 GDP에서 물건을 구입한 지 2년이 지나야 인증서를 받을 수 있다고 경고했다. 다음날 이베이에서 GDP 상품들은 사라졌다.

그렇다면 이건 대체 뭘 위한 것이었을까? 간단히 말해 뱅크시는 유럽에서 자신의 상표를 보호하려 했다. 그는 2014년에 조용히 상표를 등록했다(그 뒤로 2018년 11월에 열한 개를, 그 뒤로 또 네 개를 추가로 등록했다). 그리고 크로이던에 자리를 마련해서 자신이 이 상표를 사용하고 있다는 걸 보이려 했다. 유럽연합법에 따라 최초 등록 후 5년의 유예기간이 있고, 그 뒤 상표를 사용하지 않으면 제삼자가 그 상표의 취소를 신청할 수 있기 때문이다. 축하 카드를 만드는 회사인 '풀 컬러 블랙'이 바로 이렇게 하려고 했다. 이들은 뱅크시의 그림을 카드에 가져다 쓰면서 스스로를 가당찮게도 로빈 후드 비슷한 존재로 묘사했다. '그의 번드르르한 홍보에 넘어가지 마세요. 그는 당신과 떨어져 있지만 당신의 공감을 원해요. 만약 당신이 정말로 그 작은 남자를 돕고 싶다면… 우리 곁에 있어주세요. 우리는 계속해서 멋진 그래피티를 내놓을 것이고, 전 세계에 보여줄 수 있어요.'

뱅크시의 변호사인 마크 스티븐스는 뱅크시가 '살아 있는 아티스트 중 권리를 가장 많이 침해당한 사람'이라며, 뱅크시가 풀 컬러 블랙에 맞서 상표권을 인정받기 위해 제기한 소송이 '솔직히 터무니없는 소송'이라고 단언했다. 저작권과 상표는 다르지만 둘 다 브랜드를 보호할 수 있는 수단이며, 이 싸움은 뱅크시에게는 어울리지 않아 보였다. 그에게 가장 나쁜 노릇은 이 소송에서 패했다는 것이다. 그리고 또 나쁜 노릇은

2019년 글래스턴베리의 피라미드 무대에서 방검 조끼를 입고 공연하는 스톰지

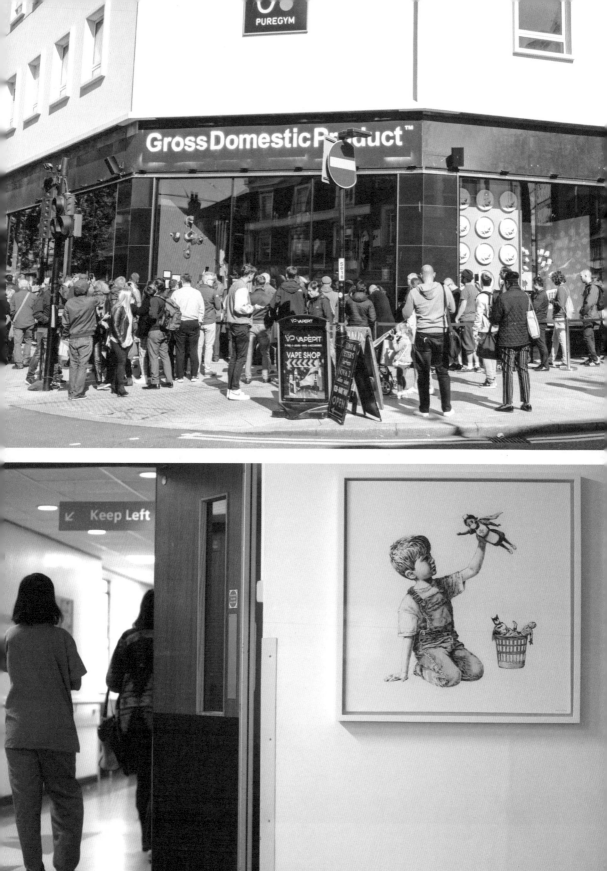

한 해 뒤 그가 가게를 차리면서 했던 말이다. 크로이던 건은 그의 문제에 대한 해답이 아니라 문제 자체였다. 뱅크시는 **'지난 몇 달 동안 나는 유럽연합법에 따라 상표 조건을 충족시키려는 목적만으로 물건을 만들어왔다'**고 했는데, 유럽연합 지적재산권 협의회의 세 판사들에게는 설득력이 없었다. 그들은 크로이던 건을 상표가 사용되고 있다는 증거가 아니라 상표권을 방어하기 위한 일회적인 시도로 보고 그에게 불리한 판결을 내렸다. 뱅크시에게는 흔치 않은 좌절이었다.

뱅크시는 자신과 관련한 모든 굿즈에서 한 푼도 얻지 못하고(원한 적도 없지만), 그의 인생에 닥친 이 시점의 문제는 어떻게 돈을 버느냐가 아니라 자신이 가진 걸 어떻게 다루느냐이다. 그는 『뉴요커』에 이렇게 말했다. **"요즘 내 작품이 가져다주는 돈이 나를 좀 불편하게 하지만, 문제는 간단하죠. 징징댈 것 없이 그냥 모두 나눠주면 돼. 내가 세상의 빈곤에 대한 예술을 만들면서 그 돈을 혼자 다 쓸 수는 없다고 봐요. 그건 내게도 너무 아이러니한 일이죠."** 그의 작품이 엄청난 돈을 벌어들이기 전에 했던 말이다. 그는 약속대로 많은 돈을 기부한다. 아마도 그를 비판하는 사람들의 성에는 차지 않겠지만, 그가 지지하는 다양한 종류의 사람들과 대의명분에 변화를 주기에는 충분할 만큼 엄청난 금액이다.

공개적으로 기부하는 뱅크시 재단 같은 건 없다. 이 때문에 그가 무엇을 나눠주는지 정확히 알 수는 없지만, 코로나19 팬데믹으로 가장 암울했던 시기에 사우샘프턴 병원에 선물한 〈게임 체인저〉는 그가 얼마나 관대한 사람인지를 보여주는 인상적인 작품이다. 액자에 담겨 병원 복도에 걸려 있었던 이 작품은 그래피티와는 아무 상관이 없다. 그림 속에서 어느 소년이 일반적인 액션 히어로로 배트맨과 스파이더맨을 휴지통에 던져 넣고, 새로운 슈퍼히어로인 NHS(국민 보건 서비스) 간호사를 응원한다. 1년 가까이 그 자리에 걸려 있던 이 작품은 뱅크시의 지지 속에 경매에 부쳐졌고, 1670만 파운드를 벌어들여 NHS를 지원하는 자선단체에 기부했다.

2020년에 220만 파운드에 팔린 〈지중해 풍경〉은 애초에 월드오프 호텔에 걸려 있던 세 점짜리 연작이다. 화면에는 파도에 밀려 온 난민의 구명조끼와 구명부표가 널려 있다. 이 경매에서 거둔 수익은 모두 장애인 재활을 돕는 베들레헴 자선단체에 기부했다. 뉴욕 에이즈 자선 경매에서 150만 파운드가 모였고, 공개하진 않았지만 난민 구조선에도 짐작컨대 매우 큰 금액을 기부했다. 손으로 완성한 프린트인 〈놀라〉(우산 아래에서 비를 피하는 소녀를 그린 그림으로, 허리케인 카트리나의 3주기를 기리기 위해 그렸다)처럼

―― (위)
뱅크시의 '국내총생산Gross Domestic Product' 매장에 전시된 물건을 구경하는 군중들, 영국 크로이던
―― (아래)
〈게임 체인저Game Changer〉, 뱅크시, 영국 사우샘프턴 종합병원, 2020

작은 선물도 있다. 〈놀라〉는 잉키가 그레이트 오몬드 스트리트 병원에서 청각장애 아동이 받을 복잡한 수술을 위한 기금을 마련하고자 조직한 연례 미술경매에서 거의 7,000파운드에 팔렸다. 앞뒤가 모두 맞는다.

뱅크시는 〈무기를 골라라〉로 20만 파운드 가까운 돈을 러시아 예술단체 보이나Voina에 기부했다. 당시 이 단체는 문란한 파티를 비롯하여, 노동자들의 고단한 일상을 깨뜨리겠다며 맥도날드 계산대 너머로 살아 있는 고양이를 던지는 등 갖가지 도발적인 행위를 공공연하게 전개했다.

뱅크시가 기부를 했을 때, 보이나의 회원 중 두 명은 악질적인 폭력 행위로 기소되어 최대 5년의 징역형을 선고받은 상태였다. 이들은 경찰의 부패에 항의하여 경찰차를 전복시킨 혐의로 기소되었지만, 뱅크시의 관심을 끈 것은 이들의 작품이었다. 그들은 상트페테르부르크에서 네바강을 가로지르는 도개교에 발기된 음경을 그렸다. 도개교가 열릴 때마다 높이 65미터, 가로 27미터의 음경이 KGB의 후계자인 연방보안국의 지역본부 맞은편에 당당하게 솟아올랐다(이 음경은 러시아 정부에서 현대미술에 수여하는 국가상 후보에 올랐고, 어찌 된 일인지 수상자 명단에서 빠졌다가 다시 우승자가 되었다. 단체는 1만 4,000달러를 받았다). 본론부터 말하자면 기부는 효과적이었다. 2011년 초, 보이나의 두 회원은 4개월 가까운 수감 생활을 마치고 각각 30만 루블, 대략 6,500파운드를 보석금으로 내고 풀려났다.

기부를 받은 단체는 보이나뿐이 아니다. 2006-7년에 〈깃발〉 프린트가 출시되었을 때, 시각장애인을 지원하는 단체 사이트세이버스Sightsavers는 16만 5,000파운드를 받았다. 2008년에 뱅크시는 한정판 에디션으로 〈아주 작은 도움〉(213쪽) 프린트를 새로 내놓으면서 자신의 갤러리에서 추첨을 진행했다. 이로써 사이트세이버스를 위해 2만 5,000파운드를 더 모을 수 있었다. 추첨에 참여할 수 있는 티켓은 장당 1파운드였고 한 사람이 최대 20파운드까지 구입할 수 있었다. 사람들은 티켓을 사려고 길게는 세 시간 동안 줄을 섰다. 이 추첨은 뱅크시의 팬층을 보여주는 또 다른 좋은 척도였다. 프린트를 얻을 수 있는 티켓이 아니라 그저 프린트를 살 수 있는 권리를 얻기 위한 티켓이었기 때문이다.

경매에 나온 오리지널 작품으로는 무어필드 안과 병원의 사용하지 않는 입구에 그린 쥐가 3만 파운드에 팔렸다. 또한 뉴 노스 런던 회당(시나고그)에서 운영하는 망명 신청자들을 위한 방문 센터를 위해 〈아주 작은 도움〉을 내놓아서 3만 파운드를 벌었다. 2017년 런던에서 대규모 무기 박람회가 열렸을 때 전시된 반전反戰 작품 〈민간인 드론 공격〉은 20만 5,000파운드를 모금했다. 그 돈은 무기 거래 반대 운동과 인권단체 리프리브Reprieve에 나눠 전달되었다.

그 뒤 샌프란시스코에서 진행된 '창밖으로 내던지기 프로젝트Defenestration Project'를 위해 4만 6,000파운드에 팔린 작품도 있었다. 1989년 이후에 버려진

4층짜리 호텔 건물이, 이 프로젝트를 통해 전 층의 모든 출구를 가득 메우고 섬뜩하게 들러붙어 있는 모든 종류의 가구, 괘종시계, 냉장고, 탁자, 의자, 소파와 더불어 훌륭한 예술작품으로 변모했다. 하지만 결국 2015년 저소득층 주택을 건립하기 위해 철거되었다.

과거에 그래피티 아티스트로 활동했던 로디는 화재로 집과 스튜디오를 잃었는데, 그를 위해 뱅크시는 프린트를 내놓아 8,000파운드를 모금하기도 했다. 정치인 켄 리빙스턴이 런던시장으로 재선하기 위해 벌였다가 결국 실패한 선거운동에도 뱅크시는 돈을 보냈다. 뱅크시 자신이 선거운동의 기부자로서 이름을 밝혀야 하는 곤란을 피하도록 마련된, 복잡하지만 합법적인 방식으로 캔버스 작품을 경매에 내놓아 결과적으로 리빙스턴에게 12만 파운드의 혜택을 주었다.

해피엔딩으로 끝난 또 다른 이야기도 있다. 브리스틀에 있는 어느 소년 클럽의 옆 건물 문짝에 뱅크시가 그림을 그렸다. 서로 껴안은 채로 저마다 휴대전화를 들여다보는 커플의 모습이었다. 클럽과 시의회는 이 그림을 놓고 거칠게 대치했는데, 결국 뱅크시 덕분에 클럽에게 유리하게 해결되었다. 클럽은 이 그림을 40만 3,000파운드에 팔 수 있었으며, 폐쇄를 면하고 살아남을 수 있었다.

이건 기나긴 목록의 일부일 뿐이다. 뱅크시는 이 모든 일을 해냈지만 여전히 비난을 피하지 못한다. 한번은 그가 영화를 보러 갔다가 〈선물 가게를 지나야 출구〉의 예고편을 봤던 이야기를 했다. 유쾌한 경험은 아니었다. "내가 앉은 자리에서 두 줄 앞에 앉은 사람이 소리쳤어요. '맙소사, 뱅크시는 진짜 배신자야.' 나는 좌석에 찌그러졌죠."

꼬드기는 손을 물다

Chapter 13

뱅크시와 미술시장의 관계는 연어와 어부의 관계와 비슷하다. 뱅크시는 시장을 싫어하고 돈으로 좋은 미술과 나쁜 미술의 차이를 결정하는 방식을 싫어하며, 창의적인 아티스트보다 신뢰할 수 있는 아티스트를 선호한다. 그는 재빠르게 꿈틀거리며 요리조리 빠져나가고 저 멀리 도약하지만, 여전히 미술시장은 해마다 조금씩 그를 휘청거리게 한다. 그에 대한 대응으로 뱅크시는 네 차례에 걸쳐 시장을 크게 공격했다. 네 번 다 아주 성공적이었고, 몇 건으로는 큰돈도 벌었다. 하지만 그가 미술시장을 무너뜨렸던가? 그건 아니다. 그가 자신의 작품 가격을 올렸던가? 물론이다.

뱅크시의 첫 출현은 2006년 로스앤젤레스에서 열린 《아슬아슬하게 합법》 전시 때였다. 이때 사람들은 그의 예술보다는 작품이 기록한 판매가격, 그리고 영화배우들도 그의 작품을 산다는 사실에 더 흥분했다. 뱅크시가 〈멍청이들〉이라는 프린트를 내놓았다. 사람들로 꽉 찬 경매장에서 경매인이 자신의 곁에 전시된 작품을 입찰하느라 열을 올리고 있는 그림이다. 뱅크시는 이 프린트를 만들면서, 1987년에 있었던 반 고흐의 〈해바라기〉 경매를 참고했다. 〈해바라기〉는 당시 경매 역사상 최고가였던 2475만 파운드에 낙찰되었다. 하지만 뱅크시 그림 속 경매인이 팔려는 작품에는 해바라기가 없다. 대신에 '너희 멍청이들이 진짜로 이 쓰레기를 산다는 걸 믿을 수 없어I CAN'T BELIEVE YOU MORONS ACTUALLY BUY THIS SHIT'라는 글이 담겨 있다. 뱅크시가 이 그림을 프린트로 만든 뒤 웹사이트에 공개하니 수요가 폭발했다. 이런 현상은 다음과 같이 읽힌다. '뱅크시는 사람들이 쓰레기 같은 그림에 큰돈을 지불하는 방식을 묘사한 쓰레기 같은 그림을 그리고, 누군가는 그 그림을 위해 결국 큰돈을 지불한다. 스스로를 갉아먹는 아이러니의 일부인 셈이다, 안 그런가?'

뱅크시는 서명되지 않은 100장의 프린트와 서명된 몇몇 에디션을 로스앤젤레스에서 판매했고, 그다음 해 영국에서는 훨씬 더 많은 프린트를 판매했다. 프린트는 총 1,000장이 조금 넘었다. 로스앤젤레스에서는 장당 500달러에 팔았고, 뱅크시는 여러 가지 에디션을 통해 적어도 12만 파운드를 거두어들였다.

하지만 한때 뱅크시가 조롱했던 바로 그 경매인들이 뱅크시의 작품을 기꺼이 팔고 있는 지금, 500달러는 껌값이 되었다. 2019년 크리스티 온라인 경매는 기고만장하게도 〈뱅크시: 너희 멍청이들이 진짜로 이 쓰레기를 산다는 걸 믿을 수 없어〉라고 제목이 붙은 뱅크시 프린트 30점으로 3만 2,500파운드를 벌어들였다. 아마도 아티스트가 스스로에게 '경의를 표하려는' 듯싶게 서명을 넣은 세피아 버전이었다. 다음 해에 또 다른 프린트 서명본으로 10만 파운드를 벌어들였다. 〈멍청이들〉은 현대 시장에 대한 논평이 아니라 그 시장을 운영하는 사람들에게 돈벌이가 되어주었다.

뱅크시의 다음 도전은 모든 분야와 수준을 통틀어 놀라울 정도로 성공적이었다. 예술계에서 뛰어난 마케팅으로 얼마나 성공할 수 있는지, 누가 재능에 관심을 갖는지

보여주는 사건이었다. 2010년 5월, 작품번호 437번 〈찰리 채플린 핑크〉가 뉴욕 필립스 경매에 등장했다(232쪽). 매릴린 먼로의 얼굴과 캠벨 수프 캔이 그려진 배경 앞에 찰리 채플린처럼 보이는 인물이 분홍색 페인트 통을 들고 서 있는 그림이었다.

어느 블로거는 이를 '역겨운 과잉'이라고 했지만, 예상가격의 두 배인 12만 2,500달러에 팔렸다. 10월에는 이와 비슷한 배경 앞에서 '사랑이 대답이다LOVE IS THE ANSWER'라고 쓰인 플래카드를 들고 어색하게 서 있는 아인슈타인의 모습이 경매에 나왔다. 아티스트의 서명뿐 아니라 뒷면에 '아티스트의 혈흔'이 남아 있었다. 이 작품은 7만 5,000파운드에 팔렸다.

두 작품 모두 '미스터 브레인워시', 줄여서 MBW라고 서명이 되어 있다. 이 작품은 일부 컬렉터들이 미스터 브레인워시로 변장한 뱅크시일 거라고 진지하게 믿고 있을 때 판매되었다. 그 후 10년 동안 이 작품들은 브레인워시의 작품 중 최고로 기록되었다. 다행히도 MBW는 계속해서 수많은 프린트를 판매하며, 스트리트 아트 신이 그를 대중적인 스타로 과도하게 띄워주었다. 하지만 미스터 브레인워시는 완전히 뱅크시의 창작물이다. 뱅크시가 없었대도 스트리트 아트는 여전히 존재할 것이다. 하지만 뱅크시가 없었다면 미스터 브레인워시는 결코 나타날 수도 없었고 살아남을 수도 없었을 것이다.

미스터 브레인워시에 대해 알려면 2011년 오스카상 후보에 오른 뱅크시의 영화 〈선물 가게를 지나야 출구〉를 보면 된다. 어떻게 된 일인지 간단히 설명하면 이렇다. 로스앤젤레스에 사는 프랑스인 티에리 게타는 카메라를 들고 그래피티 아티스트들을 줄기차게 쫓아다녔다. 천성은 친절하지만 한편으로 매우 끈질긴 사람이다. 그래서 그는 스트리트 아트 신에 있는 모든 아티스트들을 촬영했는데, 뱅크시만은 카메라에 담지 못했다. 그런데 마침 로스앤젤레스에서 활동하려던 뱅크시는 조수가 필요해져서 게타를 찾았다. 게타는 뱅크시에게 그를 찍을 수 있게 해달라고 했고, 얼마간 두 사람은 친구로 지냈다.

나중에 게타는 자신이 스트리트 아트를 찍은 90분짜리 영화를 뱅크시에게 보여주었는데, 그걸 보고 뱅크시는 질겁했다. **"이걸 찍은 사람이 뭔가 정신적으로 문제가 있는 게 아닐까 싶더군요."** 결국 뱅크시는 게타더러 직접 스트리트 아트를 만들어보라고 권했다. **"자그마한 전시회를 열어서 사람들을 몇 명 초대하고 와인을 준비하세요."** 그러면 게타가 찍은 필름으로 뱅크시가 스트리트 아트에 대한 영화를 만들 것이었다. 이 영화의 클라이맥스는 오늘날 미스터 브레인워시로 알려진 게타가 자신의 '작은 쇼'를 《인생을 아름다워》라는 제목의 초대형 전시로 바꾸는 장면이다. 뱅크시 팀이 크게 도와줘서 가능한 일이었다. 뱅크시 팀은 게타의 모든 움직임을 촬영했다.

셰퍼드 페어리와 뱅크시의 추천, 입장객 200명에게 선착순으로 선물할 프린트, 『LA 위클리』 커버에 실린 전시 소식 덕분에 관람객들의 줄은 할리우드 거리의 블록 세 개를 차지했다. 애초에는 5일 동안 전시할 예정이었지만 2개월로 연장되었고,

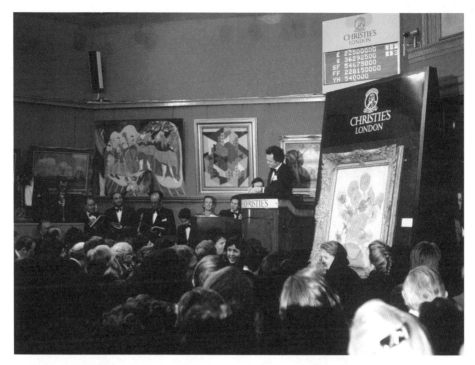

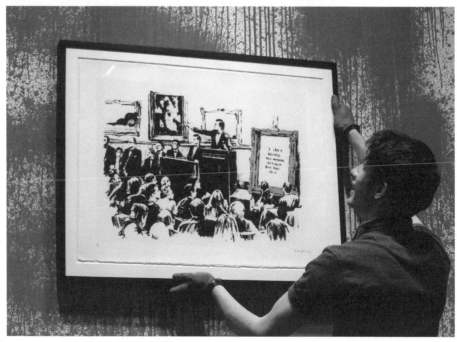

—— (위)
1987년, 런던 크리스티 경매장에서 진행된
반 고흐의 <해바라기Sunflowers> 경매

—— (아래)
<멍청이들Morons>, 뱅크시, 2006

일주일 만에 100만 달러 상당의 작품이 팔렸으며, 게타는 졸지에 유명인이 되었다. 그는 현대인이라면 누구나 잠깐은 누린다는 유명세를 뛰어넘어 널리 알려졌고, 뱅크시는 자신의 이름으로 영화를 남겼다. 예술을 만들고 마케팅하는 방식을 다룬 이 영화는 아주 유쾌하고 재치가 넘쳤다. 하지만 어떤 면에서는 약간 우울했다. 적어도 한동안은 미스터 브레인워시가 과대포장된 자신의 작업을 진짜로 흥미로운 예술로 여기도록 팬들을 '브레인워시(세뇌)'하는 데 지나치게 성공했기 때문이다. 이 영화를 다큐 패러디docu-parody라고도 하는데, 비평가들은 이밖에도 프랑큐멘터리prankumentary나 모큐멘터리mockumentary 등 여러 가지 이름으로 불렀다. 아무튼 이 영화는 오스카상 다큐멘터리 부문의 최종 후보에 올랐지만 아깝게도 수상에는 실패했다.

뱅크시는 어느 인터뷰어에게 보낸 이메일에서 이렇게 불평했다. '**내게는 작지만 훌륭한 팀이 있는데, 뭐 하나 말해줄까요, 그들은 모두 이 빌어먹을 영화를 싫어해요. 그게 효과가 있었는지 어땠는지는 상관하지 않아요. 다들 미스터 브레인워시가 모든 관심을 받을 자격이 없다고 확신하죠. 스트리트 아티스트들도 대부분 같은 생각이에요. 이 영화 때문에 나는 스트리트 아트 세계에서 인심을 잃었죠.**' 그러나 미스터 브레인워시가 그 모든 관심을 받을 자격이 있는지, 그리고 그가 정말 '진짜'인지에 대한 논쟁은 뱅크시가 해낸 놀라운 성과를 오히려 무색하게 만들었다. 아이디어를 구상하고, 게타의 잠재력을 발견한 뒤 일종의 '스트리트 아티스트'로 만들고, 영화 제작비를 대고, 마침내 아주 성공적인 결말을 이끌어내고, 오스카상 후보에까지 오른 건 거의 믿을 수 없는 일이었다. 게타는 『로스앤젤레스 타임스』와의 인터뷰에서 이렇게 말했다. "뱅크시는 나를 발견해서 아티스트로 만들었고, 결국 나는 그의 가장 큰 작품이 되었어요."

뭐, 뱅크시의 가장 큰 작품은 아니지만 중요한 작품이자 수익성이 좋은 작품이었다. 뱅크시는 『뉴욕 타임스』와의 인터뷰에서 자신이 영화 제작비를 직접 조달했으며, 그의 영화사 파라노이드 픽처스의 2010년 약식 계좌로 약 240만 달러가 투자되었다고 밝혔다. 영화 제작은 아무리 좋게 말해도 도박이지만 뱅크시는 달랐다. 전 세계 박스 오피스는 700만 달러를 기록했고 그 뒤로는 모두 수익이 발생했다. 영화 한 편에 수많은 사람들의 지분이 들어 있지만, 그 안에서도 뱅크시가 예술 마케팅에 대한 자신의 주장을 펼치고 동시에 상당한 수익을 올릴 여지는 충분했다.

미술계를 향한 그다음 공격으로 뱅크시는 돈을 벌지 못했지만, 한 팬은 돈을 벌었다. 뉴욕에서 한 달 동안 열린 그의 전시에서 뱅크시 작품 두 점을 각각 60달러에 샀고, 한 해 뒤에 12만 4,500파운드에 판 것이다. 어떻게 된 일이었을까?

2013년 10월 1일 뱅크시는 자신이 도시에 '거주'하면서 한 달 동안 매일 다른

뱅크시의 영화 <선물 가게를 지나야 출구>의 주인공인 티에리 게타, 혹은 미스터 브레인워시가 자신의 작품 <찰리 채플린 핑크Charlie Chaplin Pink> 앞에 서 있다. 이 그림은 2010년 뉴욕에서 열린 경매에서 12만 2,500달러에 팔렸다.

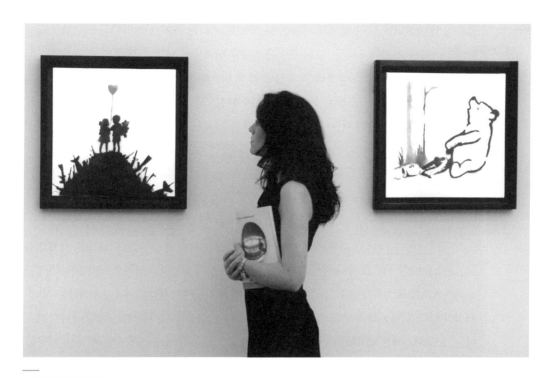

———
<무기 위의 어린이들*Kids on
Guns*>(왼쪽)과 <덫에 걸린 푸우*Winnie
the Pooh Bear Trap*>
뱅크시가 뉴욕에 있던 2013년에 겨우
60달러에 팔렸다.

작품을 만들겠다고 약속했다. 대담한 아이디어였고, 그는 '경찰들의 순찰 때문에 오늘
하루는 쉽니다'라고 웹에 올린 날을 빼고는 약속을 지켜냈다.

　　그는 동에 번쩍 서에 번쩍했다. 브롱크스 자치구장은 뱅크시에 대해 '오늘날의
피카소'라고 했는데, 이는 뱅크시보다 브롱크스를 더 잘 드러내는 말일 것이다.
하인으로 분한 진짜 인간이 브롱크스의 맥도널드 매장 앞에 거만하게 앉아 있는 로널드
맥도널드의 우스꽝스러울 정도로 커다란 신발을 비굴하게 닦고 있는 입체 작품이
공개된 지 16일 지나서 한 말이었다. 이 '거주'는 대담하고 흥미로웠지만 완전히 성공한
건 아니었다. 너무 오락거리가 되어버렸기 때문이다. 뉴요커들이 뱅크시의 새 작품을
먼저 찾으려고 눈에 불을 켜고 돌아다니는 보물찾기 현장이나 다름없었다. 일단 새
작품이 발견되면 뱅크시의 라이벌인 그래피티 라이터들은 그 위에 태깅하려고 했고
벽 소유주들은 그걸 간직해서 비싸게 팔 생각을 했다. 당연히 이들 사이에는 싸움이
벌어졌다. 컨트롤Control이라는 이름으로 활동하는 그래피티 아티스트는 자신의
블로그에 뱅크시가 법망을 쉽게 빠져나간 것에 분노를 표했다. "그래피티 라이터들은
물론 경찰을 싫어하지만, 지난 며칠 동안 여러 구식 라이터들이 대놓고 말하더라. '얼어

죽을 경찰들은 대체 어디 있는 거야?' 결론은 이거다. 스트리트 아티스트들은 보호받고 그래피티 라이터들은 체포된다." 이런 와중에 예술 자체는 종종 묻혔다.

더 기억에 남는 것은 뱅크시의 이름이 들어간 이동식 조형물과 비디오, 거대한 풍선이다. 이것들은 종종 뱅크시 웹사이트를 통해서 접속하거나 무료 번호로 전화를 걸면 연결되는 아이러니컬한 음성 해설과 함께 제공된다. 심지어는 지저분하고 낡은 배달트럭 뒤에 탄 채 도시를 구경하는 아름다운 '이동식 열대 낙원'도 있었다. 이 낙원의 석양은 저무는 법이 없었다. 음성 해설에 따르면 뱅크시가 존 스타인벡의 『분노의 포도The Grapes of Wrath』에서 영감을 얻었다고 한다. 이 소설에는 불법적으로 씨앗을 심은 농부들이 나오는데, 이는 뱅크시가 도시 안팎의 벽에 불법적으로 그림을 그린 것과 곧바로 연결된다.

그러나 뱅크시 작업의 핵심은 예술과 시장에 대한 재치 넘치는 논평이었다. 뱅크시는 센트럴파크 가장자리에 팝업 가판대를 설치해서는 꾀죄죄한 노인에게 상품을 팔라고 했다. 테이블 위에는 표지판 세 개가 있었다. 각각 '사진 찍는 곳이 아닙니다' '스프레이 아트' '60달러'였다. 또 뱅크시의 오리지널 작품들이 어지럽게 늘어져 있었는데, 모두 개당 60달러에 판매했다. 저렴하지만은 않은 가격에다가 구매자들에게 확신을 불어넣을 딜러도 없었기 때문에 아무도 주의를 기울이지 않았다. 오전에는 사려는 사람이 전혀 없었고 오후 3시 30분이 되어서야 애들을 데리고 온 엄마가 가격을 흥정했다. 결국 그 엄마는 아이들을 위해 반값으로 두 점을 샀다.

그 뒤로 아니카 주발타라는 여성이 나타났다. 뉴질랜드로 귀국하는 길이었다. "가짜일 수도 있겠지만, 어쨌든 그 앞을 어슬렁거리면서 판매원과 이야기를 나누었어요. 그러다가 '이거 진짜인가요?'라고 물었고, 그는 내 눈을 똑바로 쳐다보며 '넵'이라고 답했죠." 그래서 그녀도 두 점을 샀다. 총과 폭탄이 산처럼 쌓인 더미 위에 어울리지 않게 두 귀여운 아이들이 서 있는 〈무기 위의 어린이들〉이었다. 나머지 하나는 곰돌이 푸우가 덫에 걸려 고통스러워하고 그 곁에 있는 단지에서는 꿀이 아니라 돈이 새어나오는 〈덫에 걸린 푸우〉였다. 오후 6시에 가판대를 접을 때까지 벌어들인 돈은 겨우 420달러였다.

다음날 아침, 주발타는 TV 뉴스에서 뱅크시가 공개한 동영상을 봤다. 자신이 구입한 그림 두 점이 등장했다. 진짜 뱅크시였던 것이다! 주발타와 그녀의 남편은 두 점의 뱅크시를 챙겨 뉴질랜드로 날아갔다. 그 후 그녀는 '사물의 노예'가 되어 작품들이 걱정돼 보험까지 드는 스스로를 발견했다. 이윽고 부부는 작품들을 런던에 보냈고, 보넘스에서 열린 경매에서 12만 4,500파운드에 팔았다. 주발타는 '두고두고 간직할 경험'이라고 회상했다.

『뉴욕 매거진』은 뱅크시의 뉴욕 레지던시에 대한 글을 실었는데, 여기서 미술평론가 제리 살츠는 이 모든 걸 일축했다. '사람들은 속아 넘어가고 싶어 한다. 진실성과 탐욕에 대한 일종의 예리한 논평이라고 할 수 있다. 마치 당첨된 복권을

길바닥에 놓아두는 것처럼.' 그런데 왜 그걸 무시할까? 이번 팝업쇼는, 구매자들이
그림에 수백만 달러는커녕 수천 달러라도 입찰하기 위해선 경매인, 전문가, 카탈로그,
관객, 화려함 같은 게 주는 확신이 필요하다는 사실을 놀랍도록 분명하게 보여주었다.
그런 맥락이 없다면 상품 가치는 사라져버리고, 그림은 돈과 무관한 장소에서 맘껏
즐기고 좋아하거나 싫어할 수 있는 예술작품이 된다.

미술시장을 향한 뱅크시의 네 번째 공격은 2018년 10월 런던 소더비 한복판에서
이루어졌다. 그의 작품 중 가장 유명하다고 손꼽히는 작품 〈풍선과 소녀〉는 럭셔리한
샴페인과 카나페, 그리고 경매 티켓으로 가득 찼던 프리즈 위크Frieze Week〔영국의
대표적인 아트 페어 '프리즈'가 열리는 기간〕 저녁 경매의 마지막 물건이었다. 사전
예상액은 20만 파운드에서 30만 파운드 사이였으며, 입찰은 10만 파운드로 시작됐다.
하지만 열여덟 건의 입찰이 쇄도하면서 가격은 급상승했고, 결국 86만 파운드에
낙찰되었다(부가세를 더하면 100만 파운드를 넘겼다).

이 경매는 그렇게 뱅크시의 또 다른 경매 소식에 쉬이 묻혔을 것이다. 하지만 〈풍선과
소녀〉의 낙찰이 선언된 순간 그림이 프레임 속으로 먹혀들어가더니 잘게 찢겨 바닥으로
흐르기 시작했다. 사람들은 눈앞에서 벌어지는 일을 납득할 수 없었다. 뱅크시가 금색
프레임에 파쇄기를 설치했던 것이다. 페스트 컨트롤에서 온 몇몇 팀원이 경매 티켓을 갖고
입장한 상태였는데, 그중 한 명이 원격조종으로 파쇄기를 작동시켰다(소더비는 '아래층에
소란이 있었고 리모컨을 갖고 있던 누군가가 곧바로 경비원에게 붙들렸다'고 밝혔다. 하지만
그에게 어떤 혐의를 적용할 수 있을지는 모를 일이다).

뱅크시의 말로는 리허설 때는 '항상 제대로 작동'했다. 하지만 정작 당일에는
그림이 절반쯤 조각나다가 파쇄기가 멈추는 바람에 소녀의 머리 일부와 풍선이 프레임
안쪽에 남았다. 구매자는 여태까지 뱅크시를 산 적 없었던 독일 여성이었는데, 소더비는
그녀에게 반파된 이 그림의 낙찰을 취소할 기회를 주었다. 소더비는 그녀의 결정을
초조하게 기다렸다. 엄밀히 말하자면, 실제로 팔린 것은 팔기로 했던 것과 다르기
때문이다. 구매자가 그걸 취소하면 곧바로 다시 사겠다는 사람들도 이미 있었다.

현명하게도 그녀는 그림을 구입했다. "처음에는 충격을 받았죠." 뱅크시의
새로운 주인이 된 그녀는 말했다. "하지만 결국 내 작품이 미술사를 새로 쓸 거라는 걸
알았어요." 만약 그녀가 조언을 구했다면 비평가들은 '자멸하는' 작품을 예로 들었을
것이다. 독일 출신의 급진적인 예술가 구스타프 메츠거는 커다란 나일론 천으로 천막을
치고는 거기에 염산을 부었다. 그로써 예술작품은 완성되는 동시에 파괴되었다. yBa에
속한 예술가 마이클 랜디는 옥스퍼드 스트리트의 텅 빈 C&A 매장 홀에서 자신의 모든

〈사랑은 쓰레기통에Love is in the Bin〉, 뱅크시, 2018


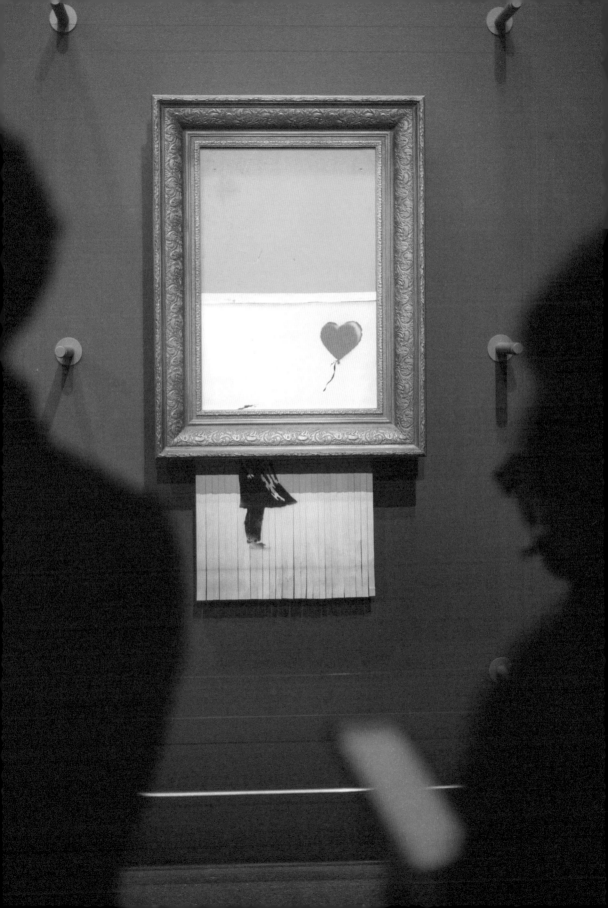

물건 7,227점을 파괴했다. 스위스 예술가 장 팅겔리의 〈뉴욕에 대한 오마주〉는, 뉴욕 현대미술관 앞에 모인 관람객들 앞에서 소방대원들이 개입할 때까지 작품이 스스로를 파괴하게 설계됐던 기이한 작품이다.

그러나 예술적 반항이라는 측면에서 마르셀 뒤샹을 빼놓을 수 없다. 그는 남성 소변기를 구입해서는 'R.Mutt 1917'이라고 서명한 뒤 〈분수〉라는 제목으로 뉴욕 독립예술가협회의 창립 전시에 출품했다. '독립예술가'들이 시험대에 오른 셈이었다. 근소한 표차로 〈분수〉의 출품은 거부당했다. 하지만 이 작품은 어디까지가 예술인지에 대한 논쟁을 새로운 수준으로 끌어올렸다.

BBC의 아트 디렉터인 윌 곰퍼츠는 뱅크시의 작품이 '21세기 초의 가장 중요한 예술작품으로 손꼽히게 될 것'이라며, '렘브란트가 말년에 그린 그림이나 미켈란젤로의 〈다윗상〉과 어깨를 나란히 할 만큼 훌륭한 건 아니지만, 뒤샹의 다다이즘 감수성에서 비롯된 개념예술이라는 측면에서 예외적이다'라고 덧붙였다.

뱅크시에게 그리 호의적이지 않은 『가디언』의 조너선 존스는 이렇게 썼다. '이번만큼은, 이 예술가는 예술을 오로지 상품으로만 여기는 시스템 전체에 강력한 한 방을 먹였다. 소더비에서 벌어진 사건은 뱅크시의 가장 위대한 작업이다. 그는 해야 할 말을 했다. 예술은 돈에 질식되어 죽어가고 있다. 시장은 상상력을 돈벌이로, 반항하는 예술을 권력자의 집을 꾸미는 장식물로 바꾼다. 이제 할 수 있는 유일한 반란은 예술작품이 팔리는 순간 스스로를 파괴하는 것이다.'

뱅크시가 자기 작품을 파괴할 때 소더비의 유럽 현대미술 책임자 알렉스 브랜치크는 경매장에 있었다. 그는 전화 연결로 경매에 참여한 고객을 위해 입찰했지만 실패했다. 그는 고객에게 말했다. "방금 무슨 일이 벌어졌는지 믿지 못하실 겁니다." 이어서 말했다. "말도 안 되게 훌륭한 퍼포먼스였어요. 그저 이목을 끌려고 벌인 소동은 아니었어요. 어떻게 보면 이 퍼포먼스에 참여하게 된 게 대단하죠. 이제 상황이 진정되고 다 끝났으니, 어떤 면에서는 꽤 특권이었지만 확실히 모든 게 순탄치는 않았어요."

그러나 음모론자들이 곧 움직이기 시작했다. 소더비와 뱅크시가 공모한 건 아닐까? 결코 그렇지 않다. 그랬다면 전통 미술시장 밖에서 활동하는 예술가로서 뱅크시의 명성은 무너졌을 것이다. 바꿔 말해 그의 예술을 무의미하게 만들었을 것이다. 그리고 소더비로서는 작품이 스스로 파괴할 것을 뻔히 알면서도 판매할 수는 없는 노릇이다.

사실 페스트 컨트롤은 예전부터 소더비가 일하는 방식을, 그러니까 작품을 검사하고 확인하는 방식을 정확히 알고 있었다. 그래서 그걸 가장 잘 전복시킬 방법도 알았다. 작품 뒷면에는 '고마워, 조'라고 쓰여 있었는데, 여기서 조는 뱅크시의 홍보 담당자로 오래 일한 조 브룩스로 추측된다. 확실히 페스트 컨트롤은 보통 때보다 이번 뱅크시 경매에 훨씬 깊이 관여했다.

페스트 컨트롤은 작품을 판매하는 데 필요한 모든 이미지와 제삼자 검증 보고서를 제때 전달했다. 그러나 브랜치크의 말에 따르면, 결정적으로 "그들은 가능한 한 늦게 작품을 가져왔어요. 우리가 충분히 검사하지 못하게 그랬던 거겠죠". 뱅크시 팀은 소더비가 작품을 철저하게 검사할까 봐 걱정하는 건 둘째 치고, 파쇄기를 작동하는 데 필요한 배터리가 얼마나 갈지, 그걸 작동시키는 리모컨이 프레임 안에 그대로 들어 있을지 걱정했을 것이다. 카탈로그에는 〈풍선과 소녀〉가 2006년 작이라고 나와 있는데 이는 사실이다. 하지만 파쇄기와 배터리가 12년 동안 붙어 있었을 리는 없으니 경매에 나올 무렵 추가된 것이 분명하다. 소더비가 카탈로그를 만들면서 작품을 프레임에서 떼어내도 될지 물었는데 뱅크시 팀이 절대 안 된다고 답했다. "인증서에는 프레임이 예술작품의 필수적인 부분이라고 쓰여 있었어요." 브랜치크의 말이다. "물론 말 그대로 필수적인 부분이 맞았지만, 우리가 생각한 필수와는 다른 의미였죠." 또한 인증서에는 캔버스가 '판자에 고정되어 있다'라고 되어 있었다. 글쎄, 캔버스 뒤에 판자가 있기는 했지만 전혀 붙어 있지 않았다. 판자는 캔버스가 꽤 복잡한 파쇄 장치로 빨려 들어가는 걸 도왔을 뿐이다.

한 가지 유감스러운 점은 뱅크시의 계획이었는지 아니면 우연이었는지, 그림이 완전히 파괴되지 않았다는 것이다. 만약 완전히 파괴되었다면 정말로 가치가 없어졌을 것이다. 브랜치크는 분쇄기가 오작동했다고 생각하지 않는다. "멈춰야 할 지점에서 멈춘 게 틀림없어요. 그는 소셜 미디어에서 공유할 만한 이미지를 만드는 데 능숙해요. 바닥에 파편만 쌓여 있는 빈 프레임은 아무튼 재미가 없었겠죠."

뱅크시는 조각난 이 그림을 완전히 새로운 작품으로서 〈사랑은 쓰레기통에〉라고 명명하고는 인증서도 새로 발급했다. 작품을 구입한 컬렉터는 뱅크시의 아주 귀중한 작품과 브랜드 가치를 얻었고, 작품 가격은 훌쩍 뛰어올랐다(작품을 구입한 컬렉터는 이를 슈투트가르트 주립미술관에 11개월 동안 대여했고, 그 기간에 미술관 관람객은 거의 두 배로 늘었다).

뱅크시는 자신의 인스타그램에 모두가 볼 수 있도록 〈풍선과 소녀〉를 〈사랑은 쓰레기통에〉로 바꿔 썼다. 이 특별한 작품은 '자산은 다른 모든 자산을 공격한다'라는 것을 알려주는 21세기 미술의 표식이 될 것이다. 하지만 동시에, 시장에서 뱅크시 작품의 위상이 변했다는 사실을 보여주는 이정표이기도 하다.

한 가지 더, 〈풍선과 소녀〉를 판 건 뱅크시가 아니었지만 그의 가까운 동료가 판매한 건 확실해 보인다. 그래서 뱅크시, 혹은 그의 동료는 자신들이 공격했던 바로 그 미술시장에서 외려 두둑한 돈을, 그것도 즐겁게 챙겼다. 다음해 똑같이 소더비 경매에 나온 〈위임된 의회〉는 미술시장에 가한 뱅크시의 공격이 스스로의 작품 가격을 어떻게 바꿔놨는지를 아주 분명하게 보여주었다.

이론 없는 예술

Chapter 14

'올해 터너상은 그래피티 아티스트에게 돌아갈 것이다.' 『타임스』의 미술비평가 레이첼 캠벨 존스턴은 2009년 터너상 수상자를 발표하면서 이렇게 썼다. 그렇다면 한때 테이트 갤러리 계단에 '쓰레기를 조심해Mind the Crap'라고 썼던 뱅크시가 터너상을 수상한 걸까? 글쎄, 그렇지 않다. 그리 놀라울 것 없이 전혀 다른 사람이었고, 스트리트 아트의 팬들 대부분은 들어본 적도 없는 이름이었다. 그 이름은 리처드 라이트, '생각하는 사람'의 그래피티 아티스트라는 인상적인 수식어가 붙은 예술가다.

라이트는 테이트 갤러리의 커다란 벽 한쪽 전체를 복잡하면서도 시선을 끄는 금박 패턴으로 덮었다. 전통적인 그래피티가 주는 스릴, 속도, 발칙함은 없었지만 확실히 수고롭고 복잡한 작업이었다. 그는 커팅 나이프와 스텐실을 쓰지 않았다. 대신 그는 바늘 하나, 그리고 바늘 여러 개가 달린 휠을 사용해 종이에 미세한 구멍을 뚫어 패턴을 만들었다. 스프레이 캔 대신에 분필을 사용했는데, 바늘구멍 위로 분필을 칠하고는 종이를 떼어낸 뒤 남은 흐릿한 윤곽에 금박을 붙였다. 『타임스』는 이 작품이 '르네상스 거장들이 밑그림을 옮기는 방식에 대한 오마주'라고 했다. 나는 라이트의 전시관에 들어가자마자 우리 어머니의 묵직한 비단 커튼이 생각났다. 시간이 좀 지나서야 그런 생각을 떨쳐버리고 작품을 받아들일 수 있었다.

어떤 관람객은 게시판에 나와 비슷한 감상을 남겼다. '리처드 라이트의 작품은 우리 할머니 집의 벽지처럼 보인다.' 그러나 대부분의 관람객은 마음에 들어했다. 특히 이 작품의 무상함, 터너상 전시가 끝나면 덮일 것이라는 사실을 좋아했다. '영원한 것은 없다는 그의 이론은 진실이다.' '정말 대단했다. 그의 작품이 지속되지 않는다는 걸 알면 더 대단하게 느껴질 것이다….'

미술비평가들 또한 마찬가지로 열광했고, 특히 작품의 덧없는 성격에 끌렸다. '그는 자신의 작품이 지속되길 원치 않기 때문에 우리 시대의, 오로지 우리 시대의 화가이다.' '대단히 도전적인 진실성, 부의 덧없음에 대한 재치 있는 논평이다.' '아마도 라이트는 우리로 하여금 자본주의 시장의 힘에 의문을 품게 하는 것 같다. 그의 벽화는 소유할 수 없다. 전시가 끝나면 덮여버릴 것이다. 라이트의 빛나는 세계에서 반짝이는 모든 것은 팔릴 수 없다.'

그리고 나서 나는 10개월 후에 리젠트 파크에서 열린 프리즈 아트 페어에 갔다. 그런데 갤러리 부스들 사이에서 돈 냄새가 강하게 풍겼다. 내 발길은 곧 전 세계에 17개 지점을 갖고 연간 10억 달러의 매출을 올리는 현대미술의 가장 중요한 딜러, 래리 가고시안의 스탠드로 향했다. 그리고 그곳에서 리처드 라이트가 가고시안 갤러리의 전속 예술가라는 사실을 알게 되었다. 라이트가 터너상을 통해 '영원히 팔릴 수 있는 것은 없다'는 것을 보여준 뒤였기 때문에 나는 다소 혼란스러웠다.

가고시안 부스에 있는 스탭들이 너무 삼엄해서, 말을 걸기는커녕 감히 그들을 처다볼 엄두도 못 낼 정도였다. 물론 말을 시작한 스탭은 곧바로 아주 복잡한 작품

———
터너상을 수상한 자신의 설치 작품
<스테이트 브리튼State Britain> 앞에
앉은 마크 월링거, 런던 테이트

하나를 8만 달러에, 더 작은 작품 하나를 3만 5,000달러에 팔았다. 말인즉, 팬들이
생각하는 것처럼 그의 모든 작품이 덧없는 건 아니다.
　　　여기 두 명의 '그래피티 아티스트'가 있다. 둘 다 전시장 벽면에 걸려 팔리는
작품을 스튜디오에서 만들 뿐 아니라(라이트의 경우 캔버스보다는 종이에 그리는
편이지만) 금방 사라지는 작품도 만든다. 그렇다면 뱅크시에게 없고 라이트에게
있는 건 뭘까? 왜 테이트에 뱅크시는 없는데 라이트의 작품은 열한 점이 있는 걸까?
이제는 테이트에서 뱅크시의 작품을 사들이기 어렵겠지만, 작품 가격이 아주 저렴했던
초기에는 왜 사지 않았을까? 뱅크시는 테이트에 딱 두 번 등장했는데, 한 번은 거기에

자신의 작품을 걸어뒀다(14쪽). 두 번째는 2007년 마크 월링거의 작품이 터너상을 수상했을 때였다. 브라이언 호라는 목수가 이라크에 대한 영국 정부의 정책에 항의하여 의회 광장에 '캠프'를 펼쳐 놓고 시위했던 적이 있었다. 결국 경찰이 캠프를 철거하고 호는 세상을 떠났지만, 월링거는 호의 활동을 기리는 의미에서 호가 차렸던 '캠프'를 고스란히 재현했고, 이로써 터너상을 수상했다. 이때 월링거는 뱅크시가 호에게 줬던 그림 두 점도 세심하게 복제했다. 원작은 경찰이 캠프를 철거할 때 사라졌다.

라이트의 작품은 어느 평론가의 표현대로 '의도적으로 모호한' 작품이라며 찬사를 받는다. 반면 뱅크시는 너무 분명하고 이해하기 쉬워 보인다. 물론 뱅크시의 작품에는 숨은 맥락이 있다. 예를 들어 빅토리아 여왕이 레즈비언 섹스를 즐기는 모습을 그린 초상화는, 여왕이 동성애를 불법화하는 법안에 서명하지 않은 것이 그녀가 레즈비언이었기 때문이라는 풍문을 암시한다. 뱅크시의 작품에는 반권위주의적·체제 전복적인 성격이 여전히 녹아 있다. 그가 나이를 들어가면서 덜해지긴 했지만 말이다. 하지만 다들 알다시피 현대미술 세계에서는 좀처럼 보기 어려운 성향이다.

미국 소설가 토머스 울프는 『뉴욕 타임스』의 수석 미술평론가 힐턴 크레이머가 쓴 문장을 토대로 현대미술에 대한 고전적인 비평서 『현대미술의 상실The Painted Word』을 썼다. 크레이머의 문장은 이렇다. '리얼리즘에는 그 당파성이 결여되어 있지 않지만 오히려 설득력 있는 이론이 결여되어 있다. 그리고 예술작품에 대한 지적 교환의 특성을 고려할 때, 설득력 있는 이론이 없다는 것은 결정적인 어떤 것, 즉 개별 작품에 대한 우리의 경험이 그것이 의미하는 가치를 이해하도록 연결하는 수단이 없다는 뜻이다.' 이에 대해 울프는 다음과 같이 썼다. '그건 천기누설이었다.' 요컨대, '이론이 없으면 그림을 볼 수 없다. (…) 현대미술은 완전히 문학이 되었다. 그림을 비롯한 작품들은 오로지 텍스트를 설명하기 위해서만 존재한다'.

뱅크시의 문제가 바로 이것이라고 생각하는 사람도 있다. 비록 뱅크시 자신은 이게 문제라고 생각하지 않겠지만 말이다. 그의 작품 이면에는 설득력이 있든 없든 간에 아무튼 거창한 이론은 없다. 관람객은 자신이 본 것에 곧바로 가닿을 수 있다. 뱅크시는 우리로 하여금 그가 다루는 주제를 생각해보게 만들지만, 거기서 더 나아가지는 않는다. 그림을 숙고할 필요도 없고 누가 설명해줄 필요도 없다.

사람들이 뱅크시를 논할 때 가장 자주 하는 말이 '친근하다accessible'라는 말이다. 항상 그런 건 아니지만, 이 말에는 '친근한' 예술은 너무 쉬운 예술이라는 뉘앙스가 담기곤 한다. 라이트를 터너상 수상자로 선정했던 심사위원 조너선 존스가 이를 가장 분명하고 가혹하게 표현했다. 그는 나중에는 뱅크시의 팬이 되었는데, 그보다 11년 앞서 뱅크시가 '터너상을 싫어하는 사람들에게 매력적'이라고 썼다. '뱅크시의 예술은 예술가를 사기꾼이라고 생각하는 사람들을 위한 예술이다. 대부분이 이렇게 생각하는 터라 뱅크시는 진정 인기 있는 창작자다. 모든 예술이 실제로는 이해할 수

Vote to L♥ve

EU Referendum, Thursday June 23rd

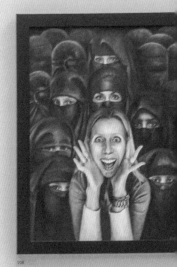

없고 속물적이며 허세로 가득하다는 영국식 상식을 치료하는 훌륭한 해독제다. 하지만 공공장소에 그림을 내놓고 관심을 요구하면서 그것에 대해 별 생각이 없다는 건 존재의 근간에 자리 잡은 태만을 의미한다. 한동안 여기에 빠져 있다 보니 뱅크시의 팬들이 싫어질 뻔했다. 하지만 사실, 이것이 예술이라고 스스로를 속이지만 않는다면 그를 좋아해도 된다. (…) 교양 없는 사람들은 뱅크시를 통해 복수할 수 있었다.'

2009년 브리스틀에서 열린 《뱅크시 대 브리스틀 미술관》에는 논문이나 짧은 설명조차 필요 없었다. 미술관의 다른 작품들 사이에서 뱅크시 작품을 찾아낼 수 있도록 위치를 (어렴풋하게) 보여주는 애매하고 우스꽝스러운 지도 한 장으로 충분했다. 이와는 대조적으로 그다음 해 사치 갤러리에서 영국 예술가의 새로운 세대가 모인 전시 《새로운 목소리: 오늘날의 영국 미술Newspeak: British Art Now》이 열렸는데, 전시장에 비치된 훌륭한 해설 없이는 소외감을 느끼기 십상이었다. 석회암을 조각하여 만든 덩어리 125개로 이루어진 루퍼트 노픽의 〈벽 2006〉을 맞닥뜨렸을 때는, 이 작품을 '온전히 감상하려면 호기심을 가지고 찬찬히 봐야 한다'라고 적힌 해설을 읽고 안심할 수 있었다. 하지만 다른 작품들을 이해하는 데는 이 정도 해설로는 부족했다. 파블로 브론스타인의 〈바스티유 잔해 위에 세워진 마이클 그레이브스 양식의 기념비〉에 딸린 해설에는, 이 작품이 장 피에르 우엘의 〈바스티유 습격〉에 바탕을 두고 있으며 이를 '포스트모던 건축가 마이클 그레이브스의 양식으로 개조'함으로써 '대체 역사'를 제시한 것이라고 했다. 하지만 만약 관람객이 이 사실을 모른다면? 이런 그림은 설명 없이 존재할 수 없다.

나는 2019년 비엔날레를 보러 침수된 베네치아에 갔는데, 몇몇 국가 전시관을 샅샅이 둘러보며 즐거우면서도 한편으로는 다소 어리둥절했다. 누군가 이 모든 예술을 이해할 수 있는 열쇠를 던져버린 것 같은 불편한 느낌이 떠나질 않았다. 그 열쇠가 없어서, 그러니까 설명이 없어서 나는 길을 잃었다.

그렇다. 뱅크시의 작품은 동시대의 다른 많은 작품들보다 훨씬 쉽다. 비평가들이야 좋아하지 않겠지만, 뱅크시는 완전히 새로운 관람객들을 예술세계로 끌어들이는 데 성공했다. 미국의 사업가인 마크 실러는 전 세계 거리미술 아카이브 '우스터 콜렉티브'에 이렇게 썼다. '앞서 앤디 워홀이 그랬던 것처럼 뱅크시는 여태까지 예술을 감상한 적 없는 많은 사람들에게 예술이 무엇인지를 거의 혼자서 다시 정의했다.'

가끔은 당황스러울 수도 있다. 『보스턴 글로브』는 〈선물 가게를 지나야 출구〉를 홍보하려고 등장한 뱅크시의 신작을 보러 자전거를 타고 온 20대 초반의 팬을

브렉시트 캠페인에 대한 논평 〈사랑에 투표하세요Vote to Love〉, 뱅크시, 영국 왕립미술원의 250번째 여름 전시회, 2018

인터뷰했다. 팬은 이렇게 말했다. "보스턴에 살면서 이런 걸 본 적이 없어요. 이 작품으로 보스턴에 기묘한 가치가 생겼죠." 유구한 역사를 지닌 보스턴에 굳이 뱅크시가 가치를 부여할 필요가 있었을까? 그러나 뱅크시가 그림 그린 벽을 샀던 크로이던의 건축업자, 브리스틀 미술관에 들어가기 위해 몇 시간 동안 줄을 섰던 수많은 관람객, 웹에서 뱅크시 프린트를 사려고 기를 쓰는 추종자 들은 모두가 광야에서 뱅크시의 인도를 받아 예술세계라는 거대한 교회로 이끌려왔다.

2011년, 로스앤젤레스 현대미술관MOCA은 '스트리트 아트와 그래피티'를 사상 최대 규모로 전시했다. 이 전시에 출품된 뱅크시의 작품은 인상적이었지만, 함께 전시한 다른 아티스트 약 50명의 작품도 마찬가지였다. 뱅크시가 없었대도 전시가 열릴 수야 있었겠지만, 애초에 뱅크시 효과가 없었다면 전시가 기획되었을지는 미지수다. 웹 기반의 아트 저널 '코굴라'를 운영하는 맷 글리슨은 "이 전시를 엎어버리고 싶었다"라고 했지만, 그러면서도 이를 "미술관에 가지 않는 사람들을 위한 전시"라며 대체로 호의적으로 평했다. "이 전시는 제도권 예술가들에 대한 MOCA의 선언이다. '아무도 당신들을 환영하지 않고 더 이상 원하지 않는다. 당신의 예술세계는 끝났고 당신의 이론은 죽었다. 우리는 실체를 원하고, 인기 있는 아티스트와 대중성을 원한다. 우리는 많은 관람객을 원한다. 당신들이 아무리 미니멀 아트를 잔뜩 끌고 와봤자, 추상화를 잔뜩 진열해봤자 관람객을 얻을 수 없을 것이다.'"

글리슨은 전시 개막식에서 사람들이 아티스트들에게 사인을 요청했다는 점에 주목했다. 이는 『파이낸셜 타임스』가 지적했듯 '예술과 예술가가 한때 록스타들의 영역이었던 팬과 찬사, 관심, 돈을 끌어들이고 있다'는 한 가지 신호였다. 물론 현대미술 세계가 끝장난 것은 아니지만, 뱅크시는 거의 혼자 힘으로 새로운 관람객을 위한 새로운 예술세계를 만들어서는 기성 예술세계와 나란히, 천천히, 하지만 확실하게 활동하고 있다. 두 세계는 얼마든지 공존할 수 있다.

뱅크시의 작품은 경매장 카탈로그들에서 '걸작'으로 분류되고, 이제는 종종 벽화나 심지어 프레스코화로 묘사되기도 한다. 이제는 그래피티 대신 '디즈멀랜드'나 '월드오프 호텔' 같은 큼지막한 작업, 소더비에서 원격조종으로 파괴한 그림처럼 치밀하게 계획된 해프닝이 주를 이룬다. 뱅크시는 이제 예전보다 더 신중하게 그래피티를 작업한다. 지난날에는 런던 곳곳에 닥치는 대로 쥐를 그렸지만, 이제는 코로나19 팬데믹 속에서 마스크를 갖고 노는 쥐들을 런던 지하철에 그렸다. 뱅크시가 지하철 직원으로 변장한 채 작업하는 장면이 동영상으로 공개되었고, 이는 무엇보다도 '뱅크시는 기차에 작업한 적이 없기에 자신들의 동료가 아니다'라고 했던 그래피티 아티스트들에게 보내는 멋진 대답이었다.

반항적인 거리의 무법자로서 그의 태평한 시절은 끝났고, 이제는 그의 경력에서 새롭고 더 복잡한 단계로 접어들었다. 2018년 뱅크시는 예술계의 성채인 영국

왕립미술원 여름 전시회에 처음으로 등장했다. 그는 처음에 'Banksy'의 철자 순서를 뒤바꿔 'Bryan S Gaakman'이라는 가명으로 출품했지만 거부당했다. 전시 큐레이터인 그레이슨 페리가 뭔가를 제출하라고 요청했을 때만 작품을 약간 수정했다. 그는 자신이 곧잘 그렸던 하트 모양 풍선과 'Vote to Love'라는 문장을 넣었다. 브렉시트를 놓고 국민투표가 벌어졌을 때 영국 독립당에서 내놓은 포스터 속 문구 'Vote to Leave'〔'탈퇴에 투표하세요'〕를 비꼰 것이다(244쪽).

간단하지만 효과적이었다. 사람들이 다른 작품들 사이에 놓인 뱅크시의 작품을 즐겁게 감상하는 걸 보자니, 그를 파괴자로 여기는 건 우스꽝스럽게 느껴졌다. 18개월 만에 이 작품은 소더비에서 어느 미국인 은행가에게 95만 파운드에 팔렸다. 구매한 이유는 간단했다. "뭐랄까요, 우리 집 아이들이 이 작품을 좋아해요."

뱅크시가 예술을 가지고 이런 식으로 돈을 버는 것 때문에 이따금 거의 범죄자 취급을 받기도 한다. 물론 이런 문제를 의식했던 뱅크시는 뉴욕 『타임 아웃』과의 인터뷰에서 이렇게 말했다. **"자신의 예술을 파는 건 문제가 없어요. 자산이 빵빵한 멍청이나 속 편한 소리를 하겠죠. 하지만 어디까지 가야 할지 몰라 혼란스러워요."** 사실 그는 꽤 멀리까지 갔다.

20년 넘게 이탈리아 볼로냐에서 벽에 그림을 그려온 스트리트 아티스트 블루Blu와 뱅크시를 비교해보자. 2016년에 볼로냐는 《스트리트 아트: 뱅크시 & Co》라는 전시를 열었는데, 이 때문에 블루의 몇몇 작품들이 원래 있던 자리에서 지워졌다. 블루의 반응은 격렬했다. 그는 자신이 볼로냐에 그렸던 모든 그림에 덧칠을 했다. "이 전시는 거리에서 빼돌린 미술품을 끌어 모아서 팔아치우는 걸 미화하고 정당화할 것이다." 블루는 이렇게 말하며 '기득권'이 스트리트 아트의 구원자 노릇을 하는 걸 용납하지 않겠다고 말했다.

뱅크시의 반체제적인 성향은 작품 가격이 상승하면서 옅어졌지만 그는 이 두 세계를 수년간 넘나들었다. 아주 명백한 하위문화 출신이지만, 2004년 어느 팬에게 275파운드를 받고 팔았던 〈풍선과 소녀〉 프린트가 2020년에 소더비에서 43만 8,500파운드에 낙찰된 것을 본 우리의 아티스트는 하위문화에 남아 있을 수 있던 지점을 오래 전에 지나왔다. 뱅크시가 50세가 다 되어가면서 미술시장은 그를 휘어잡았다. 〈위임된 의회〉가 990만 파운드에, 그다음 해 〈쇼 미 더 모네〉(250쪽 아래)는 750만 파운드에, 〈게임 체인저〉는 1670만 파운드에 팔렸으니 그가 굉장히 많은 돈을 벌었다는 건 틀림없다.

소더비는 뱅크시의 모네를 팔기 위해 대단한 노력을 기울였다. 뱅크시는 모네의 〈수련〉을 다시 그리면서 연못에 도로표지 한 개와 슈퍼마켓 카트 두 개가 잠겨 있는 모습을 묘사했다. 우리가 도시 바깥에서 저지르고 있는 짓을 더할 나위 없이 직설적으로 보여주는 그림이다. 맥락이 주어져야만 이해할 수 있는 예술을 반대해왔던 뱅크시는

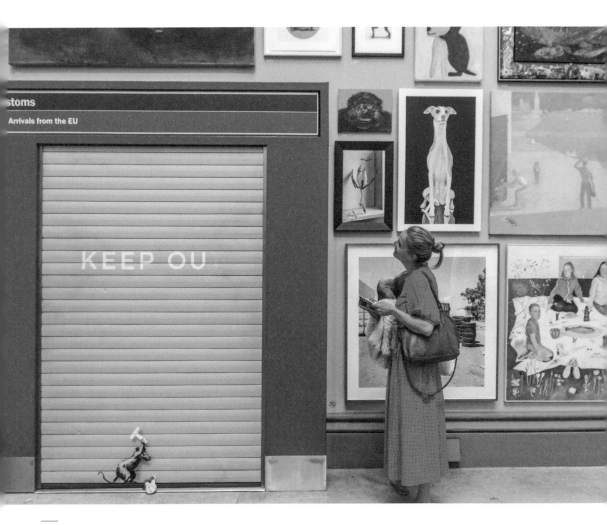

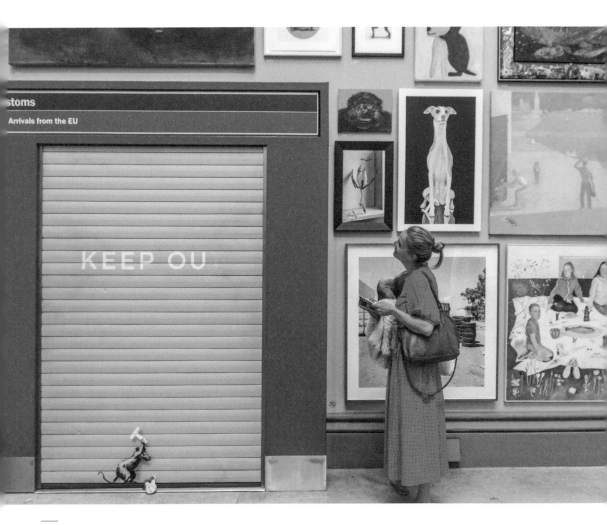

——
<KEEP OU>(끝에 붙어 있어야 할 T를 쥐가
떼어내 망치로 삼아 셔터 자물쇠를 부수려 한다)
재구성한 EU 세관, 왕립미술원 여름
전시회, 2019

아마도 <쇼 미 더 모네>의 경매 팸플릿을 보고 경악했을 것이다. 무려 1,800단어나 되는
해설이 들어 있었기 때문이다. 이런 식이었다. 이 '걸작'은 '우리 시대에 놓인 문제들을
다루는 복잡한 대화를 전달'한다. 도로표지는 '호화롭게 묘사'되었으며 쇼핑 카트는
'두터운 질감을' 보여준다. '여기서 문제가 되는 근본적인 개념적 복잡성은 유머를
숨기고' 있다. 뱅크시는 '우리 시대와 다음 세대를 위한 영웅적인 지위'를 채택한 '우리
시대의 파수꾼 예술가'다. 그의 작품들은 '유머와 미술사적 통찰력'으로 '엘리트를

끌어내리고 프롤레타리아를 고양시키며 우리 시대의 중요한 이슈를 조명'한다…….
그래, 이제 됐다. 뱅크시는 파괴자에서 영웅으로 변신했다.

이런 와중에 뱅크시가 언젠가 한 자 한 자 신중하게 썼던 한 이메일의 인용문을
떠올리기란 쉽지 않다. 이 인용문은 가끔 뱅크시에게 부메랑처럼 돌아온다. **'상업적인
성공은 그래피티 아티스트에게는 실패의 표지죠. 사회에서 그릇된 사람들이 얼마나 챙겨
가는지를 보면, 돈을 번다는 건 이기적인 범속함의 징표로밖에 안 보여요.'**

하지만 어쨌든 소더비는 경매가 시작되기 전에 범속함의 기미를 드러내지 않을
것이었다. 판매 며칠 전에 나는 뉴본드 스트리트에서 에르메스와 루이비통 같은 명품
브랜드들 사이에 편리하게 자리 잡은 소더비를 방문해 작품을 보았다. 긴 복도 끝,
아담하지만 음식은 맛있는 프랑스풍 식당과 리셉션을 지나니 거대한 화면에서 동영상이
재생됐다. 소더비의 '인상주의와 현대미술의 전 세계 총괄책임'인 헬레나 뉴먼이
목제상자에서 그림을 조심스레 꺼내 운반하는 것을 지켜보고 있었다. 그녀는 그 그림을
'컬렉터들의 성배'라고 불렀다.

그런 다음 계단을 올라가 많은 미술관들이 자랑스러워할 갤러리로 들어갔다.
왼편에는 미국 추상화가 사이 톰블리의 작품이 바스키아의 작품과 함께 있고,
오른편에는 바스키아의 또 다른 작품과 이탈리아의 현대화가 미켈란젤로 피스톨레토의
작품이 있었다. 작품 가격은 총 1200만 파운드에 달했다. 나는 몸 둘 바를 모를
지경이었다.

다음 방으로 가면 영국 조각가 앤터니 곰리와 재미있는 캐릭터 작품으로 인기를
끈 카우스, 프랑스 태생의 미국 추상표현주의 화가 루이즈 부르주아, 데이미언 허스트,
옵티컬 아트의 대표작가 브리짓 라일리를 비롯한 여러 예술가의 작품이 있었다.
최고의 현대 작품을 무작위로 모은 매혹적인 컬렉션이었다. 모든 작품이 '유명한 개인
소장품'이거나 '중요한 개인 소장품', 또는 '우아한 유럽 컬렉션'일 것 같았다. 당연하게도
나는 컬렉션이 작품의 추정 가격을 감당하기 위해 '중요한'이나 '유명한'을 필요로 한다는
생각을 떨칠 수 없었다.

그런데 뱅크시는 어디 있지? 수백만 파운드는 됨직한 게르하르트 리히터와
워홀의 작품 곁에서 다행히도 윌슨 갤러리로 들어가는 문을 찾아냈다. 한때 소더비의
회장으로서 소더비를 오늘날의 파워하우스로 만든 피터 윌슨의 이름이 붙은 갤러리다.

그리고 거기에 뱅크시가 있었다. 허스트, 톰블리, 바스키아를 모두 잊게 만들
만한 작품이었다. 그는 이 갤러리를 독차지했다. 평화롭고 고요하기 그지없었다. 네
개의 큰 기둥에는 꽃이 만발한 커다란 꽃병이 놓여 있었다. 구체적으로 나열하자면
수양버들, 조개꽃, 불두화, 수국, 맨드라미, 장미, 아이비베리였다. 갤러리는 전체적으로
부드럽고 차분한 분위기였는데, 뱅크시만은 어두운 벽에 걸려 홀로 눈부시게 빛났다.
그야말로 '성배'에 걸맞은 무대였다. 조용히 앉아 보고 있자니, 실로 놀랍도록 아름다운

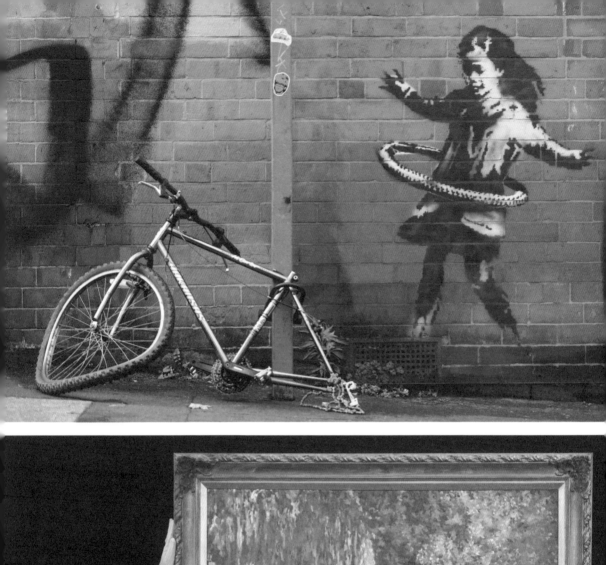

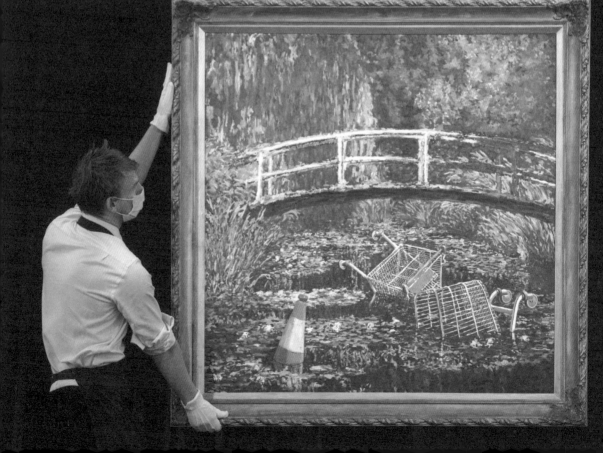

그림이었다. 갤러리의 웅장함 때문에 아름다운 모네의 수련 연못과 거기에 버려진 쓰레기의 병치가 더욱 두드러졌다.

　　그림 앞에는 아주 편안하고 세련된 의자 세 개가 놓여 있었다. 앉아 보니 금속으로 된 의자였다. 그때 알아차렸다. 의자는 뱅크시의 그림 속 버려진 카트와 놀랄 만큼 닮아 있었다. 슈퍼마켓이나 갤러리 복도에서 밀고 가도 될 법했다. 처음에는 놀라운 우연의 일치라고만 생각했다. 하지만 우연이 아니었다. 나중에 나는 소더비가 실제로 이 전시를 위해 카트와 똑같은 의자를 주문 제작했다는 걸 온라인으로 알았다. 모든 디테일이 그만큼 중요했던 것이다.

　　내가 뉴본드 스트리트에 갔던 날, 뱅크시가 이번에는 노팅엄의 미용실 벽에다 훌라후프 하는 소녀를 그렸다는 사실을 알았다. 이 작품에서는 쇠락한 도시생활에 대한 보편적인 비판 말고는 거창한 의미를 찾기는 어려웠다. 아마도 뱅크시는 자신이 경매장 밖에서도 잔뼈 굵은 파괴자로서 계속 활동하고 있다는 걸 보여주려 했던 것 같다.

　　하지만 그가 이 세계를 떠나는 건 어려운 노릇이다. 며칠 후 나는 온라인으로 소더비 경매를 참관했다. 코로나19 때문에 경매인은 경매장에 모인 입찰자들이 아닌 스크린을 통해 실시간으로 보고 있는 전 세계의 입찰자들을 상대해야 했다. 한 편의 연극 같은 장면이었다. 경매의 시작을 알린 브리짓 라일리의 작품 한 점을 비롯하여 여섯 점의 작품이 경매 전에 철회되는 바람에 긴장감이 감도는 상황이었다. 그러나 뱅크시의 모네 그림은 아무런 영향도 받지 않았다. 첫 입찰가는 250만 파운드였으며, 런던과 홍콩 사이의 느슨한 입찰 전쟁이 끝나고 결국 경매인이 말한 이 '위대한 영국 수출품'은 750만 파운드에 낙찰되었다. 그림은 고객 대신 입찰에 나섰던 소더비 아시아의 회장 패티 윙에게 돌아갔다.

　　아직도 뱅크시가 예술계 정상에 올랐다는 증거가 필요하다면, 이게 바로 그 증거다. 그리고 그는 스스로에게 했던 조언을 그대로 따랐다. 시장을 뒤집은 것이다. 말하자면 이런 것이다. 그는 갤러리도 없고, 딜러도 없고, 이름도 없고, 여전히 거리에 있고, 늘 그렇듯 아웃사이더이다. 그러나 정상에 올라섰고, 아마도 그걸 좋아하면서 싫어할 것이다. 뱅크시는 자신이 되고 싶지 않다고 말했던 바로 그것, 백만장자의 집을 꾸미는 트로피가 되었다. 뱅크시는 인터넷에서 사고팔린다. 아이러니컬하게도 인터넷은 그가 거리의 무법자로서 경력을 시작할 때 전 세계를 상대하는 갤러리로 삼았던 곳이다.

―― (위)
<훌라후프 소녀*Hula Hooping Girl*>, 뱅크시, 영국 노팅엄, 2020

―― (아래)
<쇼 미 더 모네*Show me the Monet*>, 뱅크시, 2005

출처

최근 몇 년 동안 뱅크시는 인스타그램 계정 @banksy에 자신의 작업을 게시했다. 뱅크시로 추정되던 작품이 이 페이지에 올라오면 뱅크시가 자신의 작업임을 확인해준다. 그는 인스타그램에서 스스로를 '과대평가된 그래피티 아티스트'라고 지칭하겠지만 여전히 거의 1,100만 팔로워를 보유하고 있다. 그는 또한 두 개의 웹사이트를 운영한다. banksy.co.uk에서는 그의 작품을 아주 즐겁게 골라볼 수 있고, pestcontroloffice.com은 주로 작품의 인증 및 크게 성공한 예술가가 직면한 여타 번잡한 문제들을 다룬다.

유튜브 banksyfilm 채널에서 여러 영상을 볼 수 있다. 예전에는 www.picturesonwalls.com을 통해 프린트를 구입할 수 있었지만 지금은 그럴 수 없다.

내가 뱅크시를 자세히 파악하기 위해 가장 많이 들여다본 사이트는 UrbanArtAssociation이다. 모두 검토하자면 많은 시간이 필요할 만큼 엄청난 양의 유용한 정보를 제공하는 이 사이트는 2006년에 뱅크시 포럼의 오리지널 사이트로 설립되었는데, 여전히 아주 유의미하다. www.banksy-prints.com은 뱅크시 프린트의 목록과 가격을 제공하는 유용한 사이트였지만 안타깝게도 2010년 중반부터 기록이 중단되었다. https://hanguppictures.com/artists/banksy/buyers-guide는 위 사이트와 가장 비슷하지만, 이밖에도 시장 가치를 살펴볼 수 있는 몇몇 사이트가 있다. 예전에 나는 '비영리 커뮤니티 리소스'인 http://www.arcadja.com과 http://expressobeans.com/을 이용했으며 아트넷artnet 가격 데이터베이스에도 가입했다.

나는 매일 블로그 Vandalog를 읽었다(http://blog.vandalog.com). 이 블로그는 2008년 R. J. 러시모어가 시작했다. 그는 런던과 자신의 대학이 위치한 필라델피아에서 이 블로그를 운영했다. 2018년까지 계속된 이 블로그는 스트리트 아트 세계에서 벌어지는 일에 대한 매우 훌륭한 기록이었다. Vandalog는 내가 놓칠 뻔한 여러 가지를 알려 주었다. 나는 어느 해 크리스마스에 그 사이트에서 티셔츠 몇 장을 사기도 했다.

웹에서는 모든 게 금방 바뀐다. 뱅크시와 활발하게 접촉했던 이스트코스트의 https://www.woostercollective.com와 웨스트코스트의 melroseandfairfax.blogspot.com 같은 주요 소식통들은 더 이상 운영되지 않는다. 다음 사이트들이 인스타그램에 담기고 다른 웹사이트들을 대신하게 되면서 최근 몇 년 동안 인스타그램은 더욱 중요해졌다.

https://www.instagram.com/nuartfestival; Fifth Wall TV: https://www.instagram.com/fifthwalltv/ Instagrafite: https://www.instagram.com/instagrafite and Chem 'em Down Films: https://www.instagram.com/chopemdownfilms/

예전에 내가 이용했던 몇몇 사이트들도 이제는 인스타그램에 들어 있다.

https://www.instagram.com/juxtapozmag

https://www.instagram.com/arrestedmotion

https://www.instagram.com/hyperallergic

더 넓은 예술계에서 무슨 일이 벌어지는지 파악하기 위해 나는 아트넷에서 하루 두 차례 뉴스레터(newsletter@artnet.com)를 받았다. 또한 『더 아트 뉴스페이퍼The Art Newspaper』도 때때로 매우 유용하다.

───── 뱅크시의 인터뷰

내가 인용했거나 참고한 인터뷰들이다. 이 목록을 작성하면서 나는 뱅크시가 다른 아티스트와 마찬가지로 필요한 경우에는 얼마든지 모습을 드러낸다는 걸 새삼 깨달았다. 일부 기사들은 (대부분 이메일로만 이루어진) 인터뷰 전체를 싣고, 다른 기사들은 그가 보낸 이메일을 인용한다. 대부분은 웹에서 쉽게 찾을 수 있고, 나는 인터넷에서 확인할 수 있는 정확한 레퍼런스만 제공할 것이다. 가짜 뱅크시가 끼어든 경우도 적게나마 있을 수 있지만 나는 이 인터뷰 대부분이 진짜라고 확신한다.

'Banksy goes to Bethlehem', Jan Dalley, *FT Weekend Magazine*, December, 2017

An interview with Banksy about Dismaland, Evan Pricco, *Juxtapoz Magazine*, October 2015

'A tantalising brush with the Rat King', Eleanor Mills, *The Sunday Times*, August 2015

'An interview with Banksy, Street Art culture hero, international man of mystery', Keegan Hamilton, *Village Voice*, October 2013

'Banksy (Yes Banksy) on Thierry, EXIT Skepticism & Documentary Filmmaking as Punk, All These Wonderful Things', A.J. Schnack, http://edendale.typepad.com, 21 December 2010

'Exclusive: Banksy in his own words', Nick Francis, The *Sun*, 4 September 2010. (This is an accurate transcript of the Banksy interview included as one of the extras in Exit Through the Gift Shop, so it is not exactly exclusive, but it is useful.)

Banksy's first Australian interview, Kylie Northover, *The Age*, May 2010

'Banksy Talks Art, Power and Exit Through the Gift Shop', Nancy Miller, *Wired* magazine, April 2010

'Street (il)legal: Q&A with Banksy', David Fear, *Time Out,* New York, April 2010

'Banksy Revealed?', Shelley Leopold, *LA Weekly*, April 2010

'World Exclusive: Banksy', Ossian Ward, *Time Out,* March 2010

'Banksy Woz 'Ere', Eleanor Mills, *The Sunday Times Magazine,* 28 February 2010

'Banksy goes home to shake-up Bristol', Waldemar Januszczak, *The Sunday Times,* June 2009

'Breaking the Banksy', Lee Coan, *Mail on Sunday* Live magazine, June 2008

'Banksy was Here. The invisible man of graffiti art', Lauren Collins, *the New Yorker*, May 2007

'Banksy: The Naked Truth', Interview with Shepard Fairey, *Swindle* magazine, no. 8, Autumn 2006

'Banksy hits the big time', Luke Leitch, *The Times*, September 2006

'Beware it's Banksy', Roger Gastman, *LA Weekly*, September 2006

'Give me Monet, that's what I want', Morgan Falconer, *The Times*, October 2005

'Art Attack', Jeff Howe, *Wired* magazine, August 2005

'Need talent to exhibit in museums? Not this prankster', Randy Kennedy, *New York Times,* March 2005

'British prankster smuggles art into top NY museums', *Reuters*, March 2005

'Something to spray', Simon Hattenstone, *Guardian,* July 2003

'Banksy, graffiti artist', Emma Warren, *The Observer*, 26 May 2002

아래의 인터뷰들은 어반아트 협회 또는 banksy flickr group에서 찾을 수 있으며 일부 인터뷰는 양쪽 사이트에 함께 있다.

'Banksy', *Design is Kinky* magazine, November 2002

'Creative Vandalism', Jim Carey, *Squall* magazine, 30 May 2002

'Banksy and Shok! chatting', *Big Daddy* Magazine, issue 7, 2001

'2001년 스콜Squall이 뱅크시를 인터뷰한 기록'도 있다. 이는 스콜 프로덕션이 제작하여 2001년 8월 채널 포에서 방영한 단편 영화 〈Banksy, Boom or Bust〉에서 나왔을 것이다.

'Painting and Decorating', Si Mitchell, *Level* magazine, June/July 2000

'The Enemy Within', Boyd Hill, *Hip-Hop Connection*, no. 136, April 2000

———— 라디오와 텔레비전 방송

베들레헴의 산타 게토와 관련한 인터뷰, Paul Wood, BBC Radio *4 PM*, Christmas 2007

『월 앤 피스』 출간 당시 인터뷰, Zina Saro-Wiwa, *The Culture Show*, November 2005

뉴욕 미술관 습격 당시 인터뷰, Michele Norris, NPR, March 2005

──────── 뱅크시의 깜짝 등장

'Banksy reveals that Reading Prison graffiti is his – with a little help from Bob Ross', José da Silva,
The Art Newspaper, March 2021

'What Banksy has been up to during the pandemic to keep us smiling', Oscar Dayus, *Bristol Post*, March 2021

'Banksy graffiti removed by London Underground cleaners – but TFL invites artist to make new work in
"suitable location"', José da Silva, *The Art Newspaper*, July 2020

'A Wooster Exclusive: Banksy Hits New York's Most Famous Museums', www.wooster.collective.com, March 2005

'Graffiti artist cuts out middle man to get his work hanging in the Tate', Steven Morris, *Guardian*, October 2003

'Street artist Banksy dons disguise to install his picture on gallery wall', Arifa Akbar, *Independent*,
18 October 2003

──────── 로보

'Mystery over graffiti artist King Robbo's death as coroner delivers open verdict', *Islington Tribune*, December
2014

Graffiti Wars, Channel 4, 14 August 2011 (see also 'Banksy accuses Channel 4 film of distortion over
"war of the walls" '. Dalya Alberge, *Guardian*, September 2011)

'The gloves are off: Graffiti legend King Robbo has resurfaced to settle a score with Banksy', Matilda Battersby,
Independent, April 2011

'Banksy graffiti feud given a fresh coat', Alexandra Topping, *Guardian*, April 2010

'A game of tag breaks out between London's graffiti elite', Gabriele Steinhauser, *The Wall Street Journal*, March 2010

'Banksy's rival King Robbo sprays the final word in street art feud', Fiona Hamilton, *The Times*, December 2009

──────── 브리스틀 쇼

'Bristol Museum sold unauthorised Banksy angel prints', bbc.co.uk, January 2018

'Banksy charged Bristol Museum £1, contract papers reveal', www.culture24.org.uk, August 2009

'Banksy vs Bristol Museum', review, http://martinworster.wordpress.com, July 2009

'Banksy takes over the Bristol City Museum', Waldemar Januszczak, *The Sunday Times*, June 2009

'Banksy: The graffitist goes straight', Tim Adams, *The Observer*, 14 June 2009

'Banksy comes home for Bristol show', www.thisisbristol.co.uk, 12 June 2009

Banksy Souvenir Supplement, *Bristol Evening Post*, September 2009

Bristol City Council graffiti policy can be found at: http://www.bristol.gov.uk

──────── 디즈멀랜드

'In Dismaland, Banksy has created something truly depressing', Jonathan Jones, *Guardian*, August, 2015

'Dismaland Is Not Interesting and Neither Is Banksy', Shailee Koranne, *HuffPost, Canada*, August 2015

'Banksy: the master of middle-class misanthropy', Brendan O'Neill, *Spiked*, August 2015

'Welcome to Dismaland', Waldemar Januszczak, *The Sunday Times*, August, 2015

'There is no vision here. Street artist Banksy is selling a grim hypocrisy', John Robson, *The National Post*, September 2015

'Banksy and the problem with sarcastic art', Dan Brooks, *the New York Times*, September 2015

'Slouching Towards Banksy's Dismaland', R.J. Rushmore, *Hyperallergic*, September 2015

'Hosting Banksy's Dismaland put Weston-super-Mare on the map', Mike Jackson, *LGC Idea Exchange*, November 2015

'Tustin art teacher contributes to Banksy's Dismaland', Joseph Pimentel, *Orange County Register*, September 2015

'Minnesota Artist Talks Being In Banksy's "Dismaland"', Jonathon Sharp, *CBSN Minnesota*, September 2015

────── 중동

'The Ambivalent Victory of "Banksy's Boat"', Rob Sharp, *ArtReview*, September 2020

'Banksy funds refugee rescue boat operating in Mediterranean', Lorenzo Tondo, Maurice Stierl, *Guardian*, August 2020

'Banksy's new art hotel offers rooms with a view', Mary Pelletier, *Apollo Magazine*, March 2017

'Inside Banksy's West Bank Hotel', Neri Zilber, *Daily Beast*, April 2017

'The Walled Off Hotel: The struggle for decolonisation', Jamil Khader, *Aljazeera*, March 2017

'A Visit to Banksy's New Hotel in Bethlehem', MTL+ Collective, *Hyperallergic*, March 2017

'Gaza police seize Banksy artwork amid ownership row', Nidal Al-Mughrabi, *BBC*, April 2015

The Banksy and Idris Elba video, (March 2014) can be found at #WithSyria on YouTube

'Banksy Finds a Canvas and a New Fan Base in Gaza's Ruins', Majd Al Waheidi & Isabel Kershner, *New York Times*, April 2015

뱅크시가 그린 벽화에 대해 중동에서 제작된 흥미로운 영화도 있는데, 뱅크시에게는 좀 불공평해 보인다. https://sofrep.com/news/watch-banksys-artwork-has-opposite-effect-in-palestine/

'Art attack'. Peter Kennard, http://www.newstatesman.com, 17 July 2008

'Santa's Ghetto Bethlehem', www.tristanmanco.com, 1 January 2008

────── 스티브 라자리데스

'Banksy's Former Agent Is Opening an Edgy Curiosities Shop to Sell Artists' Editions and Items From His Very Strange Personal Collection', Naomi Rea, *Artnet*, September 2020. (His shop can be found at lazemporium.com)

'"We were lawless!" Banksy's photographer reveals their scams and scrapes', Stuart Jeffries, *Guardian*, 17 December 2019

'Banksy's former agent quits gallery world citing snobbery and the death of subculture', Anny Shaw, *The Art Newspaper*, September 2019

'Toronto's massive Banksy show misses the point', Murray Whyte, *Toronto Star*, June 2018

'Street art dealer Steve Lazarides to open gallery in Mayfair with Wissam Al Mana', Anny Shaw,

The Art Newspaper November 2017

Steve Lazarides interview, Susie Mesure, *Independent*, March 2016

Banksy The Unauthorised Retrospective, curated by Steve Lazarides, Sothebys June - July 2014

'Urban Renewal', Andrew Child, *Financial Times*, January 2011

'Steve Lazarides: Tunnel visions', Alice Jones, *Independent*, 12 October 2010

'Banksy's Ex-Gallerist talks about their breakup, Depictions of Hell', Susan Michals, *Vanity Fair Daily*, 11 October 2010

'On the run with London's bad-boy gallerist', Michael Slenske, www.artinfo.com, 1 October 2010

'Steve Lazarides: Graffiti's Uber-dealer', Luke Leitch, *The Times*, 11 July 2009

'Keeping it real', Alice O'Keefe, *New Statesman*, October 2008

'The Banksy Manager', Charlotte Eager, *ES magazine*, November 2007

'A shop window for outsiders', Alastair Sooke, *Daily Telegraph*, August 2007

——— 사라진 벽들

'Banksy mural removed from Nottingham wall and sold to Essex gallery', Jessica Murray, *Guardian*, February 2021

'The investigation that led police to stolen Banksy in Italy', *AFP*, August 2020

'Port Talbot Banksy mural: Artwork arrives at new home', Will Fyfe, *BBC Wales News*, May 2019

'Street artist Ron English vowed to whitewash a $730,000 Banksy mural. Then things got even weirder', Jessica Gelt, *Los Angeles Times*, December 2018

'Lost Banksy Spy Booth mural 'not saveable' says council', *BBC News,* November 2016

'Art: Questions of ownership – Banksy in Folkestone', Becky Shaw, *Lexology.com*, RICS April 2016

'The Fight Over Graffiti: Banksy in Detroit', Eric Trickey, *Belt Magazine*, October 2015

The Banksy Bugle, April 2014.

'Folkestone Banksy, *Art Buff*, removed from Payers Park and sold amid protests', Matt Leclere, kentonline, November 2014

'The Story Behind One of the Only Illegal Pieces Banksy Ever Authenticated', Bucky Turco & Andy Cush, animalnewyork, May 2014

'Off the Street, Onto the Auction Block', Scott Reyburn, *New York Times,* May 2014

'Banksy has proved bankable in Beverly Hills', Mike Boehm, *Los Angeles Times* December 2013,

'Banksy raid. The fate of a painting on a shop wall is dividing the art world', Justin Sutcliffe and Francesca Angelini, *The Sunday Times,* May 2013

'Borough Searches for Missing Boy, Last Seen on Wall, Sarah Lyall', *New York Times*, February 2013

'Stealing Banksy? Meet the man who takes the street art off the street', Etan Smallman, *The New Statesman*, April 2014

'Controversial US auction of Banksy mural is halted just moments before sale begins', Richard Luscombe, *The Observer*, February, 2014

'555 Gallery gets OK to display Banksy mural', Mark Stryker, *Detroit Free Press* September 2011

'Galleries defend controversial Banksy show', Rachel Corbett, http://www.artnet.com/magazineus/news/ corbett/keszler-gallery-on-banksy-controversy-9-1-11.asp, 31 August 2011

'Banksy fans decry removal of street art works from Palestine', http://www.artnet.com/magazineus/news/ artnetnews/banksy-palestinian-works.asp, 2011.08.30. (뱅크시의 그림이 담긴 벽이 베들레헴에서 런던을 거쳐 뉴욕으로 운반되는 과정에 대한 영화를 케슬러 갤러리가 2011년 8월 유튜브에 올렸다. 다음 참조: Banksy Keszler.mov.)

디트로이트에 뱅크시가 그린 그림을 '구출'했어야 했는지에 대한 열띤 토론은 여기에 실려 있다. http://www.detroitfunk. com

'Did Banksy's latest work bring misery to a homeless man?', Guy Adams, *Independent*

'Remove art from its architectural context, and what's left?', Christopher Hawthorne, *Los Angeles Times* March 2011

'Graffiti artist Banksy leaves mark on Detroit and ignites firestorm', Mark Stryker, *Detroit Free Press*, 15 May 2010

'Banksy's Wall', *Channel 4 News*, February 2010. A nine-minute film about the wall in Croydon. This can be found on various different sites. I used http://www.artisan-pictures.co.uk/and then clicked on films.

'Entire Banksy mural removed by Croydon-Beddington wall's owner', Leanne Fender, http://www.suttonguardian.co.uk, 11 November 2009

'Banksy's art found on farm's barn wall', Charles Heslett, http://www.yorkshireeveningpost.co.uk, 3 October 2008

'Vermin on the loose', Simon Todd, www.artnet.com, September 2008

'All the way to the Banksy. A piece of art made by Banksy for the *Observer's Music Monthly* could fetch a tidy sum this week', Caspar Llewellyn Smith, *The Observer*, 22 June 2008

'Victim of the Great Banksy Robbery', Rashid Razaq and Esther Walker, http://www.thisislondon.co.uk, 8 March 2007

——— 국내총생산

The shop - sold out but still online: https://shop.grossdomesticproduct.com

'Banksy (and His Lawyer) Explain Why Fakes Have Forced the Artist to Go Into E-Commerce and Sharpen His Art', Sarah Cascone, Artnet news, October 2019.

'Banksy launches homewares shop in dispute over trademark', Lanre Bakare, *Guardian*, October 2019

'Copyright is for losers, trade marks are for Banksy – the Banksy trade mark case explained', Sharon Kirby, *UDL Intellectual Property*, October 2019

'Banksy brands under threat after elusive graffiti artist loses trademark legal dispute', Enrico Bonadio, *The Conversation,* October 2019

'Gross Domestic Failure - Banksy trademark portfolio "at risk" after registration ruled invalid', Tim Lince, *World Trademark Review*, September 2020

——— 보이나

'How Banksy bailed out Russian graffiti artists Voina', Lucy Ash, www.bbc.co.uk, March 2011

'Banksy supports Voina, controversial Russian art group', Lucy Ash, www.bbc.co.uk, December 2010

'Banksy pledges cash to Russian art "hooligans"', Tom Parfitt, *Guardian*, December 2010

─────── 선물 가게를 지나야 출구

'Ron English Revelations', Jim Vorel, *Herald & Review*, August 2011

'Getting at the truth of *Exit Through the Gift Shop*', Jason Felch, *Los Angeles Times*, February 2011.02. 이 인터뷰는 내가 읽은 미스터 브레인워시의 인터뷰 중 가장 길고 자세하다. 이 영화의 제작자인 제이미 드크루즈와 에디터 크리스 킹의 40분짜리 인터뷰를 www.viddler.com에서 찾았지만 지금은 찾기 어렵다.

'Hyping the "Gift Shop"', Eric Kohn, www.indiewire.com, November 2010

'Banksy docu marketers let auds help out', Caroline Ryder, www.variety.com, June 2010

'Thierry Guetta is real', Alex Jablonski, http://sparrowsongs.wordpress.com, April 2010

'Banksy movie boasts strong opening numbers in non-traditional release', Peter Knegt, www.indiewire.com, April 2010. 또한 같은 작가가 같은 웹사이트에 쓴 다른 글도 있다. 'Exit strategy: Bringing Banksy to the Masses', 2010.04.07.

'Is Banksy's Mr Brainwash an Art-World Borat?', Logan Hill, *New York Magazine*, April 2010

'Riddle? Yes. Enigma? Sure. Documentary?', Melena Ryzik, *New York Times*, April 2010

'*Exit Through the Gift Shop*: The enigma known as Banksy', Steven Zeitchik, *Los Angeles Times*, March 2010

'The latest Banksy Hoax? A real artist', Tom Shone, *The Times*, February 2010

'Brainwashed', Andrew Russeth, www.artinfo.com, February 2010

'Shepard Fairey speaks at Bonhams and Butterfields Panel', 2008.11.05. 이 토론의 다른 부분을 유튜브에서 찾을 수 있다. 10분 10초짜리 영상의 중간쯤에서 페어리가 미스터 브레인워시에 대해 말한다.

'Featured Artist - Mr Brainwash', www.neublack.com, 2008.06. 미스터 브레인워시와의 짧은 인터뷰, 전시 사진들, 그리고 그의 예술에 대한 길고 흥미로운 토론이 이어졌다.

─────── 《바깥이 안보다 더 낫다》 프로젝트

His New York trip is covered very rapidly on *banksyfilm* on YouTube

'The Banksy bargain that changed a Taranaki couple's lives', Jamie Morton, *New Zealand Herald*, November 2017

'Dismaland's a hit, but how are Banksy's New York works holding up?', Scott Christian, *Guardian*, September 2015

'Graffiti Artists Turn on Banksy: The Rise of Art Hate', Anthony Haden Guest, *The Daily Beast*, August 2014

'Why Is Everyone Fucking Up Banksy's NYC Work? America's Top Vandals Explain', Bucky Turco, *animalnewyork. com*, September 2013

'I'm the Accidental Owner of a Banksy', Cara Tabachnick, *New York Magazine*, October 2013

'Getting "Banksied" Comes With A Price – And Maybe A Paycheck', *NPR* October 23, 2013

'Banksy Balloon Being Processed As "Arrest Evidence"', Lauren Evans, *Gothamist*, November 2013

'The fates of Banksy's Big Apple artworks', Reuven Fenton and Natalie O'Neill, *New York Post*, November 2013

'Jerry Saltz Ranks Banksy's New York City (So-Called) Artistic Works', Vulture.com, October 2013

'Outsider Art Heads Indoors', Brian Chidester , *The American Prospect*, November 2013

'The Vilification of Banksy's Success', Tiernan Morgan, *Hyperallergic*, December 2013

——— 경매

'Banksy's *Game Changer* sells for record £16.7m in aid of charities supporting the NHS', Anna Brady, *The Art Newspaper*, March 2021

Show me the Monet, Sotheby's Auction Preview, advertising magazine within The Financial Times, October 2020

'Revealed: sellers of £7.6m Banksy were London collectors who provided venue for artist's 2005 "Crude Oils" exhibition', Anny Shaw, *The Art Newspaper*, October 2020

'Has Banksy Monkeyed Around With His Parliament of Chimps?', Scott Reyburn, *New York Times*, September 2019

'How Does Banksy Make Money?', Loney Abrams, *Artspace*, March 2018

'Will Gompertz on Banksy's shredded *Love is in the Bin*', bbc.co.uk, October 2018

'Why putting £1m through the shredder is Banksy's greatest work', Jonathan Jones, *Guardian*, October 2018

'The Anarchy, Piety and Celebrity of Banksy's Auto-Destructive Prank', Darran Anderson, frieze.com, October 2018

'Latest Banksy Artwork "*Love is in the Bin*" Created Live at Auction', *Sotheby's*, October, 2018

메이슨 스톰의 작업은 인스타그램에서 볼 수 있다. https://www.instagram.com/masonstormgenius

——— 로스앤젤레스 현대미술관

'Radical graffiti chic', Heather MacDonald, http://www.city-journal.org/2011/21_2_vandalism.html, Spring 2011

'A risk-taker's debut', Guy Trebay, *New York Times*, 22 April 2011

'Art in the Streets', review, Mat Gleason, http://coagula.com, 15 April 2011

'Street art at Moca', Shelley Leopold, http://www.laweekly.com, 7 April 2011

'Tag He's It', Steffie Nelson, *New York Times*, 11 March 2011

——— 리뷰/비평

'Is Banksy William Hogarth's Successor?', Edward Lucie-Smith, *Artlyst*, December 2020

'Have a Banksy Christmas: his Birmingham reindeer are an artistic miracle', Jonathan Jones, *Guardian*, December 2019

'New Banksy? Whatever. Graffiti is just a tame in-joke for Guardian readers', Jonathan Jones, *Guardian*, April 2014

'Banksy: The Room in the Elephant - review - Who owns the story?', Lyn Gardner, *Guardian*, April 2014

'This "national treasure" is laughing all the way to the Banksy', Jonathan Jones, *Guardian*, June 2013

'Banksy: overrated purveyor of art-lite', Jonathan Jones, *Guardian*, February 2013.

'The Rise of Banksy', *Harvard Political Review*, December 2013

'The death of Banksy'. http://blog.vandalog.com/2011/01/the-death-of-banksy/. An interesting discussion on whether, given Banksy's anonymity, his art could continue without him.

'The strengths and limitations of Banksy's "guerrilla" art', Paul Mitchell, www.wsws.org, 10 September 2009

'Should Banksy be nominated for the Turner prize?', Jonathan Jones, *Guardian*, April 2009

'Banksy's ideas have the value of a joke', Matthew Collings,*The Times,* January 2008

'Banksy's Progress', Waldemar Januszczak, *The Sunday Times*, http://thetimes.co.uk, 11 March 2007

'Best of British', Jonathan Jones, *Guardian*, 5 July 2007

'Why all the fuss over Banksy?', Jonathan Jones, *Guardian*, March 2007

'When graffiti crosses that fine line', Charles Schultz, http://whitehotmagazine.com, March 2007

'The Banksy Effect', Marc Schiller, www.woostercollective.com, 13 February 2007

 Followed by 'Marc Schiller on Commerce', www.papermag.com, 10 October 2008

'Supposing - subversive genius Banksy is actually rubbish', Charlie Brooker, *Guardian*, 22 September 2006

'Art: Who's afraid of the big bad guy? Is art vandal Banksy mellowing with age?', Waldemar Januszczak, *The Sunday Times*, 23 October 2005

─────── 미술 일반

'Banksy: what happens when someone vandalises graffiti - and who owns it anyway?', Mark Thomas and Samantha Pegg, *The Conversation*, February 2020

'Banksy voted the UK's favourite artist of all time in new poll', Zoe Paskett, *Evening Standard*, July 2019

'How Graffiti Became Gentrified', Daisy Alioto, *The New Republic*, June 2019

'How London's Graffiti Writers Survived a Police Crackdown', Charles Graham-Dixon, *Vice.Com*, December 2017

'The problem with authenticating Warhol', Charlotte Burns, *The Art Newspaper*, November 2011

'Off the Wall. Graffiti has made the transition from vandalism to fashionable art, but how did the street become domesticated', Victoria Maw, *Financial Times*, July 2011

'I'm proud to be a Twombly cultist', John Waters, *The Times*, July 2011

'Graffiti of the Gods. Amid the squiggles Cy Twombly, who died this week, created profound art', Rachel Campbell-Johnston, *The Times*, July 2011

'Beyond Graffiti. A new generation is making street art that is conceptual, abstract, and even sculptural in nature', Carolina A. Miranda, www.artnews.com, January 2011

'The Thing is Dave, Giving is an art. But not that sort of art', Catherine Bennett, *The Observer*, July 2010

'It was a stunning work of art - so why is the Wall hanging in a Las Vegas loo?', Germaine Greer, *Guardian*, February 2010

'Top of the Pops. Did Andy Warhol change everything?', *the New Yorker*, January 2010

'All that glitters is not sold in this glimmering world', Rachel Campbell-Johnston, *The Times*, December 2009

'The medium is the market', Hal Foster, *London Review of Books*, October 2008

'How the Tate got streetwise', Alice Fisher, *The Observer*, May 2008

─────── 가격

'Market Growth in Numbers, The Banksy Report 2020–2021', *myartbroker*.com

'When the bottom fell out of the market', Charlotte Higgins, *Guardian*, October 2009

'Quick Fix. Laughing all the way to the Banksy', *The Economist*, November 2008

─────── 가짜 뱅크시

'Suspended sentence for two men who sold fake Banksy prints', http://cms.met.police.uk, 1 July 2010

'Croydon Banksy forger avoids jail term for selling fake prints', Mike Didymus, www.croydonguardian.co.uk, July 2010

'Revealed: the ebay Banksy print fraud', William Oliver and Cristina Ruiz, *The Art Newspaper*, September 2007

'Knitting and crocheting "Wool Britannia"', Maddy Costa, *Guardian*, October 2010. Interview with street crochet artist

'Olek, showing just how dedicated she is to her work', http://www.streetartnews. net/2010_12_01_archive. html, December 2010.

─────── 갤러리

크라우치 엔드의 젤러스 갤러리에 있는 성실한 프린트 제작자 매튜 리치에게 감사드린다. 그는 오후 내내 스크린 프린팅이 어떻게 이루어지는지를 내게 친절하게 보여주었다. www.jealousgallery.com. 내가 이 책을 위한 조사를 처음 시작했을 때 데이비드 새뮤얼은 리크 스트리트를 비롯한 여러 곳을 내게 안내했다. 그의 온라인 갤러리가 있다. www.rarekindlondon. com

다음은 어떤 식으로든 도움이 된 다른 갤러리들이다. www.lazinc.com / www.andipa.com / www.bankrobberlondon. com / www.nellyduff.com / www.pureevil.eu / www.taoigallery.com / www.visitmima.com / www. weaponofchoicegallery.co.uk / www.blackratprojects.com

─────── 기타

'Case Review of the 5Pointz Appeal', Louise Carron, *Center for Art Law*, March 2020

'When can we stop wondering what Banksy looks like?', Adam Clark Estes, www.salon.com, March 2011

'Fashion's most wanted - Mrs Jones interview'. Christina Lindsay, http://fashionsmostwanted.blogspot.com/ 2010/09/fashions-most-wanted-mrs-jones.html, September 2010

'Want to be famous? Then better stay anonymous', Philip Hensher, *Daily Telegraph*, August 2010

블레크 르 라가 뱅크시에 대해 좀 더 비판적으로 언급한 인터뷰는 샌프란시스코 아트 웹사이트에 실려 있다. http://www. fecalface.com/SF/index. php?id=1056&option=com_content &task=view

잉키와의 인터뷰. Roly Henry, www.kmag.co.uk, 2010.07.

Interview with Inkie. Roly Henry, www.kmag.co.uk, July 2010

'On the Foundry: Not all art is meant to last for ever', Nosheen Iqbal, *Guardian*, February 2010

'Banksy and a tunnel vision', Louise Jury, thisislondon.co.uk, May 2008

미국에서 뱅크시의 프린트를 만드는 이가 데드라인을 지키려는 뱅크시의 계획 때문에 다소 어려움을 겪는 짧은 영상은 여기에서 볼 수 있다. http://printingbanksy.com

칼튼 암스 호텔의 총지배인 존 오그렌과의 인터뷰는 www.nypress.com에서 확인할 수 있다.

'Tag we"re it', Geoff Edgers, *Boston Globe*, 2010.05, 뱅크시에 대한 보스턴의 반응, 그리고 뱅크시가 조수를 쓴다는 셰퍼드 페어리의 발언을 다루었다.

"Spray it loud", Dom Phillips, Venue magazine, 1990.05. 바턴힐에서의 초기 활동에 대한 인터뷰

뱅크시를 위해 일했던 조각가의 웹사이트는 이 곳이다. http://www.charliebecker.net/site/c ategory/news

그날 늦게 나는 그래피티의 더 강렬한 측면을 보여주는 이 사이트를 추천받았다. http://hurtyoubad.com

뱅크시의 의뢰를 받아 뉴욕에서 네 개의 대형 광고판을 그린 회사의 웹사이트는 이곳이다. http://colossalmedia.com/case-studies/banksy

뱅크시 전시회가 브리스틀에 미친 영향에 대한 수치들은 '데스티네이션 브리스틀(http://visitbristol.co.uk/site/destination-bristol)'에서 제공했다.

'No Evil in Bristol'은 http://www.youtube.com/watch?v=02Mqeqg4guc에서 볼 수 있다.

──── 이미지 크레딧

이 책에 실린 작품들을 사용할 수 있도록 허락해준 기관, 사진 라이브러리, 예술가, 갤러리, 사진가 들에게 감사드린다. 저작권자를 찾기 위해 최대한 노력을 기울였지만 의도치 않게 누락된 경우 연락이 닿는 대로 필요한 조치를 취할 것이다.

10 Dan De Kleined/Alamy Stock Photo; 16 © Peter Kennard; 21 Anthony Jones/Getty Images; 24 Trinity Mirror/Mirrorpix/Alamy Stock Photo; 25 Matt Cardy/Stringer/ Getty Images; 26-7 Courtesy of Neil Clark; 32 Richard Wayman/Alamy Stock Photo; 35 Evening Standard/ Hulton Archive/Getty Images; 36(위) Will Ellsworth-Jones; 36(아래) Ferne Arfin/Alamy Stock Photo; 41 © David Samuel; 42 Nicholas Bailey/Rex Features; 44 Keith Mayhew/SOPA Images/LightRocket/Getty Images; 47-9 Louis Berk; 54 CBW/Alamy Stock Photo; 55 Andrew Drysdale/Rex Features; 131 Jamie Carstairs/Alamy Stock Photo; 60 Andrew Lloyd/Alamy Stock Photo; 64 ArtAngel/Alamy Stock Photo; 65(아래) Pete Maginnis; 69 Adrian Sherratt/Alamy Stock Photo; 75 lynchpics/Alamy Stock Photo; 78 DAVID BARRETT/Alamy Stock Photo; 81 © Guardian News & Media Ltd 2003, photographer Claudia Janke; 86(위) Louis Berk/Alamy Stock Photo; 86(아래) Matt Cardy/Getty Images; 88-9 Albanpix/Rex Features; 94(위) Barry Lewis/Alamy Stock Photo; 95 Ferdaus Shamim/WireImage/Getty Images; 97 Sotheby's; 98 Ray Tang/Rex Features; 108 Rebecca Sapp/WireImage; 176 imageBROKER/Alamy Stock Photo; 104 Steve Maisey/Avaon; 110 Zak Hussein/Corbis via Getty Images; 114 Dima Gavrysh/Rex Features; 117 Kathy deWitt/Alamy Stock Photo; 118 Adrian Sherratt/Alamy Stock Photo; 119 kara rainey/Alamy Stock Photo; 121(위) Matt Cardy/Getty Images; 121(아래) Adrian Sherratt/Alamy Stock Photo; 122 Matt Cardy/Getty Images; 124(위) Anwar Hussein/PA Images; 124(아래) Barry Batchelor/PA Wire; 129 Matthew Horwood/ Getty Images; 132-3 Andrew Lloyd/Alamy Stock Photo; 137 David Hutt/Alamy Stock Photo; 141 Eddie Gerald/ Alamy Stock Photo; 142-3 PHILIPPE HUGUEN/AFP via Getty Images; 144(위) imageBROKER/Shutterstock; 144(아래) Kristian Buus/Getty Images; 147 Nick Moore/Alamy Stock Photo; 148(위) Sameh Rahmi/Avalon; 148(아래) Luay Sababa/ Avalon; 151(위) Gordon Hulmes Art/Alamy Stock Photo; 151(아래) Michael Thomas/Alamy Stock Photo; 159 mark phillips/Alamy Stock Photo; 160(위) PA Images/Alamy Stock Photo; 160(아래) Tom Nicholson/Shutterstock; 167, 표지 Avalon; 164 Richard Milnes/Alamy Stock Photo; 170 Courtesy of Colossal Media; 180 Gavin Rodgers/ Alamy Stock Photo; 181 Jason LaVeris/Getty Images; 182 JCB-Images/Alamy Stock Photo; 187 Kathy deWitt/ Alamy Stock Photo; 191 PA Images/Alamy Stock Photo; 193 Paul Hartnett/Avalon; 195 Dan De Kleined/Alamy Stock Photo; 198 stefano baldini/Alamy Stock Photo; 200 Andrew Lloyd/Alamy Stock Photo; 190 Sebastian Kunigkeit/ DPA Picture Alliance/Avalon; 204 SHAUN CURRY/Getty Images; 208-9 Guy Bell/Alamy Stock Photo; 212 Leon Neal/Getty Images; 213 Simon Woodcock/Alamy Stock Photo; 216 MIGUEL MEDINA/Getty Images; 222-3 Jason Richardson/Alamy Stock Photo; 224(아래) PA Images/Alamy Stock Photo; 224(위) BasPhoto/Alamy Stock Photo; 231(위) The Photolibrary Wales/Alamy Stock Photo; 231(아래) PA Images/Alamy Stock Photo; 232 AlamyCelebrity/ Alamy Stock Photo; 234 Nils Jorgensen/Shutterstock; 237 dpa picture alliance/Alamy Stock Photo; 242 PA Images/Alamy Stock Photo; 244-8 Guy Bell/Alamy Stock Photo; 250(아래) Malcolm Park/Alamy Stock Photo; 250(위) REUTERS/Alamy Stock Photo

참고문헌

――― 책

Banksy. *Banging Your Head Against a Brick Wall*. Banksy, 2001.

Banksy. *Existencilism: Weapons of Mass Destruction*. Banksy, 2002.

Banksy. *Cut It Out*. Banksy, 2004.

Banksy. *Wall and Piece*. Century, 2005.

Baxter. *Tony Stealing Banksy*. Sincura Arts, 2018.

Blackshaw, Ric and Farrelly, Liz. *Scrawl: Dirty Graphics and Strange Characters*. Booth-Clibborn Editions, 1999.

Bloom, Paul. *How Pleasure Works*. The Bodley Head, 2010.

Braun, Felix. *Children of the Can: 25 years of Bristol Graffiti*. Tangent Books, 2008.

Bull, Martin. *Banksy Locations and Tours*. Shellshock Publishing: 3rd edition, 2008.

Bull, Martin. *Banksy Locations (And a Tour), Vol. 2*. Shellshock Publishing, 2010.

Cooper, Martha and Chalfant, Henry. *Subway Art, 25th Anniversary Edition*. Thames & Hudson, 2009.

Cresswell, Tim. *In Place, Out of Place: Geography, Ideology and Transgression*. University of Minnesota Press, 1994.

Debord, Guy. *Society of the Spectacle*. Editions Buchet-Chastel, 1967; English edition, Black & Red, 1970, reprinted 2010.

Forsyth, Freddie. ed.; Robson-Scott, Will, photographer. *Crack & Shine*. FFF London, 2009.

Huber, Joerg. *Paris Graffiti*. Thames & Hudson, 1986.

KET. *Planet Banksy The man, his work and the movement he inspired*. Michael O'Mara Books Limited, 2014.

Lazarides, Steve. *Outsiders: Art by People*. Century, 2008.

Lazarides, Steve. *Hell's Half Acre*. Lazarides, 2010.

Lazarides, Steve. *Banksy Captured*. Lazarides Photography, 2019.

Lazarides, Steve. *Banksy Captured Volume 2*. Lazarides Photography, 2020.

Mailer, Norman; Naar, Jon, photographer. *The Faith of Graffiti*. It Books (HarperCollins), 1974; new edition, 2009.

Manco, Tristan. *Stencil Graffiti*. Thames & Hudson, 2002, reprinted 2006.

Manco, Tristan. *Street Sketchbook*. Thames & Hudson, 2007, reprinted 2009.

Marcus, Greil. *Lipstick Traces: a Secret History of the Twentieth Century*. Faber and Faber, 2001.

Mock, Ray. *Banksy In New York*. Carnage NYC, 2014.

Nguyen, Patrick and Mackenzie, Stuart. *Beyond the Street: The 100 Leading Figures in Urban Art*. Gestalten, 2010.

Parry, William. *Against the Wall: the Art of Resistance in Palestine*. Pluto Press, 2010.

Potter, Patrick. *Banksy You Are an Acceptable Level of Threat and if You Were Not You Would Know About It*. Carpet Bombing Culture, 2020.

Scherman, Tony and Dalton, David. *POP: the Genius of Andy Warhol*. Harper Collins, 2009.

Snyder, Gregory J. *Graffiti Lives*. New York University Press, 2009.

Swoon. *Swoon* (graffiti artist). Abrams, 2010.

Thompson, Don. *The $12 Million Stuffed Shark*. Aurum Press, 2008.

Walde, Claudia. *Street Fonts*. Thames & Hudson, 2011.

Walsh, Michael. *Graffito. North Atlantic Press*, 1996.

Wolfe, Tom. *The Painted Word*. Picador, 2008.

Wright, Steve. *Banksy's Bristol Home Sweet Home: the Unofficial Guide*. Tangent Books, 2009.

Wright, Steve & Jones, Richard. *Banksy's Bristol Home Sweet Home*. Tangent Books 2016.

──────── **정기 간행물 및 에세이**

Henry, Rolland. 'Eine'. *Very Nearly Almost* magazine, issue 13, 2010.

Braun, Felix. 'Jody: Dark Space'. *Weapon of Choice* magazine, issue 5, Spring 2010.

Cockroft, James. 'Street Art and the Splasher: Assimilation and Resistance in Advanced Capitalism'. MA thesis, Stony Brook University, Stony Brook, New York, 2008. http://www.jamescockroft.com/graffiti/street_art.html

Hartley, Liane. 'Written in Stone: Territoriality, Identity and Vandalism in Cardiff 's Urban Graffiti'. BA thesis, Oxford University, 1999.

──────── **영화**

Banksy. *Exit Through the Gift Shop*. DVD, Paranoid Pictures, September 2010.

감사의 말

먼저 내 아내 바바라에게 감사한다. 병원에 오래 입원한 데다 퇴원해서도 온갖 고통을 겪었지만, 그녀는 자신이 겪은 어떤 시련과 고난도 이 책의 집필을 막지 못하도록 결연했다. 때때로 병원에서 그녀는 내가 자신을 보러 오기 전에 충분히 글을 썼는지를 그녀의 훨씬 더 급박한 문제들보다 더 걱정했다. 절망적인 시기에, 특히 뱅크시를 둘러싸고 있는 침묵의 벽을 통과하는 것이 불가능해 보였고 내가 이 책을 끝낼 수 있을지 의심스러웠던 초기에, 나는 절대로 그녀를 실망시킬 수 없다고 스스로에게 다짐했다. 그녀는 원고를 읽고 그녀 자신의 표현으로 원고를 즐기기 위해 살아 있었지만, 이 책의 출간을 보지는 못했다.

다음으로 이 책을 출발시킨 아이디어를 제공한 오럼 프레스의 전 발행인 그레이엄 코스터에게 감사의 말을 전한다. 그는 내가 이 책을 진전시키도록 도와주었고, 온갖 우여곡절을 겪으면서 의지할 수 있는 든든한 버팀목이었다.

이밖에도 나를 여러 모로 도와주었지만 내가 이름을 언급하는 건 달가워하지 않을 사람들이 몇몇 있다. 뱅크시의 신성한 서클에서 쫓겨날 것이기 때문이다. 그러나 내가 자신들을 가리킨다는 걸 알 그들에게 깊이 감사드린다. 그리고 나를 도와주고 이 책에 이름이 언급된 모든 이들에게도 감사한다.

나를 그래피티의 세계로 이끌어 주신 세 분에게 감사드린다. 첫 번째, 니코 예이츠는 스피코Spico라는 이름으로 활동하는 젊은 그래피티 아티스트인데, 어느 날 아침 뎃퍼드의 카페에서 아침식사를 하면서 내게 그래피티에 대해 자세히 가르쳐 주었다. 또한, 그와 마찬가지로 수고롭게도 런던과 브리스틀의 거리에서 내게 그래피티에 대해 가르쳐준 데이비드 새뮤얼과 존 네이션에게도 감사드린다.

새로운 출판사인 프랜시스 링컨의 필립 쿠퍼에게 감사드린다. 코로나 바이러스 때문에 우리는 그의 사무실 문 앞에서 딱 한 번 만났다. 그럼에도 불구하고 그는 이 책을 작업하면서 나를 이끌어 주었다. 일이 잘 안 풀릴 때 중요한 조언을 해주고 원고의 첫 번째 편집을 해준 돈 베리에게 언제나처럼 감사를 전하고 싶다. 덕분에 책은 좋은 방향으로 바뀌었다. 버니 앙고파, 드루실라 베이퍼스, 믹 브라운, 제시미 칼킨, 게리 코크런, 존 코넬, 캐롤린 엘리스 존스, 데이비드 갤러웨이, 게일 그레그, 캐시 자일스, 조너선 자일스, 헨리 그리브스, 닉 그리브스, 로리와 마이클 맥휴, 비키 리드, 먼 파머 스미스, 프란체스카 라이언, 클레어 스코비, 로빈 스미스, 엠마 솜스, 안젤라 스완에게도 감사드린다. 이들은 여러 면에서 나를 도와주었다. 이 책에 부족함이 있다면 그건 모두 내 탓이다.

색인

Banksy
Wall and Piece

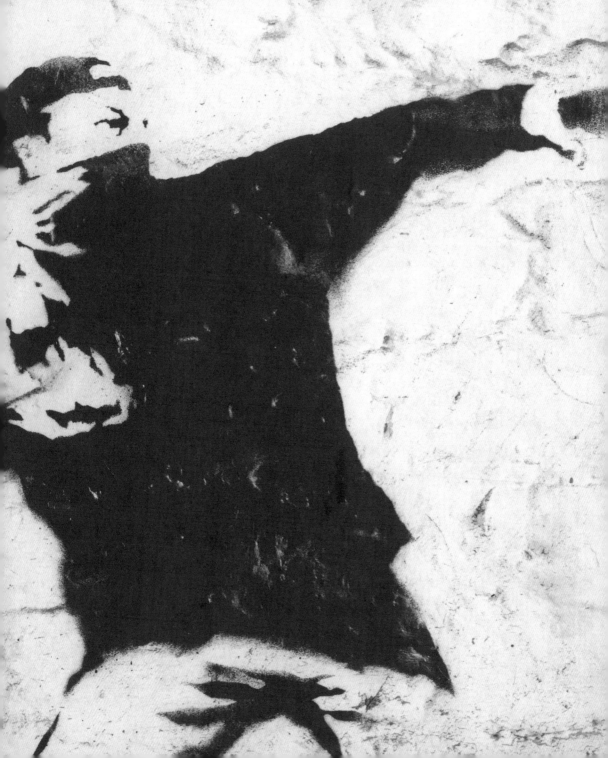